Bestimmungsbuch Archäologie 5

Herausgegeben von
Landesstelle für die nichtstaatlichen Museen in Bayern,
Archäologisches Landesmuseum Baden-Württemberg,
Archäologisches Museum Hamburg,
Landesmuseum Hannover,
Landesamt für Archäologie Sachsen

Gürtel

erkennen · bestimmen · beschreiben

von
Ronald Heynowski

DEUTSCHER KUNSTVERLAG

Bestimmungsbuch Archäologie 5

Herausgegeben von
Landesstelle für die nichtstaatlichen Museen in Bayern,
Archäologisches Landesmuseum Baden-Württemberg,
Archäologisches Museum Hamburg,
Landesmuseum Hannover,
Landesamt für Archäologie Sachsen

Redaktion:
Christof Flügel, Wolfgang Stäbler

Bildrecherchen und Bildredaktion:
Christof Flügel

Abbildung auf dem Umschlag:
Schnalle mit dreieckigem Beschlag und schildförmigem Dorn (7.3.1.) –
Morken, Rhein-Erft-Kreis, L. 12,6 cm –
LVR-LandesMuseum Bonn, Inv.-Nr. 1955/435/12

Bibliografische Information der Deutschen Nationalbibliothek
Die Deutsche Nationalbibliothek verzeichnet diese
Publikation in der Deutschen Nationalbibliografie;
detaillierte bibliografische Daten sind im Internet
über http://dnb.dnb.de abrufbar.

Projektleitung im Verlag: Rudolf Winterstein
Lektorat im Verlag: Ruth Magdalena Becker, München
Repro, Satz und Layout: Deutscher Kunstverlag
Umschlaggestaltung und Satz Neuauflage: Edgar Endl,
bookwise medienproduktion GmbH, München
Druck und Bindung: DZA Druckerei zu Altenburg GmbH, Altenburg

Ein Unternehmen der Walter de Gruyter GmbH Berlin Boston
www.deutscherkunstverlag.de · www.degruyter.com

ISBN 978-3-422-98429-5

Inhalt

Anhang

Vorwort der Herausgeber zur 2. Auflage

Seit einiger Zeit ist deutlich zu spüren, wie sich die Reihe Bestimmungsbuch Archäologie in den Museen und Fachbehörden wie auch bei Ausgrabungsleitern, im Sammlungsmanagement und bei ehrenamtlichen Bodendenkmalpflegern etabliert. Am Anfang stand der Grundgedanke, dass es ganz nützlich wäre, eine wissenschaftlich fundierte Nachschlageliste für die Bestimmung von archäologischen Sammlungsobjekten zu haben. Daraus hat sich zwischen den Lesern und den Autoren ein Austausch entwickelt, der deutlich über das erste, allgemeine Ziel hinausgeht und auf eine stetige Verbesserung und einen Ausbau der Reihe zielt.

Die Praxis hat den Bedarf an einem fundierten Nachschlagewerk gezeigt und die Brauchbarkeit der Bände in der alltäglichen Arbeit bestätigt. Zu ihnen greift man als erstes, wenn ein neues Fundstück bestimmt werden soll, sie werden in wissenschaftlichen Publikationen als Referenz zitiert und dienen Fachkollegen zum Austausch von Information in einem einheitlichen Sprachgebrauch. Dies wiederum motiviert die Initiatoren der Reihe, die AG Archäologiethesaurus, den eingeschlagenen Weg fortzusetzen. Zugleich verpflichtet es zu einer konsequent zuverlässigen Arbeit und zu einer hohen Disziplin, um den Anforderungen möglichst gerecht zu werden. Sicherlich gibt es auch Kritik an der Reihe. Die meisten Anfragen drücken den Wunsch aus, die Reihe noch über den selbstgesetzten räumlichen und zeitlichen Rahmen hinaus auszudehnen und auch die Nachbarländer und die jüngeren Epochen zu berücksichtigen. Die räumliche und zeitliche Festlegung sind von der AG Archäologiethesaurus fachlich begründet und Bestandteil des Gesamtkonzepts. Hingegen möchten viele Leser natürlich eine spezifische Vertiefung für ihren speziellen Interessensbereich. Das ist aber nicht sofort zu leisten. Dieses weitergehende Interesse zeigt aber auch die grundsätzliche Zufriedenheit mit dem Format, von dem man gerne mehr haben möchte. Ein weiterer Ausbau der Reihe ist so im Interesse aller und auch vorgesehen. Besonders wichtig für die Initiatoren der Bestimmungsbücher ist der Wunsch, dass die Bände in der täglichen Arbeit in den musealen Sammlungen und im archäologischen Alltag nützlich sind. Die hohen Verkaufszahlen der Reihe Bestimmungsbuch Archäologie, die bei allen Themenbänden außergewöhnlich sind, bestätigen dies.

Nun liegt die zweite Auflage des Bandes 5 »Gürtel« vor. Um einen aktuellen Stand zu bieten, wurden kleinere Änderungen an den Inhalten vorgenommen, vor allem aber die neuere Literatur nachgetragen. Auf diese Weise versuchen die AG Archäologiethesaurus, die Herausgeber und der Deutsche Kunstverlag gemeinsam, die Reihe als Arbeitsmittel auf dem bestmöglichen Stand zu halten.

Im Juni 2020

Dr. Stefan Kley
Kommissarischer Leiter der Landesstelle für die nichtstaatlichen Museen in Bayern

Prof. Dr. Claus Wolf
Direktor, Archäologisches Landesmuseum Baden-Württemberg

Dr. Regina Smolnik
Landesarchäologin, Landesamt für Archäologie Sachsen

Prof. Dr. Rainer-Maria Weiss
Landesarchäologe und Direktor, Archäologisches Museums Hamburg

Martin Schmidt M. A.
Direktor, Landesmuseum Hannover

Einführung

Ein einheitlicher ARCHÄOLOGISCHER OBJEKTBEZEICHNUNGS-THESAURUS für den deutschsprachigen Raum

Für eine digitale Erfassung archäologischer Sammlungsbestände ist ein kontrolliertes Vokabular unerlässlich. Nur so kann eine einheitliche Ansprache der Objekte garantiert und damit ihre langfristige Auffindbarkeit gewährleistet werden. Auch für ihre Einbindung in überregionale, nationale und internationale Kulturportale (z.B. Deutsche Digitale Bibliothek, Europeana) ist die Verwendung eines kontrollierten Vokabulars zwingend erforderlich. Während jedoch im kunst- und kulturhistorischen Bereich bereits zahlreiche überregional anerkannte Thesauri vorliegen, fehlt etwas Vergleichbares für das Fachgebiet der Archäologie bisher weitgehend.

Die Schwierigkeiten einer einheitlichen Verwendung archäologischer Objektbezeichnungen zeigen sich schnell: Viele Begriffe sind in einen engen regionalen oder chronologischen Kontext eingebettet, an bestimmte Forschungsrichtungen oder Schulen gebunden oder verändern durch neue Forschungsarbeiten ihren Inhalt. Solche wissenschaftlichen Feinheiten lassen sich teilweise nur schwer in einem allgemeingültigen System abbilden. Hinzu kommt die über Jahrzehnte gewachsene archäologische Fachterminologie, die zu vielfältigen und oft umständlichen, aus zahlreichen Präkombinationen bestehenden Bezeichnungen geführt hat.

Die 2008 gegründete AG Archäologiethesaurus, in der zurzeit Archäologen aus ganz Deutschland zusammenarbeiten, hat sich trotz dieser offenkundigen Hindernisse zum Ziel gesetzt, ein vereinheitlichtes, überregional verwendbares Vokabular aus klar definierten Begriffen zu entwickeln, das die – nicht nur digitale – Inventarisierung der umfangreichen Bestände in den archäologischen Landesmuseen und Landesämtern ebenso wie der kleineren archäologischen Sammlungen in den vielfältigen regionalen Museen erleichtern soll. Es handelt sich also in erster Linie um ein Werkzeug zur praktischen Anwendung und nicht um eine Forschungsarbeit. Dennoch soll der archäologische Objektbezeichnungsthesaurus am Ende sowohl von Laien als auch von Wissenschaftlern benutzt werden können. Dies setzt voraus, dass die zu erarbeitende Terminologie, ausgehend von sehr allgemein gehaltenen Begriffen, eine gewisse typologische Tiefe erreicht, wobei jedoch nur solche Typen in dem Vokabular abgebildet werden, die bereits eine langjährige generelle Anerkennung in der Fachwelt erfahren haben. Die gewachsenen und vertrauten Bezeichnungen bleiben dabei selbstverständlich erhalten.

Gemäß den Leitgedanken der AG Archäologiethesaurus werden die einzelnen Typen einer Objektgruppe mit ihren kennzeichnenden Merkmalen beschrieben und nach rein formalen Kriterien gegliedert, also unabhängig von ihrer chronologischen und kulturellen Einordnung vorgestellt. Dennoch sind Hinweise auf eine zeitliche wie räumliche Eingrenzung einer jeden Form unerlässlich. Zur Datierung werden in der Regel die Epoche, die archäologische Kulturgruppe und ein absolutes, in Jahrhunderten angegebenes Datum genannt. Dabei dienen die allgemein gängigen Standardchronologien zur Orientierung (Abb. 1). Erfasst wird regelhaft ein Zeitraum vom Paläolithikum bis ins frühe Mittelalter. Die absolute Obergrenze bildet das Hochmittelalter, wobei Formen aus der Zeit nach 1000 nur in Ausnahmefällen berücksichtigt werden, da sie sich oft nur schwer gemeinsam mit den älteren Funden in eine einheitliche Struktur bringen lassen. Darüber hinaus wird mit den mittelalterlichen Hinter-

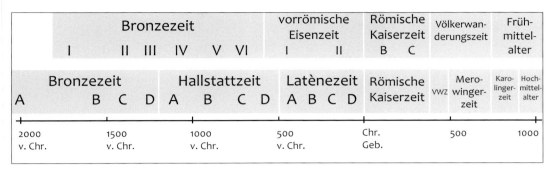

	Bronzezeit						vorrömische Eisenzeit		Römische Kaiserzeit		Völkerwanderungszeit	Früh-mittel-alter
I		II	III	IV	V	VI	I	II	B	C		

	Bronzezeit				Hallstattzeit				Latènezeit				Römische Kaiserzeit	VWZ	Mero-winger-zeit	Karo-linger-zeit	Hoch-mittel-alter
A		B	C	D	A	B	C	D	A	B	C	D					

2000 v. Chr.	1500 v. Chr.	1000 v. Chr.	500 v. Chr.	Chr. Geb.	500	1000

Abb. 1: Chronologische Übersicht von der Bronzezeit bis zum Mittelalter im norddeutschen (oben) und süddeutschen Raum (unten). Die Bezeichnung der Zeitstufen erfolgt nach P. Reinecke (1965), O. Montelius (1917), H. Hingst (1959), H. Keiling (1969) und H.-J. Eggers (1955).

lassenschaften eine Grenze zu anderen kultur-historischen oder volkskundlichen Objektthesauri gezogen, mit denen eine Überschneidung vermieden werden soll. Im Hinblick auf ihr regionales Vorkommen werden zudem nur solche Formen berücksichtigt, die im deutschsprachigen Raum in nennenswerter Menge vertreten sind. Dennoch wird bei jeder Gegenstandsform die Gesamtverbreitung aufgeführt, wobei generalisierend nur Länder und Landesteile genannt werden.

Der in der AG Archäologiethesaurus entwickelte Objektbezeichnungsthesaurus erhebt keinen Anspruch auf Vollständigkeit; Ziel ist es aber, eine Struktur zu schaffen, die jederzeit ergänzt und erweitert werden kann, ohne grundsätzlich verändert werden zu müssen. Am Ende der Arbeit soll ein Vokabular stehen, das zum einen die Erfassung archäologischer Bestände mit unterschiedlichen Erschließungstiefen ermöglicht, zum anderen aber auch vielfältige Suchmöglichkeiten anbietet. Jedem Begriff sollen dabei eine Definition und eine typische Abbildung hinterlegt werden. Für eine nachvollziehbare Einordnung eines jeden Objekttyps sind zudem die Hinweise zur Datierung und Verbreitung in der geschilderten Weise vorgesehen. Die als Quellennachweis dienenden Literaturangaben und Abbildungsnachweise können unterschiedliche Tiefen erreichen. Oft reicht eine einzige Quellenangabe aus, im Falle von in der Forschung noch nicht verbindlich definierten Typen erscheinen bisweilen jedoch umfangreiche Literaturangaben unerlässlich. Auch Abbildungs-

hinweise, die auf Abweichungen vom im Bestimmungsbuch dargestellten Idealtypus verweisen, können zur Einordnung individueller Objekte manchmal hilfreich sein.

Die Bereitstellung des Thesaurus ist langfristig online, beispielsweise auf der Website von www.museumsvokabular.de, geplant und soll über Standard-Austauschformate in alle gängigen Datenbanken einspielbar sein. Vorab erscheinen seit 2012 einzelne Objektgruppen in gedruckter Form als »Bestimmungsbuch Archäologie«; nach den Fibeln, den Äxten und Beilen, den Nadeln sowie zuletzt dem kosmetischen und medizinischen Gerät umfasst der fünfte Band der Reihe zu den Gürteln mehrere Objektgruppen, die als charakteristisches Zubehör zu Leibgurten zusammengefasst werden können. Dazu gehören neben ganzen Gürtelgarnituren vor allem Gürtelhaken, Schnallen und Riemenzungen, nicht aber beispielsweise Beschläge, die außer an Gürteln auch an vielfältigen anderen Gegenständen vorkommen können und somit kein typisches Gürtelzubehör darstellen.

Für den Leser dieses Buches gibt es für die Erschließung der Objekte die auch in den bereits erschienenen Bänden verwendeten Zugänge: Eine grobe Gliederung wird im Inhaltsverzeichnis geliefert. Man kann sich den Objekten durch die Gliederungskriterien der Ordnungshierarchien annähern. Sind die Bezeichnungen bekannt, lässt sich der Bestand durch die Register erschließen, in denen alle verwendeten Typenbezeichnungen

und ihre Synonyme aufgelistet sind. Der für manchen Nutzer einfachste Weg ist das Blättern und Vergleichen. Alle Objektzeichnungen, für die jeweils ein konkretes, besonders typisches Fundstück als Vorlage ausgewählt wurde, besitzen den einheitlichen Maßstab 1:2. Zusätzliche Informationen bieten die Fototafeln mit ausgewählten Typen.

Auch der fünfte Band des Bestimmungsbuches Archäologie ist wieder ein Ergebnis der gesamten AG Archäologiethesaurus, an dem alle Mitglieder nach Kräften mitgearbeitet haben. Neben der Bereitstellung von Fotos und Literaturergänzungen besteht ein Großteil der gemeinsamen Arbeit in der Diskussion der Systematiken sowie der Sachtexte und deren sinnvolle Einbindung in die vorgegebene Struktur. Für die Gliederung der Schnallen haben Brigitte Haas-Gebhard (München) und Hartmut Kaiser (Karlsruhe) entscheidende Weichen gestellt. Stefanie Hoss (Köln) hat freundlicherweise ihre noch unpublizierte Dissertation über römische Gürtel vorab zur Einsicht zur Verfügung gestellt. Allen Helfern einen ganz herzlichen Dank!

Weitere Bände (u. a. Messer und Sicheln, Arm- und Beinringe) sind in Vorbereitung.

Kathrin Mertens

In der AG Archäologiethesaurus sind derzeit folgende Institutionen und Wissenschaftler regelmäßig vertreten:

Bonn, LVR-LandesMuseum (Hoyer von Prittwitz)
Dresden, Landesamt für Archäologie
 (Ronald Heynowski)
Hamburg, Archäologisches Museum Hamburg
 (Kathrin Mertens)
Hannover, Landesmuseum (Ulrike Weller)
Karlsruhe (Hartmut Kaiser)
Köln, Universität zu Köln (Eckhard Deschler-Erb)

München, Archäologische Staatssammlung
 (Brigitte Haas-Gebhard)
München, Landesstelle für die nichtstaatlichen
 Museen in Bayern (Christof Flügel)
Rastatt, Archäologisches Landesmuseum
 Baden-Württemberg (Patricia Schlemper)
Schleswig, Stiftung Schleswig-Holsteinische
 Landesmuseen Schloss Gottorf
 (Angelika Abegg-Wigg)

Einleitung

Der Gürtel ist ein Alltagsgegenstand und zugleich ein besonderes Accessoire. Er kann dazu dienen, den Sitz von Kleidungsstücken am Körper zu unterstützen. Durch ihn lassen sich Taschen, Geräte und Waffen festschnallen. In Körpermitte getragen kann er zum Schmuckstück, Trachtenbestandteil oder Symbolträger werden. Er ist der prachtvolle Ausdruck von Würde und Besitzerstolz oder kann unscheinbar als reine Zweckform unter der Kleidung verschwinden. Die Funktion des Gürtels ist in den einzelnen Zeitaltern und Kulturräumen sehr unterschiedlich und findet in einer Vielzahl von Formen ihren Ausdruck. Der sozialen Bewertung und symbolischen Bedeutung als möglichen Gründen für die Formenvielfalt lässt sich bei prähistorischen Funden lediglich spekulativ nähern. Außergewöhnliche handwerkliche Qualität, besonders edle Materialien und aufwändige Verarbeitung sprechen für eine hohe Wertschätzung sowohl im individuellen als auch im gesellschaftlichen Bereich. Aus römischer Zeit und dem Mittelalter sind zahlreiche Schriftquellen bekannt, die die Bedeutung des Gürtels im gesellschaftlichen Umfeld beschreiben.

In der Welt der Männer steht der Gürtel häufig als Symbol für Kraft und Unbesiegbarkeit. Dieses Sinnbild resultiert vermutlich aus der Funktion des Gürtels als Waffengurt. Der Ausdruck »sich gürten« wird allgemein in der Bedeutung »sich zum Kampf bereit machen« verstanden. Zur Schwertleite, der Weihe des mittelalterlichen Ritters, wird ihm das Schwert feierlich umgeschnallt. In verschiedenen Kampfsportarten nimmt der Gürtel eine zentrale Rolle ein. Aber auch die Konzentration der Kraft auf die Körpermitte, eben jener Region, in der der Gürtel getragen wird, mag zur Versinnbildlichung beitragen. In antiken Mythologien, in Märchen und Sagen ebenso wie in den mittelalterlichen Epen kann der Gürtel mit einer magischen Kraft aufgeladen sein, die die Stärke des Trägers überhöht und ihn unbesiegbar macht. In den Sagen von Dietrich von Bern wird die Körperkraft des Zwergenkönigs Laurin durch einen Gürtel zwölffach gesteigert (Schopphoff 2009, 184). Die nordische Gottheit Thor besitzt mit megingjord einen Kraftgürtel, der seine Stärke verdoppelt (Simek 1995, 265–266). Umgekehrt galt das gewaltsame Abnehmen oder Vernichten des Gürtels als Erniedrigung und Ehrverlust für den Träger. Im römischen Heer wurde ein feiger oder verräterischer Soldat mit dem Zerstören des Gürtels bestraft (Schopphoff 2009, 108). In der griechischen Mythologie raubt Herakles den Gürtel der Amazonenkönigin Hippolyte und übernimmt damit die Herrschaft über das Heer der Amazonen (Moormann/Uitterhoeve 1995, 328).

Bei den Frauen gilt der Gürtel als Sinnbild für Tugendhaftigkeit und Keuschheit (Bächtold-Stäubli 1931). Im Umfeld von Verlobung, Hochzeit und Geburt besitzt der Gürtel oft eine apotropäische Wirkung als Schutz gegen Unglück und bösen Blick. Die Königin Ginover der Artussage erhält von Ritter Joram einen Gürtel, der ihr Freude und Weisheit verschafft, sie in allen Sprachen kundig macht und ihr Kenntnis sämtlicher Spiele und Künste verleiht (Schopphoff 2009, 186). Die Position am Körper macht einen Gürtel zu einem hervorragenden Accessoir für das Setzen modischer Akzente. Im Hinblick darauf geben die mittelalterlichen Kleiderordnungen, die anmaßende, dem sozialen Stand nicht angemessene Zierde unterbinden sollten, vielfältige Auskunft über die auftretenden Formen und Dekorationen. Beliebt waren Gürtel aus Seide, appliziert mit silbernen und goldenen Beschlagstücken, Schmucksteinen, Glöckchen oder Schellen.

Grob verallgemeinernd besteht die symbolische Bedeutung des Gürtels bei Männern und Frauen in der Verstärkung und Überhöhung der Gendereigenschaften und der Attribute der sozia-

len Rolle. Unter diesem Aspekt übernimmt der Gürtel als Sinnträger eine wichtige Funktion.

Bei prähistorischen Gürteln ist am wenigsten über die Art des Riemens bekannt. Er dürfte in den meisten Fällen aus organischem Material bestanden haben. In einiger Anzahl sind durch Korrosionsprozesse Lederreste erhalten. Der Mann vom Hauslabjoch in den Ötztaler Alpen trug im 34.–32. Jh. v. Chr. einen einfachen Lederriemen zur Befestigung seiner Leggins und einen zweiten Leibriemen mit einer Gürteltasche, in der er verschiedene Gebrauchsgeräte aufbewahrte (Egg/Spindler 2009, 79–80). Auch textiles Material kommt zur Herstellung des Riemens infrage (Schlabow 1962, 43–48). Die einfachste Form des Gürtelverschlusses ist der Knoten. Aus dem 14. Jh. v. Chr. kennen wir verknotete Stoffbänder oder Schnüre bei Männerbestattungen in den Eichensärgen Jütlands, beispielsweise aus Borum Eshøj westlich von Aarhus oder Muldbjerg bei Ringkøping (Broholm 1941). Zur gleichen Zeit trugen die Frauen – wie Beispiele aus Skrydstrup oder Egtved in Südjütland zeigen – einen etwa 2 m langen gewebten Stoffgürtel mit kunstvollen Endquasten (Broholm 1938; Broholm/Hald 1939, 59–61; 93–105). Beim Ledergürtel des Tollundmannes, einer dänischen Moorleiche aus dem 3.–2. Jh. v. Chr., war ein Riemenende zu einer Öse geschlitzt, durch die das freie Ende gezogen und sorgfältig verknotet wurde (van der Sanden 1996, 124).

Auf Grund der schlechten Erhaltungsbedingungen fällt es schwer, die ältesten Gürtel mit Beschlägen oder Zierbesätzen zu beschreiben und sie von anderem Schmuck abzusetzen. Aus dem späten Neolithikum sind Reihen von Muscheln oder Knochenplättchen bekannt, die ebenso ein Gürtelband wie eine Borte oder einen Saum geziert haben konnten. Bronzene Kettenabschnitte liegen aus verschiedenen Phasen der Bronzezeit vor, die als mögliche Gürtelteile infrage kommen. Beispielsweise gibt es während der jüngeren Bronzezeit (13.–12. Jh. v. Chr.) in Südwestdeutschland und der Schweiz Ketten aus Bronzeringen und bandförmigen Verbindungen, von denen aber nur kurze Stücke überliefert sind (Kimmig 1940, 114). In Schleswig-Holstein und Dänemark kennen wir aus der jüngeren Bronzezeit (9.–8. Jh.

v. Chr.) kompliziert gegossene Gliederketten, die an beiden Enden mit Stangenknöpfen abschließen. Da Stangenknöpfe vorwiegend mit Kleidungsschmuck verbunden werden müssen, erscheint dies auch für die Gliederketten nahe liegend (J.-P. Schmidt 1993, 56). Für eine Anzahl von reich dekorierten Blechbändern aus Norddeutschland und Südskandinavien wird eine Funktion als Gürtel vermutet, doch sind die Längen für den Körperumfang durchweg zu kurz (Sprockhoff 1956, 164–171). Eindeutig fassbar werden Gürtel während der Hallstattzeit (8.–6. Jh. v. Chr.). Nun liegen eindeutige funktionale Stücke vor, deren Verwendung durch die Lage in Körpergräbern bestätigt wird. Dies erlaubt auch für jene formähnlichen Stücke, die der späten Bronzezeit angehören, aber aus Brandgräbern stammen, die Zuordnung zu Gürteln. Es handelt sich um Haken, die in den Riemen eingehängt, mit ihm vernietet oder an ihn angeklemmt sind. Am freien Ende des Gürtels kann sich eine Öse, eine Schlaufe oder ein Ring befunden haben. Möglicherweise bietet das Riemenende mit mehreren Einhaklöchern auch eine Längenverstellung. Gürtel werden während der Hallstattzeit sowohl von Männern als auch von Frauen getragen. Neben einfachen und funktionalen Ausführungen treten breite und vielfältig gemusterte Zierbleche auf, die nur das Hakenende des Gürtels bedecken oder den gesamten Riemen überziehen bzw. einen Riemen aus organischem Material ersetzen. Diese Zierbleche sind charakteristisch für ihre Zeit. In der älteren Latènezeit (5.–4. Jh. v. Chr.) treten Männergürtel auf, die einen reichhaltig verzierten Gürtelhaken besitzen. In einigen Fällen besteht er aus plastisch gegossenen Figuren, bei anderen Stücken erscheint ein Dekor im vegetabilen Stil oder im Zirkelstil. Zu solchen Gürteln gehören ein oder mehrere beweglich montierte Ringe, deren Funktion unbekannt und im Bereich einer Schwertaufhängung zu suchen ist (Haffner 1976, 22–23). In der mittleren und späten Latènezeit (3.–1. Jh. v. Chr.) wechselt die Gürteltracht zu den Frauen, die zunächst Gürtelketten, später große Gürtelhaken tragen. Zur selben Zeit (5.–1. Jh. v. Chr.) führt die Entwicklung der Gürtelhaken in Norddeutschland von zunächst schmucklosen Zweckformen zu großen und kom-

plexen Verschlüssen, die oft mehrteilig sind und Ösen- oder Scharnierkonstruktionen aufweisen können. Mit ihnen nimmt etwa um Christi Geburt die flächenhafte Verbreitung der Gürtel mit Hakenverschluss ein Ende. Einzelne Stücke kommen noch im 1. Jh. n. Chr. vor.

Von der Zeitenwende an dominieren die Schnallen. Die Vorgänge, die diesen Wandel über die offenkundig technischen Vorteile hinaus bestimmten, bleiben unklar. Es lässt sich beobachten, dass im 1. Jh. n. Chr. verschiedene, stark von einander abweichende Schnallenformen nebeneinander auftreten. Die Norisch-Pannonischen Gürtel weisen Verschlüsse mit regulär zwei hakenförmigen Fortsätzen auf, die den Gürtelhaken nahe stehen. In Norddeutschland und Nordpolen erscheinen Schnallen mit einem starren Dorn und einem beweglichen Rahmen. In der gleichen Region kommen Achterschnallen mit zum Teil extrem verlängerten Schnallenbügeln vor. Es gibt ringförmige Schnallen ohne einen abgesetzten Achsbereich für eine stabile Befestigung des Riemens. Im 1. Jh. n. Chr. treten aber auch schon voll ausgebildete Schnallen als ein- bzw. zweigliedrige Konstruktionen oder mit Scharnierösen auf. Dieses Spektrum reduziert sich in der Folgezeit. Ebenfalls aus der Zeit um Christi Geburt gibt es die ersten Riemenzungen. Sie stabilisieren das freie Ende des Gürtels und verhindern ein Verdrehen des Riemens.

Für die Zeitspanne der Römischen Kaiserzeit lässt sich in Mitteleuropa eine Zweiteilung bei der Verwendung von Gürteln feststellen. Im römischen Reichsgebiet erscheinen sie insbesondere im militärischen Bereich. Als cingulum wird ein Hüftgürtel bezeichnet, an dem ein Schwert oder ein Dolch befestigt ist. Bildliche Darstellungen zeigen Soldaten, die an mehreren Gürteln unterschiedliche Waffen gleichzeitig tragen. Zusätzlich kann am cingulum ein Schurz aus metallbeschlagenen Lederstreifen befestigt gewesen sein, das insigne militiae (Schopphoff 2009, 105; Fischer 2012, 118–119). Demgegenüber ist der balteus ein Schwertgurt, der über die Schulter getragen wird. Die Gürtel der frühen und mittleren Römischen Kaiserzeit sind verhältnismäßig schmal und werden durch Zierbeschläge aus Bronze oder Edelmetall betont. Gegen Ende der Epoche erscheinen ausgesprochen breite Gürtel mit aufwändig in Kerbschnitt oder Punztechnik hergestellten Beschlagplatten. Durch die Vermittlung der Veteranen finden Gürtel in einem gewissen Umfang auch Eingang in den zivilen und klerikalen Bereich. Sie werden jedoch nicht zu einem dominanten Element der alltäglichen Kleidung. Anders verhält es sich im Gebiet außerhalb des Römischen Reiches, wo Leibgurte fester Kleidungsbestandteil von Männern und Frauen sind. Während die Gürtel von Frauen überwiegend einfach gehalten sind und lediglich eine Schnalle besitzen oder verknotet werden, weisen Männergürtel oft zusätzlich Beschlagteile auf. Es sind zunächst Riemenzungen. Im Verlaufe der jüngeren Römischen Kaiserzeit erscheinen komplexe Gürtel, die über seitliche Zierriemen mit Metallbesätzen, aufgenietete Zierscheiben, Anhänger, Schultergurte und seitliche Ösen mit dekorierter Befestigungsplatte verfügen (Rau 2010, 210–360). In den Beschlagformen und Verzierungen findet eine Auseinandersetzung mit der römischen Mode statt, die in heimischer Tradition umgesetzt wurde. Während der Völkerwanderungs- und der Merowingerzeit nimmt der Gürtel eine bedeutende Rolle in der Männertracht ein. Dies zeigt sich in der hohen handwerklichen Qualität der Beschläge sowie in einer weitläufigen Einheitlichkeit der Formen und dem raschen Wechsel der Moden. Im 5. Jh. n. Chr. kommen neben den römisch inspirierten Tierkopfschnallen hochwertige Verschlüsse in Edelmetall mit Edelsteineinlagen vor. Aus ihnen entwickeln sich die Schilddornschnallen, die im 6. Jh. n. Chr. um mehrere violinen- oder schildförmige Haften ergänzt werden. Es schließen sich in schneller Abfolge die zweigliedrigen, dreigliedrigen und mehrgliedrigen Gürtelgarnituren an, die handwerklich einen Höhepunkt der Gürtelgestaltung bilden. Ab dem späten 7. Jh. n. Chr. wird dieser Trend aufgegeben. Neben besonders breiten dominieren fortan extrem lange Riemenzungen das Erscheinungsbild. Bei den Schnallen überwiegen schlichte Formen. Die Frauengürtel treten während des frühen Mittelalters im Erscheinungsbild deutlich in den Hintergrund. Vermutlich sind Schnallen

und Riemen in dieser Zeit unter Stoffbäuschen oder Gewandlagen verborgen. Allerdings taucht im 6. und 7. Jh. n. Chr. ein Ziergehänge auf, das regulär an der linken Körperseite getragen wird. Ein wichtiger Bestandteil ist eine Zierscheibe, die regional unterschiedlich dicht unterhalb des Gürtels oder in halber Höhe sitzt. Die bronzenen Zierscheiben sind in einem feinen Muster, teils auch figürlich durchbrochen. Einige Stücke weisen einen Umfassungsring aus Elfenbein auf (Renner 1970). Daneben besteht das Ziergehänge aus mehreren Kettensträngen oder Bändern, an denen ein Messer und ein Kamm aufgehängt sein können. Ferner sind an ihnen Perlen, Pressbleche, geöste Münzen und verschiedene Anhänger befestigt, die wie Amulettkapseln, Meeresschnecken, Bärenkrallen oder -zähne sowie Hirschgrandeln apotropäischen Charakter besitzen (U. Koch 1990, 162–165; Engels 2012, 106–108). Diese Ziergehänge können am Gürtel, aber auch an einer Fibel befestigt sein.

Die weitere Entwicklung der Gürtel führt im Hoch- und Spätmittelalter bei der Adelsschicht zu sehr schmuckvollen Stücken, bei denen neben edlen Materialien wie Seide und Brokat z.T. figürlich verzierte Applikationen aus Gold, Silber und Schmucksteinen sowie Schriftbänder eine besondere Rolle spielen (I. Fingerlin 1976). Durch die veränderte Beigabensitte bzw. die Beigabenlosigkeit bei Gräbern ist die Gürteltracht niederer Bevölkerungsschichten weit weniger gut bekannt (Egan/Pritchard 1991; Krabath 2001, 131–184).

Dieses Buch ist mit der Absicht entstanden, denjenigen Lesern ein Hilfsmittel zur Bestimmung und Beschreibung an die Hand zu geben, die mit archäologischen Objekten zu tun haben, ohne der entsprechende Fachwissenschaftler zu sein. Es sollen vornehmlich Restauratoren, Magazinverwalter, Museologen, Leiter von Mehrspartenmuseen und Grabungsleiter sowie Wissenschaftler anderer Fachbereiche angesprochen werden. Als Prämisse der Reihe Bestimmungsbuch Archäologie ist für den Zugang zu den Objekten kein fachliches Vorwissen erforderlich. Es muss lediglich bekannt sein, um welche Art Gegenstand es sich handelt, da dies die höchste Erfassungsebene

darstellt. Die Merkmale, auf denen die Systematik beruht, lassen sich am konkreten Beispiel erkennen und ablesen. Die Gliederung ist hierarchisch aufgebaut und von Ebene zu Ebene weiter ausformuliert. So kann der Nutzer selbst entscheiden, bis auf welchen Genauigkeitsgrad er differenzieren will. Bei verschiedenen Formen von Beschlägen ist die funktionale Zuordnung zu einer bestimmten Objektgruppe allerdings nicht ohne weiteres möglich. Unter den Schnallen gibt es beispielsweise formähnliche Stücke, die zu Leibriemen, Schwertgurten, Schuh- und Sporengarnituren, Panzerungen, Strumpf- und Wadenbinden, Pferdeschirrung oder Sattelzeug gehören können. Eine exakte Zuweisung gelingt dann häufig nur aus dem Fundkontext. Ähnliches gilt für die Riemenzungen, die in einem breiten funktionalen Spektrum vorkommen, ohne dies im Einzelfall zuverlässig festlegen zu können. Um die Nutzbarkeit des Buches zu vereinfachen, werden nachfolgend alle mechanischen Metallbeschläge von Gurten unabhängig von ihrer Funktion betrachtet. Gegebenenfalls wird in einer Anmerkung darauf verwiesen, wenn bestimmte Formen grundsätzlich eine andere Nutzung als an Leibriemen besitzen. Lediglich die früh- und hochmittelalterlichen Taschenschnallen oder manche Schnallenformen von römischen Panzerungen mögen hier fehlen. Bei universellen Formen wie einfachen rechteckigen oder D-förmigen Schnallen wird nicht auf jede mögliche Verwendung eingegangen. Aus der Weitläufigkeit der Form ergibt sich eine Nutzung über den in diesem Buch betrachteten Rahmen. Ungeachtet dessen bestehen das grundsätzliche Anliegen und der Anspruch, Beschlagteile von Gürteln im deutschsprachigen Raum aus der Zeit bis zum Hochmittelalter repräsentativ zu erfassen und eine Bestimmung und Beschreibung zu ermöglichen.

Das weite Feld der Riemenverzierungen wird hier nur am Rande im Zusammenhang mit den Gürtelgarnituren angeschnitten. Grundsätzlich gibt es eine unüberschaubare Vielzahl an Beschlägen, Zierknöpfen, Schmuckscheiben, Randeinfassungen, Nieten und Zierbuckeln, die räumlich und zeitlich weit streuen und eine individuelle Gestaltung des Gürtels möglich machen. Im Rahmen

dieser Überblicksdarstellung wird auf eine dezidierte Beschreibung dieser Zierelemente verzichtet, zumal ihre konkrete Beziehung zum Gürtel selten sichergestellt werden kann.

Dieser Band des Bestimmungsbuchs Archäologie stellt sieben Materialgruppen vor: Gürtelbuckel, Gürtelhaken, Schnallen, Riemenzungen, Gürtelgarnituren, Gürtelketten und Blechgürtel. Jede Materialgruppe wird nach äußerlichen Kennzeichen hierarchisch untergliedert. Die einzelnen Hierarchieebenen sind durch eine Kennzahl bestimmt, die jeder Formbeschreibung vorangestellt ist. Jeder Typ wird vorwiegend mit einem in der wissenschaftlichen Literatur eingeführten Begriff bezeichnet. Nur in wenigen Fällen, in denen kein eindeutiger Name existiert, wurden Neuschöpfungen gewählt. Sind mehrere Bezeichnungen gängig, werden die weiteren unter der Rubrik Synonyme aufgelistet, ohne dass dies eine Gewichtung oder Wertung ausdrücken will. Es kommt vereinzelt vor, dass unterschiedliche Gegenstandsformen unabhängig von einander in der wissenschaftlichen Literatur mit dem gleichen Namen belegt sind. Eine Eindeutigkeit kann dann durch die Kennzahl hergestellt werden.

Die Erschließung eines jeden Typs erfolgt grundsätzlich in der bereits für die vorangegangenen Bände definierten und in der allgemeinen Einführung beschriebenen Weise. Darüber hinaus wurde ein besonderes Augenmerk auf die Relationen gerichtet. Hier wird der Bezug zu verwandten Stücken aufgrund einer anderen als durch die Hierarchieebenen hergestellte Ähnlichkeit beschrieben. Dabei kann es sich beispielsweise um auffallende Verzierungsmuster handeln oder auch um Typen, die sich mit der vorliegenden Form verwechseln lassen. Erfolgt der Bezug zu einer anderen Materialgruppe, wird diese in eckigen Klammern vorweg genannt. Die betrifft auch Verweise auf andere Bände des Bestimmungsbuchs Archäologie.

Farbtafeln

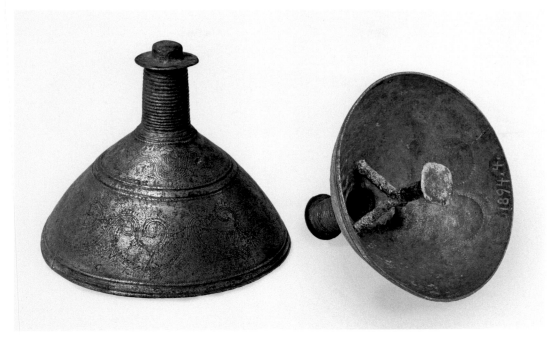

2. Glockenförmiger Gürtelbuckel – Kronshagen, Kr. Rendsburg-Eckernförde, H. 10,5 cm (Dm. 12,2 cm) – AMH, Inv.-Nr. MfV 1894.4.

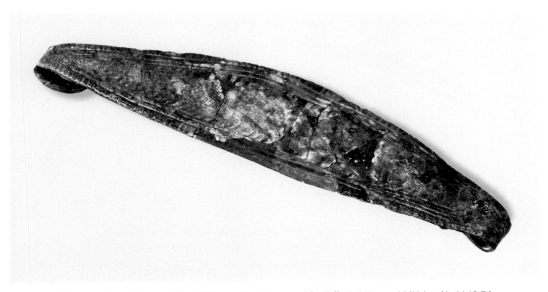

1.2.1. Bandförmiger Gürtelhaken – Wardböhmen, Stadt Bergen, Lkr. Celle, L. 8,6 cm – LMH, Inv. Nr. 1149:76.

1.2.3. Dreieckiger Zungengürtelhaken – Ripdorf, Lkr. Uelzen, L. 11,7 cm – LMH, Inv. Nr. 4347.

1.3.1. Stabförmiger Gürtelhaken – Sorsum, Stadt Hildesheim, L. 23,2 cm – LMH, Inv. Nr. 4139:93b.

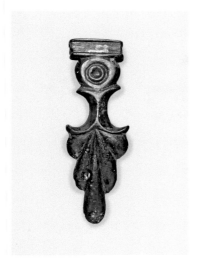

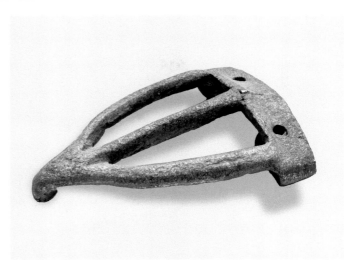

3.6. Palmettengürtelhaken –
Manching, Lkr. Pfaffenhofen
an der Ilm, L. 6,6 cm –
ASM, Inv. Nr. 1974,1907.

6.6.2. Sprossengürtelhaken Typ Heimstetten – Kempten,
Stadt Kempten, L. 8,8 cm – ASM, Inv. Nr. 1981,1334a.

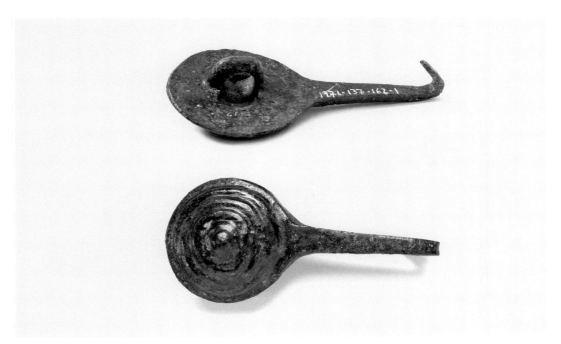

4.1.1. Gürtelhaken Typ Wangen – Breisach-Oberrimsingen, Lkr. Breisgau-Hochschwarzwald, L. 7,0 cm –
ALM Baden-Württemberg, Inv. Nr. 1971-137-162-1.

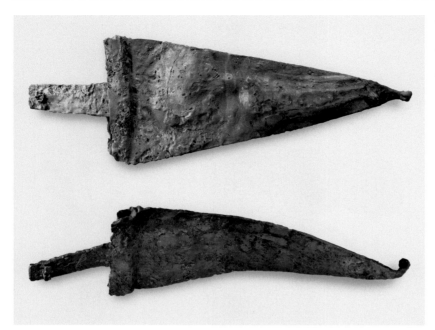

*6.3. Dreieckiger
Gürtelhaken – Sorsum,
Stadt Hildesheim,
L. 15,2 cm – LMH,
Inv. Nr. 4011:93e.*

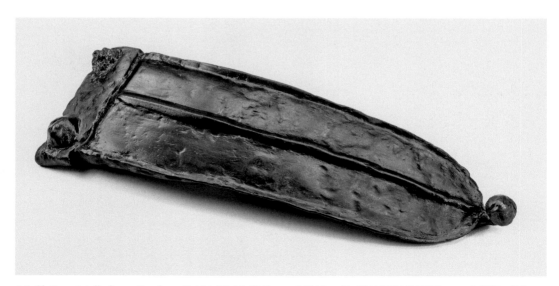

6.8. Plattengürtelhaken – Hamburg-Fuhlsbüttel, L. 18,5 cm – AMH, Inv.-Nr. HMA 2011/1/175 (vormals MfV o. Nr.).

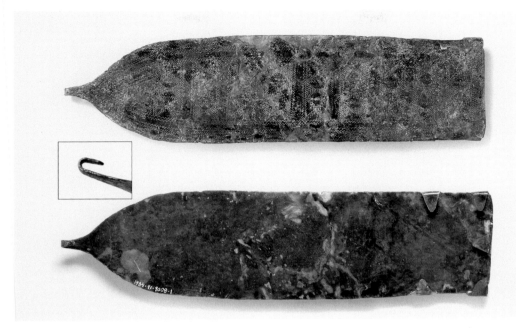

7.3. Gürtelblech mit geritztem Dekor – Rottenburg, Lkr. Tübingen, L. 25,0 cm – ALM Baden-Württemberg, Inv. Nr. 1984-91-9008-1.

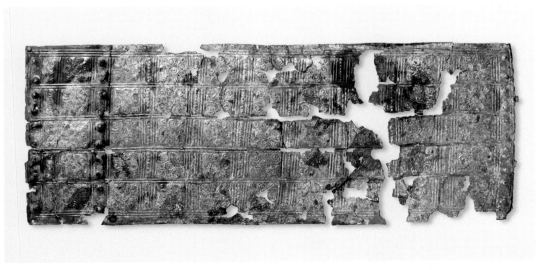

7.4. Gürtelblech mit getriebenem Dekor – Grabenstetten, Lkr. Reutlingen, L. 41,0 cm – ALM Baden-Württemberg, Inv. Nr. 1984-126-199-1.

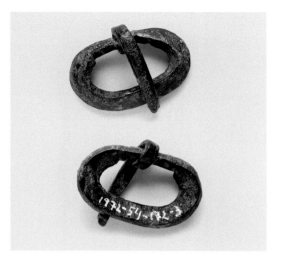

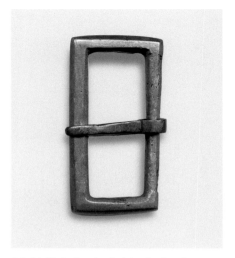

*2.1.3.3. Ovale Schnalle mit verdicktem Rahmen –
Endingen, Lkr. Emmendingen, Br. 2,5 cm –
ALM Baden-Württemberg, Inv. Nr. 1972-54-172-3.*

*2.1.6.1. Einfache eingliedrige Rechteck-
schnalle – Süderbrarup, Kr. Schleswig-
Flensburg, Br. 4,8 cm – ALM, Schleswig,
Inv. Nr. F. S. 3234.*

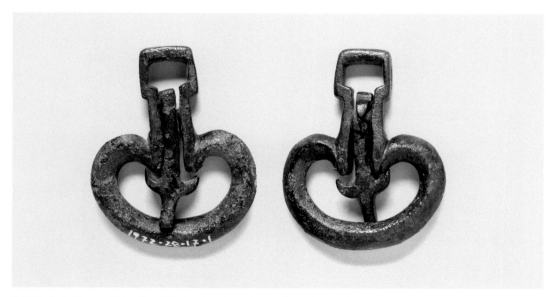

*2.1.7.1. Peltaförmige Schnalle mit T-förmiger Öse – Rottweil, Lkr. Rottweil, L. 4,2 cm – ALM Baden-Württemberg,
Inv. Nr. 1972-28-17-1.*

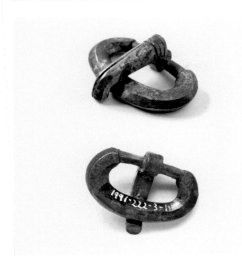

2.1.9. Schnalle mit keulenförmigem Dorn – Tuttlingen-Möhringen, Lkr. Tuttlingen, Br. 3,1 cm – ALM Baden-Württemberg, Inv. Nr. 1991-222-3-1.

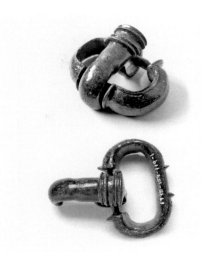

2.1.9.2. Schnalle mit kolbenförmigem Dorn und profiliertem Bügel – Bad Krozingen-Krozingen, Lkr. Breisgau-Hochschwarzwald, Br. 3,8 cm – ALM Baden-Württemberg, Inv. Nr. 1998-159-119-1.

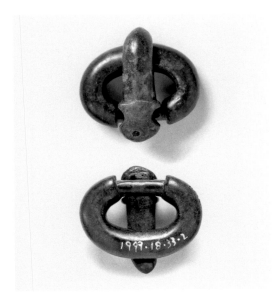

2.1.10.1. Schilddornschnalle mit ovalem Bügel – Horb-Altheim, Lkr. Freudenstadt, Br. 3,1 cm – ALM Baden-Württemberg, Inv. Nr. 1999-18-33-2.

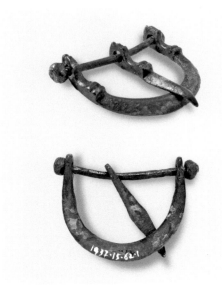

2.2.1. Zweigliedrige Schnalle mit D-förmigem Bügel – Hüfingen Schwarzwald-Baar-Kreis, Br. 4,6 cm – ALM Baden-Württemberg, Inv. Nr. 1937-15-62-1.

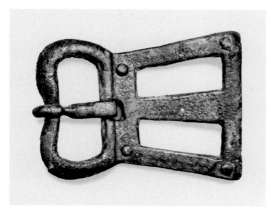

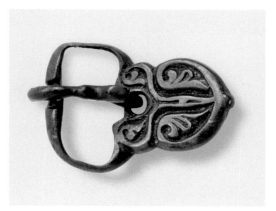

5.1.3.1. Schnalle Typ Mainz-Greiffenklaustrasse –
Bittenbrunn, Lkr. Neuburg-Schrobenhausen, L. 5,7 cm –
ASM, Inv. Nr. 1987, 1719.

5.2.3. Schnalle mit festem wappenförmigem Beschlag –
Freilassing-Salzburghofen, Lkr. Berchtesgadener Land,
Bügelbr. 3,1 cm – ASM, Inv. Nr. 1966,472a.

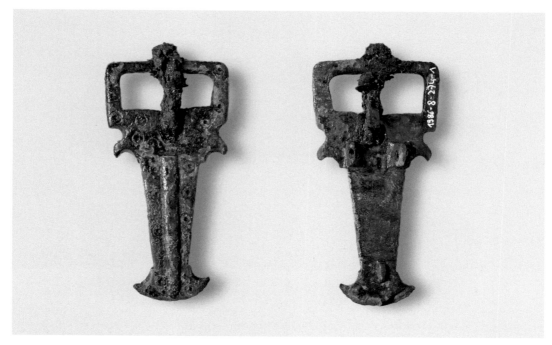

5.2.2. Schnalle mit festem dreieckigem Beschlag – Lauchheim, Ostalbkreis, L. 6,0 cm – ALM Baden-Württemberg,
Inv. Nr. 1986-8-274-1.

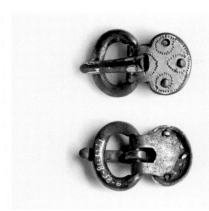

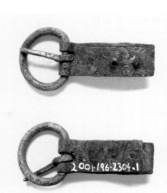

6.1.1.1. *D-förmige Schnalle mit taschenförmigem Beschlag – Horb-Altheim, Lkr. Freudenstadt, L. 3,2 cm – ALM Baden-Württemberg, Inv. Nr. 1999-18-58-6.*

6.1.3.1.1. *D-förmige Schnalle mit rechteckigem Beschlag – Heidenheim an der Brenz, Lkr. Heidenheim, L. 3,2 cm – ALM Baden-Württemberg, Inv. Nr. 2001-196-2304-1.*

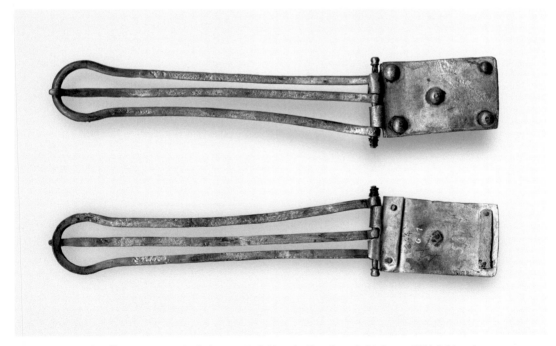

6.2.2.3. *Achterschnalle vom U-Typ – Süderbrarup, Kr. Schleswig-Flensburg, L. 21,6 cm – ALM, Schleswig, Inv. Nr. F. S. 5844.*

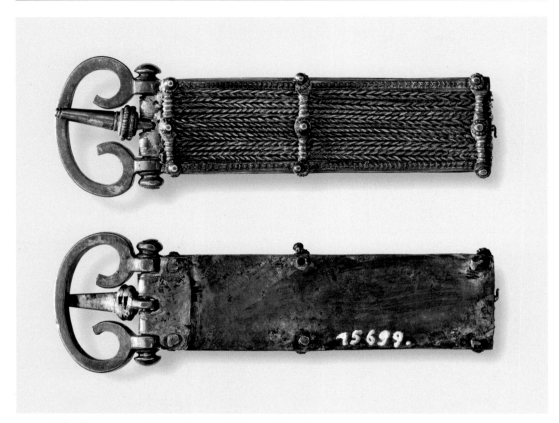

6.2.2.5. *Schnalle mit eingerollten Enden – Hankenbostel, Lkr. Celle, L. 16,2 cm – LMH, Inv. Nr. 15699.*

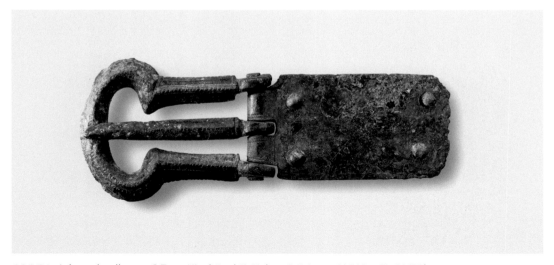

6.2.2.5.1. *Achterschnalle vom C-Typ – Nienbüttel, Kr. Uelzen, L. 7,6 cm – LMH, Inv. Nr. 26632b.*

6.2.2.6.4. Hohe Rechteckschnalle mit Gabeldorn – Süderbrarup, Kr. Schleswig-Flensburg, Br. 6,6 cm – ALM, Schleswig, Inv. Nr. F. S. 5835.

6.2.2.4. Omegaschnalle – Süderbrarup, Kr. Schleswig-Flensburg, L. 5,4 cm – ALM, Schleswig, Inv. Nr. F. S. 3223.

6.2.2.4.1. Schnalle vom Typ Voien – Süderbrarup, Kr. Schleswig-Flensburg, Br. 8,8 cm – ALM, Schleswig, Inv. Nr. F. S. 3219.

7.1.2. Schnalle mit rundem Beschlag und schild-förmigem Dorn – Um-gebung von Wegeleben, Lkr. Harz, L. 8,3 cm – AMH, Inv.-Nr. HM V 1986:27.

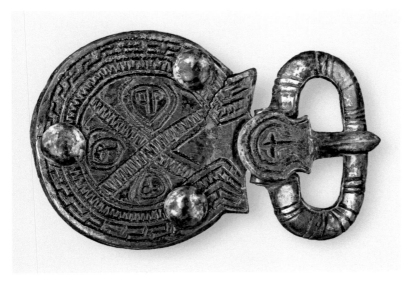

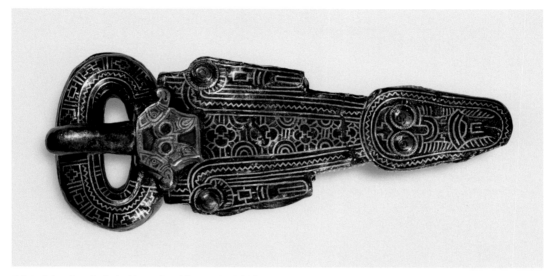

7.3.1. Schnalle mit dreieckigem Beschlag und schildförmigem Dorn – Morken, Rhein-Erft-Kreis, L. 12,6 cm –
LVR-LandesMuseum Bonn, Inv.-Nr. 1955/435/12

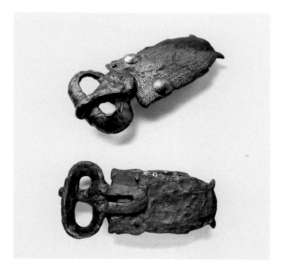

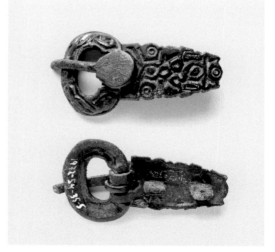

7.5.2. Schnalle Typ Bülach – Emmingen-Liptingen –
Emmingen, Lkr. Tuttlingen, L. 11,5 cm –
ALM Baden-Württemberg, Inv. Nr. 1960-63-1-1.

7.4.1. Schnalle mit zungenförmigem Beschlag und
schildförmigem Dorn – Endingen, Lkr. Emmendingen,
L. 5,0 cm – ALM Baden-Württemberg,
Inv. Nr. 1972-54-35-5.

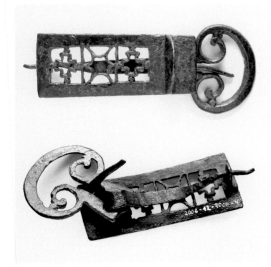

7.6.1. Peltaförmige Schnalle mit angegossener Öse –
Osterburken, Neckar-Odenwald-Kreis, L. 8,0 cm –
ALM Baden-Württemberg, Inv. Nr. 2006-12-9000-4.

7.6.3. Schnalle mit cloisonniertem rechteckigem
Beschlag – Horb-Altheim, Lkr. Freudenstadt, L. 5,8 cm –
ALM Baden-Württemberg, Inv. Nr. 1999-18-68-3.

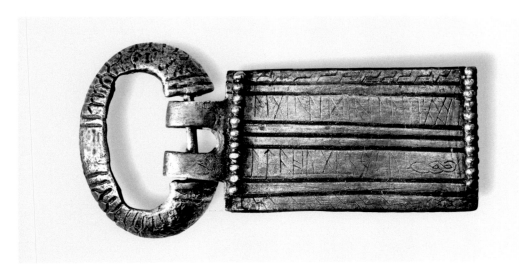

7.6.4. Schnalle mit rechteckigem Beschlag und schildförmigem Dorn – Pforzen, Lkr. Ostallgäu, L. 6,9 cm –
ASM, Inv. Nr. 1996,4749,1.

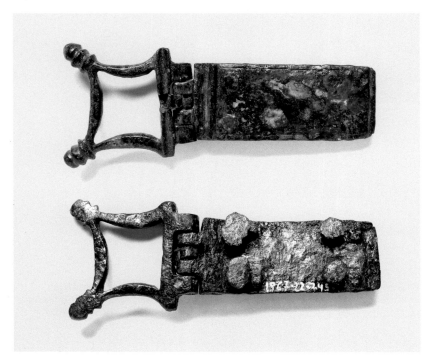

8.4.3. Schnalle mit
einziehenden Rahmen-
stegen – Rottweil,
Lkr. Rottweil, L. 9,2 cm –
ALM Baden-Württem-
berg, Inv. Nr. 1967-22-
745-1.

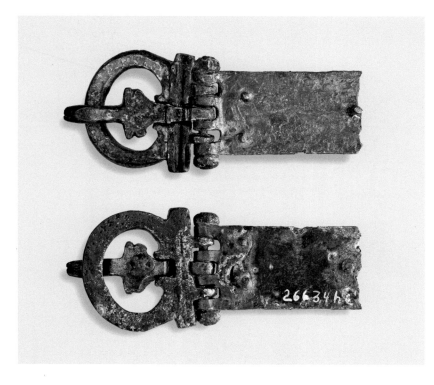

8.4.1. Peltaförmige
Schnalle mit Scharnier –
Nienbüttel, Kr. Uelzen,
L. 6,5 cm – LMH,
Inv. Nr. 26634h.

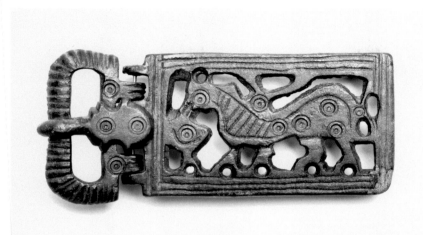

8.4.6. Schnalle mit figürlich durchbrochenem Beschlag – Altenerding, Lkr. Erding,
L. 9,5 cm – ASM, Inv. Nr. 1979,177a.

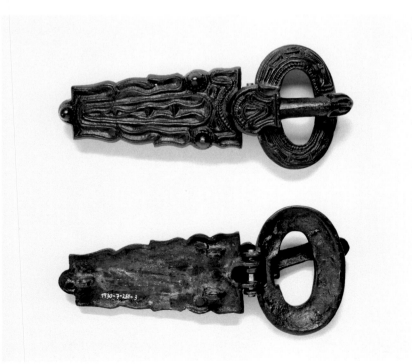

8.3. Schnalle mit trapezförmigem Beschlag – Rheinfelden-Herten, Lkr. Lörrach,
L. 11,5 cm – ALM Baden-Württemberg, Inv. Nr. 1930-7-281-3.

1.2.3. Riemenzunge mit mittlerer Kugel und rundem Endstück – Süderbrarup, Kr. Schleswig-Flensburg, L. 6,0 cm – ALM, Schleswig, Inv. Nr. RG 169,1.

1.2.5. Profilierte Riemenzunge – Nienbüttel, Kr. Uelzen, L. 7,2 cm – LMH, Inv. Nr. 26713f.

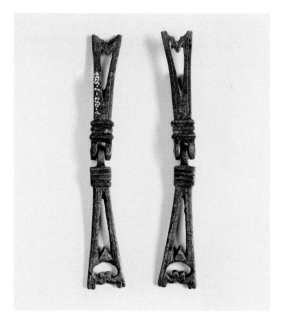

2.1. Scharnierriemenzunge – Osterburken, Neckar-Odenwald-Kreis, L. 8,7 cm – ALM Baden-Württemberg, Inv. Nr. 1925-2-250-1.

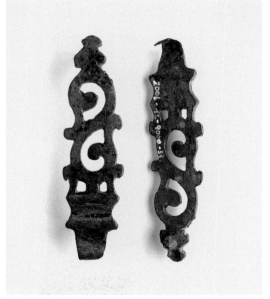

4.3.2. Durchbrochener Riemenendbeschlag mit einfacher Wellenranke – Osterburken, Neckar-Odenwald-Kreis, L. 5,4 cm – ALM Baden-Württemberg, Inv. Nr. 2006-12-9000-33.

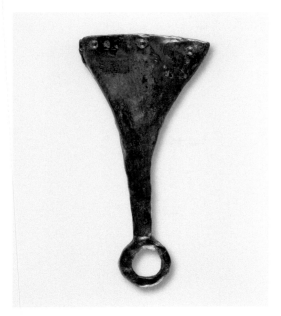

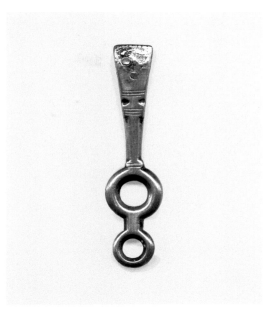

*5.2.1. Riemenzunge mit einfachem Ringende –
Zwethau, Lkr. Nordsachsen, L. 10,9 cm – LfA, Dresden,
Inv.-Nr. S.: 877/65.*

*5.2.4. Riemenzunge mit doppeltem Ringende –
Süderbrarup, Kr. Schleswig-Flensburg, L. 5,4 cm –
ALM, Schleswig, Inv. Nr. RG 248.*

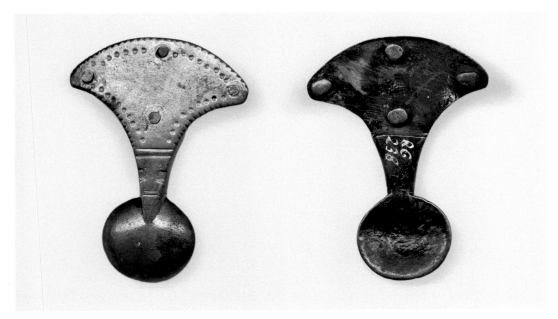

*5.3.2. Pendelförmige Riemenzunge – Süderbrarup, Kr. Schleswig-Flensburg, L. 5,7 cm – ALM, Schleswig,
Inv. Nr. RG 238.*

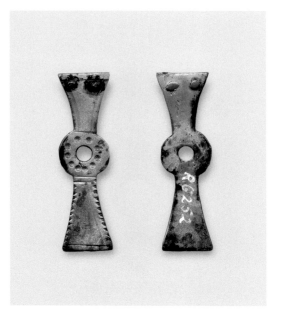 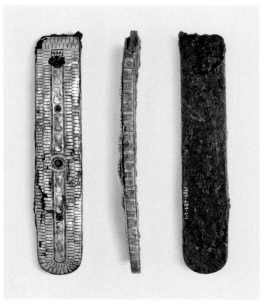

5.2.3. Riemenzunge mit Ringende und trapezförmigem
Fortsatz – Süderbrarup, Kr. Schleswig-Flensburg,
L. 4,1 cm – ALM, Schleswig, Inv. Nr. RG 252.

6.1.5. Tauschierte Riemenzunge – Eislingen/Fils-
Eislingen, Lkr. Göppingen, L. 14,2 cm –
ALM Baden-Württemberg, Inv. Nr. 1989-289-2-1.

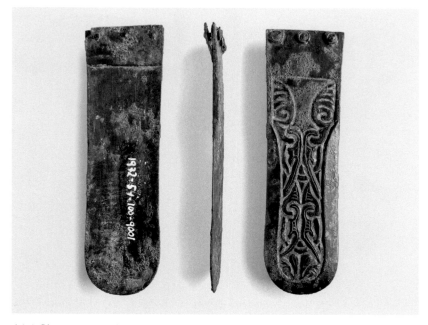

6.1.4. Riemenzunge mit gegossenem Ornament – Endingen, Lkr. Emmendingen,
L. 8,7 cm – ALM Baden-Württemberg, Inv. Nr. 1972-54-100-9001.

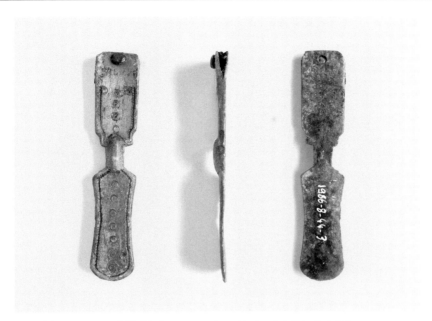

6.5.2. Riemenzunge mit Verbindungssteg – Lauchheim, Ostalbkreis, L. 6,6 cm – ALM Baden-Württemberg, Inv. Nr. 1986-8-44-3.

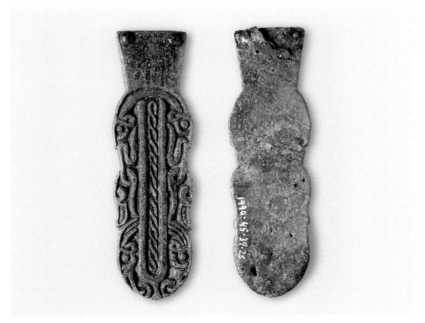

6.5.3. Tierornamentierte Riemenzunge mit abgesetztem Nietfeld – Leonberg, Lkr. Böblingen, L. 8,6 cm – ALM Baden-Württemberg, Inv. Nr. 1990-45-39-26.

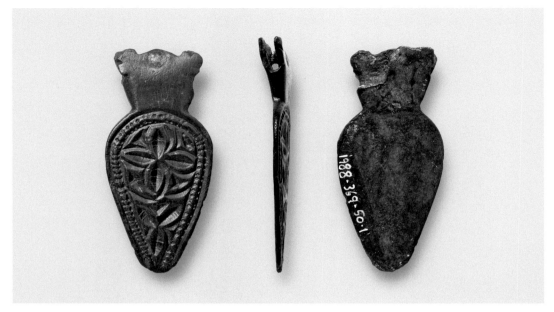

7.1.4. Lanzettförmige Riemenzunge mit Kerbschnittverzierung – Ortenberg, Ortenaukreis, L. 5,8 cm –
ALM Baden-Württemberg, Inv. Nr. 1988-369-50-1.

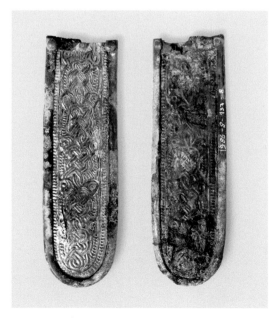

8.3.1. Pressblechriemenzunge – Lauchheim,
Ostalbkreis, L. 8,3 cm – ALM Baden-Württemberg,
Inv. Nr. 1986-8-137-8.

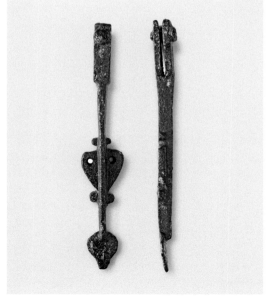

9.2. Riemenzunge mit Benefiziarierlanze –
Osterburken, Neckar-Odenwald-Kreis, L. 6,1 cm –
ALM Baden-Württemberg, Inv. Nr. 1925-2-9000-2.

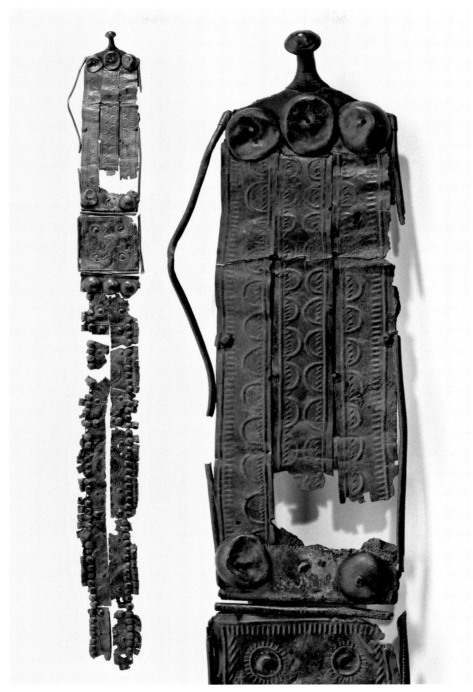

3.2. Holsteiner Gürtelbeschläge – Hamburg-Altengamme, L. 117 cm, Br. 13,5 cm –
AMH, Inv.-Nr. MfV 1931.178:2.

5.1. Plattencingulum – Augst, Bezirk Liestal, Kanton Basel-Landschaft, L. 5,7 bzw. 5,2 cm –
AUGUSTA RAURICA, Inv. Nr. 1974.8453 A/B.

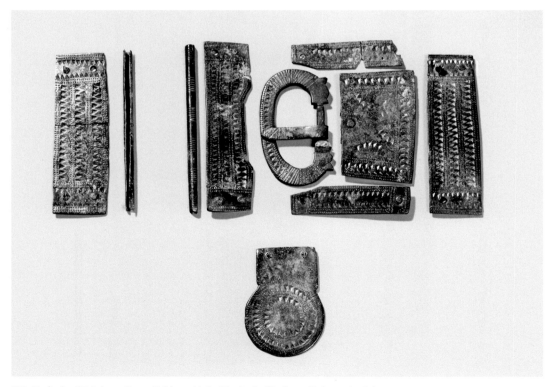

6.2. Einfache Gürtelgarnitur – Kahl am Main, Lkr. Aschaffenburg, Rahmenbr. 6,4 cm –
Museen der Stadt Aschaffenburg.

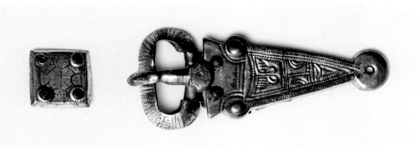

*7. Zweiteilige Gürtel-
garnitur – Waging
am See, Lkr. Traun-
stein, L. der Schnalle
10,2 cm – ASM,
Inv. Nr. 2010,4087a
und o.*

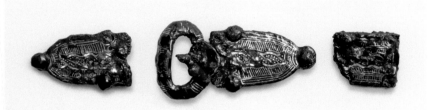

*8. Dreiteilige
Gürtelgarnitur –
Altheim, Lkr. Lands-
hut, L. der Schnalle
8,6 cm – ASM,
Inv. Nr. 1995,5421a.*

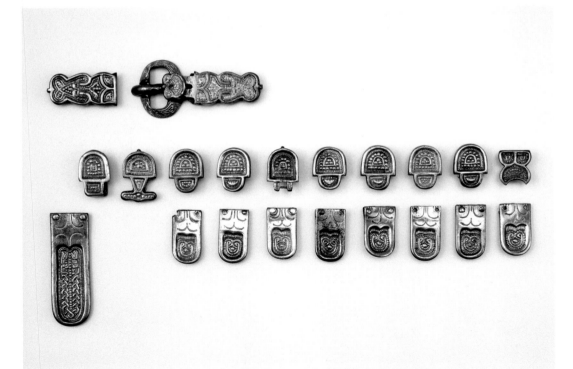

*10. Vielteilige Gürtelgarnitur – Herrsching am Ammersee, Lkr. Starnberg, L. der Schnalle 7,8 cm –
ASM, Inv. Nr. 1989,1265 l.*

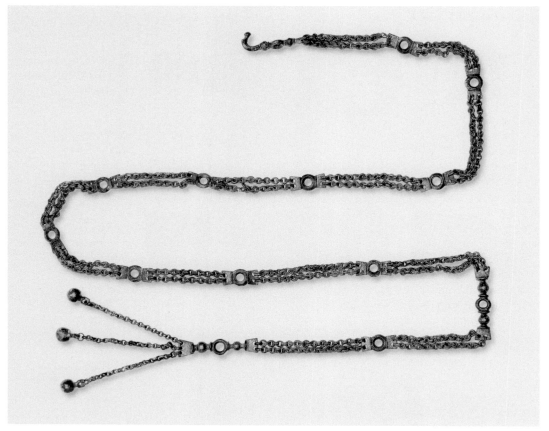

1.3. Gürtelkette Typ Oberrohrbach – Manching, Lkr. Pfaffenhofen an der Ilm, L. 172 cm – ASM, Inv. Nr. 1902,28.3.

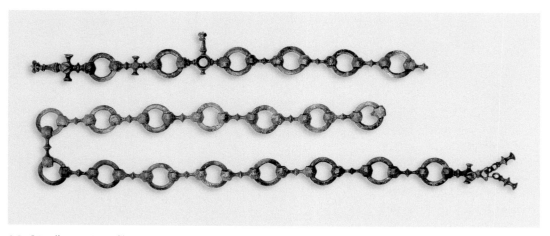

2.2. Gürtelkette mit profilierten Stabgliedern – Manching, Lkr. Pfaffenhofen an der Ilm, L. 128 cm –
ASM, Inv. Nr. 1937,180.

Die Gürtelbuckel

Die Gürtelbuckel stellen eine besondere Form des Gürtelverschlusses dar. Ihre Mechanik unterscheidet sie von allen anderen Gürtelverschlüssen und erfordert eine Beschreibung als eigenständige Gruppe. An den Gürtelbuckeln wurde vermutlich ein Stoffband verknotet oder mit Hilfe von Schlaufen eingehängt. Ob auch lederne Gürtel verwendet wurden, ist unbekannt. Zur Montage dient entweder eine einzelne zentrale Stange mit scheibenförmigem Ende, oder es gibt zwei Ansatzpunkte für das Gürtelband: eine Stange mit Scheibenende auf der einen, eine breite Öse oder einen Randschlitz auf der anderen Seite. Den Hauptbestandteil des Gürtelbuckels bildet ein becherartiger Hohlkörper, dessen Außenmantel reich mit Linienbändern verziert ist und dessen Spitze einen kurzen stangenförmigen Fortsatz trägt. Die Vorrichtung für die Montage des Riemens befindet sich auf der Innenseite des Buckels. Alle Gürtelbuckel sind aus Bronze gegossen.

Gürtelbuckel kommen überwiegend in Depotfunden vor. Sie sind dort auffällig oft mit den sogenannten Hängebecken, schüsselartigen Bronzeschmuckstücken mit zwei breiten Ösen an sich gegenüberliegenden Rändern, vergesellschaftet. Die Funktion dieser Hängebecken ist unbekannt. Die Ähnlichkeit mit den Gürtelbuckeln in Form und Verzierung hat zu der Vermutung geführt, dass beide Schmucktypen in einem funktionalen Zusammenhang gestanden haben, ein Nachweis ist aber nicht zu erbringen (Sprockhoff/Höckmann 1979, 13).

Als älterbronzezeitlicher Vorläufer wurden lange Zeit die Gürtelscheiben oder Tutuli angesehen, große kreisförmige Bronzescheiben mit einem zentralen Buckel oder einem Stachel auf der Vorderseite und einer Öse auf der Rückseite (Kersten 1935, 10–19). Diese Stücke sind vor allem aus Dänemark bekannt und gehören in die Perioden II und III (Montelius) bzw. das 16.–13. Jh. v. Chr. Jüngere Untersuchungen der Abnutzungsspuren an der Befestigungsöse belegen aber, dass die Zierscheiben nicht mit dem Gürtel verbunden waren, sondern an einem Band oder einer Kette getragen wurden (Piesker 1958, 16; Randsborg/Christensen 2006, 68–87).

Sowohl die Hängebecken als auch die Gürtelscheiben und Tutuli werden deshalb an anderer Stelle zusammen mit den Zierscheiben besprochen.

1. Kegelförmiger Gürtelbuckel

Beschreibung: Der Gürtelbuckel besitzt eine geradwandige konische Grundform. Er läuft in einer kurzen stangenförmigen Spitze aus, die mit einer kleinen Scheibe und einem Fortsatz abschließt. Auf der Unterseite befindet sich die Befestigungsvorrichtung. Sie besteht in der Regel aus einer Mittelstange und einem scheiben- oder radförmigen Endknopf. Der Ansatz der Stange teilt sich häufig in drei oder vier kurze Arme. Der Gürtelbuckel ist in einem Stück in Bronze gegossen. Zur Verzierung der Außenfläche werden entweder Punzeinschläge in Linienmustern angeordnet oder vertiefte und mit Harz ausgelegte Dekore verwendet. Es überwiegen bogen- und sternförmige Motive.

1.

Synonym: Gürtelbuckel mit steifem, schrägem Profil; Baudou Typ XXIII A; Minnen 1157, 1384–1387.
Datierung: jüngere Bronzezeit, Periode IV–V (Montelius), 12.–8. Jh. v. Chr.
Verbreitung: Südschweden, Dänemark, Norddeutschland.
Literatur: Montelius 1917, 50; 60; Broholm 1949, 58; Broholm 1953, 21; Baudou 1960, 71–72; Sprockhoff/Höckmann 1979.

2. Glockenförmiger Gürtelbuckel

Beschreibung: Eine etwa halbkugelige Bronzekalotte wird von einer zylindrischen oder leicht konischen Stange bekrönt, die mit einer kleinen Kreisscheibe und häufig einem kurzen Fortsatz abschließt. Als Befestigungsvorrichtung auf der Unterseite kommen verschiedene Lösungen vor. Es kann sich um eine Mittelstange handeln, die am unteren Ende in einem Knopf oder einer radförmig durchbrochenen Scheibe endet. Das obere Ende teilt sich in drei oder vier Äste, die an der Innenseite der Glocke ansetzen. Eine häufige Alternative besteht darin, dass eine kurze Stange mit Rad-, Knopf- oder Knebelende an einer Innenseite sitzt, während sich auf der gegenüberliegenden Wandung ein U-förmiger Bügel befindet. Selten ist eine Befestigungsvorrichtung in Form von Wandungsschlitzen oder zwei Knopfstangen. Der Außenmantel der Kalotte ist durch schmale umlaufende Leisten in Zonen gegliedert. Sie sind mit Mustern im Linienbandstil verziert. Häufige Motive bilden Reihen von S-förmigen Elementen, Wellen- oder Bogenreihen, die in Spiralen oder Pferdeköpfen auslaufen können. Selten kommen plastische Verzierungen in Form von konzentrischen Leistenkreisen vor.
Synonym: Gürtelbuckel mit glockenförmigem Profil; Baudou Typ XXIII B; Minnen 1388–1390.
Datierung: jüngere Bronzezeit, Periode V–VI (Montelius), 8.–7. Jh. v. Chr.
Verbreitung: Südschweden, Dänemark, Norddeutschland.
Literatur: Splieth 1900, 74; Montelius 1917, 60; Broholm 1949, 88–90; Broholm 1953, 32; Baudou 1960, 72; Sprockhoff/Höckmann 1979; J.-P. Schmidt 1993, 64–65.
(siehe Farbtafel Seite 17)

2.

Die Gürtelhaken

Der Gürtelhaken dient dazu, den Gürtel durch Einhaken in ein Riemenloch, eine Schlaufe oder einen Ring zu verschließen. Technologisch stellt er eine einfache Form dar, die gegenüber einem schlichten Verknoten der Riemenenden den Vorteil der schnelleren Handhabung bietet, sich allerdings leichter löst als eine Schnalle, die den Gürtelhaken etwa ab der Zeitenwende ersetzt. Trotzdem lebt das Prinzip des Verschlusshakens bis heute fort und findet aktuell beispielsweise in diversen modernen Militärkoppelschlössern Anwendung.

Neben der funktionalen Bedeutung bei der Schließtechnik besitzt der Gürtelhaken auch Schmuckcharakter, der in den verschiedenen Epochen unterschiedlich ausgeprägt ist. Prächtige große Exemplare mit reichem Dekor sind Ausdruck hoher Wertschätzung und ästhetischer Präsenz. Dabei ist zu beobachten, dass sich in den einzelnen Epochen unterschiedlich und zeitlich abwechselnd die Männer bzw. die Frauen mit hervorgehobenen Gürteln ausstatten. Überwiegend dürfte der Gürtelhaken einen Leibriemen zusammengehalten haben. Es gibt aber auch Hinweise auf eine Verwendung an Schwertriemen.

Der Gürtelhaken besitzt ein Einhakende, das zum Verschluss des Riemens einen Haken aufweist, einen Mittelteil und ein Haftende, an dem eine nicht oder nur schwer lösbare Verbindung mit dem Riemen hergestellt wird.

Für das Erscheinungsbild der Gürtel war es vermutlich von Bedeutung, ob der Verschlusshaken nach innen – also zum Körper hin – oder nach außen, vom Körper weg greift. Greift der Haken nach innen, verschwindet die Riemenspitze unter dem Gürtelhaken und erscheint möglicherweise wieder unter dem Haftende des Riemens. Dies setzt allerdings voraus, dass der Riemen länger als der Bauchumfang ist. Zur Längenregulierung dienten verschiedene Einhaklöcher. Alternativ besteht die Option, dass der Riemen genau die erforderliche Länge besaß und mit einer Schlaufe oder einem Ring endete. Bei einer Riemenlänge, die größer als erforderlich ist, steht die Riemenspitze bei Verschlüssen mit nach außen gebogenem Haken sichtbar nach außen über oder hängt senkrecht am Körper herunter. Dies schafft die Möglichkeit, die Riemenspitze als Schmuckelement zu verwenden. In funktionaler Hinsicht kann sich der Riemen bei einem nach außen greifenden Haken leichter lösen, während das Riemenende bei nach innen greifenden Haken einen Gegendruck durch den Körper erfährt und der Verschluss deshalb sicherer hält. Um dieses Handicap auszugleichen, besitzen Verschlüsse mit nach außen greifendem Haken in der Regel eine pilzförmige Hakenspitze.

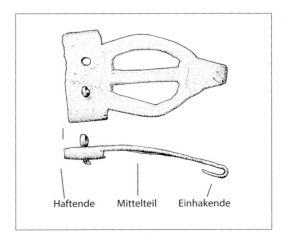

Bezeichnungen der Einzelteile

Zur Strukturierung der Gürtelhaken bietet sich die Form des Haftendes an. Es charakterisiert in vielen Fällen die Gürtelschließe und bildet oft ein eindeutiges Merkmal. Nur sehr selten treten zwei Befestigungsarten wie Ösen und Haken an einem Stück auf. Im Folgenden werden acht Formengruppen unterschieden (siehe Übersicht): 1. Gürtelhaken mit Hakenbefestigung: Bei ihnen befindet sich sowohl am Einhakende als auch am Haftende ein Haken; allerdings unterscheiden sich die beiden Haken in der Regel dadurch, dass das Einhakende rund umgebogen ist und sich zuspitzt, während das Haftende eng umgeschlagen ist und gerade abschließt. Das Haftende kann nach innen oder nach außen umgeschlagen sein; das Einhakende greift bei diesen Formen immer nach innen. 2. Gürtelhaken mit Laschenbefestigung: Hier weist das Haftende mehrere seitliche

Laschen auf, die nach innen umgeschlagen das Riemenende fassen. 3. Rahmenförmiger Gürtelhaken: Das Haftende besteht aus einem offenen runden Ring oder einem drei- bzw. viereckigen Rahmen, durch den das Riemenende gezogen und durch Umnähen oder Verknöpfen befestigt wurde. 4. Gürtelhaken mit Ösenbefestigung: Auf der Innenseite, vereinzelt auch auf der Außenseite des Gürtelhakens befindet sich eine Öse. Sie ist im Guss gefertigt, wurde angenietet oder durch ein Umbiegen des Haftendes erzeugt. Vermutlich endete der Riemen hier in einer Schlaufe, die durch die Öse gezogen wurde. 5. Gürtelhaken mit Knebelbefestigung: Das Haftende besteht aus T-förmig quergestellten Armen. Zur Befestigung wurde der Riemen vermutlich in Längsrichtung geschlitzt, über die Querarme geschoben und vernäht. 6. Gürtelhaken mit Nietbefestigung: Eine oder mehrere Nieten am Haftende fixieren den Riemen. Das Riemenende selbst ist dabei vielfach mit einer Kappe oder einer Leiste gefasst. 7. Hall-

stattgürtelblech: Zu den Gürtelhaken werden hier auch die hallstattzeitlichen Gürtelbleche gezählt. Im Erscheinungsbild dominiert zwar das große rechteckige Zierblech, funktional handelt es sich aber um einen Gürtelhaken. 8. Verschlusshaken mit Scharnierkonstruktion: Zwischen der Hakenplatte und dem Riemenbeschlag befindet sich ein Scharnier.

Die weitere Unterteilung der Gürtelhaken ergibt sich fast überall aus den in der bisherigen Forschung definierten Typen, deren Bezeichnungen und Definitionen übernommen werden.

Gürtelhaken erscheinen erstmals am Ende des Neolithikums und in der Frühbronzezeit. Dabei handelt es sich um Einzelstücke, die aus Knochen, verschiedentlich auch aus Bronze gefertigt wurden und deren Funktion als Gürtelverschluss vielfach nur über einen Analogieschluss zu den jüngeren Metallformen angenommen werden kann (Kilian-Dirlmeier 1975, 16–36). Erste einheitliche Formen treten in der mittleren und späten Bronze-

Übersicht

zeit in Mitteleuropa auf. Während der Hallstattzeit (7.–5. Jh. v. Chr.) sowie noch ausgeprägter während der Latènezeit (5.–1. Jh. v. Chr.) bilden Gürtelhaken die am weitesten verbreiteten Gürtelverschlüsse und kommen in vielfältigen Ausprägungen, teils mit ritzverzierten, punzierten oder durchbrochenen Beschlägen, teils mit fein ausgeführten plastischen – auch figürlichen – Darstellungen vor. Am Ende der Eisenzeit treten große Formen hervor, die mit Zierblechen oder Scharnieren versehen sein können. Vermutlich durch den Kontakt mit der römischen Kultur werden Gürtelhaken um die Zeitenwende verhältnismäßig schnell durch Schnallen abgelöst. Vereinzelt sind sie noch im 1. Jh. n. Chr. vorhanden. Eine besondere Funktion nehmen sie dann vor allem bei der Aufhängung von Dolchen wahr. In jüngeren Epochen treten die Gürtelhaken nur noch sporadisch in Erscheinung.

1. Gürtelhaken mit Hakenbefestigung

Beschreibung: Der Gürtelhaken ist über einen Haken mit dem Riemen verbunden. Der Riemen endet in einer Öse oder einer Schlaufe bzw. weist ein Loch oder einen Schlitz auf, in den das umgeschlagene Haftende des Verschlusses greift. Diese Verbindung ist in der Regel leicht lösbar, sodass eine größere Flexibilität z. B. in der Längeneinstellung besteht. Um hingegen ein ungewolltes Lösen zu verhindern, kann der Befestigungshaken besonders lang sein oder eine scheibenförmige Verdickung aufweisen. Für mehr Stabilität kann auch eine Metallkappe sorgen, die das Riemenende umfasst.

1.1.1.

1.1. Gürtelhaken mit runder Scheibe

Beschreibung: Die Konstruktion besteht aus einer Kreisscheibe, die häufig einen Mittelbuckel aufweist, sowie einem langen bandförmigen Arm mit Einhakende auf der einen und einem kurzen, dicht am Scheibenrand nach innen umgeschlagenen Befestigungshaken auf der anderen Seite. Scheibenfläche und -rand können mit Buckeln, Kerben oder Linien verziert sein. Der Gürtelhaken besteht aus Bronze.
Datierung: späte Bronzezeit, Hallstatt A–B (Reinecke), 13.–8. Jh. v. Chr.
Verbreitung: Süddeutschland, Österreich, Tschechien, Slowakei, Ungarn.
Relation: Grundform: 4.1. Gürtelhaken mit runder Scheibe und rückwärtiger Öse.
Literatur: Kilian-Dirlmeier 1975, 58–73.

1.1.1. Gürtelhaken Typ Unterhaching

Beschreibung: Ein schmaler bandförmiger Hakenarm weitet sich zu einer großen, etwa kreisförmigen Scheibe, an deren Gegenseite ein nach innen umgebogener, laschenartig breiter Haken sitzt. Der bronzene Gürtelhaken ist unverziert.
Datierung: späte Bronzezeit, Hallstatt A–B (Reinecke), 12.–9. Jh. v. Chr.
Verbreitung: Österreich, Süddeutschland, Tschechien, Slowakei, Ungarn.
Relation: Grundform: 1.2.5. Zungengürtelhaken mit scheibenförmiger Aufweitung.
Literatur: Müller-Karpe 1957, 10; 13; 24; 34; Kilian-Dirlmeier 1975, 66–71.

1.1.2.

1.1.2. Gürtelhaken Typ Kelheim

Beschreibung: Der bronzene Gürtelhaken besteht aus einem bandförmigen Hakenarm, einer kreisförmigen Scheibe und einem breiten Befestigungshaken, der über den Scheibenrand hinausragt und nach innen umgeschlagen ist. Die Scheibe kann einen kleinen Mittelbuckel aufweisen. Die Schauseite ist verziert. Häufig treten konzentrische Kreise aus Reihen kleiner Buckel auf. Daneben kommen Punkt- und Kerbreihen vor, die konzentrisch oder radial angeordnet sind.
Datierung: späte Bronzezeit, Hallstatt B (Reinecke), 11.–8. Jh. v. Chr.
Verbreitung: Süddeutschland, Österreich, Tschechien, Ungarn.
Literatur: Kilian-Dirlmeier 1975, 63–66.

1.1.3.

1.1.3. Gürtelhaken Typ Volders

Beschreibung: Eine runde bis leicht ovale Scheibe mit einem Mittelbuckel verbindet einen langen bandförmigen Hakenarm an der einen Seite mit einem über den Rand hinausreichenden und nach innen umgelegten zungenförmigen Befestigungshaken auf der anderen Seite. Die Schauflächen sind unverziert. An der Innenseite der Scheibe befindet sich ein zentraler Dorn, der in Richtung Hakenarm umgeschlagen ist. Die Objekte bestehen aus Bronze.
Datierung: späte Bronzezeit, Hallstatt A (Reinecke), 13.–12. Jh. v. Chr.
Verbreitung: Österreich, Süddeutschland.
Literatur: Kilian-Dirlmeier 1975, 61–63.

1.1.4. Gürtelhaken Typ Grünwald

Beschreibung: Der bronzene Gürtelhaken besitzt eine etwa kreisförmige Scheibe mit Mittelbuckel und einen langen bandförmigen Hakenarm. Zur Montage des Riemens dienen ein zentraler Dorn auf der Innenseite, der zum Hakenende hin umgebogen wurde, sowie ein zungenförmiger Befestigungshaken, der leicht über den Scheibenrand hinausragt und nach innen umgeschlagen ist. Scheibe und Hakenarm sind verziert. Häufig ist ein sternartig angeordnetes Bogenmotiv. Daneben kommen randparallele Zierreihen aus Punkten, Kerben, Buckeln oder Leiterbandmustern vor.
Datierung: späte Bronzezeit, Hallstatt A (Reinecke), 13.–12. Jh. v. Chr.
Verbreitung: Süddeutschland, Österreich.
Literatur: Kilian-Dirlmeier 1975, 58–61.

1.2. Zungengürtelhaken

Beschreibung: Ein schmaler Blechstreifen ist an beiden Seiten umgeschlagen. Das Hakenende spitzt sich in der Regel zu, das Haftende bleibt überwiegend laschenartig breit. In den meis-

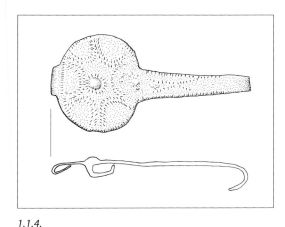

1.1.4.

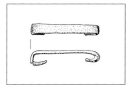

1.2.1.

Literatur: Holste 1939, 52; Sprockhoff 1956, 225–227; Piesker 1958, 31; Laux 1971, 67. *(siehe Farbtafel Seite 17)*

ten Fällen sind beide Enden nach innen umgebogen. Einige Stücke besitzen ein nach außen umgeschlagenes Haftende und dadurch einen S-förmigen Längsschnitt. Der Gürtelhaken ist vielfach unverziert. Manche Stücke weisen gekerbte oder gedellte Ränder auf. Selten kommen einfache Ritzlinien oder randparallele Rillen vor. Aufgrund des Hakenumrisses lässt sich eine Untergliederung der Zungengürtelhaken vornehmen. Die Zungengürtelhaken bestehen überwiegend aus Eisen.
Synonym: Becker Typ B; Wiloch Typ III.
Datierung: Eisenzeit, Stufe I–II (Keiling), 6.–2. Jh. v. Chr.
Verbreitung: Mittel- und Norddeutschland, Polen, Dänemark.
Literatur: Behrends 1968, 25–27; Spehr 1968, 261–262; Keiling 1969, 40; R. Müller 1985, 84–85; Becker 1993, 10–11; Wiloch 1995; Keiling 2016, 24.

1.2.1. Bandförmiger Gürtelhaken

Beschreibung: Ein Bronzeband mit einem dreieckigen, D-förmigen oder verrundet viereckigen Querschnitt ist an beiden Enden zu einfachen Haken umgebogen. Die Stücke sind in der Regel unverziert. Selten kommen Gürtelhaken mit blattförmigem Umriss vor, die dann eine vielfältige Punzverzierung aufweisen können.
Datierung: mittlere bis späte Bronzezeit, 14.–8. Jh. v. Chr.
Verbreitung: Deutschland, Nordpolen.

1.2.2. Bandförmiger Zungengürtelhaken

Beschreibung: Ein bandförmiger Blechstreifen ist an beiden Enden umgeschlagen. Die Seitenkanten sind gerade und verlaufen parallel. Das umgeschlagene Haftende schließt gerade oder gerundet ab; das Hakenende spitzt sich zu. In den meisten Fällen ist der Körper des Gürtelhakens flach und gestreckt, nur vereinzelt leicht gewölbt. Er ist in der Regel unverziert. Der Gürtelhaken besteht überwiegend aus Eisen. Wenige Stücke sind aus Bronze gefertigt.
Datierung: Eisenzeit, Stufe I–II (Keiling), 6.–3. Jh. v. Chr.
Verbreitung: Nord- und Mitteldeutschland, Polen, Dänemark.
Relation: bandförmige Grundform: 1.2.8. Zweihakiger eingliedriger Gürtelhaken, 4.2.1. Bandförmiger Gürtelhaken mit eingerolltem Ösenende, 4.2.2. Bandförmiger Gürtelhaken mit angenieteter Öse.
Literatur: Krüger 1961, 63; Behrends 1968, 25–26; Keiling 1979, 21; R. Müller 1985, 84–85.

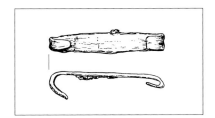

1.2.2.

1.2.3. Dreieckiger Zungengürtelhaken

Beschreibung: Der eiserne Gürtelhaken besitzt die Grundform eines spitzwinkligen gleichschenkligen Dreiecks mit geraden Seiten. Die Spitze ist

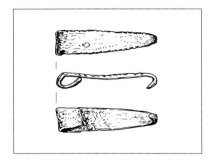

1.2.3.

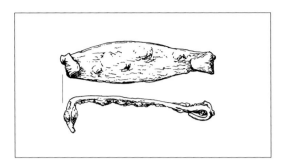

1.2.4.

zur Innenseite hin zu einem Haken umgebogen. Auch das gerade Ende des Gürtelhakens ist umgeschlagen und bildet das Haftende. Der Gürtelhaken ist blechförmig oder besitzt einen schwach dachförmigen Querschnitt. Bei einigen Stücken ist eine Mittelrippe ausgebildet. Die umgeschlagene Lasche am Haftende kann die ganze Breite des Gürtelhakens einnehmen oder auf eine geringere Breite abgesetzt sein. Häufig sind die Seitenkanten gekerbt.
Datierung: Eisenzeit, Stufe I–II (Keiling), 5.–3. Jh. v. Chr.
Verbreitung: Nord- und Mitteldeutschland.
Relation: Grundform: 6.1.1. Dreieckiger Gürtelhaken.
Literatur: Krüger 1961, 63; Behrends 1968, 26; Keiling 1969, 40; Keiling 1979, 21; R. Müller 1985, 84–85.
(siehe Farbtafel Seite 18)

1.2.4. Ovaler Zungengürtelhaken

Beschreibung: Der Gürtelhaken besitzt einen ovalen Umriss mit gerundeten Seiten. Die Form kann symmetrisch (weidenblattförmig) sein. Häufig ist die größte Breite aber zum Hakenende oder zum Haftende hin verschoben. Hakenende und Haftende sind zur Innenseite gebogen. Das Haftende kann zu einer schmalen Lasche abgesetzt sein. Der Gürtelhaken besteht aus Eisen.
Synonym: Zungengürtelhaken mit ovalem Umriss; weidenblattförmiger Zungengürtelhaken.
Datierung: Eisenzeit, Stufe I–II (Keiling), 5.–4. Jh. v. Chr.

Verbreitung: Norddeutschland.
Literatur: Krüger 1961, 63; Behrends 1968, 27; Keiling 1969, 40; R. Müller 1985, 84–85; Keiling 2016, 24.

1.2.5. Zungengürtelhaken mit scheibenförmiger Aufweitung

Beschreibung: Ein schmales Band aus Eisen oder Bronze ist an einem Ende zu einem Haken nach innen umgebogen. Auch das Haftende besteht aus einem Haken. Er kann nach innen umgebogen sein; dann ist das Band kurz vor dem Ende scheibenförmig geweitet. Ist das Hakenende nach außen umgebogen, nimmt der Haken selbst Scheibenform an. Die Stücke sind in der Regel unverziert.
Datierung: ältere Eisenzeit, Hallstatt D – Latène A (Reinecke), 6.–5. Jh. v. Chr.
Verbreitung: Österreich, Süddeutschland, Südpolen.
Relation: Grundform: 1.1.1. Gürtelhaken Typ Unterhaching; scheibenförmiges Haftende:

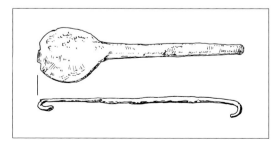

1.2.5.

1.2.8. Zweihakiger eingliedriger Gürtelhaken,
1.3. Vierkantiger eingliedriger Gürtelhaken.
Literatur: Petersen 1929, 69–70; Torbrügge 1979,
88; A. Lang 1998; Kern u. a. 2008, 135.

1.2.6. Schleppenhaken

Beschreibung: Ein vierkantiger Bronzedraht
oder ein schmales Bronzeband weist nach innen
umgebogene Enden auf. Das Einhakende spitzt
sich in der Regel leicht zu. Das Haftende gestaltet
sich als Haken oder Öse und ist gerade abge-
schnitten. Eine Verzierung tritt nicht auf.
Datierung: ältere Eisenzeit, Hallstatt D (Rein-
ecke), 6.–5. Jh. v. Chr.
Verbreitung: Mitteldeutschland.
Relation: drahtförmige Grundform: 4.5.2. Tordier-
ter Schließhaken.
Literatur: Holter 1933, 37; Claus 1942, 73–74;
R. Müller 1985, 85; Heynowski 1992, 120–121.

1.2.6.

1.2.7. Gestielter Zungengürtelhaken

Beschreibung: Die größte Breite des Gürtelha-
kens liegt im hinteren Hakenbereich. Dort ver-
jüngt sich der Gürtelhaken rechtwinklig abgesetzt
oder schräg einziehend zu einem schmalen Band,
das rückwärtig zu einer Lasche umgeschlagen ist.
Im vorderen Abschnitt des Gürtelhakens laufen
die Seitenkanten dreieckig zusammen. Häufig
sind sie mit einer Kerbung oder Dellung versehen.
Die Hakenspitze ist zur Innenseite hin umgebo-
gen. Der Gürtelhaken ist gestreckt oder leicht ge-
wölbt. Der Querschnitt ist flach rechteckig, selten
flach dreieckig. Das Stück besteht aus Eisen.
Datierung: Eisenzeit, Stufe I–II (Keiling),
5.–3. Jh. v. Chr.

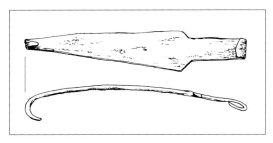

1.2.7.

Verbreitung: Nord- und Mitteldeutschland.
Relation: Grundform: 6.3. Dreieckiger Gürtel-
haken.
Literatur: Behrends 1968, 26–27; Keiling 1969,
40–41; Keiling 1979, 21; Keiling 2016, 24.

1.2.8. Zweihakiger eingliedriger Gürtelhaken

Beschreibung: Ein gewölbtes, bandförmiges, im
Umriss rhombisches bis weidenblattförmiges
Eisenblech ist auf beiden Seiten zu einem Haken
umgebogen. Die Haken können auf der Innen-
seite sitzen (Typ Ia) oder sind gegenläufig, wobei
das Einhakende nach innen weist und das Haft-
ende zur Außenseite (Typ Ib). Häufig ist der Haken
am Haftende lang ausgezogen und kann sogar
S-förmig geschwungen sein. Daneben kommen
scheibenförmig verbreiterte Haken vor. Treten Ver-
zierungen auf, sind es häufig Strichlinien, Kreisrei-
hen, Zickzacklinien oder Querrillen. Die meisten
Stücke bestehen aus Eisen; Exemplare aus Bronze
sind selten.
Synonym: Kostrzewski Typ I.
Datierung: jüngere Eisenzeit, Latène C–D
(Reinecke), 3.–1. Jh. v. Chr.
Verbreitung: Polen, Ostdeutschland.
Relation: bandförmige Grundform: 1.2.2. Band-
förmiger Zungengürtelhaken, 4.2.1. Bandförmiger
Gürtelhaken mit eingerolltem Ösenende, 4.2.2.
Bandförmiger Gürtelhaken mit angenieteter Öse;
scheibenförmiges Haftende: 1.2.5. Zungengürtel-
haken mit scheibenförmiger Aufweitung, 1.3. Vier-
kantiger eingliedriger Gürtelhaken.
Literatur: Kostrzewski 1919, 46–50; von Kleist
1955; Keiling 1969, 41; R. Müller 1985, 89.

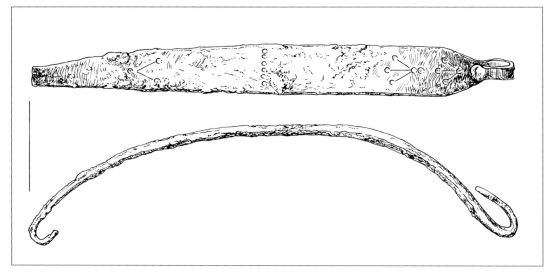

1.2.8.

1.3. Vierkantiger eingliedriger Gürtelhaken

Beschreibung: Ein langer Eisenvierkantstab ist über die Kante der Länge nach kreissegmentförmig aufgewölbt. Die Hakenspitze ist rund nach innen gebogen. Auch am Haftende sitzt ein Haken, der nach innen oder nach außen umgelegt sein kann. Bei einigen Stücken mit nach außen gebogenem Haftende nimmt der Haken die Form einer Scheibe an. Die Kanten des Eisenstabs oder die Schauflächen können mit Kerbeinschlägen oder einfachen Quer- und Zickzacklinien verziert sein.

Synonym: Kostrzewski Typ II; Becker Typ D.

Datierung: jüngere Eisenzeit, Latène D (Reinecke), 2.–1. Jh. v. Chr.

Verbreitung: Polen, Ost- und Mitteldeutschland, Dänemark.

Relation: scheibenförmiges Haftende: 1.2.5. Zungengürtelhaken mit scheibenförmiger Aufweitung, 1.2.8. Zweihakiger eingliedriger Gürtelhaken.

Literatur: Kostrzewski 1919, 50–51; Becker 1993, 11; Pietrzak 1997.

1.3.1. Stabförmiger Gürtelhaken

Beschreibung: Ein langer Eisenstab mit rautenförmigem, selten flach rechteckigem oder mehreckigem Querschnitt ist der Länge nach gekrümmt. Das Hakenende verjüngt sich leicht und ist nach innen umgebogen. Am Haftende ist der Metallstab zu einem schmalen Band abgesetzt und schließt mit einer nach innen umgeschlagenen Lasche ab. Auf das bandförmige Ende ist der Schieber, ein U-förmig gebogenes Blech, aufgeschoben, der als Riemenendkappe zu interpretieren ist. Eine Verzierung tritt gelegentlich auf und besteht aus einfachen Kerbeinschlägen, die zu geometrischen Mustern angeordnet sind oder den Mittelgrat betonen.

Synonym: Schiebergürtelhaken.

Datierung: jüngere Eisenzeit, Latène D (Reinecke), Stufe II (Keiling), 2.–1. Jh. v. Chr.

Verbreitung: Mittel- und Ostdeutschland.

Relation: Stabform: 6.16. Stabgürtelhaken.

Literatur: Kostrzewski 1919, 46–51; Schulz 1928, 26; Haevernick 1938, 80; Mähling 1944, 89–90; Hachmann 1956, 56; H. Seyer 1965, 54; Spehr 1968, 262–263; Gustavs/Gustavs 1976, 115–119; R. Müller 1985, 90.

(siehe Farbtafel Seite 18)

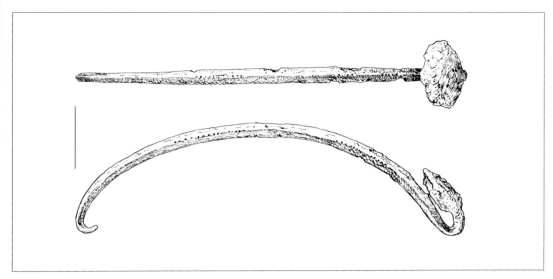

1.3.

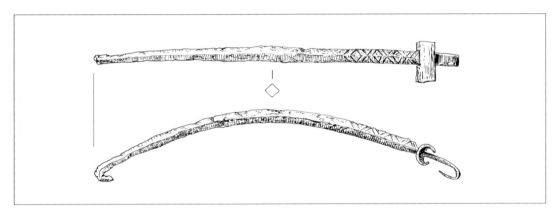

1.3.1.

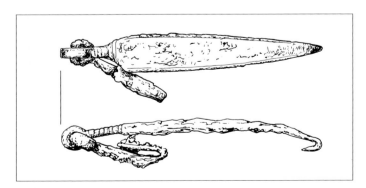

1.4.

1.4. Zweiteiliger Gürtelhaken

Beschreibung: Zwei Eisenteile greifen durch eine Ösenverbindung ineinander. Das vordere Teil mit dem nach innen umgebogenen Einhakende ist bandförmig und besitzt einen rhombischen oder lang dreieckigen Umriss. Es endet in einer nach innen eingerollten Öse. In diese Öse greift das Haftteil ebenfalls mit einer Öse. Es ist band- oder drahtförmig und

endet in einem nach innen oder außen umgebo-
genen Haken.
Synonym: Becker Typ F.
Datierung: jüngere Eisenzeit, Latène D (Rein-
ecke), 1. Jh. v. Chr.
Verbreitung: Bornholm, Polen.
Literatur: Kostrzewski 1919, 54–55; Bohnsack
1938, 30–31; Becker 1993, 12.

1.5. Dreiteiliger Gürtelhaken

Beschreibung: Der Gürtelhaken besteht aus
Eisen. Das Einhakteil ist lang bandförmig. Es be-
sitzt einen rhombischen (Typ I) oder lang gezogen
dreieckigen Umriss (Typ II) und endet mit einer
Öse. Das Haftteil ist schmal bandförmig oder drei-
eckig und weist zur Befestigung am Riemen einen
langen Haken auf, der nach innen, gelegentlich
auch nach außen umgebogen ist. Auch das Haft-
teil besitzt eine Öse. Ein einfacher Ring verbindet
beide Teile. Der Gürtelhaken ist häufig unverziert.
Er kann vereinzelt Längsrippen, erhöhte Längs-
kanten oder einfache geometrische Muster auf-
weisen.
Synonym: Becker Typ G.
Untergeordnete Begriffe: Kostrzewski Typ I;
Kostrzewski Typ II.
Datierung: jüngere Eisenzeit, Latène D (Rein-
ecke), 2.–1. Jh. v. Chr.

Verbreitung: Nordpolen, Ostdeutschland,
Bornholm.
Relation: Grundform mit Öse: 4.2.1. Bandförmi-
ger Gürtelhaken mit eingerolltem Ösenende.
Literatur: Kostrzewski 1919, 55–57; Bohnsack
1938, 31; Becker 1993, 12; Bokiniec 2005, 99.

1.6. Dreigliedriger Gürtelhaken

Beschreibung: Der Gürtelhaken ist aus Bronze
gefertigt und besteht aus drei Bauteilen. Das Ein-
hakteil ist lang gezogen dreieckig und stark ge-
wölbt. Es besitzt einen nach innen umgebogenen
Haken, und eine Öse. Das Haftteil kann schmal
bandförmig oder dreieckig sein. Der lange Haken
zur Befestigung des Riemens ist in der Regel nach
außen umgeschlagen, selten nach innen. Beide
Bauteile werden durch ein ringartiges Zwischen-
stück verbunden. Es kann aus einem flachen Ring
mit viereckigem Umriss bestehen. Häufig sind
zwei flache Halbschalen mit Stegen verbunden. Es
kommen auch verschiedenartige komplexe Ver-
bindungsstücke vor. Das Einhakteil weist in der
Regel eine oder mehrere Längsrippen auf. Die
Längskanten sind häufig aufgebogen oder durch
Rillen betont. Einfache geometrische Muster sind
in Punzreihen oder Bändern in Tremolierstich aus-
geführt. Am Abschluss zum Verbindungsring sit-
zen zwei oder drei Ziernieten. Die gleiche Verzie-
rung kann sich auf dem Haftteil befinden. Häufig
ist es jedoch unverziert.

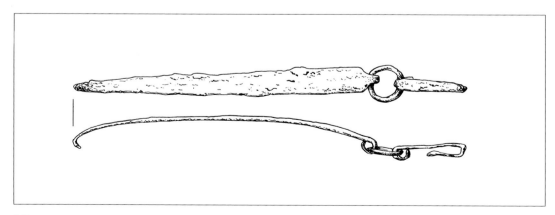

1.5.

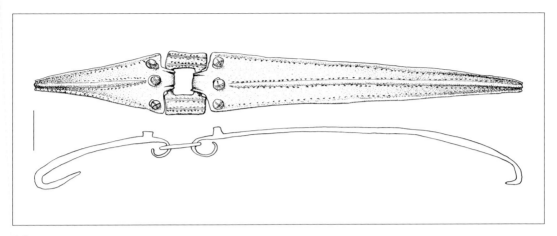

1.6.

Synonym: Kostrzewski Typ III.
Datierung: jüngere Eisenzeit, Latène D (Reinecke), 1. Jh. v. Chr.
Verbreitung: Nordpolen, Ostdeutschland.
Literatur: Kostrzewski 1919, 57–62; Bohnsack 1938, 32–33; Hachmann 1956, 58; R. Müller 1985, 89–90; Bokiniec 2005, 99.

1.7. Scharniergürtelhaken

Beschreibung: Zwei gewölbte, spitzdreieckige Blechplatten sind durch ein Scharnier miteinander verbunden. Dazu wurden Laschen in der Mitte bzw. an den Seiten der Basis eingerollt und mit Hilfe einer Metallachse fixiert. Die Spitze des kürzeren Haftendes ist lang ausgezogen und nach innen, in einzelnen Fällen auch nach außen umgeschlagen. Die längere Einhakseite endet in einem kleinen, nach innen umgebogenen Haken. Bei einigen Stücken kommen verdickte Kanten oder eine Mittelrippe vor. Eine Verzierung ist spärlich und kann aus gekerbten Rändern, Kreisaugenpunzen oder Linienmustern bestehen. Als Material überwiegt Eisen.
Synonym: Becker Typ E.
Datierung: jüngere Eisenzeit, Stufe B (Hachmann), Latène D (Reinecke), 2.–1. Jh. v. Chr.

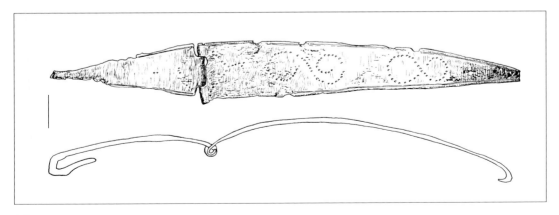

1.7.

Verbreitung: Polen, Ostdeutschland, Bornholm.
Relation: Scharnierkonstruktion: 8.1. Knopf-
schließe.
Literatur: Kostrzewski 1919, 51–54; Bohnsack
1938, 28–30; Pescheck 1939, 46–47; Hachmann
1956, Karte 7; Becker 1993, 11–12; Lewczuk 1997,
41–42; Heynowski/Ritz 2010, 47–49.

1.8. Nordischer Gürtelhaken

Beschreibung: Der massive Haken aus Bronze ist
U-förmig. Der eine Arm, der vermutlich zur Innen-
seite getragen wurde, ist abgeflacht und spatelför-
mig. Er besitzt zwei T-förmig angeordnete Ärm-
chen. Dieser Teil ist unverziert. Die Biegung der
U-Form und der andere Arm besitzen einen halb-
runden, trapezförmigen oder ovalen Querschnitt.
Diese Seite ist mit Punzreihen oder Bändern mit
Strichmotiven verziert. Einige Stücke schließen
gerade ab oder schwingen zum Ende hin leicht
fächerförmig aus (Kersten Form B, Broholm Typ I).
Bei anderen Ausprägungen weitet sich der Arm zu
einer trapezförmigen Platte (Broholm Typ II). Am
häufigsten kommen die Gürtelhaken mit einer
kreisförmigen Scheibe vor (Kersten Form A, Bro-
holm Typ III). Sie sind mit Punzmustern oder einem
Rillendekor verziert. Vereinzelt tragen die Stücke
eine Goldblechauflage. Bevorzugte Motive sind
Anordnungen von S-Spiralen oder Sternmotive.
Untergeordnete Begriffe: Broholm Typ I–III;
Kersten Form A–B.
Datierung: ältere Bronzezeit, Periode II (Monte-
lius), 15.–14. Jh. v. Chr.
Verbreitung: Norddeutschland, Dänemark.

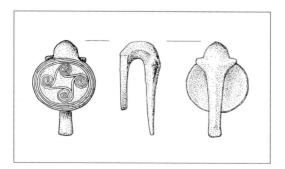

1.8.

Literatur: Kersten 1935, 25–28; Broholm 1943,
50–51; Hachmann 1957, 41–42; Laux 1971, 67–68;
Aner/Kersten 1973, 113; Randsborg/Christensen
2006, 21.

1.9. Hufeisenförmiger Gürtelhaken

Beschreibung: Ein schmales Band aus Eisen oder
Bronze ist U-förmig gebogen. Beide Enden wur-
den hakenförmig umgeschlagen.
Datierung: ältere Eisenzeit, Hallstatt D (Rein-
ecke), 6. Jh. v. Chr.
Verbreitung: Nord- und Westdeutschland.
Literatur: Behaghel 1943, 149; Joachim 1968, 70;
Nortmann 1983, 59.

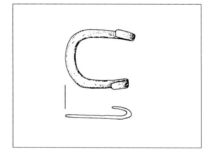

1.9.

2. Gürtelhaken mit Laschenbefestigung

Beschreibung: Die Befestigung des Riemens am
Gürtelhaken geschieht durch mehrere Laschen
oder Klammern, die sich am Haftende und an den
Seiten des Gürtelhakens befinden und aus schma-
len, nach innen umgeschlagenen Bändern beste-
hen. Diese Laschen greifen um das Riemenende
oder in vorgefertigte Löcher bzw. bei textilen
Riemen in das Gewebe und fixieren den Riemen.

2.1. Lanzettförmiger Gürtelhaken

Beschreibung: Der Gürtelhaken besitzt einen
tropfenförmigen bis lang ovalen Umriss. Am spitz
zulaufenden Ende befindet sich ein nach innen
umgebogener Haken. Die Befestigung am Gürtel-

riemen erfolgt am gerundeten, breiten Ende. Dazu dienen drei bis fünf bandförmige Laschen, die am Ende sowie an beiden Seiten nach innen umgeschlagen sind und das Riemenende umklammern. Der Gürtelhaken kann in Bronze gegossen oder aus Blech ausgeschnitten sein. Die Schauseite weist in der Regel eine einfache geometrische Verzierung aus mitgegossenen Rippen oder eingerissenen Linien auf. Auch durchbrochene Mittelfelder kommen vor.

Datierung: späte Bronzezeit bis ältere Eisenzeit, Bronzezeit D–Hallstatt D (Reinecke), 13.–6. Jh. v. Chr.

Verbreitung: Frankreich, Schweiz, Süddeutschland, Österreich.

Literatur: Kilian-Dirlmeier 1975, 73–82; Schmid-Sikimiç 1996, 161–169; 184–185.

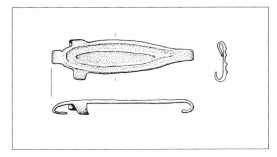

2.1.1.

2.1.1. Lanzettförmiger gegossener Gürtelhaken

Beschreibung: Der kleine lanzettförmige Gürtelhaken tritt in verschiedenen Varianten in Erscheinung. Gemeinsame Merkmale sind neben Größe und Umriss das Herstellungsverfahren im Bronzeguss und die Befestigungsvorrichtung des Riemens, die aus drei, vier oder fünf Klammern am Haftende besteht. Die Klammern sind symmetrisch angeordnet und werden durch schmale bandförmige Fortsätze gebildet, die nach innen umgeschlagen sind. Der Hakenkörper kann die Form eines Rahmens mit durchbrochenem Mittelfeld annehmen (Variante 1). Bei geschlossenen Exemplaren treten leistenartig verdickte Ränder und ein Mittelgrat (Variante 2) oder mehrere randparallele Leisten auf (Variante 3).

Datierung: späte Bronzezeit, Bronzezeit D–Hallstatt A (Reinecke), 13.–11. Jh. v. Chr.

Verbreitung: Ostfrankreich, Süddeutschland.

Literatur: Kilian-Dirlmeier 1975, 73–75.

2.1.2. Gürtelhaken Typ Mörigen

Beschreibung: Der bronzene Gürtelhaken besitzt ein spitzovales Hakenende und ein kreisförmiges oder halbkreisförmiges Haftende. Beide Teile sind deutlich voneinander abgesetzt. Das Hakenende bildet einen bandförmigen Abschluss, der nach innen zu einem Haken umgebogen ist. Es treten eine oder mehrere randparallele Leisten sowie eine oder mehrere Mittelleisten

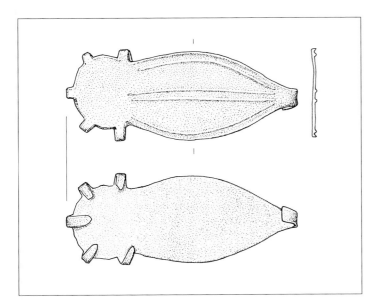

2.1.2.

auf, die vereinzelt gekerbt sind. Das Haftende weist drei, vier oder fünf bandförmige Laschen auf, die nach unten umgeschlagen wurden.
Datierung: späte Bronzezeit, Hallstatt B3 (Reinecke), 9.–8. Jh. v. Chr.
Verbreitung: Westschweiz, Frankreich.
Literatur: Kilian-Dirlmeier 1975, 79–82.

2.1.3. Gürtelhaken mit Umlegelaschen

Beschreibung: Ein schmales lanzettförmiges Bronzeblech bildet eine Spitze, die rund nach innen zu einem Haken umgebogen ist. Das Haftende besitzt einen trapezförmigen Umriss. Fünf Laschen, jeweils zwei an den Seiten und eine am Ende, sind nach innen umgeschlagen und greifen in den Riemen. Die Form der Laschen ist bandförmig mit gerundetem Ende oder krampenartig spitz. Die Sichtfläche des Gürtelhakens ist mit einem Muster aus Ritzlinien oder Tremolierstich versehen. Häufig kommen schraffierte Dreiecke entlang der Längskanten vor, deren Spitzen sich in der Mitte treffen, sodass Vierecke ausgespart bleiben. Daneben treten Gitterschraffuren und Metopenmuster auf.
Untergeordnete Begriffe: Variante Lens (ausgesparte Rauten auf schräg schraffiertem Grund); Variante Lyssach (ausgesparte Rauten auf vertikal schraffiertem Grund); Variante Dotzingen (ausgesparte Rauten auf mit wechselnder Richtung schraffiertem Grund); Variante Boufflens (Gitterschraffur); Variante Subringen (Tremolierstichverzierung); Variante Urtenen (getriebene Mittelrippe).
Datierung: ältere Eisenzeit, Hallstatt C–D (Reinecke), 8.– 6. Jh. v. Chr.

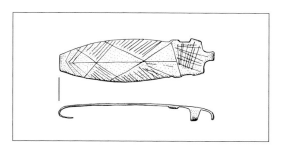

2.1.3.

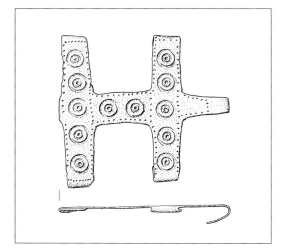

2.2.

Verbreitung: Ostfrankreich, Schweiz, Österreich.
Literatur: Kromer 1959; Drack 1968/69, 13–17; Hatt/Roualet 1977, 10; Parzinger u. a. 1995, 57–59; Schmid-Sikimiç 1996, 161–169; 184–185.

2.2. Doppelkreuzförmiger Gürtelhaken

Beschreibung: Der Gürtelhaken besitzt eine H-förmige Silhouette, bei der der Mittelbalken um einen bandförmigen Hakenarm verlängert ist. Technologisch lassen sich zwei Varianten unterscheiden. Die gegossenen Exemplare besitzen ein Hakenende sowie an der gegenüberliegenden Seite eine nach innen umgeschlagene Lasche. Sie sind unverziert oder weisen eine einfache Randkerbung auf (Variante Ljubljana). Bei den aus Bronzeblech ausgeschnittenen Stücken enden auch die Kreuzarme in nach innen umgebogenen Klammern. Neben unverzierten Exemplaren und solchen mit Randkerbung treten Gürtelhaken mit einem flächig angebrachten Dekor aus Kreisaugen, Buckelreihen oder Tremolierstichverzierung auf (Variante Slepšek).
Untergeordnete Begriffe: Variante Ljubljana; Variante Slepšek.
Datierung: späte Bronzezeit bis ältere Eisenzeit, Hallstatt B–D (Reinecke), 11.–7. Jh. v. Chr.
Verbreitung: Slowenien, Österreich.

Literatur: Starè 1954, 85–86; Kromer 1959; Kilian-Dirlmeier 1975, 85–89.

3. Rahmenförmiger Gürtelhaken

Beschreibung: Das charakteristische Merkmal besteht in der Art, wie Riemen und Gürtelhaken miteinander verbunden sind. Der Gürtelhaken besitzt einen offenen, rahmenartigen Corpus mit einem dreieckigen, viereckigen oder runden Umriss. Zur Befestigung wurde das Riemenende durch die Öffnung gefädelt und zurückgeschlagen mit dem Riemen vernäht oder durch eine Schlaufenkonstruktion fixiert. Am Gegenende sitzt ein nach innen oder nach außen umgebogener Haken zum Verschluss des Gürtels.

3.1. Rahmenförmiger Gürtelhaken

Beschreibung: Der Gürtelhaken besteht aus einem spitz dreieckigen Rahmen und einer offenen Innenfläche. Die Holme besitzen einen dreieckigen Querschnitt. Die spitze Ecke ist bandförmig ausgezogen und nach innen zu einem Haken gebogen. Der Gürtelhaken ist unverziert. Er besteht aus Bronze.
Datierung: ältere Eisenzeit, Hallstatt C (Reinecke), 8.–7. Jh. v. Chr.
Verbreitung: Österreich.
Literatur: Kromer 1959.

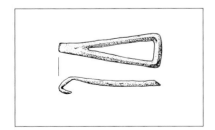

3.1.

3.2. Ringknopfgürtelhaken

Beschreibung: Zentraler Bestandteil ist ein geschlossener rundstabiger Ring. Mit ihm ist ein Haken mit einem pilzförmigen halbkugeligen Knopf verbunden. In der einfachsten Form sitzt

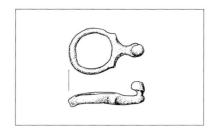

3.2.

der Knopf direkt auf dem Ring auf. Häufig schafft aber ein Stiel einen Abstand. Der Stiel besitzt eine schlichte rundstabige Gestalt. Er kann auch flach blattförmig sein. Bei bronzenen Exemplaren können sich am Ansatz des Stiels auf beiden Seiten geschweifte Flügel befinden. Selten tritt an dem ringförmigen Teil eine Verzierung aus Längsrillen auf. Der Haken kann aus Bronze oder Eisen bestehen.
Synonym: ringförmiger Knopfhaken; Ringgürtelhaken.
Datierung: jüngere Eisenzeit, Latène D (Reinecke), Stufe IIb (Keiling), 2.–1. Jh. v. Chr.
Verbreitung: Ostfrankreich, Deutschland, Schweiz, Österreich, Tschechien, Polen.
Literatur: Kostrzewski 1919, 62–64; Werner 1961; Polenz 1971, 33; 35; R. Müller 1985, 92–93; Lauber 2012, 727; Schulze-Forster 2014/15, 54–56.
Anmerkung: Aus der Fundkombination erschließt sich eine mögliche Funktion als Teil des Waffengurtes oder Schwertriemens.

3.3. Herzförmiger Gürtelhaken

Beschreibung: Ein Eisendraht von rhombischem Querschnitt ist zu einem kreisförmigen oder verrundet dreieckigen Ring gebogen. Das eine Drahtende kann stumpf anstoßen oder mit dem zweiten zu einem Arm zusammengefasst sein. Der Arm endet in einem nach außen umgebogenen, gelegentlich knopfartig verdickten Haken.
Synonym: drahtförmige Gürtelschließe; eiserner Ringhaken mit verlängertem Arm.
Datierung: jüngere Eisenzeit, Stufe IIb (Keiling), Latène D (Reinecke), 2.–1. Jh. v. Chr.
Verbreitung: Nord- und Mitteldeutschland, Tschechien.

3.3.

Literatur: Schulz 1928, 27; Pescheck 1939, 48; Mähling 1944, 93–94; Keiling 1967, 214–215; R. Müller 1985, 93; G. Bemmann 1999; Schulze-Forster 2014/15, 56.

3.4. Ringgürtelhaken mit rechteckigem Riemendurchzug

Beschreibung: Ein rechteckiger, nahezu quadratischer Rahmen bildet die Vorrichtung zur Befestigung des Riemens. An einer Querseite befindet sich der Haken. Zu seiner Verbindung mit dem Rahmen dient ein stab- oder laschenförmiger Hakenarm. Auch flügelförmige Fortsätze beiderseits des Hakenarms kommen vor. Die Hakenspitze besitzt in der Regel Pilzform. Daneben treten stabförmige Knebel auf, die mit einem liegenden Andreaskreuz verziert sind. Die Stücke bestehen aus Bronze.
Datierung: jüngere Eisenzeit, Latène C–D (Reinecke), 2.–1. Jh. v. Chr.
Verbreitung: Frankreich, Süddeutschland, Tschechien.
Literatur: Píč 1906, Taf. 19; van Endert 1991, 29–30; Lauber 2012, 727.

3.4.

3.5. Norisch-Pannonische Gürtelschließe

Beschreibung: Der Gürtelverschluss ähnelt in Größe und Umriss den Schnallen, muss aber aufgrund der einteiligen Konstruktion, insbesondere durch das Fehlen eines Schnallendorns, den Gürtelhaken zugeordnet werden. Grundbestandteile sind ein viereckiger Rahmen mit teils geschwungenen Seiten und ausgezipfelten Ecken sowie ein oder zwei Knöpfe zum Einhaken des Riemens. Die Gürtelschließe ist in der Regel Teil einer Norisch-Pannonischen Gürtelgarnitur, die aus Schließe, Riemenkappe, Riemenzunge, Nieten und Beschlägen unterschiedlicher Form besteht.
Datierung: ältere Römische Kaiserzeit, 1.–2. Jh. n. Chr.
Verbreitung: Süddeutschland, Tschechien, Österreich, Ungarn, Slowenien.
Relation: Verschlussform: [Schnalle] 6.2.2.8.3. Rechteckschnalle Typ Krummensee, 8.4.2. Schnalle mit einziehenden Rahmenstegen, [Gürtelgarnitur] 4. Norisch-Pannonischer Gürtel.
Literatur: Garbsch 1965, 79–83.

3.5.1. Gürtelschließe mit einem Knopf

Beschreibung: Grundbestandteil ist ein viereckiger Bronzerahmen, an dessen einer Längsseite ein S-förmig geschwungener Knopf sitzt. Die mit dem Knopf versehene Längsseite

3.5.1.

und die beiden Schmalseiten können leicht nach innen einschwingen. Dabei ragen die vorderen Ecken häufig zipfelartig hervor und können durch aufgesetzte perlenartige Verdickungen betont sein. Selten ist der Knopfhaken mit einem einfachen Ritzmuster verziert.
Synonym: Garbsch Form G1.
Datierung: jüngere Eisenzeit bis ältere Römische Kaiserzeit, 1. Jh. v. Chr.–1. Jh. n. Chr.
Verbreitung: Schweiz, Süd- und Mitteldeutschland, Tschechien, Österreich, Norditalien, Kroatien.

Literatur: Píč 1907; Werner 1961, 148; Milden-
berger 1963; Garbsch 1965, 79–80; Graue 1974,
59; Bockius 1991, 282–286; J. Bemmann 1999,
160–164; Schulze-Forster 2014/15, 53.

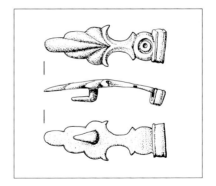

3.6.

3.5.2. Gürtelschließe mit zwei Knöpfen

Beschreibung: Ein lang viereckiger Rahmen
weist eine gerade Längsseite und drei in der Regel
stark eingeschwungene Seiten auf. Dabei sind die
Ecken häufig deutlich ausgezipfelt und können
durch perlenartige Verdickungen oder Rippen
hervorgehoben sein. Meistens befindet sich in der
Mitte der Schmalseiten jeweils eine Dreiergruppe
von Rippen. An der einschwingenden Längsseite
sitzen zwei geschweifte Knöpfe nebeneinander.
Sie können eine einfache Ritzverzierung aus
Längsrillen oder einem
Tannenzweigmuster
aufweisen. Die Stücke
bestehen aus Bronze.
Synonym: Garbsch
Form G2.
Datierung: ältere
Römische Kaiserzeit,
1.–2. Jh. n. Chr.
Verbreitung: Süd-
und Mitteldeutsch-
land, Tschechien,
Österreich, Ungarn,
Slowenien.
Literatur: Garbsch
1965, 81–83; J. Bem-
mann 1999, 160–164.

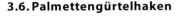

3.5.2.

schmiedete Exemplare. Die Variationen dieser
Form betreffen besonders den mittleren Haken-
bereich, wo ein lyraförmiges durchbrochenes Zier-
element, eine tropfenartig gestaltete Platte oder
ein Zwischenstück mit einschwingenden Seiten
auftreten kann. Vereinzelt erscheint statt der Pal-
mette ein geripptes Element.
Datierung: jüngere Eisenzeit, Latène D1
(Reinecke), 2.–1. Jh. v. Chr.
Verbreitung: Tschechien, Süddeutschland,
Österreich, Ungarn, Slowenien, Norditalien.
Relation: Palmettenzier: [Fibel] 3.14.13. Palmet-
tenfibel.
Literatur: Werner 1962/63; van Endert 1991,
25–28; Gleser 2004; Schäfer 2007, 353–354;
Lauber 2012, 726–727; Sievers u. a. 2014, 163;
Schulze-Forster 2014/15, 51.
Anmerkung: Anhand der Anordnung von Haken
und ringförmiger Öse lässt sich die Funktion des
Stücks nicht einwandfrei klären.
(siehe Farbtafel Seite 19)

3.6. Palmettengürtelhaken

Beschreibung: Die Schauseite zeigt in der Regel
eine Palmette aus fünf oder sieben fächerförmig
angeordneten Blattwülsten, einen einschwingen-
den Mittelteil sowie einen bandförmigen, vierecki-
gen, quer zur Hakenachse stehenden Ring, an dem
der Riemen befestigt war. Ein kleiner Winkel zum
Einhaken des Riemenendes befindet sich auf der
Unterseite der Palmette mit der Öffnung zur Pal-
mettenspitze. Der Palmettengürtelhaken ist meis-
tens aus Bronze gegossen; selten sind eiserne ge-

4. Gürtelhaken mit Ösenbefestigung

Beschreibung: Zur Montage des Riemens dient
eine Öse, die sich am Ende des Gürtelhakens oder
auf der Unterseite befindet. Diese Öse kann im
Bronzeguss mithergestellt sein, ist angenietet
oder durch das Umbiegen des Haftendes entstan-
den. Möglicherweise besaß der Riemen ein dün-
nes, bandartiges Ende, das durch die Öse gefädelt
und verknotet wurde. Bei einigen Stücken tritt die
Öse zusätzlich zu einer Hakenbefestigung auf und
sicherte vermutlich die Arretierung.

4.1. Gürtelhaken mit runder Scheibe und rückwärtiger Öse

Beschreibung: Der Gürtelhaken ist aus Bronze gegossen. Die Hauptbestandteile sind eine flache, selten konisch gewölbte Scheibe sowie ein schmaler bandförmiger Hakenarm mit nach innen umgebogener Hakenspitze. Auf der Rückseite der Scheibe befindet sich eine Öse. Sie kann groß und kräftig sein und einen weiten Durchlass aufweisen. Diese Ausprägung erscheint insbesondere bei massiven Stücken. Es kommen auch Ösen mit nur sehr kleinem Durchlass vor. Sie treten bei Stücken auf, die nach dem Guss merklich überarbeitet wurden und eine blechartig dünne Materialstärke aufweisen. Diese Stücke besitzen in der Regel zusätzlich zur Öse einen weiteren laschenartigen Haken am Haftende.
Datierung: späte Bronzezeit, Bronzezeit D–Hallstatt A (Reinecke), 14.–11. Jh. v. Chr.
Verbreitung: Süddeutschland, Österreich, Schweiz.
Relation: Grundform: 1.1. Gürtelhaken mit runder Scheibe.
Literatur: Kilian-Dirlmeier 1975, 45–58.

4.1.1. Gürtelhaken Typ Wangen

Beschreibung: Zentrales Element ist ein horizontal gerippter oder getreppter Konus. Er weist auf der Unterseite eine Öse mit runder oder ovaler Durchlochung auf. An den Konus schließt sich ein bandförmiger Arm an, der nach innen zu einem Haken umgebogen ist. Das Stück besteht aus Bronze.

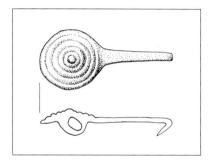

4.1.1.

Datierung: späte Bronzezeit, Bronzezeit D (Reinecke), 14.–13. Jh. v. Chr.
Verbreitung: Schweiz, Südwestdeutschland.
Literatur: Kilian-Dirlmeier 1975, 45–46.
(siehe Farbtafel Seite 19)

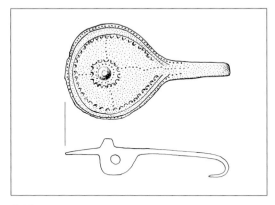

4.1.2.

4.1.2. Gürtelhaken Typ Untereberfing

Beschreibung: Grundbestandteile sind eine kreis- oder leicht tropfenförmige Bronzescheibe mit Mittelbuckel, ein seitlicher bandförmiger Arm mit Hakenende sowie eine in Längsrichtung ausgerichtete Öse auf der Unterseite. Die Scheibe, teilweise auch der Hakenarm sind mit einer Linien- oder Punzverzierung versehen. Es überwiegen konzentrisch angeordnete Punkt- und Bogenreihen, Kreismotive und radiale Strichgruppen. Aufgrund des Herstellungsverfahrens und bestimmter Montageelemente lassen sich zwei Varianten unterscheiden. Die gegossenen Exemplare weisen eine größere Materialstärke und eine kräftige rückseitige Öse auf (Variante 1). Davon heben sich Exemplare ab, deren Scheibe und Hakenarm dünn ausgehämmert wurden. Sie besitzen eine Öse mit kleiner Öffnung. Auffallend ist eine an der dem Hakenarm gegenüberliegenden Seite der Scheibe sitzende Lasche, die hakenartig nach innen umgeschlagen ist (Variante 2).
Datierung: späte Bronzezeit, Bronzezeit D–Hallstatt A (Reinecke), 14.–11. Jh. v. Chr.
Verbreitung: Süddeutschland, Schweiz, Österreich.
Literatur: Kilian-Dirlmeier 1975, 46–49.

4.1.3. Gürtelhaken Typ Wilten

Beschreibung: Eine etwa kreisrunde Bronzeblechscheibe besitzt auf der Schauseite in der Regel einen kleinen Buckel und auf der Innenseite eine Öse. Vereinzelt ist der Buckel durch eine Stufung betont. An einer Seite der Scheibe befindet sich ein langer bandförmiger Hakenarm. Bei den im Gussverfahren hergestellten, etwas kleineren Stücken weist die Öse eine große Öffnung auf. Ihnen fehlt die Randlasche (Variante 1). Die zusätzlich überhämmerten Gürtelhaken besitzen am dem Hakenarm gegenüberliegenden Rand der Scheibe eine kurze, nach unten umgelegte Lasche. Bei ihnen hat die Öse nur einen engen, vielfach schlitzförmigen Durchlass (Variante 2). Der Gürtelhaken ist unverziert.
Datierung: späte Bronzezeit, Bronzezeit D – Hallstatt A (Reinecke), 14.–12. Jh. v. Chr.
Verbreitung: Österreich, Süddeutschland, Schweiz.
Literatur: K. Wagner 1943; Müller-Karpe 1957, 10; Dehn 1972, 35; Kilian-Dirlmeier 1975, 51–58.

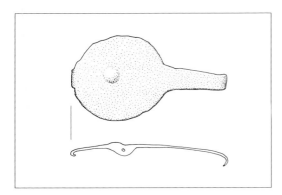

4.1.3.

4.1.4. Gürtelhaken Typ Mühlau

Beschreibung: Der relativ große bronzene Gürtelhaken besteht aus einer kreisförmigen Scheibe, einem langen bandförmigen Arm mit abschließendem Hakenende sowie einer an der gegenüberliegenden Seite der Scheibe ansetzenden hakenartig nach innen umgeschlagenen Lasche.

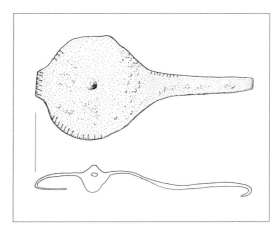

4.1.4.

In Scheibenmitte sitzt ein einfacher konischer Buckel. Auf der Unterseite befindet sich im Zentrum eine kräftige Öse mit einer schmalen schlitzartigen Öffnung. Der Gürtelhaken ist gegossen und überhämmert. Typisch sind Reihen von Strichpunzen entlang der Scheibenkante und des Hakenarms. Einige Stücke weisen zusätzlich einen Ring aus Strichpunzen um den Buckel auf.
Datierung: späte Bronzezeit, Hallstatt A (Reinecke), 13.–11. Jh. v. Chr.
Verbreitung: Nordtirol.
Literatur: Kilian-Dirlmeier 1975, 49–51.

4.2. Bandförmiger Gürtelhaken

Beschreibung: Ein schmales Eisenband ist der Länge nach leicht gewölbt. Das eine Ende läuft zungenförmig zusammen und ist zu einem Haken nach innen umgebogen. Am anderen Ende befindet sich eine Öse zur Befestigung des Gürtelhakens am Riemen. Sie ist entweder durch ein Umbiegen des verjüngten Eisenbandes entstanden oder besteht aus einem dicken Drahtring. Einige Gürtelhaken zeigen eine Ritz- oder Punzverzierung.
Datierung: jüngere Eisenzeit, Stufe II (Keiling), 3.–1. Jh. v. Chr.
Verbreitung: Nord- und Mitteldeutschland.
Literatur: Gustavs/Gustavs 1976, 115; Keiling 1979, 22; R. Müller 1985, 89.

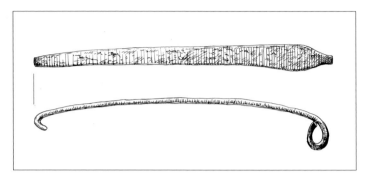

4.2.1.

4.2.1. Bandförmiger Gürtelhaken mit eingerolltem Ösenende

Beschreibung: Ein schmales Eisenband ist in der Länge leicht gebogen. Es verjüngt sich zum Hakenende hin oder weist einen lorbeerblattförmigen Umriss auf. Das Hakenende ist nach innen umgebogen. Das Haftende kann kantig abgesetzt sein und besteht aus einer nach innen eingerollten Öse.
Synonym: Bandgürtelhaken; Ösengürtelhaken.
Datierung: jüngere Eisenzeit, Latène C (Reinecke), Stufe IIb (Keiling/Seyer), 3.–2. Jh. v. Chr.
Verbreitung: Mittel- und Norddeutschland.
Relation: bandförmige Grundform: 1.2.2. Bandförmiger Zungengürtelhaken, 1.2.8. Zweihakiger eingliedriger Gürtelhaken, 4.2.2. Bandförmiger Gürtelhaken mit angenieteter Öse; Grundform mit Öse: 1.5. Dreiteiliger Gürtelhaken.
Literatur: H. Seyer 1965, 52–54; Spehr 1968, 262; Peschel 1971, 25–26; Gustavs/Gustavs 1976, 115; H. Seyer 1982; R. Müller 1985, 89.

4.2.2. Bandförmiger Gürtelhaken mit angenieteter Öse

Beschreibung: Ein schmales Band aus Eisen oder Bronze ist der Länge nach leicht gewölbt. Es kann verstärkte Längskanten aufweisen. Das eine Ende verjüngt sich zu einer Spitze und bildet einen nach innen rund umgebogenen Haken. Das Gegenende ist gerade abgeschnitten. Hier befinden sich zwei nebeneinandergesetzte Zierniete mit pilz- oder balusterförmigem Kopf, die kreuzförmige Kerben aufweisen können. Ein weiterer Stift, jedoch mit flachem Nietkopf, bildet auf der Innenseite eine Ringöse, die zur Befestigung des Riemens diente. Einige Stücke weisen eine geometrische Linienverzierung auf der Schauseite auf.
Datierung: jüngere Eisenzeit, Stufe IIb (Keiling/Seyer), 2.–1. Jh. v. Chr.
Verbreitung: Nord- und Mitteldeutschland.
Relation: bandförmige Grundform: 1.2.2. Bandförmiger Zungengürtelhaken, 1.2.8. Zweihakiger eingliedriger Gürtelhaken, 4.2.1. Bandförmiger Gürtelhaken mit eingerolltem Ösenende.
Literatur: Peschel 1971, 26–27; Gustavs/Gustavs 1976, 115; Keiling 1979, 22; H. Seyer 1982; R. Müller 1985, 89.

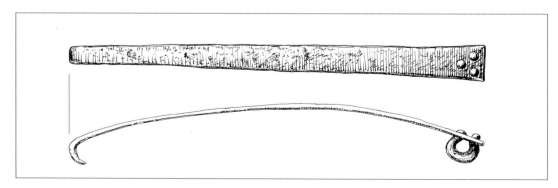

4.2.2.

4.3. Sporenförmiger Gürtelhaken mit Ösen

Beschreibung: Besonders charakteristisch ist der stegartige, leicht gebogene, sichelförmige Mittelteil des Gürtelhakens. Er endet auf der einen Seite in einer in einem Schwung nach außen gebogenen Hakenspitze, die als Tierkopf mit deutlich hervortretenden Augen gestaltet sein kann oder einen dicken Knopf bildet. Das Haftende besitzt zwei Arme, die mit Ösen abschließen. Der Haken besteht aus Bronze oder Eisen.

Datierung: jüngere Eisenzeit, Stufe IIb (Keiling), 2.–1. Jh. v. Chr.

Verbreitung: Norddeutschland.

Literatur: Peschel 1971, 11; G. Bemmann 1999, 96; 124.

Anmerkung: An den Gürtelhaken kann sich eine Gürtelkette aus W-förmigen Kettengliedern anschließen, deren Enden ösenförmig umgebogen sind und in das jeweilige Nachbarglied greifen.

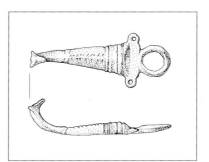

4.4.

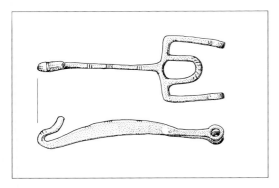

4.3.

4.4. Tierkopfgürtelhaken Typ Dünsberg

Beschreibung: Der im Bronzeguss gefertigte Gürtelhaken besitzt zur Befestigung am Riemen ein ringförmiges Haftende. Es schließt sich eine ovale oder rechteckige Mittelplatte an, die an beiden Schmalseiten mit kleinen Zierösen endet. Vereinzelt ist diese Mittelplatte mit einem eingeritzten Kreuzmuster verziert. Es folgt ein plastischer Hakenarm. Dieser besitzt einen C-förmigen, auf der Innenseite eingewölbten Querschnitt. Besonders der Ansatz an die Mittelplatte ist in der Regel durch Wülste und Rippen profiliert, zuweilen auch

nur durch Rillengruppen betont. Ein Mittelgrat kann durch Schrägkerben flankiert sein. Das Einhakende ist nach außen gebogen und schließt mit einem stilisierten Tierkopf ab, der in der Regel durch eine verdickte Schnauze und dreieckige Ohren gekennzeichnet ist.

Datierung: jüngere Eisenzeit, Latène D1 (Reinecke), 2.–1. Jh. v. Chr.

Verbreitung: Westdeutschland.

Relation: tierkopfförmiger Haken: [Gürtelhaken] 6.11. Zierknopfschließhaken, 6.12. Profilierter Lochgürtelhaken, 6.13.1.2. Vogelkopfgürtelhaken, [Gürtelkette] 2.2 Gürtelkette mit profilierten Stabgliedern.

Literatur: Behaghel 1938, 6; Schulze-Forster 2014/15, 53.

4.5. Schließhaken

Beschreibung: Die Gemeinsamkeiten der leicht voneinander abweichenden Vertreter bestehen in funktionaler Hinsicht. Der Schließhaken besitzt ein drahtförmiges, sich zuspitzendes und nach innen gebogenes Hakenende sowie ein Haftende, das S-förmig nach außen umgelegt ist und in der Regel mit einer kleinen Spirale abschließt.

Datierung: Frühmittelalter, 9.–13. Jh. n. Chr.

Verbreitung: Norddeutschland, Polen, Tschechien.

Literatur: Beltz 1893, 227; Herrmann 1968, 81; Holmqvist 1973, 266; Heindel 1982; Schmidt 1989.

Anmerkung: Geringe Größe und Materialstärke brachten Zweifel an der Funktionstüchtigkeit als Gürtelverschluss hervor (Beltz 1893). Alternativ

wurde eine Verwendung als Verschluss eines Schmuckbandes oder einer Tasche (Schmidt 1984), als chirurgisches Instrument (Holmqvist 1973, 266) oder als Angelhaken (Herrmann 1968; Heindel 1982) erwogen. Für die Verwendung als Gürtelverschluss spricht die Lage einiger Stücke im Beckenbereich von Körperbestattungen.

4.5.1. Westslawischer Schließhaken

Beschreibung: Ein lorbeerblattförmiges Blech aus Bronze oder seltener Eisen läuft auf der einen Seite in einen zugespitzten Draht aus, der nach innen zu einem Haken umgebogen ist. Das andere Ende des Blechs verjüngt sich zu einem schmalen Band, ist S-förmig nach außen geschlagen und endet mit einer kleinen Rolle oder Spirale. Die Schauseite des Blechs ist in der Regel verziert. Neben einfachen und komplexen Linienmustern kommen flächig angeordnete oder randparallele Stempeleinschläge vor. Vereinzelt sind die Ränder mit Klapperblechen versehen.
Datierung: Frühmittelalter, 11.–13. Jh. n. Chr.
Verbreitung: Norddeutschland, Nordpolen.
Literatur: Beltz 1893, 180; Knorr 1970; Schoknecht 1977, 86–87; Heindel 1982; Schmidt 1989, 32–33; Schenk 1998; Kennecke 2008, 122–123; Paddenberg 2012, 72.

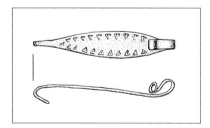

4.5.1

4.5.2. Tordierter Schließhaken

Beschreibung: Ein gerader Vierkantstab aus Eisen oder Bronze ist im mittleren Bereich tordiert. Das eine Stabende ist zugespitzt und zu einem Haken umgebogen. Das andere Ende verjüngt sich leicht, ist gegenläufig zum Haken S-förmig zurückgeschlagen und endet in einer kleinen Spirale.

4.5.2.

Datierung: Frühmittelalter, 9.–13. Jh. n. Chr.
Verbreitung: Norddeutschland, Polen, Tschechien.
Relation: drahtförmige Grundform: 1.2.5. Schleppenhaken.
Literatur: Holmqvist 1973, 266; Schoknecht 1977, 86–87; Heindel 1982.
Anmerkung: Neben der Deutung als Verschlusshaken liegen Interpretationen als Angelhaken, chirurgisches Instrument oder Taschenverschluss vor.

5. Gürtelhaken mit Knebelbefestigung

Beschreibung: Die Grundgestalt des Gürtelhakens ist T-förmig, wobei das Haftende einen quer gestellten Arm bildet, an den der geschlitzte Riemen geknöpft wurde. Das Haftende kann als Steg oder Schlinge gestaltet sein. Häufig enden die Arme in großen Spiralscheiben.

5.1. Gürtelhaken mit seitlichen Spiralplatten

Beschreibung: Eine räumlich weit verbreitete und zeitlich immer wieder auftretende Konstruktion besteht aus einem doppelt gelegten Bronze- oder Eisendraht, dessen Schlingenende zu einem Haken umgebogen ist. Die losen Drahtenden sind zu beiden Seiten in einer Schlinge umgebogen und enden in großen Spiralscheiben. Als Variationen dieser Grundform können die Drähte im Mittelteil plattenartig verbreitert oder zu einem geschlossenen Band zusammengefasst sein.
Datierung: mittlere Bronzezeit bis ältere Eisenzeit, 17.–5. Jh. v. Chr.
Verbreitung: Mittel- und Nordeuropa.
Literatur: Petersen 1929, 67; Holste 1939, 52; Kilian-Dirlmeier 1975, 37–45; Becker 1993, 8–9; Nybruget/Martens 1997, 77; V. Lang 2007, 186.

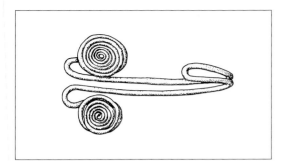

5.1.1.

5.1.1. Drahthaken mit Endspirale

Beschreibung: Ein Bronzedraht ist mittig zusammengeklappt, sodass sich eine Schlaufe bildet, die umgebogen als Haken dient. Die beiden Drahtarme laufen parallel oder umschreiben ein langgezogenes Oval. Sie bilden am Ende eine jeweils nach außen umgeschlagene Schlaufe, die mit einer zurückgeführten Spiralscheibe abschließt. Der Haken kann in Längsrichtung leicht gewölbt sein. Einzelne Stücke weisen ab Hakenmitte ein vierkantiges Drahtprofil auf und sind tordiert.
Datierung: mittlere Bronzezeit, Bronzezeit B–C (Reinecke), 17.–14. Jh. v. Chr.
Verbreitung: Süd- und Westdeutschland, Ostfrankreich.

Literatur: Kilian-Dirlmeier 1975, 37–41; Pirling 1980, 38; 51; 54; 86.

5.1.2. Drahthaken mit verbreiterten Armen und Endspiralen

Beschreibung: Ausgehend von einer Drahtschlinge, die zu einem Haken aufgebogen ist, verbreitern sich die beiden Arme jeweils zu einem halbmondförmigen Band. Am Ende der Verbreiterung läuft das Material zu einem vierkantigen oder rundstabigen Draht aus, der nach außen zu einer Schlinge gelegt ist und mit einer Spiralscheibe endet. Die halbmondförmige Verbreiterung der Arme ist durch Buckel- und Punzreihen, vereinzelt auch durch Rippen betont. Der Gürtelhaken besteht aus Bronze.
Datierung: mittlere Bronzezeit, Bronzezeit C (Reinecke), 15.–14. Jh. v. Chr.
Verbreitung: Süddeutschland.
Literatur: Kilian-Dirlmeier 1975, 41–45; Pirling 1980, 77; 80; 84; Zylmann 2005.
Anmerkung: Dieser Gruppe können auch in der Form ähnliche Stücke mit einem flachen, nicht zu einem Haken gebogenen Schlaufenende angeschlossen werden. Auch die Anordnung mehrerer blattförmiger Bleche mit Spiralenden zu einer Gürtelkette ist belegt (Kilian-Dirlmeier 1975, 42; Zylmann 2005).

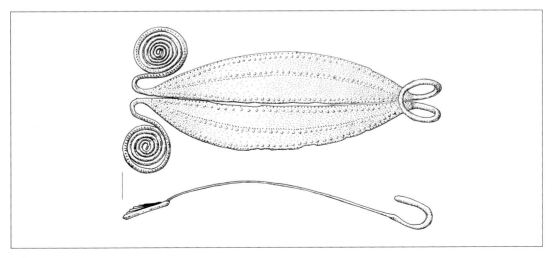

5.1.2.

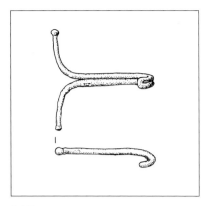

5.1.3.

5.1.3. Schleifenhaken

Beschreibung: Ein Bronzedraht ist in der Mitte gefaltet. Er bildet als doppelt geführter Strang den Körper des Gürtelhakens. Am Haftende sind die Drähte im rechten Winkel auseinandergebogen, sodass ein T-förmiger Umriss entsteht. Bei einigen Stücken sind die Drahtenden S-förmig zurückgeführt und schließen mit einer auswärts gestellten Spiralscheibe ab.
Datierung: ältere Eisenzeit, Hallstatt C–D (Reinecke), 8.–7. Jh. v. Chr.
Verbreitung: Polen, Deutschland.
Literatur: Schwantes 1911, 22; Petersen 1929, 67; Kostrzewski 1955, 140; Röhrig 1994, 54.

5.2. Gürtelhaken mit schwalbenschwanz-förmigem Ende

Beschreibung: Ein lang ovales Blechband ist an einem Ende zu einem Haken umgebogen. Das andere Ende ist der Länge nach gespalten. Die so entstandenen Arme sind seitlich abgeknickt und bilden das Widerlager für die Anknüpfung des Riemens.
Datierung: ältere Eisenzeit, Hallstatt C–D (Reinecke), 8.–6. Jh. v. Chr.
Verbreitung: Süddeutschland, Österreich, Tschechien, Slowakei.
Literatur: Torbrügge 1979, 89; R. Müller 1985, 84; Stöllner 1996, 91–92.

5.2.1. Gürtelhaken mit Knebelende

Beschreibung: Ein flaches Band aus Eisen, selten aus Bronze verjüngt sich zum Einhakende hin und bildet einen nach innen umgebogenen Haken. Das Haftende ist mittig geteilt und schwalbenschwanzförmig auseinandergebogen. Der Gürtelhaken ist unverziert.
Datierung: ältere Eisenzeit, Hallstatt C– D (Reinecke), 8.–6. Jh. v. Chr.
Verbreitung: Österreich, Süddeutschland.
Literatur: Kromer 1959; Torbrügge 1979, 88; Röhrig 1994, 54; Stöllner 1996, 91.

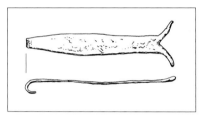

5.2.1.

5.2.2. Rhombischer Gürtelhaken mit Knebelende

Beschreibung: Eine rautenförmige Platte ist an zwei gegenüberliegenden Ecken lang ausgezogen. Das eine Ende ist nach innen zu einem Haken umgebogen. Das andere Ende ist der Länge nach gespalten und T- oder schwalbenschwanzförmig auseinandergebogen. Der mittlere Bereich kann auch eine abgerundete, ovale Form annehmen. Die Schauseite weist zuweilen eine einfache Rillenzier auf. In der Regel ist der Gürtelhaken unverziert. Er besteht meistens aus Eisen, selten aus Bronze.
Datierung: ältere Eisenzeit, Hallstatt C–D (Reinecke), 8.–6. Jh. v. Chr.
Verbreitung: Österreich, Tschechien, Süddeutschland, Slowenien.
Relation: rhombischer Umriss: 6.2. Rhombischer Gürtelhaken mit Nietplatte.
Literatur: Kromer 1959; Torbrügge 1979, 89; R. Müller 1985, 84; Röhrig 1994, 54; Stöllner 1996, 91–92.

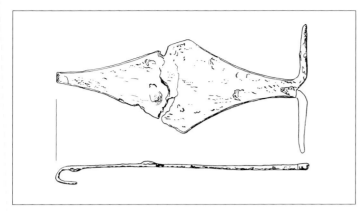

kenspitze ist nach innen oder nach außen umgebogen. Der Gürtelhaken besteht im Allgemeinen aus Eisen.
Datierung: Eisenzeit, 5.–1. Jh. v. Chr.
Verbreitung: Norddeutschland, Südskandinavien.
Literatur: Rangs-Borchling 1963, 22; Behrends 1968, 28–29; Keiling 1969, 41.

5.2.2.

6. Gürtelhaken mit Nietbefestigung

Beschreibung: Eine stabile Verbindung von Riemen und Gürtelhaken stellt die Nietung dar. Die Nieten können einzeln oder zu mehreren nebeneinander am Haftende sitzen. Selten kommt eine Verteilung der Nieten über die ganze Länge des Gürtelhakens vor. Eine Alternative stellen schmale bandförmige Metallzungen dar, die das Ende des Gürtelhakens verlängern und an denen der Riemen befestigt wird. Vielfach ist das Riemenende durch ein Blech, eine Schiene oder eine Kappe abgedeckt. Bei einigen Stücken treten große aufgewölbte und mit Ritzlinien oder plastischen Elementen verzierte Nietköpfe auf. Auch die Gürtelhaken selbst können reich dekoriert sein. Zum Verschluss des Gürtels kommen sowohl nach innen als auch nach außen greifende Haken vor.

6.1. Einfacher Gürtelhaken mit Nietende

Beschreibung: Die Grundform des Gürtelhakens ist bandförmig oder dreieckig. Das Haftende kann gerade abgeschnitten sein, ist abgerundet oder weist eine bogenförmige Profillinie auf. In der Regel befinden sich hier zwei oder drei Nieten nebeneinander. Selten und nur bei bandförmigen oder schmal dreieckigen Stücken sitzen die Nieten hintereinander. Der Gürtelhaken ist häufig leicht gewölbt. Vielfach tritt eine Mittelrippe auf. Die Ha-

6.1.1. Dreieckiger Gürtelhaken

Beschreibung: Ein gleichschenkliges Dreieck aus Eisenblech ist in der Regel leicht gewölbt. Die Kanten können leicht ausbauchen oder einziehen. Das Haftende ist gerade abgeschnitten oder leicht gerundet. Mit zwei oder drei Nieten wird dort der Riemen befestigt. Die Hakenspitze ist nach innen umgebogen. Häufig tritt eine Mittelrippe auf. Die Seitenkanten können gekerbt sein.
Datierung: Eisenzeit, Stufe I (Keiling), 5.–3. Jh. v. Chr.
Verbreitung: Nord- und Mitteldeutschland, Dänemark.
Relation: Grundform: 1.2.3. Dreieckiger Zungengürtelhaken.
Literatur: Becker 1961, 250; Keiling 1962, 65–66; Behrends 1968, 28–29; Keiling 1969, 41; Keiling 2016, 25.

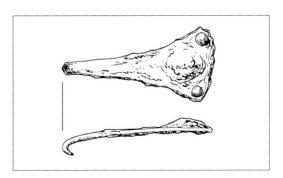

6.1.1.

6.1.2.

6.1.2. Dreieckiger Gürtelhaken mit Knopfhaken

Beschreibung: Die Grundform ist dreieckig, wobei die Variationsbreite zwischen gleichseitig dreieckigen, nahezu trapezförmigen und schmal bandförmigen Exemplaren liegt. Das Haftende verläuft gerade und weist ein oder zwei Nietlöcher zur Befestigung des Riemens auf, die nebeneinander oder hintereinander angeordnet sind. Der Gürtelhaken verjüngt sich zum Hakenende, das mit einem nach oben gebogenen, pilzförmigen Knopf abschließt. Das Herstellungsmaterial ist Eisen.

Datierung: jüngere Eisenzeit, Stufe IIb (Keiling), 2.–1. Jh. v. Chr.

Verbreitung: Norddeutschland.

Literatur: Rangs-Borchling 1963, 22; G. Bemmann 1999.

6.2. Rhombischer Gürtelhaken mit Nietplatte

Beschreibung: Aus einem Eisen- oder Bronzeblech ist ein rhombischer Mittelteil ausgeschnitten. Er besitzt häufig leicht einziehende Kanten. Eine Ecke des Rhombus ist lang ausgezogen und endet in einem nach innen umgebogenen Haken. Das Haftende besitzt die Form eines Querbandes. Mit zwei oder drei Nieten war hier der Riemen befestigt. Bei einigen Stücken kommt eine Ritzverzierung vor, die aus kantenparallelen Rillen oder einfachen Linienmustern besteht.

Datierung: ältere Eisenzeit, Hallstatt D (Reinecke), 7.–6. Jh. v. Chr.

Verbreitung: Süddeutschland, Österreich.

Relation: rhombischer Umriss: 5.2.2. Rhombischer Gürtelhaken mit Knebelende.

Literatur: Kromer 1959; Torbrügge 1979, 89; Stöllner 1996, 91–92.

6.3. Dreieckiger Gürtelhaken

Beschreibung: Der dreieckige plattenförmige Gürtelhaken verjüngt sich zum Hakenende, wo ein aufgebogener, häufig pilzförmiger Knopf sitzt. Das Haftende ist winklig abgesetzt und weist eine bandförmige Lasche auf, an der der Riemen mit Hilfe von einer oder mehreren Nieten befestigt war. Der Gürtelhaken ist der Länge nach leicht gewölbt und kann verdickte Ränder aufweisen. Er besteht aus Eisen.

Datierung: jüngere Eisenzeit, Latène C (Reinecke), 3.–2. Jh. v. Chr.

Verbreitung: Mitteldeutschland.

Relation: Grundform: 1.2.7. Gestielter Gürtelhaken.

Literatur: R. Müller 1985, 85–86.

(siehe Farbtafel Seite 20)

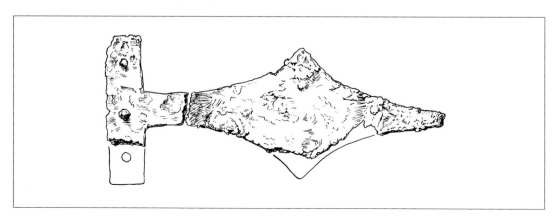

6.2.

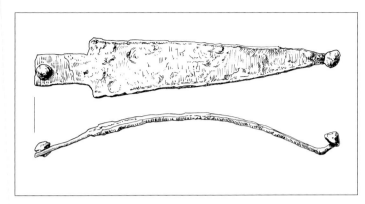

Datierung: ältere Römische Kaiserzeit, Stufe B (Eggers), 1.–2. Jh. n. Chr.
Verbreitung: Norddeutschland.
Literatur: Nilius 1958; Rangs-Borchling 1963, 25; Wegewitz 1972, 274; Leube 1978, 16–17; Madyda-Legutko 1990a, 160–165; G. Bemmann 1999; Schuster 2010, 147–150.

6.3.

6.4. Gürtelhaken mit Querplatte

Beschreibung: Der Gürtelhaken ist in der Regel einteilig. Er besteht aus einer schmalen Heftplatte, an der der Gürtelriemen angenietet war, und einem rechtwinklig davon abgehenden Hakenarm mit einem zugespitzten, nach innen umge-

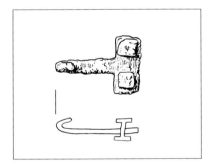

6.4.

bogenen Ende. Nach Form und Größe lassen sich zwei Varianten unterscheiden: Exemplare mit bis zu 10 cm hoher Querplatte besitzen einen langen Hakenarm. Bei den Stücken mit niedriger, um 3 cm hoher Querplatte ist auch der Hakenteil kurz. Der Gürtelhaken besteht aus Eisen. Die Befestigungsnieten besitzen einen viereckigen oder kreisförmigen Kopf und sind aus Bronze oder Eisen gefertigt.
Synonym: Gürtelhaken Typ Hornbek; Madyda-Legutko Typ 1.

6.5. Haftarmgürtelhaken

Beschreibung: Kennzeichnend ist ein bandartiger Abschluss des Haftendes, an dem der Riemen mit zwei oder drei Nieten befestigt war. Bei einigen Stücken sind die Seiten der Haftarme nach innen umgeschlagen und boten dem Riemen einen zusätzlichen Halt. Der Hakenarm ist schmal, lang und bandförmig oder breit, kurz und dreieckig. Er schließt mit einem nach innen umgebogenen einfachen Haken ab. Nur vereinzelt kommen nach außen umgebogene Haken oder Haken mit aufgebogenen Knopfenden vor. Als einzige Verzierung kann eine Dellung der Seitenkanten auftreten. Er besteht überwiegend aus Eisen, Exemplare aus Bronze sind selten.
Synonym: Gürtelhaken mit Haftarmen; Gürtelhaken mit Haftplatte.
Datierung: jüngere Eisenzeit, Stufe IIa (Keiling), 4.–3. Jh. v. Chr.
Verbreitung: Norddeutschland.
Literatur: Krüger 1961, 64; Keiling 1962, 66; Behrends 1968, 27–28; Keiling 2016, 24–25.

6.5.1. Einteiliger Haftarmgürtelhaken

Beschreibung: Ein bandförmiger oder dreieckiger Hakenarm ist flach oder leicht gewölbt. Die Spitze ist nach innen zu einem einfachen Haken umgebogen. Am Haftende befindet sich an beiden Seiten des Hakenarms je eine bandförmige Lasche, sodass der Gürtelhaken insgesamt einen T-förmigen Umriss annimmt. Zwei oder drei Nieten dienen

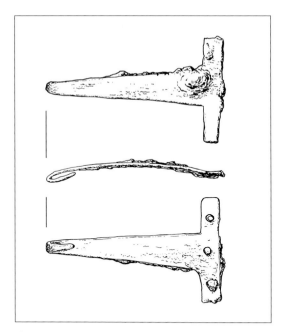

6.5.1.

Er ist bei kleineren Exemplaren flach. Bei größeren Stücken findet sich häufig eine leichte Wölbung. Das Hakenende greift nach innen. Nur selten kommen nach außen gerichtete Haken oder aufgebogene Knopfhaken vor. Das Haftende ist gerade abgeschnitten. Dort ist ein Eisenband quer mit zwei oder drei Nieten befestigt, die zugleich auf der Innenseite den Riemen fixieren. Verschiedentlich sind die Enden des Querbandes nach innen umgeschlagen und fassen die Riemenränder. Bei Hakenarm und Querband können die Kanten gekerbt sein. Vereinzelt finden sich Längsrillen.

Synonym: Keiling Typ A; Nahrendorfer Typ.
Datierung: jüngere Eisenzeit, Stufe IIa (Keiling), 4.–3. Jh. v. Chr.
Verbreitung: Norddeutschland.
Literatur: Krüger 1961, 64–65; Keiling 1962, 66; Behrends 1968, 27–28; Keiling 1969, 41; Keiling 1998.

zur Befestigung des Riemens. Häufig sind die Enden der Laschen nach innen umgeschlagen und unterstützen die Arretierung des Riemens. Bei einigen Stücken sind die Nieten auf der Innenseite als Ösen ausgebildet. Entlang der Seitenkanten kann eine einfache Kerbverzierung oder Dellung auftreten. Zusätzlich können randparallele Rillen oder Längsrillen erscheinen. Viele Gürtelhaken sind unverziert. Sie bestehen aus Eisen.

Untergeordnete Begriffe: Keiling Typ B–G; Bargstedter Typ; Börnicker Typ; Carpiner Typ; Jastorfer Typ; Lanzer Typ; Nienburger Typ; Schwisseler Typ; Stendeller Typ; Timmendorfer Typ.
Datierung: jüngere Eisenzeit, Stufe IIa (Keiling), 4.–3. Jh. v. Chr.
Verbreitung: Norddeutschland.
Literatur: Rangs-Borchling 1963, 23; Behrends 1968, 27–28; Keiling 1969, 41; Keiling 1979, 22; Keiling 1998.

6.5.2. Zweiteiliger Haftarmgürtelhaken

Beschreibung: Hauptbestandteil ist ein dreieckiger oder lang bandförmiger Hakenarm aus Eisen.

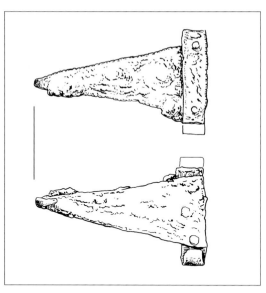

6.5.2.

6.6. Sprossengürtelhaken

Beschreibung: Der Gürtelhaken besteht aus drei Stegen, die zu einer Spitze zusammenlaufen und in einem nach innen umgebogenen Haken enden. Als Haftende dient eine Querplatte, die an das Riemenende genietet wurde.

Datierung: frühe Bronzezeit bis Römische Kaiserzeit, 16. Jh. v. Chr.–1. Jh. n. Chr.
Verbreitung: Süd- und Westdeutschland, Schweiz, Österreich.
Literatur: Strahm 1965/66; Kilian-Dirlmeier 1975, 28–29; Keller 1984, 32–34; Bockius 1991, 286–288; A. Lang 1998, 101–103.

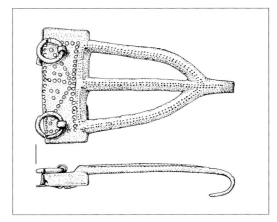

6.6.2.

6.6.1. Sprossengürtelhaken

Beschreibung: Die Grundform des bronzenen Gürtelhakens ist dreieckig mit geschwungenen Seiten. Sie wird durch rahmenartige Stege entlang der Kanten und einen horizontalen Mittelsteg gebildet. Das Haftende kann die Form einer Querplatte besitzen, an die der Riemen angenietet wurde. Dabei können seitliche Laschen zur zusätz-

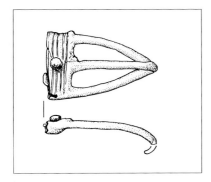

6.6.1.

lichen Befestigung nach innen umgeschlagen sein. Alternativ kommen flache kästchenförmige Tüllen vor. Das Haftende kann mit Querrillen verziert sein. Darüber hinaus treten vereinzelt plastische Knöpfchen und große verzierte Nietköpfe auf.
Datierung: jüngere Eisenzeit, Latène B–C (Reinecke), 3. Jh. v. Chr.
Verbreitung: Westdeutschland.
Relation: Grundform: 6.13.1.2. Vogelkopfgürtelhaken.
Literatur: von Uslar 1964; Keller 1984, 33; Bockius 1991, 286–288; R. Müller 1998; Verse 2007, 157.

6.6.2. Sprossengürtelhaken Typ Heimstetten

Beschreibung: Der Gürtelhaken ist im Bronzeguss hergestellt. Das Haftende besteht aus einer Querplatte, deren Seiten lappenartig überstehen, nach innen umgeschlagen sind und den Riemen fassen. Zur Arretierung des Riemens dienen zwei oder drei Splinte. In ihre ösenförmigen Köpfe sind Drahtringe eingehängt. Der Mittelteil wird von einem Rahmenwerk aus einem horizontalen Mittelsteg und zwei im Bogen zum Ende zulaufenden Randstegen gebildet. Einzelne Gürtelhaken besitzen zusätzlich Seitenäste, die die Stege verbinden. Aus der Vereinigung der drei Stege entwickelt sich ein nach innen umgebogener Haken. Querplatte und Stege sind häufig mit Kreis- und Punktpunzreihen verziert.
Datierung: jüngere Eisenzeit bis frühe Römische Kaiserzeit, 1. Jh. v. Chr.–1. Jh. n. Chr.
Verbreitung: Süddeutschland, Österreich.
Literatur: Keller 1984, 32–34; Bockius 1991, 286–288; A. Lang 1998,101–103; Grabherr/Kainrath 2013, 13–14; Zanier 2016, 206–214.
Anmerkung: Die Gürtelhaken treten einzeln oder in Kombination mit in Reihen oder einzeln gesetzten, sechseckigen Bronzekrampen sowie rechteckigen Blechen auf, an denen mit Hilfe eines Splintes ein Ring befestigt ist (Keller 1984, 47–48).
(siehe Farbtafel Seite 19)

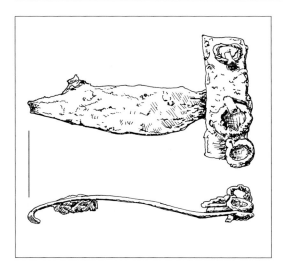

6.7.

6.7. Ringplattengürtelhaken

Beschreibung: Eine lorbeerblattförmige Eisenplatte besitzt ein nach innen umgebogenes Hakenende. An der Form des Haftendes lassen sich zwei Varianten unterscheiden. Beim einarmigen Ringplattengürtelhaken ist dieses Ende einfach gerade abgeschnitten. Kennzeichnend für den V-förmigen Ringplattengürtelhaken ist ein der Länge nach gespaltenes Ende. Dort ist eine breite rechteckige Platte beweglich angenietet, auf der sich drei oder vier Ringe an Ösen befinden.
Synonym: Keiling Typ J.
Untergeordnete Begriffe: Britzer Typ; Rudower Typ.
Datierung: Eisenzeit, Stufe I–II (Keiling), 5.–3. Jh. v. Chr.
Verbreitung: Brandenburg.
Literatur: Dorka 1953, 57; H. Seyer 1965, 49–50; R. Müller 1985, 85; Keiling 1998; Keiling 2016, 25–26.

6.8. Plattengürtelhaken

Beschreibung: Eine breite und lange Eisenplatte ist der Länge nach gewölbt. In der Regel sind die Plattenkanten aufgefalzt oder leistenartig verstärkt. Der Umriss der Platte ist glockenförmig mit einem abgerundeten vorderen Ende oder trapezförmig mit mehr oder weniger ausgeprägten Ecken. Selten kommen klar rechteckige Platten vor, die dann häufig besonders groß sind. Der Haken ist aus der Plattenspitze ausgezogen oder angeschmiedet und besitzt eine nach oben gebogene Pilzform. Das Haftende der Platte ist gerade abgeschnitten und weist Nietlöcher auf. Ein schmales Eisen- oder Bronzeband fasst das Riemenende. Nieten mit halbkugeligen oder kegelstumpfförmigen Köpfen dienen zur Befestigung. Sehr häufig weist die Platte eine oder zwei, in wenigen Fällen auch drei Längsrippen auf. Darüber hinaus tritt in der Regel keine weitere Verzierung auf. Vereinzelt können Stücke aber mit aufmontierten Bronzeblechstreifen versehen sein. Die Länge der Gürtelhaken beträgt häufig um 20 cm.
Datierung: jüngere Eisenzeit, Stufe II (Keiling), 2.–1. Jh. v. Chr.
Verbreitung: Norddeutschland.
Relation: Gürtelverschluss: [Gürtelgarnitur] 3.2. Holsteiner Gürtelbeschläge.
Literatur: Rangs-Borchling 1963, 23–24; Behrends 1968, 30; Keiling 1979, 22; Hingst 1989, 49–54.
(siehe Farbtafel Seite 20)

6.8.1. Gürtelhaken Typ Oitzmühle

Beschreibung: Der eiserne Gürtelhaken besitzt eine langgezogene dreieckige Grundform, die durch geschwungene Seitenkanten einen glockenförmigen Umriss annimmt. Das Blech ist gewölbt. Die Längskanten sind leistenartig verdickt oder durch Facettierung bzw. Rillen betont. Das aufgebogene Einhakende besitzt eine knopfförmig verdickte Spitze. Am Haftende befinden sich seitlich lappenartige Fortsätze, die nach innen umgeschlagen sind und ehemals das Ende des Riemens hielten. Zur zusätzlichen Befestigung dienten zwei oder drei Nieten. Der Gürtelhaken ist stets unverziert.
Synonym: Keiling Typ H2.
Datierung: jüngere Eisenzeit, Latène C–D (Reinecke), Stufe IIa (Keiling), 3.–1. Jh. v. Chr.
Verbreitung: Norddeutschland.
Literatur: Schwantes 1911; Harck 1972, 31; Ebel 1990; Keiling 1998; Sicherl 2007, 132.

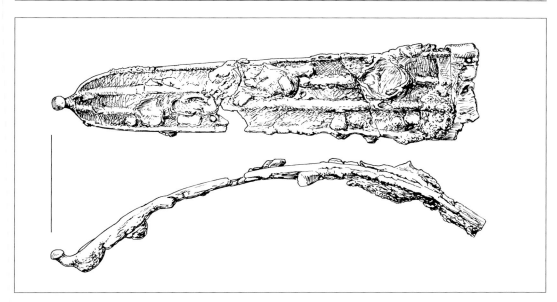

6.8.

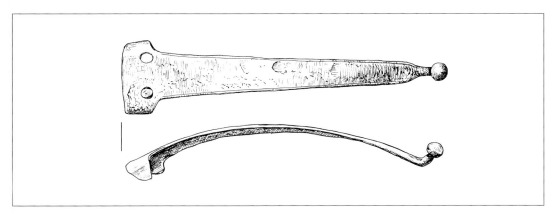

6.8.1.

6.9. Gürtelhaken Typ Kessel

Beschreibung: Typisch für die langgezogen dreieckigen Gürtelhaken sind ein nach außen gebogener, knopfartiger Haken, eine mit Rippen-, Rillen- oder Tremolierstichmustern dekorierte Hakenplatte aus Bronze oder bronzeplattiertem Eisen sowie plastisch hervortretende Ziernieten. Einlagen aus Email können ebenfalls zu den hervorgehobenen Merkmalen zählen. Es handelt sich insgesamt um sehr qualitätsvolle Stücke.

Datierung: jüngere Eisenzeit, Latène D (Reinecke), 2.–1. Jh. v. Chr.
Verbreitung: Niederlande, Nordwestdeutschland.
Literatur: Roymans 2004, 114–116; Roymans 2007, 318.

6.9.1. Gürtelhaken Typ Kessel A

Beschreibung: Eine dünne, leicht gewölbte Bronzeplatte mit verstärkten Kanten bildet ein

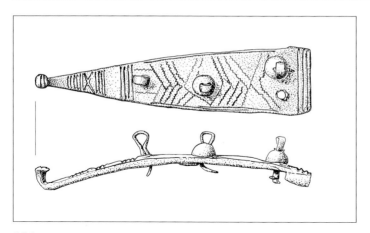

6.9.1.

Datierung: jüngere Eisenzeit,
Latène D (Reinecke), 2.–1. Jh. v.
Chr.
Verbreitung: Niederlande,
Nordwestdeutschland.
Literatur: Roymans 2004, 114;
Roymans 2007, 318; Sicherl 2007,
132.

6.9.2. Gürtelhaken Typ Kessel B

Beschreibung: Ein leicht ge-
wölbtes Eisenband besitzt einen
lang gezogen dreieckigen Um-
riss. Die gesamte Außenseite ist
mit einem Bronzeblech abgedeckt, das an den
Längsseiten um den Rand gebördelt ist. Es ist zu-
sätzlich durch sieben bis neun Nieten befestigt,
die einen scheibenförmigen, mit Email belegten
Kopf besitzen. Das Haftende verläuft gerade. Hier
ist das Bronzeblech lang ausgezogen und nach
innen umgeschlagen. Zur Befestigung des Rie-
mens führen Nieten durch die beiden Bronze-
blechlagen und den Eisenkern. Am Einhakende ist
ein separat gegossener Haken mit nach außen
gebogener Spitze aufgesetzt und mit einer Niete
befestigt. Die Bronzeblechauflage ist flächig mit
Rippenmustern und Kreisaugenstempeln verziert.
Entlang der Konturen finden sich Kerbreihen.

lang gezogenes Dreieck. An der Spitze sitzt ein
nach außen umgebogener Haken mit Knopfende.
Die Schmalseite ist gerade abgeschnitten. An den
Enden der beiden Längsseiten befinden sich lap-
penförmige, nach innen umgeschlagene Haft-
arme. Vier bis sechs Krampen sind über die Fläche
verteilt und dienten zur zusätzlichen Befestigung
des Riemens. Auf der Außenseite sitzen sie auf
einer halbkugeligen Blechschale und enden in
einem geweiteten Öhr. Auf der Innenseite sind die
beiden Krampenarme zur Fixierung auseinander
gebogen. Als Verzierung treten Riefen und Zick-
zacklinien in einfachen geometrischen Mustern
auf.

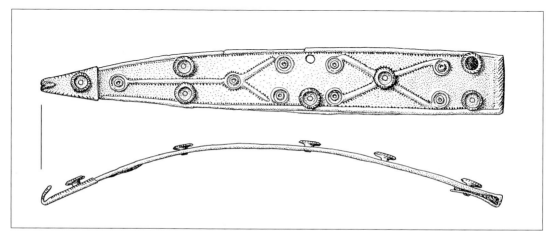

6.9.2.

Datierung: jüngere Eisenzeit, Latène D (Reinecke), 1. Jh. v. Chr.
Verbreitung: Niederlande, Nordwestdeutschland.
Literatur: Roymans 2004, 115–116.

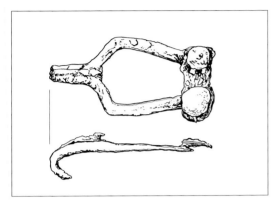

6.10.

6.10. Sporengürtelhaken

Beschreibung: Der eiserne Hakenarm mit nach unten umgebogenem Haken teilt sich dem Haftende zu in zwei Arme, die V-förmig auseinanderziehen bzw. U- oder M-förmigen Verlauf nehmen. Nieten stellen die Verbindung zum Riemen her. Dabei können einfache eiserne Nieten auftreten; es kommen aber auch konische Bronzenieten oder große massive und unterschiedlich profilierte Nieten vor. Bei einigen Stücken verbindet ein einfaches Blech die beiden Haftarme. In Einzelfällen ist der Gürtelhaken in Bronze gegossen und kann eine plastische Verzierung aufweisen.
Untergeordnete Begriffe: Lubkower Typ (langer Hakenteil, lange, mittelmäßig gespreizte Arme); Trollenhagen/Oppida-Typ (sehr langer Hakenteil, lange, eng gespreizte Arme); Connewitzer Typ (kurzer Hakenteil, breite, scharf rechtwinklige Arme); Kunitzer Typ (kurzer Hakenteil, kurze, rundlich gebogene Arme); Dehnitzer Typ (kurzer Hakenteil, breite, hufeisenförmig runde Arme); Zeithainer Typ (mittellanger Hakenteil, breite, dachförmig angesetzte Arme).
Datierung: jüngere Eisenzeit, Stufe Ic–IIa (Keiling), Latène B–C (Reinecke), 5.–2. Jh. v. Chr.

Verbreitung: Mittel- und Nordostdeutschland.
Relation: Verschluss: [Blechgürtel] 1.2. Glatter Blechgürtel mit gestaltetem Haken.
Literatur: Mirtschin 1933, 27–28; Mähling 1944, 91–92; Grünert 1957, 175–180; R. Müller 1985, 86–87; Fenske 1986, 18–19; Keiling 2007, 123–136; Keiling 2008.

6.11. Zierknopfschließhaken

Beschreibung: Im Zentrum des bronzenen Gürtelhakens sitzen drei große, halbkugelige Zierknöpfe im Dreieck angeordnet. Sie sind regelmäßig plastisch verziert. Vielfach verteilen sich drei oder vier noppenartige Knöpfchen über die Oberfläche. Daneben sind Wirbelformen häufig. Die Knöpfe sind durch Stege verbunden, deren Plastizität durch Rippen betont sein kann. Auf der einen Seite befindet sich ein sich konisch verjüngender Arm mit aufgebogener Hakenspitze. Bei einigen Stücken ist der Haken deutlich als Tierkopf gestaltet, wobei beiderseits der Biegung je ein rundliches Auge angesetzt ist und die Hakenspitze den Schnabel bildet. Selten sind weitere plastische Elemente wie ein zusätzlicher Tierkopf oder flügelartige Fortsätze. Auf der Gegenseite des Gürtelhakens bilden bandförmige Stege die Anbindung an den Gürtelriemen. Zur Montage des Riemens können weitere große plastische Zierknöpfe verwendet werden, sodass insgesamt eine Anordnung von fünf gleichartigen Elementen entsteht.

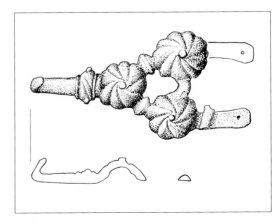

6.11.

Synonym: zweischenkliger Tierkopfgürtelhaken.
Verbreitung: Mitteldeutschland.
Datierung: jüngere Eisenzeit, Latène C (Reinecke), 2. Jh. v. Chr.
Relation: Verschluss: [Blechgürtel] 1.2. Glatter Blechgürtel mit gestaltetem Haken.
Literatur: Grünert 1957, 180–188; Spehr 1968, 263–264; Voigt 1971, 221–234; R. Müller 1985, 87–88.

6.12. Profilierter Lochgürtelhaken

Beschreibung: Das zentrale Element bildet ein Ring. Er besitzt einen dreieckigen Querschnitt mit einem scharfen oder gerundeten Grat auf der Oberseite und einer flachen Unterseite. Zum Hakenende hin schließt sich an den Ring ein Steg mit einem dreieckigen oder D-förmigen Querschnitt an, der in einen aufgebogenen Haken oder aufgesetzten Knopf endet. In der Regel befindet sich zwischen Steg und Ring ein kräftiger Wulst. Zwei sichelförmige Hörnchen stellen die Verbindung zwischen Ring und Riemenkappe her. Zwischen ihnen befindet sich eine trapezförmige Durchbrechung. Die Riemenkappe besitzt die Form einer U-förmigen Nut. Der Gürtelhaken ist in einem Stück aus Bronze gegossen.
Synonym: durchbrochener Gürtelhaken.
Datierung: jüngere Eisenzeit, Stufe IIb–c (Keiling), Latène D (Reinecke), 1. Jh. v. Chr.–1. Jh. n. Chr.
Verbreitung: Deutschland, Tschechien.

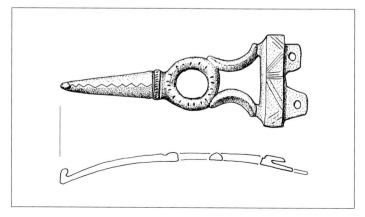

6.12.1.

Relation: Verschluss: [Gürtelkette] 1.1. Einfache Gürtelkette mit Tierkopfhaken, 1.3. Gürtelkette Typ Oberrohrbach, [Blechgürtel] 1.2. Glatter Blechgürtel mit gestaltetem Haken.
Literatur: Schulz 1928, 42–44; Voigt 1971, 234–255; R. Seyer 1976, 53; R. Müller 1985, 92; Peschel 2009, 30–33; Schulze-Forster 2014/15, 57–59.

6.12.1. Lochgürtelhaken Typ A

Beschreibung: Das Hakenende besteht aus einem sich dreieckig verbreiternden Steg mit verrundet dreieckigem Querschnitt und aufgebogenem oder aufgesetztem Hakenabschluss. Zur Verzierung des Stegs tritt eine Querkerbung des Mittelgrats oder eine flächige Anordnung von Riefen im Fischgrät-, Winkel- oder Sparrenmuster auf. Die Schauseite weist häufig quer angeordnete einfache Zierbänder aus Liniengruppen oder Schrägschraffen auf. Der Steg schließt mit einem kräftigen, vielfach schräg gekerbten Wulst ab. Es schließt sich ein ringförmiger Mittelteil an. Zwei hörnchenförmige Stege bilden die Verbindung zum Haftende. Die Befestigungsvorrichtung des Riemens besteht aus einer U-förmigen Riemenkappe, deren Unterseite zwei rechteckige Laschen mit zentralem Nietloch zur Befestigung des Gürtelriemens zeigt. Die Riemenkappe ist häufig mit Kerbbändern verziert. Der Gürtelhaken ist im Bronzeguss hergestellt.
Datierung: jüngere Eisenzeit, Stufe IIb (Keiling), Latène D (Reinecke), 1. Jh. v. Chr.
Verbreitung: Deutschland, Tschechien.
Literatur: Voigt 1971, 234–255; Peschel 1978, 111–113; R. Müller 1985, 92.

6.12.2. Lochgürtelhaken Typ B

Beschreibung: Der insgesamt grazil wirkende Gürtelhaken besitzt in der Regel keine Punz- oder Ritzverzierung. Das Haftende besteht aus einer U-för-

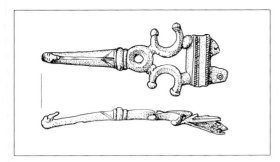

6.12.2.

migen Schiene, auf deren Unterseite zwei Lappen mit zentralem Nietloch zur Befestigung des Riemens sitzen. Das Haftende ist mit dem zentralen Ring durch zwei hörnchenförmige Zierelemente verbunden. Charakteristisches Merkmal sind kleine Stege oder kugelförmige Verdickungen, die die Hörnchen sowohl mit dem Haftende als auch mit dem Ring verbinden. Verbreitet sitzen Kugeln auf den Hörnchenspitzen. Auf der gegenüberliegenden Seite des Rings befindet sich ein Steg mit einem dreieckigen Querschnitt und einem abschließenden, nach außen gerichteten Hakenende. In der Regel sitzt ein kräftiger Wulst am Stegansatz.
Datierung: jüngere Eisenzeit, Stufe IIb (Keiling), Latène D (Reinecke), 1. Jh. v. Chr.
Verbreitung: Mittel- und Westdeutschland.
Literatur: Voigt 1971, 234–255.

6.12.3. Lochgürtelhaken Typ C

Beschreibung: Eine variantenreiche Gruppe besteht aus Gürtelhaken mit einem oder mehreren Ringen bzw. Dellenscheiben in der Mitte, einem Steg mit Hakenende sowie einem plattenförmigen oder kappenartigen Haftende, das im Gegensatz zu anderen Lochgürtelhaken direkt an das Mittelteil anschließt.
Synonym: vereinfachter Lochgürtelhaken.
Datierung: jüngere Eisenzeit bis ältere Römische Kaiserzeit, Stufe IIb–c (Keiling), Latène D (Reinecke) bis Stufe B (Eggers), 1. Jh. v. Chr.–1. Jh. n. Chr.
Verbreitung: Deutschland, Tschechien.
Literatur: Schulz 1928, 43; Voigt 1971, 234–255; R. Müller 1985, 92.

6.12.3.1. Lochgürtelhaken Variante Jössen

Beschreibung: Der bronzene Gürtelhaken ist leicht gewölbt. Der mittlere Bereich besteht aus einem Dreipass aus drei miteinander verschmolzenen Ringen. Ausnahmsweise können die Ringe durch eingedellte Scheiben ersetzt sein. Vom Mittelteil führt ein Hakenarm mit verrundet dreieckigem Querschnitt ab. Er endet in dem scharf nach außen umgebogenen Haken. Am Übergang vom Hakenarm zum Mittelteil sitzen drei Querrippen. Das Haftende ist plattenförmig und weist eine ebenfalls plattenförmige Abdeckung sowie in der Regel eine einzelne Niete zur Befestigung des Riemens auf. Die Riemenabdeckung kann eine einfache Linienzier besitzen.
Datierung: jüngere Eisenzeit, Stufe IIb–c (Keiling), Latène D (Reinecke), 1. Jh. v. Chr.
Verbreitung: Nord- und Westdeutschland.
Literatur: Voigt 1971, 242; Völling 1994; Schulze-Forster 2014/15, 57–59.

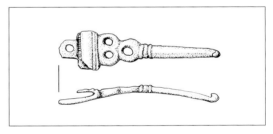

6.12.3.1.

6.12.3.2. Lochgürtelhaken Variante Jamel

Beschreibung: Der dreikantige Hakenarm endet in einem nach außen scharf zurückgebogenen Haken. Ein kräftiger, zuweilen schräggekerbter oder gitterschraffierter Wulst befindet sich am Übergang zum ringförmigen Mittelteil. In Ausnahmefällen kann auch ein scheibenförmiges Element im Mittelteil auftreten. Das Haftende besteht aus einer zweilagigen rechteckigen Platte, die ursprünglich den Riemen umfasste und ihn mit zwei bis vier Nieten fixierte. Das Haftende kann eine einfache randparallele Rillenverzierung aufweisen. Der Gürtelhaken ist in Bronze gegossen.

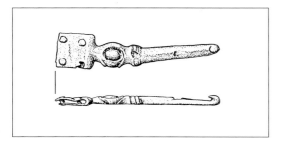

6.12.3.2.

Datierung: ältere Römische Kaiserzeit, Stufe B
(Eggers), 1. Jh. n. Chr.
Verbreitung: Norddeutschland.
Literatur: Voigt 1971, 242; Bohnsack 1973, 17;
Völling 1994.

6.13. Gürtelhaken mit länglicher, rechteckiger Nietplatte und aufgeschobener Gürtelklemme

6.13.

Beschreibung: An einem kräftigen, häufig plastisch verzierten Hakenende schließt sich eine abgesetzte, bandförmige Nietplatte an. Eine einzelne Niete mit einem großen kalotten- oder kegelstumpfförmigen Kopf diente zur Befestigung des Riemens. Auf die Nietplatte ist eine im Querschnitt U-förmige Schiene durch einen Schlitz aufgeschoben. Sie bildet die Abschlussklemme des Riemens. Haken und Klemme sind in der Regel geometrisch oder figürlich verziert. Der Gürtelhaken besteht aus Bronze oder Eisen.
Synonym: Haffner Typ 1.
Datierung: jüngere Eisenzeit, Latène A–B
(Reinecke), 5.– 4. Jh. v. Chr.
Verbreitung: Frankreich, West- und Süddeutschland, Schweiz, Österreich, Tschechien, Slowakei.
Literatur: Haffner 1976, 20; Cordie-Hackenberg
u.a. 1992.

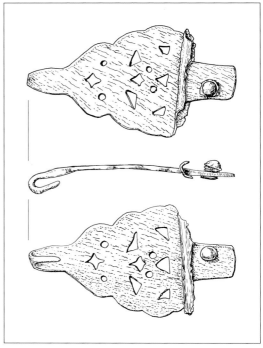

6.13.1.

6.13.1. Durchbrochener Gürtelhaken

Beschreibung: Die Grundform ist dreieckig. Am oberen Ende ist ein Haken ausgebildet, der nach innen greift. Am Haftende ist der Gürtelhaken um eine bandförmige Lasche verlängert. Eine einzelne Niete, die einen großen kalottenförmigen Kopf besitzt, fixiert das Riemenende. Auf die Lasche ist eine im Querschnitt U-förmige Riemenklemme aufgeschoben. Charakteristisch ist die Verzierung des Gürtelhakens, die sich in Durchbrechungen und Randausschnitten darstellt. Sehr häufig ist ein geometrisches Muster zu finden, das dem Zirkelstil folgt. Dabei überwiegen tropfenförmige, dreieckige und kreisförmige Durchbrechungen. Komplizierte Muster gehen auf eine Rankenornamentik, Blüten- oder Tiermotive zurück. Als Herstellungsmaterial treten Bronze und Eisen auf.
Synonym: Haffner Typ 3.
Datierung: jüngere Eisenzeit, Latène A (Reinecke), 5. Jh. v. Chr.

Verbreitung: Frankreich, West- und Süddeutschland, Schweiz, Österreich, Norditalien, Slowenien.
Literatur: Schaaf 1971, 57–58; Haffner 1976, 21; Nortmann 1990, 164; Frey 1991; Stöllner 1996, 96; Rick 2004, 122–124; Fehr/Joachim 2005, 150; Hornung 2008, 67–68.

6.13.1.1. Tropfenförmiger Gürtelhaken

Beschreibung: Die Hakenplatte aus Bronze oder Eisen besitzt einen tropfenförmigen Umriss und eine zentrale, ebenfalls tropfenförmige oder kreisrunde Durchbrechung. Das spitze Ende ist zu einem Haken nach innen umgebogen. Am breiten Ende verlängert sich die Hakenplatte um ein bandförmiges Stück, an das der Riemen angenietet war. Auf das Band wird eine U-förmige Schiene als Riemenkappe aufgeschoben. Bei einigen Stücken weist die Hakenplatte einfache Ritzmuster oder Randausschnitte auf. Auch der große Nietkopf kann einen Dekor besitzen.
Synonym: Haffner Typ 4.
Datierung: jüngere Eisenzeit, Latène A–B (Reinecke), 5.–4. Jh. v. Chr.
Verbreitung: Westdeutschland.
Literatur: Stümpel 1967/68, 17–18; Haffner 1976, 22; Rick 2004, 126–127; Hornung 2008, 67–68.

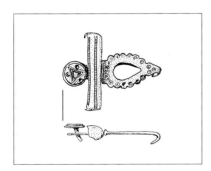

6.13.1.1.

6.13.1.2. Vogelkopfgürtelhaken

Beschreibung: Die Hakenplatte setzt sich aus drei Stegen zusammen, die zwei ovale Öffnungen umschließen. Sie endet in einem Knopf, von dem

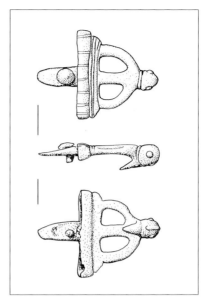

6.13.1.2.

ein dornartiger Haken nach innen greift. Bei einigen Stücken sitzen kleine runde Verdickungen beiderseits des Knopfs. Sie wirken wie Augen eines Vogelkopfs. Die Stege der Hakenplatte laufen auf eine Querplatte auf oder schwingen seitlich aus. Ein schmales Band verlängert den Gürtelhaken; es dient zur Befestigung des Riemens. Auf das Band ist eine Riemenkappe mit U-förmigem Profil aufgeschoben. Als Verzierung kommen einfache Liniengruppen und Kreisaugenpunzen vor. Der Gürtelhaken besteht aus Bronze.
Datierung: jüngere Eisenzeit, Latène B (Reinecke), 4. Jh. v. Chr.
Verbreitung: Westdeutschland.
Relation: Grundform: 6.6. Sprossengürtelhaken.
Literatur: Behrens 1927, 57; Joachim 1977, 16–17; 64; Rick 2004, 124–126.

6.13.2. Gürtelhaken mit breiter Riemenkappe

Beschreibung: Der Haken greift nach innen. Er kann flach bandförmig sein, ist aber häufiger verdickt und nimmt vereinzelt figürliche Form als

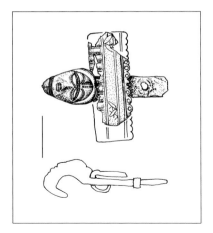

6.13.2.

Maske oder Tierkopf an. Eine lange bandförmige Haftplatte ist vom Haken abgesetzt. Eine einzelne Niete mit gegossenem kalotten- oder kegelstumpfförmigem Kopf dient zur Befestigung des Riemens. Ein großes rechteckiges Blech wird zur Riemenkappe. Dazu wird das vordere Blechende nach unten gebogen und in der Mitte mit einem Schlitz versehen, wodurch die Riemenkappe auf die Haftplatte aufgeschoben werden kann. Zuweilen sind auch die Seiten des Blechs nach unten umgebogen. Die Schaufläche ist mit eingravierten geometrischen Motiven verziert. Es überwiegen bronzene Exemplare.

Synonym: Gürtelhaken mit kästchenförmigem Beschlag; Haffner Typ 2.

Datierung: jüngere Eisenzeit, Latène A–B (Reinecke), HEK IIA (Haffner), 5.–4. Jh. v. Chr.

Verbreitung: Ostfrankreich, West- und Süddeutschland, Schweiz, Österreich.

Literatur: Haffner 1976, 20–21; Lenerz-de Wilde 1980; Stöllner 1996, 95–96; Hornung 2008, 69.

6.14. Gürtelhaken mit kästchenförmigem Beschlag

Beschreibung: Der Gürtelhaken besteht aus zwei Teilen, einer kästchenförmigen Kappe, die das Riemenende umschließt, und einem tropfenförmigen Haken, der mit der Kappe vernietet ist. Als Kappe dient ein rechteckiges Blech, das an drei

Seiten nach unten umgeschlagen ist. Die Schauseite kann mit einer geometrischen oder floralen Linienverzierung versehen sein. Der Haken ist häufig so angebracht, dass er bei geschlossenem Gürtel unsichtbar bleibt; er kann unter der Riemenkappe auch leicht hervorragen. Es kommen eiserne und bronzene Exemplare vor.

Datierung: jüngere Eisenzeit, Latène A (Reinecke), 5. Jh. v. Chr.

Verbreitung: West- und Süddeutschland, Schweiz, Österreich, Tschechien, Slowakei.

Literatur: Kaufmann 1955/56; Drack 1966; Haffner 1976, 20–21; Frey 1991, 103; Stöllner 1996, 95–96; Hornung 2008, 67.

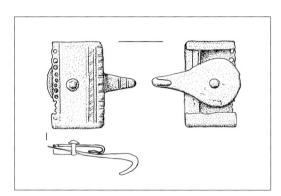

6.14.

6.15. Gürtelhaken im plastischen Stil

Beschreibung: Der Gürtelhaken ist in Bronze gegossen. Er wirkt voluminös, besitzt aber einen C-förmigen, nach innen offenen Querschnitt. Die Grundform besteht in einem langgezogenen Dreieck. Häufig ist das Hakenende als Tierkopf gestaltet, wobei ein schnabelförmiger Hakendorn nach innen greift und seitlich plastische Augen oder Ohren hervortreten. Der Körper ist über die gesamte Länge in schmale und breite Wülste gegliedert. Die breiten Felder weisen eine plastische Verzierung aus S-Voluten, Buckeln oder Wirbeln auf. Zur Befestigung des Riemens kann am Haftende eine Nietverbindung bestehen (Typ Heel). Bei einigen Stücken ist durch eine Aussparung im Gürtel-

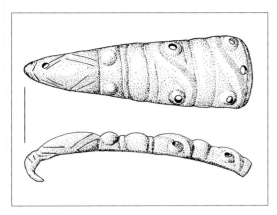

6.15.

haken ein schmales Band aufgeschoben, an dem der Riemen befestigt wurde.

Untergeordneter Begriff: Gürtelhaken Typ Heel.
Datierung: jüngere Eisenzeit, Latène C (Reinecke), 3. Jh. v. Chr.
Verbreitung: Niederlande, Westdeutschland.
Literatur: Polenz 1976, Taf. 16,1; Laumann 1993, 61; Garner/Stöllner 2005, 358; Verse 2007, 163–164; Roymans 2007, 314–315; Schade-Lindig/Verse 2014, 322–324.

6.16. Stabgürtelhaken

Beschreibung: Ein profilierter Bronzestab ist der Länge nach kreissegmentförmig gebogen. Am vorderen Ende befindet sich eine Verdickung mit einem dornartig nach innen gerichteten Haken. Am Haftende sitzt eine vierkantige Tülle. Sie diente der Aufnahme des Riemenendes, das mit einer Niete arretiert wurde. Die Kanten der Tülle sind durch Leiterbandverzierungen betont. Der Bronzestab ist durch mehrere Verdickungen oder durch von Rippen eingefasste Wülste gegliedert. Sie sind mit Kerbreihen oder Kreuzschraffuren verziert. In Stabmitte und im Bereich des Haftendes können ringförmige Erweiterungen sitzen. Zwei Varianten dieses Gürtelhakens werden unterschieden. Bei der einen Form ist der Ansatz der Tülle durch eine kräftige Einschnürung mit seitlich hervortretenden Kanten gekennzeichnet (Voigt Typ A). Diese Form weist häufig in Stabmitte eine Dreiergruppe von ringförmigen Erweiterungen auf, von denen einige Ziereinlagen tragen können. Am Hakenende sitzt eine kugelförmige Verdickung. Bei der zweiten Variante ist der Hakenbereich durch eine plastische Gestaltung und seitlich angebrachte Verdickungen (Augen oder Ohren) als Tierkopf ausgebildet (Voigt Typ B). Dieser Ausprä-

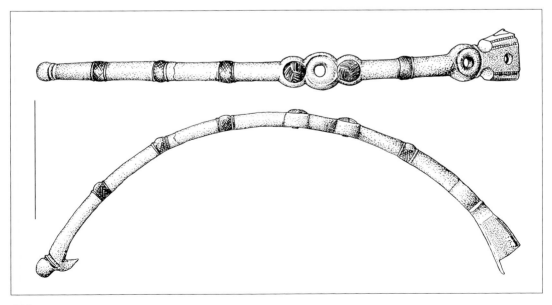

6.16.

gung fehlt die Einschnürung am Haftende ebenso wie die Ziergruppe in Stabmitte. Darüber hinaus ist sie sehr variantenreich, wobei eine zusätzliche Punz- oder Rillenverzierung des Bronzestabs oder seitliche Ösen auftreten können.

Synonym: stabförmiger Bronzegürtelhaken; profilierter Bronzestabgürtelhaken.

Untergeordnete Begriffe: Voigt Typ A; Voigt Typ B.

Datierung: jüngere Eisenzeit, Latène D (Reinecke), Stufe IIb (Keiling), 1. Jh. v. Chr.

Verbreitung: Deutschland, Ostfrankreich, Österreich, Ungarn.

Relation: Stabform: 1.3.1. Stabförmiger Gürtelhaken.

Literatur: Hundt 1935, 243–246; Haevernick 1938; Voigt 1960, 235–245; R. Seyer 1976, 53; Peschel 1978, 105–110; Christlein 1982, 281; R. Müller 1985, 91–92; Schäfer 2007, 353–355; Peschel 2009, 30; Schulze-Forster 2014/15, 57.

7. Hallstattgürtelblech

Beschreibung: Zu den prachtvollsten Elementen prähistorischer Gürtel gehören die großen und oftmals flächig und musterreich verzierten Bronzebleche hallstattzeitlicher Gürtel. Die Bleche saßen quer über dem Bauch des Trägers und verschlossen den Gürtel an der einen Seite durch einen oder mehrere kleine Haken, weshalb diese Gruppe hier zu den Gürtelhaken gezählt wird. Eine Anzahl von Nieten oder seitliche Laschen, die

nach innen umgebogen sind, bilden an der anderen Seite die feste Verbindung von Blech und Gürtelriemen. Verschiedene Bleche sind unverziert oder weisen lediglich durch Zierbuckel, Nieten oder Blechstreifen hervorgehobene Schmalseiten auf (7.1.). Häufiger jedoch ist die Schauseite mit einem Dekor versehen. Dazu besteht entweder eine Gliederung durch horizontale Rippen (7.2.), eine flächige Dekoration in Tremolierstichtechnik (7.3.) oder eine teppichartige Musterung aus von der Rückseite eingeschlagenen Zierpunzen (7.4.). Die Einzelmuster sind überwiegend geometrisch und setzen sich aus Einzelelementen zusammen, die sich im Rapport wiederholen. Vereinzelt kommen auch figürliche Muster vor. Sie zeigen stark stilisierte Vierbeiner (Pferde, Hirsche), Vögel oder Menschen.

7.1. Glattes Gürtelblech

Beschreibung: Der Gürtelverschluss besteht aus einer großen Blechplatte, die an einem Ende meist mit einer oder zwei Reihen von Nieten mit einem breiten Riemen verbunden war. Selten erfolgte die Befestigung mit Laschen, die nach innen umgeschlagen sind. Am anderen Ende des Gürtelblechs befindet sich ein einfacher, nach innen umgebogener Haken für den Verschluss des Gürtels. Das Blech ist glatt und unverziert. Eine Ausnahme können die beiden Enden bilden, die zuweilen Ziernieten, aufgesetzte Blechbuckel oder einen herausbossierten, leicht erhabenen Dekor zeigen.

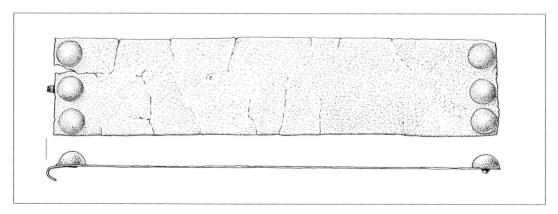

7.1.

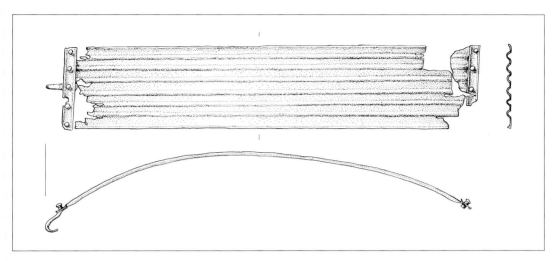

7.2.

Die verschiedenen Ausprägungen der Gürtelbleche erlauben eine feinere Untergliederung. Einige Bleche besitzen einen zungenförmigen Umriss mit einer spitz zulaufenden Verschlussseite. Die Spitze ist als Haken nach innen umgebogen. Es lassen sich ganz unverzierte Stücke (Typ Magdalenenberg) von solchen unterscheiden, bei denen das Ende mit einem Dekor versehen ist (Typ Hirschlanden). Die übrigen Bleche sind rechteckig. Von den Stücken, bei denen der Haken ebenfalls aus dem Blech herausgearbeitet oder angeschmiedet ist, gibt es unverzierte Bleche (Typ Bitz) oder solche, die eine Reihe von Nieten an beiden Schmalseiten aufweisen (Typ Ohnastetten). Bei allen weiteren Blechen ist ein Haken aus Bronze oder Eisen in Kantenmitte angenietet. Schlichte Stücke (Typ Hossingen) besitzen nur eine oder zwei Reihen von Befestigungsnieten mit flach gewölbtem Nietkopf. Daneben kommen Bleche vor, die an der Verschlussseite eine Reihe engstehender Ziernieten aufweisen (Typ Mauenheim). Bei einer größeren Zahl von Blechen sind beide Enden mit jeweils einer Reihe von herausgetriebenen halbkugelförmigen Buckeln bzw. Ringen (Typ Hohenaltheim) oder aufgesetzten und jeweils mit einfachen Nietstiften fixierten, großen, halbkugelförmigen Blechbuckeln oder rundköpfigen Nieten (Typ Inneringen) verziert. Aufwändiger verzierte Bleche besitzen an den Schmalseiten zwei oder drei Reihen gleichgroßer Buckel (Typ Amancey), Reihen von Buckeln oder Ringbuckeln unterschiedlicher Größe (Typ Gerlingen) oder Buckelreihen im Wechsel mit Querleisten (Typ Wangen). Schließlich gibt es Gürtelbleche, bei denen an beiden Enden eine aufgenietete schmale Leiste sitzt, die vereinzelt mit Ritzlinien oder Tremolierstich verziert sein kann (Typ Canstatt).

Untergeordnete Begriffe: Typ Amancey; Typ Bittelbrunn; Typ Bitz; Typ Cannstatt; Typ Gerlingen; Typ Hirschlanden; Typ Hohenaltheim; Typ Hossingen; Typ Inneringen; Typ Magdalenenberg; Typ Mauenheim; Typ Ohnastetten; Typ Wangen.

Datierung: ältere Eisenzeit, Hallstatt D (Reinecke), 7.–5. Jh. v. Chr.

Verbreitung: Ostfrankreich, Süddeutschland, Schweiz, Österreich.

Relation: Konstruktion: [Blechgürtel] 1.1. Glatter Blechgürtel mit einfachem Haken.

Literatur: Maier 1958, 153–156; Kilian-Dirlmeier 1972, 10–34; Hansen 2010, 105–111.

7.2. Horizontalgeripptes Gürtelblech

Beschreibung: Ein längs gewölbtes, rechteckiges Bronzeblech ist im Gussverfahren hergestellt. Es besitzt eine Gliederung in Horizontalzonen, die durch Ritzlinien (Typ Rixheim) oder durch plasti-

sche Rippen (Typ Hundersingen) erzeugt wird. Die Ritzlinien sind in Gruppen angeordnet und begleiten die Längskanten sowie die Mittelachse. Die Horizontalrippen sind gleichmäßig verteilt oder bilden Gruppen. In einigen Fällen sind die Rippen aus dem Blech getrieben, in anderen sind sie mitgegossen. Die einzelnen Rippen können zusätzlich gerillt sein. Eine weitere Verzierung tritt nicht auf. Die Enden sind überwiegend mit Querleisten abgeriegelt. Diese sind einfach bandförmig oder besitzen ein eingekehltes Profil. Die Reihe enggestellter rundköpfiger Nieten verbindet die Querleiste mit dem Gürtelblech und dem Riemen. An einer Seite sind ein, selten auch zwei Haken mit den Ziernieten befestigt, die den Verschluss des Gürtels erlauben.

Untergeordnete Begriffe: Typ Rixheim; Typ Hundersingen.

Datierung: ältere Eisenzeit, Hallstatt D (Reinecke), 7.–5. Jh. v. Chr.

Verbreitung: Südwestdeutschland, Schweiz.

Relation: Konstruktion: [Blechgürtel] 1.1. Glatter Blechgürtel mit einfachem Haken.

Literatur: Maier 1958; Drack 1968/69, 18; Kilian-Dirlmeier 1972, 34–37.

7.3. Gürtelblech mit geritztem Dekor

Beschreibung: Das Gürtelblech ist in der Grundform aus Bronze gegossen und in der Regel in Schmiedetechnik überarbeitet. Sein kennzeich-nendes Merkmal besteht in einer Verzierung in Schnitt- oder Punziertechnik. Hauptsächlich handelt es sich um Tremolierstich. Für den Umriss des Blechs gibt es zwei Möglichkeiten. Es kann zungenförmig mit einem gerade abgeschnittenen Haftende und einem abgerundeten oder spitz zulaufenden Einhakende sein und schließt mit einem ausgezogenen und nach innen umgeschlagenen Haken ab. Als Alternative gibt es rechteckige Bleche, bei denen beide Enden gerade abgeschlossen sind; auch bei diesen Stücken ist der Haken in der Mitte des einen Endes aus dem Blech herausgearbeitet und greift nach innen. Zur Befestigung des Blechs am Riemen dienen eine oder zwei Reihen rundköpfiger Nieten oder seitlich umgeschlagene Laschen. Die Gürtelbleche lassen sich anhand ihrer Verzierungsmuster feiner untergliedern. Bei den zungenförmigen Blechen gibt es randparallele Dekorstreifen, die ein schmales Mittelfeld umrahmen (Typ Nebringen) und flächige Dekore, die in vertikalen Streifen unterteilt und mit Dreiecken, Sanduhrmustern oder Andreaskreuzen bzw. mit Winkelbändern, Bogengirlanden oder Zinnenmäandern gefüllt sind (Typ Ins), ferner Bleche mit einem randparallelen Rahmenwerk aus Rauten, Dreiecken oder Winkelreihen sowie einem zentralen Feld, das mit Rauten gefüllt ist (Typ Veringenstadt). Schließlich kommen zungenförmige Bleche vor, die einen randparallelen Rahmen und ein Zentralfeld besitzen, das in unterschiedlich große, horizontal oder vertikal ausgerichtete Felder untergliedert und jeweils mit Rauten, Dreiecken und Winkelbändern gefüllt ist (Typ Bartenbach). Etwas abweichende Muster gehören zu den rechteckigen Blechen. Bekannt sind zunächst Stücke, die lediglich einen Zierstreifen aus Winkelbändern oder Rauten entlang der Kanten aufweisen, während das Mittelfeld unverziert bleibt (Typ Asperg). Andere Bleche besitzen einen Dekor aus Horizontalstreifen (Typ Hagenauer Wald) oder ineinander geschachtelter Rechtecke (Typ Dettingen). Die voll-

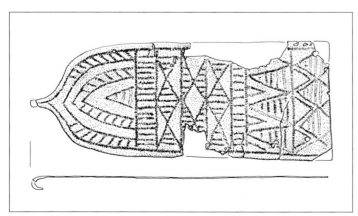

7.3.

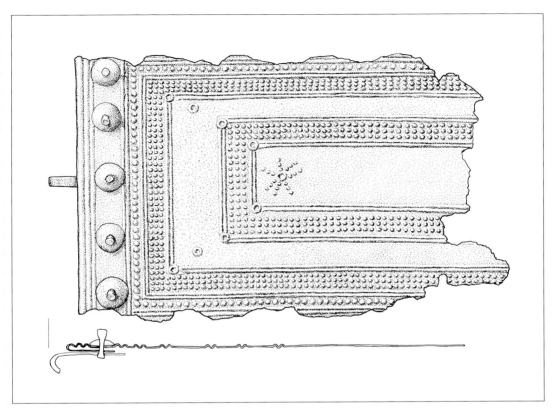

7.4.

flächig verzierten, rechteckigen Bleche sind ent-
weder in unterschiedlich breite und unterschied-
lich gemusterte Vertikalstreifen unterteilt (Typ
Kappel), sie zeigen ein breites Rahmenband und
ein schmales, in unterschiedlich große Felder un-
terteiltes Mittelfeld (Typ Ehingen) oder sie sind in
sehr kleine Felder mit unterschiedlichen Muster-
füllungen unterteilt (Typ Dangstetten).
Untergeordnete Begriffe: Typ Asperg; Typ
Bartenbach; Typ Dangstetten; Typ Dettingen;
Typ Ehingen; Typ Hagenauer Wald; Typ Kappel;
Typ Ins; Typ Nebringen; Typ Veringenstadt.
Datierung: ältere Eisenzeit, Hallstatt D1–2
(Reinecke), 7.–6. Jh. v. Chr.
Verbreitung: Südwestdeutschland, Schweiz,
Ostfrankreich, Österreich.
Relation: Blechbesatz mit Ritzverzierung:
[Blechgürtel] 2.1. Ritzverzierter Blechgürtel
mit umgebogenem Hakenende.

Literatur: Maier 1958; Kilian-Dirlmeier 1972,
38–44; Zürn 1987.
(siehe Farbtafel Seite 21)

7.4. Gürtelblech mit getriebenem Dekor

Beschreibung: Die größte Gruppe der Hallstatt-
gürtelbleche bilden zumeist sehr große recht-
eckige Bronzebleche, die flächig mit einem leicht
plastisch erhabenen Dekor versehen sind. Diese
Verzierung wurde in der Regel von der Rückseite
angebracht, wobei für die einzelnen Muster
spezielle Stempel angewandt wurden. Neben
Buckeln oder Ringbuckeln in unterschiedlicher
Größe treten Rauten, Andreaskreuze, Bögen und
S-Formen auf, die häufig zu komplizierten Mustern
angeordnet sind. Zu den exzeptionellen Punzen
gehören stilisierte Tier- und Menschendarstellun-

gen. Zusätzlich kann eine Konturierung der Muster durch Punktpunzen von der Schauseite auftreten. Die Gürtelbleche sind rechteckig, nur in Ausnahmen kommen auch zungenförmige Bleche vor. Ein oder zwei kleine Haken aus Eisen oder Bronze sind zum Verschluss des Gürtels an einer Schmalseite angenietet. Eine Reihe von Nieten an der gegenüberliegenden Schmalseite dient zur Befestigung des Riemenleders. Zur Versteifung kann sich eine schmale bandförmige Bronzeleiste oder eine Halbröhre an den Enden befinden. Ganz selten kommen diese Verstärkungen auch im mittleren Bereich des Gürtelblechs vor. Eine sehr feine Untergliederung der Gürtelbleche geht von der Struktur der Zierstreifen aus. Eine Anzahl von Gürtelblechen ist flächig mit einer Punze oder einem Wechsel verschiedener Punzen versehen (Typ Geigerle). Andere Stücke zeigen eine Abfolge von Musterflächen, die jeweils die Blechbreite einnehmen und dann bestimmte Muster im festen Wechsel zeigen (Typ Mörsingen). Schmale bandförmige Gürtelbleche sind durch Leisten in mehrere horizontale Streifen aufgeteilt, die jeweils mit einem Rapport von Punzen gefüllt sind (Typ Cudrefin). Sehr charakteristisch sind solche Bleche, deren Grundeinteilung in einer durch Leisten betonten Ineinanderschachtelung von rechteckigen Feldern besteht, wobei die einzelnen Felder unterschiedlich gemustert sind (Typ Brumath). Ein Großteil der Gürtelbleche weist flächig Reihen von quadratischen Feldern auf, die durch Leisten oder Zierbänder getrennt und von einem Rahmenmuster eingefasst sind. Die Variationsmöglichkeiten können unter anderem danach unterschieden werden, ob der Rand frei bleibt oder bemustert ist, ob der Rahmendekor alle vier Seiten umläuft oder nur an den Längsseiten auftritt und ob die Schmalseiten über eigene Motivstreifen verfügen. Anhand der verwendeten Punzen und Besonderheiten bei der Auswahl und Anordnung lassen sich regionale Ausprägungen der Motive ermitteln.

Untergeordnete Begriffe: Typ Arbois; Typ Bäriswil; Typ Brumath; Typ Bülach; Typ Créancey; Typ Cudrefin; Typ Darmsheim; Typ Geigerle; Typ Gießübel; Typ Ivory; Typ Kaltenbrunn; Typ Königsbrück; Typ Mörsingen; Typ Mühlacker; Typ Singen; Typ Tomerdingen; Typ Wohlen.

Datierung: ältere Eisenzeit, Hallstatt D 1–3 (Reinecke), 7.–5. Jh. v. Chr.
Verbreitung: Süddeutschland, Ostfrankreich, Schweiz, Österreich.
Literatur: Müller-Karpe 1953; Maier 1958, 156–159; 167–171; Kilian-Dirlmeier 1972, 44–80; Baitinger 1999, 82.
(siehe Farbtafel Seite 21)

8. Verschlusshaken mit Scharnierkonstruktion

Beschreibung: Der Verschlusshaken ist zweiteilig. Er besteht aus einem vorderen Teil mit dem Hakenende und einem hinteren Teil mit dem Haftende. Beide Teile sind über ein Scharnier miteinander verbunden. Dies erlaubt eine hohe Beweglichkeit des Verschlussapparates.

8.1. Knopfschließe

Beschreibung: Die Hakenplatte dieser sehr variantenreichen Gruppe besitzt eine dreieckige Grundform, wobei häufig durch Randausschnitte komplizierte, vielfach vegetabil geprägte Motive entstehen. Die Platte selbst kann in Durchbruchstechnik, mit Email- oder Nielloeinlagen verziert sein. Am Einhakende sitzt ein großer runder Knopf. Er ist flach scheibenförmig oder halbkugelförmig gewölbt und kann als Dekor Nielloeinlagen oder einen zentralen Aufsatz besitzen. Es schließt sich über eine Scharnierkonstruktion ein viereckiger Beschlag an. Er ist mit vier Nieten an den Ecken auf dem Riemen befestigt und kann

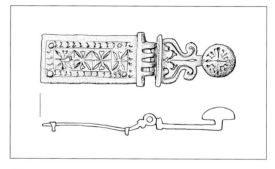

8.1.

eine geometrische oder vegetabile Dekoration besitzen. Die Stücke bestehen aus Buntmetall.

Synonym: Befestigungsknopf mit Scharnierösen; Cingulum-Aufhängung.

Untergeordnete Begriffe: Befestigungsknopf Typ Velsen (unverzierte Exemplare, z. T. mit einer Silber- oder Zinnauflage); Befestigungsknopf Typ Herkulaneum (mit aufwändiger Verzierung).

Datierung: ältere Römische Kaiserzeit, 1.–2. Jh. n. Chr.

Verbreitung: Großbritannien, Niederlande, Süd- und Westdeutschland, Schweiz, Österreich, Norditalien.

Relation: Scharnierkonstruktion: 1.7. Scharniergürtelhaken; [Schnalle] 8.4.1. Peltaförmige Schnalle mit Scharnier; Knopf: [Gürtelgarnitur] 5.1. Cingulum.

Literatur: Unz/Deschler-Erb 1997, 37; Deschler-Erb 1999, 42–43; Hoss 2014; Ulbert 2015, 51–76.

Anmerkung: Der Haken diente zum Verschluss eines mit Zierblechen beschlagenen Dolchriemens oder zur Aufhängung des Dolchs.

Die Schnallen

Die Gürtelschnalle ist ein mechanischer Teil des Gürtels und dient seinem Verschluss. Dazu ist die Schnalle fest mit einem Riemenende verbunden. Das freie Riemenende wird durch den Schnallenrahmen geführt und mit dem Schnallendorn, der in eine Durchlochung des freien Riemenendes greift, gekontert und fixiert. Diese Mechanik unterscheidet die Schnalle vom Gürtelhaken.

Die Benennung der Einzelteile einer Schnalle wird in der Forschung nicht einheitlich gehandhabt. Zu fast allen Bezeichnungen gibt es regional und forschungsgeschichtlich bedingte synonyme oder weitgehend synonyme Begriffe. In der hier vorgelegten Schnallensystematik wird eine einheitliche Terminologie verwendet, um Verständlichkeit herzustellen. Dies bedeutet jedoch nicht, dass die gewählte Terminologie bevorzugt benutzt werden soll oder gegenüber anderen Bezeichnungen einen Vorrang genießt.

Das wesentliche Bauteil einer Schnalle besteht in einem Rahmen oder Bügel. In der Literatur werden diese Begriffe weitgehend synonym verwendet. Dieser Rahmen oder Bügel kann ringförmig rund, nierenförmig, D-förmig oder viereckig sein. Ein charakteristisches weiteres Kennzeichen besteht darin, ob es sich um ein einzelnes oder um zwei Bauteile handelt. Man spricht auch von eingliedrigen und zweigliedrigen Schnallen. Im Folgenden wird bei einer eingliedrigen Schnalle von einem Rahmen gesprochen. Er ist geschlossen oder weist zu einer Achse umgebogene Enden auf. Ist die Schnalle zweigliedrig, besteht sie aus einem U-förmigen Bügel und einer an Ösen oder Ringen eingesteckten Achse (synonym: Stift). In die Achse ist ein Dorn beweglich eingehängt. Der Dorn besitzt eine Spitze und eine Basis (synonym: Wurzel). Die Stelle, an der der Dorn den Rahmen oder Bügel berührt, heißt Auflage (synonym: Dornrast). Stellt ein Metallteil die Verbindung von Gürtelriemen und Rahmen/Bügel her, wird es als Schnallenbeschlag oder kurz: Beschlag bezeichnet (synonym: Beschläg, Zwinge, Riemenkappe).

Für eine systematische Ordnung der Schnallen werden in der Forschung verschiedene Ansätze verfolgt. Eine sicherlich sehr sinnvolle Vorgehensweise ist in einer ersten Ebene die Untergliederung nach Funktionstypen: Gürtelschnallen, Schwertriemenschnallen, Schnallen von Pferdegeschirr, Schnallen von Wadenbindengarnituren, Schuhschnallen und dergleichen (Ilkjær 1993). Ferner bieten die Nutzergruppen eine brauchbare Einteilung und man unterscheidet die Ausrüstungsgegenstände von Männern und Frauen, von Soldaten und Zivilisten. Auch das Herstellungsmaterial und die Verzierungstechniken sind beliebte Einteilungskriterien (Böhner 1958; Moosbrugger-Leu 1971).

Für die hier verfolgte Gliederung, die es ermöglichen soll, ein Einzelstück ohne weitere Kenntnisse des Fundumfelds einzuordnen, ist eine Systematik erforderlich, die primär von Merkmalen am Objekt selbst ausgeht. Interessanterweise gibt es in der Forschung auch hier kein einheitliches Vorgehen. Zwei Grundrichtungen lassen sich unterscheiden. Die eine Richtung geht von der Beschreibung spezifischer Schnallentypen aus, die die Leitfossile einer chronologischen und entwicklungsgeschichtlichen Ordnung bilden. In diesem Sinne handeln beispielsweise K. Raddatz oder R. Madyda-Legutko (Raddatz 1956; Raddatz 1957; Madyda-Legutko 1987) für das norddeutsche und polnische Material. In Süddeutschland und der

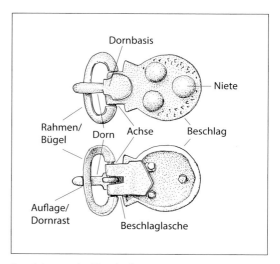

Bezeichnung der Einzelteile

Schweiz liegt der Fokus auf technologischen Merkmalen, die sich vor allem an der Befestigungstechnik des Riemens und damit an der Form des Beschlags festmachen (Keller 1971; Moosbrugger-Leu 1971; Marti 2000).

Im Folgenden wird eine Gliederung des Fundstoffs durchgeführt, die sich primär an der Art, wie die Schnalle am Riemen befestigt wurde, orientiert (siehe Übersicht).

Eine typologische Randgruppe bildet die Rahmenschnalle (1.), die keinen Dorn besitzt, sondern durch ein Umschlagen und Verknöpfen des Riemenendes geschlossen wird. Als Schnalle mit einfacher Befestigung (2.) werden Stücke zusammengefasst, die nur aus einem Rahmen und einem Dorn bestehen, aber keinen Riemenbeschlag be-

sitzen. Bei der Doppelschnalle (3.) ist der Rahmen durch einen Mittelsteg geteilt. Der Dorn ist am Mittelsteg, der Riemen ebenfalls am Mittel- oder am Seitensteg befestigt. Bei den Schnallen mit festem Dorn (4.) bilden Riemenbeschlag und Dorn eine feste Einheit. Als Rahmen ist ein Ring beweglich eingehängt. Für die Schnallen mit festem Beschlag (5.) ist die Einheit von Riemenbeschlag und Rahmen charakteristisch. Hier wird nun der Dorn beweglich montiert. Besteht der Riemenbeschlag aus einem mittig gefalteten Blech, wobei die äußere und die innere Lage etwa gleichgroß sind, spricht man von einer Schnalle mit zwingenförmigem Beschlag (6.). Davon setzt sich die Schnalle mit Laschenbeschlag (7.) durch eine Konstruktion ab, bei der lediglich ein schmaler Streifen die innere Lage bildet. Bei der Schnalle mit Scharnier-

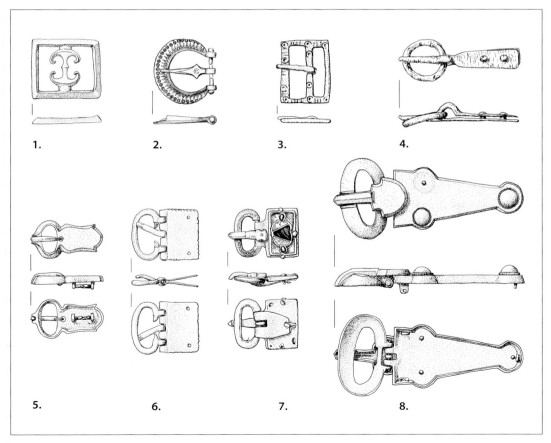

1. 2. 3. 4.

5. 6. 7. 8.

Übersicht

konstruktion (8.) besteht der Beschlag nur aus einer Lage. Rahmen und Dorn werden durch eine Scharnierverbindung beweglich daran befestigt.

In Mitteleuropa treten die ersten Schnallen in der Zeit um Christi Geburt auf. Sie lösen verhältnismäßig schnell die Gürtelhaken ab, die die gleiche Funktion besitzen. Im Verlaufe des 1. Jh. n. Chr. verschwinden die Hakenverschlüsse an den Gürteln weitgehend und sind danach auf spezielle Ausrüstungsgegenstände beschränkt. In der Anfangsphase sind sie sehr variantenreich gestaltet. Es gibt Schnallen ohne Beschlag (2.), solche mit festem Dorn (4.), mit einer Zwingen- (6.) oder einer Scharnierkonstruktion (8.). Für das 2.–4. Jh. n. Chr. sind neben Schnallen ohne Beschlag besonders jene mit Zwingenkonstruktion typisch. Während

des 3. Jh. n. Chr. treten zusätzlich besonders im Bereich des römischen Militärs die Rahmenschnallen (1.) auf. Zur gleichen Zeit setzen die Schnallen mit festem Beschlag (5.) ein, die bis ins Früh- und Hochmittelalter fortdauern. In der jüngeren Völkerwanderungs- und der Merowingerzeit lösen Schnallen mit Laschenkonstruktion (7.) diejenigen mit zwingenförmigen Beschlägen ab. In der jüngeren Merowingerzeit (7.–8. Jh. n. Chr.) erleben Beschläge mit Scharnierkonstruktion (8.) in Anlehnung an römische und christliche Traditionen auch bei den germanischen Stämmen im südlichen und westlichen Mitteleuropa eine kurze Blüte, während im Norden das Früh- und Hochmittelalter wieder von Schnallen mit Zwingenkonstruktion (6.) geprägt ist.

1. Rahmenschließe

Beschreibung: Den Hauptteil des Gürtelverschlusses bildet ein runder oder viereckiger Rahmen in Riemenbreite. Zum Verschluss wurden die Riemenenden von beiden Seiten durch den Rahmen geschoben, nach außen umgelegt und auf beiden Seiten jeweils mit einem Knopf fixiert. Die vollständige Gürtelgarnitur setzt sich damit aus einem bronzenen Rahmen sowie zwei manschettenknopfartigen Doppelknöpfen aus Bronze oder Knochen zusammen, die aus einem halbkugelförmigen Oberteil, einem kurzen Stift und einem flachen, scheibenförmigen Unterteil bestehen. Diese Trageweise wird durch zahlreiche bildliche Darstellungen auf römischen Grabsteinen illustriert.
Synonym: Rahmenschnalle.

1.1. Ringschließe Typ Regensburg

Beschreibung: Zum Verschluss des Gürtels dient ein geschlossener Ring mit kreisförmigem Umriss. Die Innen- und Außenkanten können ein- oder beidseitig abgeschrägt oder verrundet sein. Einige Stücke sind mit Punzmustern oder Profilrippen verziert. Die Ringe bestehen aus Bronze.

1.1.

Synonym: Ringschnallen-Cingulum.
Datierung: mittlere bis späte Römische Kaiserzeit, 2.–3. Jh. n. Chr.
Verbreitung: Süddeutschland, Österreich, Ungarn, Slowakei, Rumänien.
Literatur: Fischer 2012, 127; Hoss 2014; Hoss 2015.

1.2. Unverzierte viereckige Rahmenschnalle

Beschreibung: Ein geschlossener rechteckiger Rahmen aus Bronze besitzt abgeschrägte Seitenkanten. Der Umriss ist quadratisch oder fast quadratisch. Der Rahmen ist auf der Rückseite in der Regel eingekehlt.
Synonym: Rahmenschließe ohne Mittelsteg; Rahmenschnallen-Cingulum; Fischer Typ 2a.
Datierung: mittlere bis späte Römische Kaiserzeit, 2.–3. Jh. n. Chr.
Verbreitung: Süddeutschland, Österreich.

Literatur: von Schnurbein 1977, 87–88; Fischer 1990, 78–79; Gschwind 2004, 164–169; Hoss 2014; Hoss 2015.

1.2.

1.3.1.

1.3. Quadratische Gürtelschließe mit Durchbruchsmuster

Beschreibung: Der kräftige rechteckige Rahmen besitzt einen dreieckigen oder trapezförmigen Querschnitt. Die Rückseite der Rahmenschenkel ist oft leicht eingekehlt. Entlang der senkrechten Mittelachse verbindet ein profilierter Steg den oberen und den unteren Rahmenschenkel. Zur Ausgestaltung des Stegs werden Pelta- oder Fischblasenmotive verwendet, die in unterschiedlicher Anordnung aneinandergereiht sind. Die Stücke bestehen überwiegend aus Bronze. Daneben kommen auch Prunkausführungen in Silber vor, die Nielloeinlagen tragen können.
Datierung: mittlere bis späte Römische Kaiserzeit, 2.–3. Jh. n. Chr.
Verbreitung: Großbritannien, West- und Süddeutschland, Österreich, Ungarn.
Literatur: Oldenstein 1976, 222–223; von Schnurbein 1977, 87–88; Fischer 1988, 183–187; Gschwind 2004, 164–169; Fischer 2012, 126–128; Hoss 2014; Hoss 2015.

1.3.1. Quadratische Gürtelschließe Variante a

Beschreibung: Ein quadratischer oder leicht rechteckiger Rahmen weist abgeschrägte Seiten auf. Die Stege sind auf der Rückseite leicht gekehlt. Ein senkrechter Mittelsteg ist mit Durchbruchsmustern verziert: schmale Stege umrahmen zwei fischblasenförmige Motive oder vier Fischblasen sind in zwei Reihen gegenständig und versetzt angeordnet. Die Schließe besteht aus Bronze.
Synonym: Verzierte Rechteckschließe Variante a (von Schnurbein); Rahmenschließe mit mittlerem

Teiler in Rankendekor mit nierenförmigen Durchbrüchen; Fischer Typ 2b.
Datierung: mittlere bis späte Römische Kaiserzeit, 2.–3. Jh. n. Chr.
Verbreitung: Großbritannien, West- und Süddeutschland, Österreich, Ungarn.
Literatur: Oldenstein 1976, 222–223; von Schnurbein 1977, 87–88; Fischer 1988, 183–187; Fischer 1990, 78–79; Gschwind 2004, 164–169; Fischer 2012, 126–128; Hoss 2014.

1.3.2. Quadratische Gürtelschließe Variante b

Beschreibung: Ein rechteckiger, etwa quadratischer Rahmen aus Bronze besitzt einen dreieckigen oder trapezförmigen Querschnitt mit leicht eingekehlter Unterseite. Auf der Mittelachse des Rahmens verbindet ein profilierter Steg die gegenüberliegenden Seiten. Er besteht aus zwei sich gegenüberstehenden Peltamotiven, deren gerundete Seiten den Rahmenschenkeln zugewandt sind und deren stabförmige Seiten sich in der Mitte berühren.

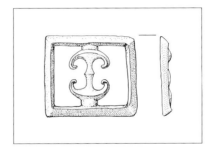

1.3.2.

Synonym: Verzierte Rechteckschließe Variante b (von Schnurbein); Rahmenschließe mit schmalem Steg aus einander zugewandten Pelten; Fischer Typ 2d.
Datierung: mittlere bis späte Römische Kaiserzeit, 2.–3. Jh. n. Chr.
Verbreitung: Großbritannien, West- und Süddeutschland, Österreich, Ungarn.
Literatur: Sági 1954; Oldenstein 1976, 222–223; von Schnurbein 1977, 87–88; Fischer 1988, 183–187; Fischer 1990, 78–79; Gschwind 2004, 164–169.

1.3.3. Quadratische Gürtelschließe Variante c

Beschreibung: Ein etwa quadratischer Bronzerahmen ist durch eine Zierleiste mittig geteilt. Die Zierleiste wird durch zwei Peltamotive gebildet, deren gerundete Seiten im Zentrum der Schnalle verbunden sind, während die stabförmigen Seiten V-förmig geteilt an den gegenständigen Rahmenschenkeln ansetzen.
Synonym: Verzierte Rechteckschließe Variante c (von Schnurbein); Rahmenschließe mit breitem Steg aus einander abgewandten Pelten; Fischer Typ 2c.
Datierung: mittlere bis späte Römische Kaiserzeit, 2.–3. Jh. n. Chr.
Verbreitung: Süddeutschland, Österreich, Rumänien.
Literatur: von Schnurbein 1977, 87–88; Fischer 1988, 183–187; Fischer 1990, 78–79; Gschwind 2004, 164–169; Hoss 2014.

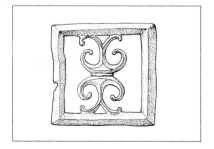

1.3.3.

2. Schnalle mit einfacher Befestigung

Beschreibung: Zum Verschluss des Riemens dienen ein Schnallenrahmen und ein darin beweglich eingehängter Dorn. Der Schnallenrahmen kann eingliedrig sein und besteht dann aus einem offenen oder geschlossenen Ring (2.1.). Bei einem zweigliedrigen Rahmen sind die Bügelenden durch eine Achse verbunden (2.2.). Zur Montage wird das Riemenende zur Aussparung des Dornes geschlitzt, um die Schnallenachse gelegt und so mit Hilfe von Nieten oder einer Vernähung fixiert. Über das Riemenende greift keine Metallkonstruktion in Form von Blechen oder Beschlägen.

2.1. Einfache eingliedrige Schnalle

Beschreibung: Der Schnallenrahmen besitzt einen kreisrunden, D-förmigen, ovalen oder viereckigen Umriss bzw. eine davon abgeleitete Grundform. Der Querschnitt ist überwiegend D-förmig, viereckig oder polygonal. In der Regel ist der Schnallenrahmen geschlossen. Nur bei einfachen Stücken besteht die Achsseite aus den umgebogenen und sich überlagernden Drahtenden eines offenen Rahmens. In den meisten Fällen ist für die Montage von Dorn und Riemenende eine weitgehend gerade Achsseite geschaffen worden. Häufig sorgen Wülste oder Absätze an den Achsrändern für einen eindeutigen Sitz des Riemens. Es kommt gelegentlich vor, dass Dorn und Riemen an zwei verschiedenen Achsen befestigt sind. Diese Konstruktion ist auf die Römische Kaiserzeit beschränkt. Die Schnalle besteht überwiegend aus Bronze oder Eisen.
Datierung: jüngere Eisenzeit bis Frühmittelalter, 1. Jh. v. Chr.–9. Jh. n. Chr.
Verbreitung: Mitteleuropa.
Literatur: Blume 1910, 43; Keller 1971, 181; Oldenstein 1976, 218–219; Madyda-Legutko 1987, 18–20; Konrad 1997, 51; Gschwind 2004, 201–202.

2.1.1. Eingliedrige Schnalle mit kreisförmigem Rahmen

Beschreibung: Der Schnallenrahmen besteht aus einem geschlossenen Ring von rundem, rhombischem oder viereckigem Querschnitt. In den Ring ist ein einfacher Dorn mittels einer Öse eingehängt. Der Dorn ist schlicht oder kann an der Basis eine Verzierung aus Kerben oder Rippen aufweisen. Als Herstellungsmaterial überwiegt Eisen; selten sind bronzene Stücke.

Synonym: eingliedrige Schnalle mit rundem Rahmen; Ringschnalle; Madyda-Legutko Typ C 13/16.

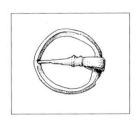

2.1.1.

Datierung: jüngere Eisenzeit, Stufe IIa (Keiling), bis ältere Römische Kaiserzeit, Stufe B (Eggers), 1. Jh. v. Chr.–2. Jh. n. Chr.

Verbreitung: Polen, Nord- und Mitteldeutschland, Tschechien, Slowakei, Niederösterreich.

Literatur: Blume 1910, 43; von Müller 1962; Bantelmann 1971, 31; Saggau 1986, 44; Madyda-Legutko 1987, 18–20.

Anmerkung: Ähnlichkeiten bestehen zu den Ringfibeln, [Fibeln] 1.4.1., und den Ringnadeln, [Nadeln] 2.3.2. Als Trennungskriterium kann u. a. die Form des beweglichen Stifts gelten. Die Ringfibeln besitzen eine spitze dünne Nadel. Der Verschlussring ist offen. Auch bei den Ringnadeln handelt es sich um eine spitze Nadel mit einem überwiegend kleinen runden Querschnitt. Die Länge der Nadel ist deutlich größer als der Ringdurchmesser. Darüber hinaus dienten auch die ab dem Hochmittelalter auftretenden Ringspangen zum Verschluss von Kleidungsstücken.

2.1.1.1. Rundschnalle

Beschreibung: Ein rundstabiger Ring ist geschlossen. In ihn ist ein kräftiger gerader Dorn an einer Öse eingehängt. Die Schnalle ist in der Regel unverziert. Sie besteht aus Eisen, Bronze oder Knochen.

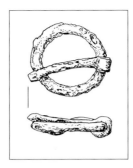

2.1.1.1.

Datierung: späte Römische Kaiserzeit, 3.–5. Jh. n. Chr.

Verbreitung: West- und Süddeutschland, Österreich, Ungarn.

Literatur: Sagí 1954, 98; Dannheimer 1962, 36; Keller 1971, 181; Oldenstein 1976, 218–219; Konrad 1997, 51; Gschwind 2004, 201–202; Lungershausen 2004, 28–30; Fischer 2012, 128; Lauber 2012, 760; Maspoli 2014, 47.

Anmerkung: Zeitgleiche Grabsteine zeigen eine Tragweise, wonach die beiden Riemenenden um den Gürtelring geschlungen und seitlich vernietet waren. Sági (1954, 98) rekonstruiert einen Gürtel mit senkrecht angeordnetem Dorn (vergleiche auch 1.1.).

2.1.2. Einfache D-förmige Schnalle

Beschreibung: Der Rahmen besteht aus einem Eisen- oder Bronzestab mit einem runden, dachförmigen, rhombischen oder viereckigen Profil. Er ist zu einem Halbkreis gebogen, dessen Enden scharf einknicken und sich in der Mitte treffen oder leicht überlappen. Auch geschlossene Rahmen kommen vor. Der einfache gerade Dorn kann Kerben an der Dornbasis besitzen. Gelegentlich treten Rippen und Wülste auf. Der Rahmen ist überwiegend unverziert, kann aber einen Dekor aus Kerben, Kreisstempeln, Fischgrätmustern oder Zickzacklinien tragen.

Synonym: Halbkreisschnalle; Madyda-Legutko Typ D 1.

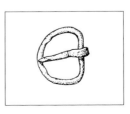

2.1.2.

Datierung: ab Römische Kaiserzeit, ab 1. Jh. n. Chr.

Verbreitung: Mitteleuropa.

Literatur: Blume 1910, 44; von Müller 1962; Rempel 1966, 42; Oldenstein 1976, 216–

217; Keller 1979, 24–26; Madyda-Legutko 1987, 24–26; Godłowski/Wichmann 1998, 55–56; Kleemann 2002, 143; Westphalen 2002, 263–264.

2.1.2.1. Halbkreisförmige Schnalle mit flachem Rahmen

Beschreibung: Ausgehend von einer rundstabigen und geraden Achse weitet sich der geschlossene Rahmen fast scheibenförmig flach zu einem überhalbkreisförmigen Umriss. Der Querschnitt ist flach rechteckig oder flach oval. Zum Verschluss der Schnalle dient ein einfacher gerader Dorn. Gelegentlich weist der Rahmen eine einfache Kerbzier oder Kreispunzen auf. Die Schnalle besteht aus Bronze oder Eisen.

Synonym: Madyda-Legutko Typ D 11.
Datierung: ältere Römische Kaiserzeit, Stufe B (Eggers), 2. Jh. n. Chr.
Verbreitung: Norddeutschland, Polen.
Literatur: von Müller 1962, 4; Madyda-Legutko 1987, 27–28.

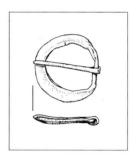

2.1.2.1.

2.1.2.2. D-förmige Schnalle mit Kegelknöpfen

Beschreibung: Die eingliedrige Bronzeschnalle besitzt ein halbkreisförmiges Vorderteil, an dessen Enden sich große kegelförmige Knöpfe befinden, die zugleich die Abschlüsse der Schnallenachse bilden. Die Schnalle wird mit einem einfachen geraden Dorn geschlossen. Eine Verzierung ist selten; sie kann aus einfachen Linienmustern an der Dornbasis oder auf dem Schnallenrahmen bestehen.
Synonym: Schnalle Typ Leuna; D-förmige Schnalle mit Kegelknöpfen am Dornansatz; D-förmige Schnalle mit Kegelknöpfen am Steg.
Datierung: späte Römische Kaiserzeit, 3.– 4. Jh. n. Chr.

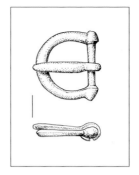

2.1.2.2.

Verbreitung: Deutschland, Österreich, Ungarn.
Literatur: Ohlshausen 1920, 257; Raddatz 1956, 99–100; Raddatz 1957, 53–54; Böhme 1974, 160–161; Oldenstein 1976, 216–217; Gilles 1981, 337; Konrad 1997, 50; Pirling/Siepen 2006, 367; Schmidt/Bemmann 2008, 108; Madyda-Legutko 2016, 611–613.

2.1.3. Ovale Schnalle

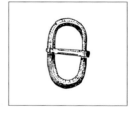

2.1.3.

Beschreibung: Der ovale Rahmen besitzt einen rhombischen, vierkantigen oder runden Querschnitt. Die Schnallenbreite liegt bei 3–5 cm. Als Herstellungsmaterial überwiegt Eisen. Der Dorn kann facettierte Kanten oder Kantenausschnitte aufweisen. Er ist mit einer Öse um die Achse gebogen.
Synonym: Madyda-Legutko Typ H 1.
Datierung: jüngere Römische Kaiserzeit bis Hochmittelalter, 3.–13. Jh. n. Chr.
Verbreitung: Mitteleuropa.
Literatur: Schuldt 1955, 71; Rempel 1966, 42; Stein 1967, 36; Schach-Dörges 1970, 74; Schuldt 1976, 37; U. Koch 1977, 122–123; Saggau 1986, 42; Madyda-Legutko 1987, 61; Kleemann 2002, 142; Lungershausen 2004, 30–31.

2.1.3.1. Langovale Schnalle

Beschreibung: Der ovale Rahmen der meistens aus Eisen gefertigten Schnalle ist geschlossen und besitzt einen rhombischen Querschnitt. Auffallend ist die besondere Breite von bis zu 10 cm,

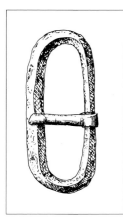

2.1.3.1.

während die Länge nur etwa der Hälfte der Breite entspricht. Die Achse ist nur im mittleren Bereich, wo der Dorn eingehängt wird, oder auf der ganzen Schnallenbreite verrundet. Der Dorn kann facettiert sein. Selten finden sich Punzeinschläge zur Verzierung des Rahmens.

Synonym: eingliedrige Schnalle mit langovalem Rahmen; Madyda-Legutko Typ H 13.

Datierung: jüngere Römische Kaiserzeit, Stufe C (Eggers), 4. Jh. n. Chr.

Verbreitung: Deutschland, Polen, Tschechien, Österreich.

Literatur: Schuldt 1955, 70; Schach-Dörges 1970, 75; Schuldt 1976, 37; Keller 1979, 24–26; Saggau 1986, 43; Madyda-Legutko 1987, 64–65.

2.1.3.2. Ovale Schnalle mit verdickter Vorderkante

Beschreibung: Der Rahmen besitzt einen ovalen bis D-förmigen Umriss. Er besteht aus einem Stück, wobei sowohl geschlossene Formen vorkommen als auch solche, bei denen die Achse durch Umknicken der beiden Rahmenenden entsteht. Der Querschnitt ist oval, rhombisch oder polygonal. Die Rahmenmitte ist deutlich verdickt. Die Schnalle besitzt einen einfachen geraden Dorn. Sie wurde aus Eisen oder Bronze hergestellt.

Synonym: Madyda-Legutko Typ H 11.

Datierung: Römische Kaiserzeit bis Frühmittelalter, 3.–8. Jh. n. Chr.

Verbreitung: Deutschland, Polen, Baltikum, Tschechien, Slowakei, Österreich.

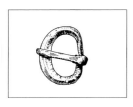

2.1.3.2.

Literatur: Blume 1910, 45; Schuldt 1955, 71; Stein 1967, 36; Schuldt 1976, 37; Madyda-Legutko 1987, 63–64; Ilkjær 1993, 169.

2.1.3.3. Ovale Schnalle mit verdicktem Rahmen

Beschreibung: Der rundstabige oder rhombische Rahmen verdickt sich kontinuierlich bis zur Schnallenmitte, sodass die größte Rahmenstärke am Auflagepunkt des Dorns besteht. Der Rahmen besitzt einen ovalen oder annähernd kreisförmigen Umriss. Gelegentlich kann die Achse begradigt sein. An dieser Stelle ist der Rahmen deutlich verjüngt, wobei kantige Absätze zur Achse entstehen. Der Dorn ist gerade. Er kann einfache Querkerben an der Basis tragen. Die Schnalle besteht aus Eisen, Bronze, Silber oder Gold.

Synonym: Madyda-Legutko Typ H 25/26.

Datierung: Völkerwanderungszeit, 4.–5. Jh. n. Chr.

Verbreitung: Mittel- und Norddeutschland, Polen, Tschechien, Slowakei.

Literatur: Blume 1910, 45; Schach-Dörges 1970, 210; Madyda-Legutko 1987, 67.

(siehe Farbtafel Seite 22)

2.1.3.3.

2.1.3.4. Nierenförmige Schnalle

Beschreibung: Der schmale ovale Rahmen zieht im Bereich der Nadelauflage leicht ein. Der Querschnitt ist rund oder flach. Häufig ist der Rahmen mit Querkerben oder plastischen Querriefen versehen. Bei eisernen Stücken kommen Silbertauschierungen vor. Die Schnalle besteht aus Eisen oder Bronze. Vereinzelt treten vergoldete Exemplare auf.

Synonym: Schnalle mit nierenförmigem Rahmen; Schnalle mit einfachem Dorn und schmalovalem Bügel; Madyda-Legutko Typ H 20/21.

Datierung: Völkerwanderungszeit bis Merowingerzeit, 5.–6. Jh. n. Chr.

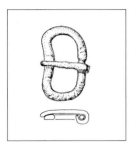

2.1.3.4.

Verbreitung: Deutschland, Polen, Tschechien, Slowakei, Österreich.
Literatur: Böhner 1958, 179; Schach-Dörges 1970, 77; Schmidt 1976, 102; Schuldt 1976, 38; Madyda-Legutko 1987, 65–66.

2.1.4. Eingliedrige Achterschnalle

Beschreibung: Ein geschlossener, langovaler Eisenring mit rechteckigem oder rhombischem Querschnitt zieht im mittleren oder vorderen Bereich ein und bildet einen Rahmen mit einem einer »8« ähnlichen Umriss. Selten ist der Einzug so stark ausgeprägt, dass sich geschweifte, spitz hervorschwingende Ecken bilden. An einer Schmalseite ist die lange, schlichte Nadel eingehängt. Eine Verzierung tritt nicht auf.
Synonym: Madyda-Legutko Typen A 11/14/25.
Datierung: ältere Römische Kaiserzeit, Stufe B (Eggers), 1. Jh. n. Chr.

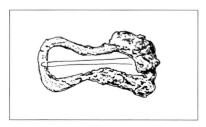

2.1.4.

Verbreitung: Polen, Norddeutschland, Dänemark.
Relation: überlanger Schnallenrahmen: 2.1.5. Schnalle mit eingezogenen Seiten, 6.2.2.3. Achterschnalle vom U-Typ, 6.2.2.5.1. Achterschnalle vom C-Typ, 6.2.2.5.2. Achterschnalle Typ Beudefeld.
Literatur: Tackenberg 1925, 98; Raddatz 1957, 24–26; Madyda-Legutko 1987, 4–11; Ilkjær 1993, 168.

2.1.5. Schnalle mit eingezogenen Seiten

Beschreibung: Ein verrundet viereckiger Schnallenrahmen aus Eisen ist an den Seiten und im Bereich der Dornauflage kräftig eingezogen. Die Achse ist gerade und trägt einen einfachen geraden Dorn.
Synonym: Schnalle mit leierförmig eingezogenem Rahmen; Schnalle mit geschwungenen Seiten; Schnalle mit schmetterlingsförmigem Umriss.
Datierung: Merowingerzeit/Frühmittelalter, 7. Jh. n. Chr.
Verbreitung: Süddeutschland, Österreich, Ungarn.

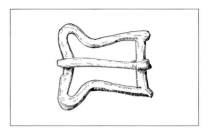

2.1.5.

Relation: überlanger Schnallenrahmen: 2.1.4. Eingliedrige Achterschnalle, 6.2.2.3. Achterschnalle vom U-Typ, 6.2.2.5.1. Achterschnalle vom C-Typ, 6.2.2.5.2. Achterschnalle Typ Beudefeld.
Literatur: Stein 1967, 374; von Freeden 1987, 529–530; Lohwasser 2013, 53; Müller 2015, 25.

2.1.6. Eingliedrige Rechteckschnalle

Beschreibung: Der Umriss des Rahmens ist quadratisch oder hochrechteckig, selten lang rechteckig. Die Schnalle besitzt überwiegend einen rechteckigen oder dreieckigen Querschnitt. In den meisten Fällen ist der Rahmen geschlossen. Die Achsseite ist in der Regel zur besseren Beweglichkeit des Dorns und der Montage des Riemenendes gerundet. Als Herstellungsmaterial treten Eisen und Bronze besonders häufig auf; auch Edelmetalle können Verwendung finden.
Datierung: Römische Kaiserzeit bis Frühmittelalter, 2.–8. Jh. n. Chr.

Verbreitung: Nord-, Mittel- und Südosteuropa.
Literatur: Schuldt 1955, 70; Raddatz 1957, 35–37; Böhner 1958, 180; Stein 1967, 36; Saggau 1986, 41–42; Madyda-Legutko 1987, 46; Konrad 1997, 45; Kleemann 2002, 143–144.

2.1.6.1. Einfache eingliedrige Rechteckschnalle

Beschreibung: Der Umriss der Schnalle schwankt zwischen annähernd quadratisch bis hoch rechteckig. Der Rahmen ist geschlossen und besitzt ein viereckiges, dachförmiges oder polyedrisches Profil. Alternativ kann der Rahmen aus einem Vierkantstab gefertigt sein, dessen Enden sich an der Achse überlappen. Die Schnalle besitzt einen einfachen Dorn. Die Achse kann nur an dieser Stelle oder über die gesamte Länge rundstabig verjüngt sein. Als Herstellungsmaterial überwiegt Eisen.
Synonym: Madyda-Legutko Typ G 1.
Datierung: Römische Kaiserzeit bis Frühmittelalter, 2.–8. Jh. n. Chr.
Verbreitung: Nord-, Mittel- und Südosteuropa.
Literatur: Blume 1910, 46; Schuldt 1955, 70; Raddatz 1957, 35–37; Böhner 1958, 180; Rempel 1966, 42; Stein 1967, 36; Saggau 1986, 41–42; Madyda-Legutko 1987, 46; Grünewald 1988, 166; Konrad 1997, 45; Godłowski/Wichmann 1998, 55–56; Kleemann 2002, 143–144; Blankenfeldt 2015, 125–128.
(siehe Farbtafel Seite 22)

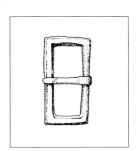

2.1.6.1.

2.1.6.2. Rechteckschnalle mit dachförmigem Querschnitt

Beschreibung: Der Umriss des bronzenen oder eisernen Schnallenrahmens ist quadratisch oder leicht trapezförmig. Der Querschnitt besitzt eine breit dreieckige Form. Der riemenseitige Rahmenschenkel ist als Achse gerundet. Hier ist ein einfacher gerader Dorn eingehängt, dessen Auflage

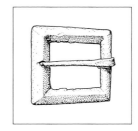

2.1.6.2.

leicht eingesattelt sein kann.
Datierung: Frühmittelalter, 8.–9. Jh. n. Chr.
Verbreitung: Deutschland.
Literatur: Schmid 1970, 49; Stroh 1980, 205; Westphalen 2002, 264; Arents/Eisenschmidt 2010, 139.

2.1.7. Peltaförmige Schnalle

Beschreibung: Der Begriff fasst eine Anzahl von Schnallen zusammen, die im Bronzeguss hergestellt sind und überwiegend zwei unterschiedliche Achsen für Dorn und Riemen besitzen. Der Bügel zeigt im vorderen Bereich eine gleichmäßige Rundung. Sie verlängert sich zu haken- oder volutenförmigen Fortsätzen in die Schnallenöffnung. Die Fortsetzungen können durch Stege, kleine Kügelchen oder Ranken mit dem äußeren Rahmenverlauf verbunden sein. Zwischen den beiden Fortsätzen befindet sich die Dornachse. Zur Befestigung des Riemens dient eine rechteckige oder T-förmige Öse am Rahmenende.
Synonym: Schnalle Typ Osterburken.
Datierung: Römische Kaiserzeit, 2.–3. Jh. n. Chr.
Verbreitung: Mittel- und Westeuropa, Vorderer Orient.
Relation: peltaförmiger Schnallenrahmen: 6.2.1.3. Schnalle mit eingerollten Enden [mit dreieckigem Beschlag], 6.2.2.5. Schnalle mit eingerollten Enden [mit rechteckigem Beschlag], 7.6.1. Peltaförmige Schnalle mit angegossener Öse; 8.4.1. Peltaförmige Schnalle mit Scharnier; 8.4.2. Peltaförmige Schnalle ohne Quersteg.
Literatur: Oldenstein 1976, 214–216; Unz/Deschler-Erb 1997, 36–37; Deschler-Erb 1999, 40–42; Gschwind 2004, 158–159; Deschler-Erb 2012, 53; Maspoli 2014, 46–47; Hoss 2014.

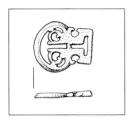

2.1.7.1.

2.1.7.1. Pelta-förmige Schnalle mit T-förmiger Öse

Beschreibung: Die in Buntmetall gegossene Schnalle besitzt eine flache Rückseite und einen auf der Vorderseite abgeschrägten oder leicht profilierten Rahmen. Die Enden des oval geführten Rahmens setzen sich im Rahmeninneren fort und bilden einbiegende Spitzen oder eingedrehte Voluten. Eine schmale Achse verbindet die Rahmenenden und dient zur Aufhängung eines Eisen- oder Bronzedorns. Riemenseitig schließt die Schnalle mit einer T-förmigen Öse ab, an der der Riemen befestigt war. Vereinzelt treten Kerbreihen oder plastische Verzierungselemente wie Querrippen oder knotenartige Verdickungen auf dem Rahmen auf.
Datierung: Römische Kaiserzeit, 2.–3. Jh. n. Chr.
Verbreitung: Mittel- und Westeuropa, Vorderer Orient.
Literatur: Oldenstein 1976, 214–216; Gschwind 2004, 158–159; Maspoli 2014, 46–47; Hoss 2014.
(siehe Farbtafel Seite 22)

men wurde an einer breiten rechteckigen oder trapezförmigen Öse befestigt, die die Schnalle abschließt. Die Schnalle ist häufig unverziert, gelegentlich kommen gekerbte Ränder oder einfache Punzreihen vor.
Datierung: Römische Kaiserzeit, 2.–3. Jh. n. Chr.
Verbreitung: Mittel- und Westeuropa, Vorderer Orient.
Literatur: Oldenstein 1976, 214–216; Schulze-Dörrlamm 1990, 90; Gschwind 2004, 158–159; Maspoli 2014, 46–47; Hoss 2014.

2.1.8. Tierkopfschnalle ohne Beschlag

Beschreibung: Die eingliedrige Schnalle aus Bronze besitzt einen flachen ovalen Rahmen, dessen Enden durch einander zugewandte Tierköpfe gebildet werden. Aus den Mäulern wächst eine Achse, die die beiden Tierköpfe verbindet. An ihr sind der Schnallendorn und das Riemenende befestigt. Der Rahmen ist häufig facettiert und kann eine Punzverzierung aus Reihen von Dreiecks- oder Kreispunzen aufweisen. Verschiedentlich kommen Konturlinien aus Punktreihen vor. Bei einigen Stücken ist auch die Dornspitze als stilisierter Tierkopf gestaltet.
Synonym: Madyda-Legutko Typ I 4.
Datierung: Völkerwanderungszeit, 4.–5. Jh. n. Chr.

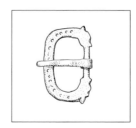

2.1.8.

Verbreitung: Deutschland, Belgien, Niederlande.
Literatur: Schuldt 1955, 71; Schach-Dörges 1970, 76; Böhme 1974, 71; Schuldt 1976, 37–38; Madyda-Legutko 1987, 77–78.

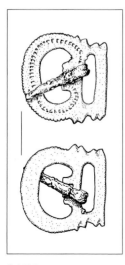

2.1.7.2.

2.1.7.2. Pelta-förmige Schnalle mit breiter Öse

Beschreibung: Die seitlichen Abschlüsse des ovalen Schnallenrahmens aus Bronze oder Messing biegen nach innen ein und bilden kurze gerade oder eingerollte Fortsätze mit Knopfenden. Zwischen den Rahmenenden befindet sich ein kurzer Steg zur Aufhängung des bronzenen oder eisernen Dorns. Der Rie-

2.1.8.1. Schnalle Form Spontin

Beschreibung: Der schlichte Rahmen endet in häufig stark stilisierten Tierköpfen. Er ist unverziert. Gelegentlich befindet sich eine Kehlung auf der Unterseite. Der Rahmen besteht aus Bronze, der schlichte gerade Dorn aus Bronze oder Eisen.

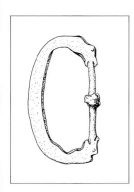

2.1.8.1.

Datierung: Völkerwanderungszeit, 4.–5. Jh. n. Chr. **Verbreitung**: West- und Süddeutschland, Belgien, Niederlande. **Literatur**: Böhme 1974, 71; Sommer 1984, 29.

2.1.9. Schnalle mit keulenförmigem Dorn

Beschreibung: Die Schnalle besteht häufig aus Eisen oder Bronze. Es kommen auch eiserne Schnallen mit Silberplattierung vor. Besonders prachtvoll sind Schnallenrahmen aus Gold oder Bergkristall. Der kräftige ovale Rahmen ist geschlossen und besitzt einen runden oder schräg gestellt bandförmigen Querschnitt. Die Achse ist stark verjüngt und rundstabig. Der Dorn verbreitert sich von der Spitze zur Basis konisch und endet gerade abgeschnitten. Zur Befestigung des Dorns dient ein Fortsatz, der auf der Dornunterseite ansetzt und hakenförmig gebogen ist. Die Dornspitze ist nach unten umgeknickt. Auf Rahmen und Dorn kann eine einfache geometrische Kerbverzierung auftreten.
Datierung: Völkerwanderungszeit/ältere Merowingerzeit, 5.–6. Jh. n. Chr.
Verbreitung: Deutschland, Niederlande, Belgien, Frankreich, Schweiz.
Literatur: Böhner 1958, 179; Ament 1970, 30; Moosbrugger-Leu 1971, 121–122; Siegmund 1998, 22–23; U. Koch 2011, 101. *(siehe Farbtafel Seite 23)*

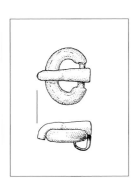

2.1.9.

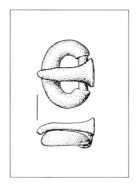

2.1.9.1.

2.1.9.1. Schnalle mit konischem Dorn

Beschreibung: Ein massiver Bronzerahmen besitzt einen runden oder D-förmigen Querschnitt mit abgeflachter Unterseite. Die Achse ist deutlich verjüngt. Der Dorn nimmt von der Spitze aus stark an Volumen zu und endet als kräftige konische Form gerade abgeschnitten. Auf der Dornunterseite befindet sich in der Regel ein eiserner Befestigungshaken, der im Überfangguss in den Bronzedorn eingelassen ist. Die Schnalle ist in der Regel unverziert.
Datierung: Völkerwanderungszeit/ältere Merowingerzeit, 5.–6. Jh. n. Chr.
Verbreitung: Deutschland.
Literatur: Schmidt 1976, 94; Schulze-Dörrlamm 1990, 238; Brieske 2001, 196.

2.1.9.2. Schnalle mit kolbenförmigem Dorn und profiliertem Bügel

Beschreibung: Der ovale Bronzebügel ist scharf zu einer runden Achse abgesetzt. Die Profilkanten der Achse sind durch kräftige Leisten betont. Die Auflagefläche der Dornspitze ist eingesattelt und ebenfalls von kräftigen Leisten flankiert. Der breite Dorn besitzt eine abgesetzte Spitze. Die Dornbasis zeigt eine halbzylindrische oder halbkegelförmige Verdickung, die mit Rippengruppen verziert sein kann. Sie endet gerade abgeschnitten. Ein hakenförmiger Fortsatz auf der Dornunterseite dient der Aufhängung.

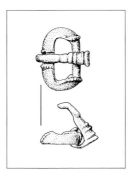

2.1.9.2.

Datierung: Merowingerzeit, 6.–7. Jh. n. Chr.
Verbreitung: West- und Süddeutschland,
Schweiz, Frankreich, Spanien, Italien.
Literatur: Böhner 1958, 180; Moosbrugger-Leu
1971, 122–123; Martin 1976.
(siehe Farbtafel Seite 23)

2.1.10. Schilddornschnalle

Beschreibung: Das charakteristische, namenge-
bende Merkmal besteht in der schildförmigen Ver-
breiterung der Dornbasis. Der Umriss dieser Platte
zeigt vielfach Pilz- oder Violinform; auch andere
Umrisse kommen vor. Der Dorn ist meistens kräf-
tig und besitzt einen trapezförmigen oder fünf-
eckigen Querschnitt. Die Dornspitze ist hakenartig
nach unten gebogen. Zur Befestigung des Dorns
befindet sich ein Haken auf der Unterseite des
Dornschildes. Der Schnallenrahmen besitzt eine
ovale oder rechteckige Form. Er ist massiv und
häufig sehr kräftig. Davon ist die Achse deutlich
durch eine stufenartige Verjüngung abgesetzt. Die
Schnalle besteht häufig aus Bronze oder Eisen;
auch andere Materialien treten auf.
Synonym: einfache Schnalle mit Schilddorn.
Datierung: Merowingerzeit, 6.–7. Jh. n. Chr.
Verbreitung: Mitteleuropa.
Literatur: Böhner 1958, 181–183; Moosbrugger-
Leu 1971, 123–125; U. Koch 1977, 123; Falk 1980,
33; Siegmund 1998, 21–22; Brieske 2001, 198–199;
Walter 2002.

2.1.10.1. Schilddornschnalle
mit ovalem Bügel

Beschreibung: Der ovale Rahmen besitzt in der
Regel einen massiven runden Querschnitt und
weist auf der Riemenseite eine scharf abgesetzte
Achse auf, an der der Dorn eingehängt und der
Riemen befestigt wurde. Das Rahmenprofil kann
leicht facettiert sein. Einige Stücke weisen umlau-
fende Grate auf. Zuweilen erscheint eine Verzie-
rung aus Kerbbändern, Kreisaugen oder Punkt-
punzreihen. Der Schnallendorn zeigt an der Basis
eine schildförmige Platte. Sie besitzt häufig einen
pilzförmigen Umriss, kann aber auch kreisförmig,

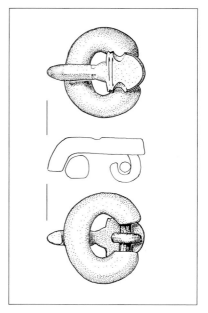

2.1.10.1.

sanduhrförmig, rechteckig, trapezförmig oder
herzförmig sein. Die Dornspitze ist nach unten ge-
bogen. Ein Haken auf der Dornunterseite ermög-
licht die Aufhängung. Die Schnalle besteht in der
Regel aus Bronze oder Silber. Daneben kommen
andere Materialien wie Bergkristall, Rauchquarz
oder Meerschaum für den Schnallenbügel zur An-
wendung.
Datierung: ältere Merowingerzeit, 6. Jh. n. Chr.
Verbreitung: Mitteleuropa.
Literatur: Böhner 1958, 181–183; Moosbrugger-
Leu 1971, 123–125; U. Koch 1977, 123; Falk 1980,
33; Siegmund 1998, 21–25; Brieske 2001,
198–199; Schulze-Dörrlamm 2009a, 28–29.
(siehe Farbtafel Seite 23)

2.1.10.2. Rechteckige Schilddornschnalle

Beschreibung: Ein flacher rechteckiger Rahmen
besitzt abgeschrägte Innen- und Außenkanten.
Eine runde Achse ist scharf abgesetzt. Ein breiter
Dorn mit Mittelgrat und nach unten gebogener
Dornspitze weist an der Basis eine flache platten-
artige Verbreiterung auf, die schildförmig aus-

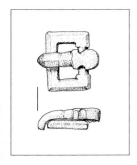

2.1.10.2

geschnitten ist. Auf der Dornunterseite sitzt ein kleiner Haken zur Montage. Die Schnalle ist überwiegend aus Bronze hergestellt. Sie ist unverziert oder weist Punz- oder Kerbreihen auf dem Rahmen auf.
Datierung: Merowingerzeit, 6.–7. Jh. n. Chr.
Verbreitung: West- und Süddeutschland.
Literatur: U. Koch 1977; Zeller 1989/90, 312; Knaut 1993, 139; Schulze-Dörrlamm 2009a, 29–30.

2.2. Einfache zweigliedrige Schnalle

Beschreibung: Der Schnallenrahmen besteht aus zwei Teilen: einem U-förmigen oder winklig gebogenen Bügel und einer Achse. Zur Montage der Achse befinden sich Ösen am Ende des Bügels. Sie sind oft scheibenförmig und durchlocht. Es gibt auch breite, tonnenförmige Ösen. Bei einigen eisernen Schnallen sind die bandförmigen Bügelenden durch Umbiegen in Ösenform gebracht worden. Die Achse ist an den Enden zu kleinen Verdickungen gestaucht oder besitzt aufgeschobene Zierknöpfe. Besonders der Bügelabschnitt direkt vor den Ösen wurde vielfach zur Anbringung einer Verzierung genutzt. Neben Kerben und wulstigen Rippen kommen auch Montagen aus Silberdraht oder schmalen Silberblechstreifen vor. Der Dorn weist eine mitgegossene runde Befestigungsöse auf oder ist um die Achse gebogen. An der Dornbasis wiederholt sich häufig das Ziermuster der Bügelenden. Der Dorn ist schmal, kann aber durch seitliche Auswüchse einen verbreiterten Mittelteil besitzen.
Datierung: Römische Kaiserzeit, 1.–3. Jh. n. Chr.
Verbreitung: Mitteleuropa.
Literatur: Oldenstein 1976, 216; Madyda-Legutko 1987.

2.2.1. Zweigliedrige Schnalle mit D-förmigem Bügel

Beschreibung: Der Bügel besitzt einen runden, ovalen oder rechteckigen Querschnitt. Er ist etwa halbkreisförmig gerundet und endet jeweils in einer scheibenförmig runden Öse. Eine Achse verbindet die beiden Ösen. Sie kann an den Enden mit einfachen Verdickungen versehen sein oder profilierte Abschlussknöpfe aufweisen. Die Schnalle besteht aus Eisen oder Bronze. Stücke aus Knochen sind auf die frühe Römische Kaiserzeit und einen militärischen Kontext beschränkt.

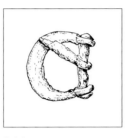

2.2.1.

Datierung: Römische Kaiserzeit, 1.–3. Jh. n. Chr.
Verbreitung: Mitteleuropa.
Literatur: Raddatz 1957, 52–60; Bantelmann 1971, 30; Oldenstein 1976, 216; Madyda-Legutko 1987, 32; Hoss 2014.
(siehe Farbtafel Seite 23)

2.2.1.1. D-Schnalle mit flachem Bügel

Beschreibung: Die Schnalle aus Bronze oder Eisen ist zweiteilig. Sie besitzt einen bandförmigen flachen Bügel, der an den Enden mit abgesetzten Ösenringen ausgestattet ist, eine Achse sowie einen einfachen geraden Dorn. Selten treten Kerbgruppen oder Kreispunzen als Bügelverzierung auf.
Synonym: Madyda-Legutko Typ D 24.
Datierung: ältere Römische Kaiserzeit, Stufe B (Eggers), 1.–2. Jh. n. Chr.
Verbreitung: Nord- und Ostdeutschland.
Literatur: Raddatz 1957, 55; Hingst 1959; Bantelmann 1971, 30; Madyda-Legutko 1987, 31.

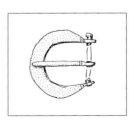

2.2.1.1.

Anmerkung: Schnallen dieser Form treten in verschiedenen Funktionen auch an römischen Schienenpanzern auf (Unz/Deschler–Erb 1997, 30–31).

2.2.1.2. Krempenschnalle [ohne Beschlag]

Beschreibung: Der etwa halbkreisförmige Bügel besitzt einen verstärkten leistenartigen Innenrand und eine flache bandartige Außenkante (Krempe). Der Bügel endet in scheibenförmigen Ösen, zwischen denen eine Achse mit Endknöpfen eingesteckt ist. Neben einfachen geraden Dornen kommen solche vor, die ein rhombisches Mittelstück aufweisen. An der Auflagestelle des Dorns ist der Innenrand des Bügels ausgespart. Häufig tritt auf Bügelkrempe und Dorn eine Verzierung auf, die als eine Reihe von Kreispunzen, Winkellinien oder Punktpunzen erscheinen kann. Die Schnalle besteht überwiegend aus Bronze.
Synonym: Madyda-Legutko Typ F 6.
Datierung: ältere Römische Kaiserzeit, Stufe B (Eggers), 1.–2. Jh. n. Chr.

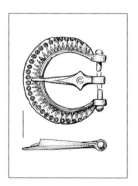

2.2.1.2.

Verbreitung: Nord- und Mitteldeutschland.
Relation: Krempe: 6.2.1.1.1. Krempenschnalle [mit dreieckigem Beschlag], 6.2.2.1.3. Krempenschnalle [mit rechteckigem Beschlag], 6.2.2.6.2. Krempenschnalle Typ Bläsungs.
Literatur: Raddatz 1957, 30–35; Bantelmann 1971, 30; Madyda-Legutko 1987, 44.

2.2.2. Zweigliedrige Rechteckschnalle

Beschreibung: Die Schnalle besteht aus einem rechtwinklig gebogenen Bügel aus Bronze oder Eisen, einer eingesteckten Achse und einem Dorn. Der Bügel besitzt einen flachrechteckigen, quadratischen oder rautenförmigen Querschnitt und schließt mit scheiben- oder bandförmigen Ösen

ab. Der Dorn ist einfach und gerade. Die Achse kann mit aufgesetzten Zierknöpfen ausgestattet sein, ist aber häufig an den Enden durch Stauchen verdickt. Häufig tritt eine Verzierung aus Kerben oder Wülsten in einer schmalen Zone direkt vor den Achsösen sowie der Dornöse auf.
Datierung: Römische Kaiserzeit, Stufe B–C (Eggers), 1.–3. Jh. n. Chr.
Verbreitung: Mitteleuropa.
Literatur: Raddatz 1957, 43–45; Madyda-Legutko 1987, 54–56.

2.2.2.1. Einfache Rechteckschnalle

Beschreibung: Der Bügel besitzt einen rechteckigen, rhombischen oder flach bandförmigen Querschnitt. Er ist rechtwinklig gebogen und endet in abgesetzten senkrechten Scheiben oder bandförmig abgeflachten umgebogenen Ösen. Eine Achse mit kleinen Endknöpfen und ein einfacher gerader Dorn vervollständigen die Schnalle. Als Herstellungsmaterial überwiegt Eisen.

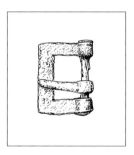

2.2.2.1.

Synonym: Madyda-Legutko Typ G 46.
Datierung: Römische Kaiserzeit, Stufe B–C (Eggers), 1.–3. Jh. n. Chr.
Verbreitung: Mitteleuropa.
Literatur: Raddatz 1957, 35–37; Bantelmann 1971, 31; Madyda-Legutko 1987, 54–55.

2.2.2.2. Zweigliedrige Rechteckschnalle mit kräftig profilierten Bügelenden

Beschreibung: Der bronzene Schnallenbügel besitzt einen scharf rechteckigen Umriss und einen dachförmigen, rhombischen oder polygonalen Querschnitt. Charakteristisch ist eine ausgeprägte Profilierung an den Bügelenden vor den Achsösen. Sie besteht aus zwei kräftigen Rippen oder einer Kombination von Wulst und Rippen. Der Dorn ist in der Regel einfach. Er kann Facetten

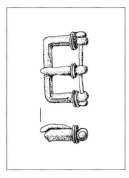

2.2.2.2.

aufweisen. Auch die Profilierung aus zwei kräftigen Rippen kann sich hier wiederholen. **Synonym**: Madyda-Legutko Typen G 47–49. **Datierung**: ältere Römische Kaiserzeit, Stufe B (Eggers), 2.–3. Jh. n. Chr. **Verbreitung**: Mittel- und Norddeutschland, Dänemark, Schweden, Norwegen. **Literatur**: Raddatz 1957, 43–45; von Müller 1962, 4; Madyda-Legutko 1987, 54–56.

3. Doppelschnalle

Beschreibung: Zwei gleichgroße, ovale oder rechteckige Rahmen verbindet eine gemeinsame Achse in der Mitte. In die Achse ist ein einfacher Dorn eingehängt. Bei dieser Konstruktion sind zwei Varianten für die Montage des Riemens möglich. Der Riemen kann an dem einen Rahmenschenkel wie an einer Öse befestigt sein, während der andere Rahmenschenkel zusammen mit dem Dorn die Schnalle schließt. Diese Montage würde der Bauweise anderer Schnallen der Römischen Kaiserzeit entsprechen (siehe 2.1.7.). Eine Verzierung auf der Achse, die bei einigen Schnallen vorkommt, unterstützt die Annahme, dass an ihr nur der Dorn befestigt war. Die Alternative besteht in der Befestigung des Riemens an der Mittelachse. Dann dient der zweite Rahmen dazu, das Riemenende parallel zum Riemenanfang zu führen, wie es für verschiedene neuzeitliche Schnallen ganz ähnlicher Form üblich ist. Da Doppelschnallen überwiegend ohne Beschlag auftreten, lässt sich ihr Konstruktionsprinzip im Einzelfall nicht endgültig klären.

3.1. Ovale Doppelschnalle

Beschreibung: Der Rahmen besteht aus zwei geschlossenen Ovalen mit einer gemeinsamen Längsseite, die zur Aufhängung des Dorns dient. Der Rahmenquerschnitt ist viereckig oder rhombisch. Die Schnalle ist aus Bronze gefertigt und unverziert. **Synonym**: Schnalle mit zweigeteiltem Rahmen; Madyda-Legutko Gruppe J. **Datierung**: jüngere Römische Kaiserzeit, Stufe C–D (Eggers) bis Merowingerzeit, 2.–7. Jh. n. Chr. **Verbreitung**: Nordpolen, Deutschland, Ukraine, Rumänien. **Literatur**: Laser 1965, 127; Keller 1971, 179–180; Oldenstein 1976, 217; Madyda-Legutko 1987, 81; Cieśliński 2017. **Anmerkung**: Ähnliche Schnallenformen treten weiterhin im Hoch- und Spätmittelalter, dem 13.–15. Jh. n. Chr. auf (Fingerlin 1971, 177–194).

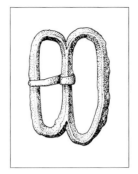

3.1.

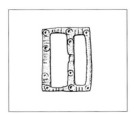

3.2.

3.2. Rechteckige Doppelschnalle

Beschreibung: Die Schnalle besteht aus einem rechteckigen, fast quadratischen Rahmen mit vierkantigem Querschnitt. Der Rahmen ist senkrecht durch einen Steg geteilt, auf den der Dorn montiert ist. Rahmen und Steg können mit Kerben oder Punzen verziert sein. Die Schnalle besteht in der Regel aus Bronze. **Datierung**: jüngere Römische Kaiserzeit, Stufe C–D (Eggers) bis Merowingerzeit, 2.–7. Jh. n. Chr. **Verbreitung**: Belgien, Frankreich, Deutschland, Schweiz. **Literatur**: Böhner 1958, 183; Oldenstein 1976, 217; Schulze-Dörrlamm 2009a, 30–33; Cieśliński 2017.

4. Schnalle mit festem Dorn

Beschreibung: Die beiden bandförmigen Lagen des Beschlags sind an einem Ende mit einer drei-

viertelkreisförmigen Öse verbunden. Auf dem Scheitel der Öse ist ein gerader Stift fest montiert, der als Schnallendorn fungiert. Ein rundstabiger kreisförmiger Ring, der in die Öse eingehängt ist, bildet den Schnallenrahmen. In der Regel verbinden zwei Nieten die beiden Beschlaglagen. Sie können große halbkugelförmige Nietköpfe besitzen. Der Umriss des Beschlags ist häufig schmal rechteckig oder leicht trapezförmig. Daneben kommen durch Randausschnitte profilierte oder T-förmige Beschläge vor, bei denen ein langer Querriegel die gesamte Rahmenbreite versteift. Alternativ gibt es U-förmige Schienen, die das Riemenende fassen. Die Schnallen bestehen aus Eisen oder Bronze.

Anmerkung: Durch die Lage am Körper in nordpolnischen Skelettgräbern ist die Verwendung als Gürtelverschluss belegt.

Datierung: jüngere Eisenzeit, Latène D (Reinecke), bis ältere Römische Kaiserzeit, Stufe B (Eggers), 1. Jh. v. Chr. – 2. Jh. n. Chr.
Verbreitung: Polen, Norddeutschland.
Literatur: Beltz 1910, 321; Blume 1910, 46–48; Jankuhn 1933, Wegewitz 1972, 272; Madyda-Legutko 1987, 16–17; Ziemlińska-Odojowa 1999, 115–116.

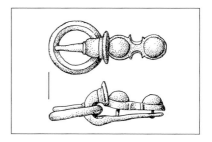

4.2.

4.1. Einfache Schnalle mit festem Dorn

Beschreibung: Der bandförmige Beschlag und der Schnallendorn sind in einem Stück gearbeitet. Der Beschlag ist rechteckig und weist zwei hintereinander sitzende Nieten auf. Selten kommen Exemplare mit nur einer Niete oder mit rundlich-ovalem Umriss vor. Der Beschlag läuft in einen schlichten geraden Dorn aus, der an der Basis ösenartig geöffnet ist. Diese Öse umfasst einen ringförmigen Schnallenrahmen von rundem oder rhombischem Querschnitt. Die Schnalle ist in der Regel unverziert und besteht aus Eisen.
Synonym: Dornplattenschnalle; Madyda-Legutko Typ C 3.

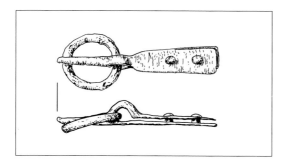

4.1.

4.2. Schnalle mit festem Dorn und profiliertem Beschlag

Beschreibung: Auf dem Scheitel einer kräftigen runden Bronzeöse sitzt ein konischer Dorn. Er kann mit Rippen oder Zierrillen versehen sein. Verschiedentlich ist die Öse durch einen kräftig ausgeprägten Kamm vom anschließenden Beschlag abgesetzt. Der Beschlag besitzt geschweifte Randausschnitte und ist mit mehreren Nieten mit dem Riemen verbunden. In der Öse hängt ein geschlossener Ring mit rhombischem oder rundem Querschnitt, der als Schnallenbügel fungiert.
Synonym: Schnalle mit feststehendem Dorn und profilierter Zwinge; Madyda-Legutko Typ C 8.
Datierung: ältere Römische Kaiserzeit, Stufe B (Eggers), 1.–2. Jh. n. Chr.
Verbreitung: Nordpolen, Norddeutschland.
Literatur: Jankuhn 1933; Wegewitz 1944, 35; Leube 1978, 17; Madyda-Legutko 1987, 16–17; Pietrzak 1997.

5. Schnalle mit festem Beschlag

Beschreibung: Zu den Schnallen mit festem Beschlag gehören häufig verhältnismäßig kleine Schnallen. Die starre Verbindung von Schnallenrahmen und Beschlag resultiert möglicherweise

aus einer technischen Vereinfachung, bei der auf eine komplexe Mechanik mit sich gegeneinander bewegenden Teilen verzichtet wurde. Die Schnalle ist in einem Stück gegossen, nur der Dorn wird separat gefertigt und in ein Loch am Schnallenrahmen eingehängt. Die Technik bedingt auch, dass es sich überwiegend um Bronzeschnallen handelt. Zur Montage auf den Riemen kommen zwei Varianten vor: An den Ecken des Beschlags können kleine Nieten sitzen. Alternativ sind es zumeist zwei oder drei bandförmige Ösenstifte auf der Unterseite, die durch Löcher im Riemenleder gesteckt und von der Rückseite gekontert wurden. Die Schauseite kann eine im Guss erzeugte oder gepunzte Verzierung tragen. Mitunter kommen kunstvolle Durchbrucharbeiten vor. Eiserne Schnallen zeigen Bunt- oder Edelmetalltauschierungen. Nicht selten fehlt aber jeder Dekor.

5.1. Schnalle mit Nietbefestigung

Beschreibung: Mehrere kleine Stiftniete dienen zur Befestigung des Beschlags am Riemen. Sie sitzen an den Beschlagecken und weisen unscheinbare Nietköpfe auf. Die Beschläge besitzen eine dreieckige, schildförmige oder rechteckige Grundform. Sie können durch Randausschnitte profiliert und durchbrochen gearbeitet sein. Zusätzlich treten Punz- und Kerbverzierungen auf. Der Rahmen ist fest mit dem Beschlag verbunden. Er ist überwiegend oval oder viereckig. Die meisten Schnallen bestehen aus Bronze.
Datierung: jüngere Römische Kaiserzeit bis Merowingerzeit, 3.–7. Jh. n. Chr.
Verbreitung: Mitteleuropa.
Literatur: Werner 1958, 393–394; Böhner 1958, 191; Schach-Dörges 1970, 74; von Schnurbein 1977, 91–92; Sommer 1984, 39; Saggau 1986, 44; Swoboda 1986.

5.1.1. Schnalle mit festem dreieckigem Beschlag [mit Nietbefestigung]

Beschreibung: An einen ovalen oder eingesattelten Rahmen schließt sich ein spitzdreieckiger Beschlag an, der vielfach mit einer kleinen Kreis-

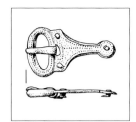

5.1.1.

scheibe endet. Die Seiten verlaufen häufig gerade, können aber auch eingeschwungen sein. Am Übergang von Beschlag zu Rahmen ist die Kontur abgesetzt oder eingekerbt. Auf der Scheibe am Beschlagabschluss und beiderseits des Rahmenansatzes befinden sich Nieten mit kleinem Kopf. Eine ovale Aussparung nimmt den einfachen Dorn mit umgebogener Öse auf. Bei einer größeren Gruppe dieser Schnallenform ist der Beschlag flächig durchbrochen, sodass die Beschlagkonturen als schmale Stege erscheinen. Randparallele Punzreihen oder Riefen können den Umriss betonen. Das Herstellungsmaterial ist Bronze.
Synonym: Sommer Sorte 3, Typ e.
Datierung: späte Römische Kaiserzeit bis Völkerwanderungszeit, 3.–5. Jh. n. Chr.
Verbreitung: England, Frankreich, Belgien, Deutschland, Österreich, Ungarn.
Literatur: Böhner 1958, 191; Schach-Dörges 1970, 74; von Schnurbein 1977, 91–92; Sommer 1984, 39; Saggau 1986, 44; Swoboda 1986; Pirling/Siepen 2006, 373.

5.1.2. Schnalle mit festem wappenförmigem Beschlag [mit Nietbefestigung]

Beschreibung: Der Rahmen ist meistens oval oder kann durch eine Auszipfelung im Bereich der Dornauflage einen zwiebelförmigen Umriss erhalten. Der Beschlag ist fest mit dem Rahmen verbunden. Er besitzt Schildform mit leicht geschwungenen Seiten und einem spitz ausgezogenen oder knopfartig profilierten Ende. Die Beschlagfläche kann eine plastische Verzierung im Flachrelief oder eine Ritzverzierung aufweisen. Ein kleines Loch am Beschlagrand nimmt den Dorn auf. Die Stücke bestehen überwiegend aus Bronze.
Datierung: Frühmittelalter, 7.–8. Jh. n. Chr.
Verbreitung: Mittel- und Südosteuropa.
Literatur: Garam 1992, 153; Winter 1997, 23; 33.

5.1.2.1. Schnalle mit zwiebelförmigem Bügel und festem wappenförmigem Beschlag

Beschreibung: Der zwiebelförmige Rahmen verbreitert sich kontinuierlich und bildet im Bereich der Dornauflage eine leicht ausgezipfelte Spitze. Der Querschnitt ist schräg bandförmig. In der Regel zeigt die Dornauflage eine deutliche Einsattelung, die durch seitliche Rippen noch erhöht erscheinen kann. Ein schildförmiger Beschlag ist mit dem Rahmen verbunden und wiederholt den Rahmenumriss spiegelbildlich etwas verkleinert. Durch ein einfaches Loch am Rahmenrand ist der Dorn eingehängt. Zur Riemenbefestigung dienen zwei oder drei Nieten oder rückseitige Stifte. Der Beschlag ist überwiegend unverziert und besteht aus Bronze. Es kommen aber auch im Guss hergestellte bandförmige Ziermotive vor.

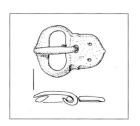

5.1.2.1.

Datierung: Frühmittelalter, Früh- bis Mittelawarenzeit, 7. Jh. n. Chr.
Verbreitung: Ungarn, Österreich.
Literatur: Garam 1992, 153; Winter 1997, 23; 33.

5.1.3. Schnalle mit festem rechteckigem Beschlag

Beschreibung: Charakteristisch ist die feste Verbindung von einem ovalen oder viereckigen Schnallenrahmen und einem viereckigen Beschlag. Der Übergang von Rahmen zu Beschlag ist häufig durch einen Absatz im Kantenverlauf oder durch Querrillen markiert. Ein einfaches Loch im Beschlagrand dient zur Montage des Dorns. Nur vereinzelt kommen Schnallen mit eingestecktem Dorn vor. Nieten in den Beschlagecken stellen die Verbindung zum Riemen her. Rahmen und Beschlag bestehen aus Bronze und können mit Kerbreihen oder Punzmustern verziert sein.
Synonym: Sommer Sorte 3, Typ a.
Datierung: Völkerwanderungszeit bis Merowingerzeit, 5.–6. Jh. n. Chr.

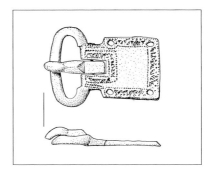

5.1.3.

Verbreitung: West- und Süddeutschland, Österreich, Ungarn.
Literatur: Stein 1967, 37; Sommer 1984, 38; Brückner 1999, 111; Blaich 2006, 97.

5.1.3.1. Schnalle Typ Mainz-Greiffenklaustraße

Beschreibung: Der ovale Schnallenrahmen zieht in der Mitte zu einer Nierenform ein. Er ist kräftig gerippt oder mit Querkerben versehen. Die Auflagestelle der Dornspitze ist ausgespart. An den Rahmen schließt sich ein fester Beschlag an. Er besitzt einen rechteckigen oder leicht trapezförmigen Umriss und ist zwei- oder dreifach rechteckig durchbrochen. Es verbleiben nur schmale Stege, die mit Perlleisten, schraffierten Bändern oder Tremolierstichreihen verziert sind. Kreisaugen können sich am Übergang von Rahmen zum Beschlag befinden. Ein einfacher Dorn ist in eine Öse eingehängt. Zur Befestigung der Schnalle sitzen kleine Nietstifte an den Ecken oder auf den Stegen des Beschlags. Rahmen und Beschlag bestehen aus

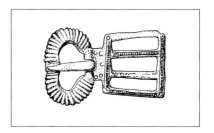

5.1.3.1.

Bronze. Sie sind mit einem Dorn aus Bronze oder Eisen kombiniert.

Synonym: Sommer Sorte 3, Typ c.
Datierung: Völkerwanderungszeit, 5. Jh. n. Chr.
Verbreitung: West- und Süddeutschland, Belgien.
Literatur: Werner 1958, 393–394; Böhme 1974, 73; Sommer 1984, 38.
(siehe Farbtafel Seite 24)

5.1.3.2. Rechteckige Schnalle mit figürlich durchbrochenem Beschlag

Beschreibung: Der viereckige Rahmen und der ebenfalls viereckige Beschlag sind in einem Stück gearbeitet und nur durch einen Steg voneinander getrennt. Der Dorn ist in ein kleines Loch am Rahmenrand eingehängt. Nieten an den Beschlagecken fixieren den Gürtelriemen. Charakteristisch ist eine Verzierung des bronzenen Beschlags in Durchbruchstechnik. Unter den Motiven kommen besonders religiöse Darstellungen vor: ein geflü-

5.1.3.2.

geltes Pferd, das aus einer Brunnenschale trinkt, oder Adoranten mit erhobenen Händen. Die Darstellung wird durch Konturlinien und Kreisaugen akzentuiert. Kerblinien und Kreisaugen können sich auch auf dem Rahmen und dem Schnallendorn befinden.
Datierung: ältere Merowingerzeit, 6. Jh. n. Chr.
Verbreitung: Nord- und Ostfrankreich, Westschweiz, Belgien.
Relation: figürlich durchbrochener Beschlag: 8.4.6. Schnalle mit figürlich durchbrochenem Beschlag.
Literatur: Behm-Blancke 1969; Schmidt 1976, 176; Werner 1977; Aufleger 1997, 169–171.

5.1.4. Tierkopfschnalle mit festem Beschlag

Beschreibung: Der bronzene Schnallenrahmen ist oval. In der Regel besitzt er einen flach trapezförmigen Querschnitt und kann auf der Unterseite eingekehlt sein. Am Übergang zum festen Beschlag sitzen plastisch gestaltete Tierköpfe. In ein Loch am Beschlagrand ist ein Dorn eingehängt, der häufig facettierte Ränder aufweist. Der Beschlag ist breit und rechteckig oder leicht trapezförmig und wurde meistens mit zwei kleinen Nieten an den Ecken auf den Riemen montiert. Rahmen, Dorn und Beschlag sind häufig reich verziert, wobei Punzmuster, gekerbte Leisten und gegossene flach plastische Dekore auftreten.
Synonym: Sommer Sorte 3, Typ f.
Datierung: Völkerwanderungszeit, 5. Jh. n. Chr.
Verbreitung: Nord- und Westdeutschland, England, Niederlande, Belgien, Nordfrankreich.
Literatur: Werner 1958, 391; Chadwick Hawkes 1962/63, 221–222; Bullinger 1969a, 17–18; 20–22; Falk 1980, 26–30; Sommer 1984, 39–40.

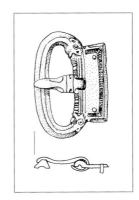

5.1.4.1.

5.1.4.1. Schnalle Typ Haillot

Beschreibung: An den kurzen ovalen Rahmen mit Tierkopfenden schließt sich ein ebenfalls kurzer, rechteckiger oder leicht trapezförmiger Beschlag fest an. Der Rahmen weist abgeschrägte Kanten und eine Kehlung auf der Unterseite auf. Zwischen den Tierköpfen befindet sich ein Zierstreifen aus Leisten, einer Eierstabprofilierung oder einem gezähnten Rand. Der Beschlag besitzt in der Regel einen Randdekor aus einem Leiterbandmuster und abgeschrägten Kanten. Zusätzlich kann eine Verzierung aus Kreisaugen, Halbkreisen oder Dreiecksmustern auftreten. Die Stücke bestehen aus Bronze.
Synonym: Madyda-Legutko Typ I 8.
Datierung: Völkerwanderungszeit, 5. Jh. n. Chr.

Verbreitung: Nord-, West- und Süddeutschland, England, Niederlande, Belgien, Nordfrankreich.
Literatur: Böhme 1974, 71–72; Sommer 1984, 39–40; Madyda-Legutko 1987, 78; Brieske 2001, 174.

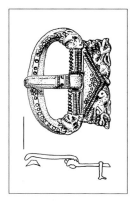

5.1.4.2.

5.1.4.2. Schnalle Typ Trier-Samson

Beschreibung: Der ovale Bronzerahmen weist in der Regel schräge Seiten auf und ist auf der Unterseite eingekehlt. Er endet in Tierköpfen, zwischen denen sich eine Zierborte aus profilierten Leisten befindet. In der Mitte der Borte sitzt eine Öse zum Einhängen des Dorns. Der Beschlag ist fest mit dem Rahmen verbunden und weist einen rechteckigen oder leicht trapezförmigen Umriss auf. Charakteristisch ist eine Verzierung aus Kerbschnittmustern sowie kleinen Randtieren, die an den Ecken des Beschlags sitzen. Zusätzlich kann sich eine Punz- oder Nielloverzierung auf dem Rahmen oder dem Beschlag befinden.
Datierung: späte Römische Kaiserzeit/Völkerwanderungszeit, 4.–5. Jh. n. Chr.
Verbreitung: Nordwestdeutschland, Belgien.
Relation: Randtiere: 7.6.2. Schnalle mit großem Beschlag, [Fibel] 3.23.3. Gleicharmige Kerbschnittfibel, [Riemenzunge] 7.1.4. Lanzettförmige Riemenzunge mit Kerbschnittverzierung.
Literatur: Böhme 1974, 71–72; Sommer 1984, 39.

5.1.4.3. Schnalle Typ Krefeld-Gellep

Beschreibung: Die Schnalle aus Bronze oder versilberter Bronze ist auffallend klein. Der ovale Rahmen schließt mit stilisierten, häufig stark reduzierten Tierköpfen ab. Ein rechteckiger Beschlag ist fest verbunden. Er kann abgeschrägte Kanten und

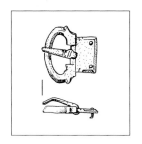

5.1.4.3.

Randausschnitte aufweisen. Selten treten Wellen- oder Eierstabfriese auf. Einfache Zierelemente finden sich auch auf dem Dorn wieder, der in eine Öse zwischen den Tierköpfen eingehängt ist. Die Unterseite der Schnalle ist flach. Nur vereinzelt findet sich eine Hohlkehle unter dem Bügel. Zwei Nieten an den Beschlagecken dienen zur Befestigung des Riemens.
Datierung: Völkerwanderungszeit, 5. Jh. n. Chr.
Verbreitung: Nordwest- und Südwestdeutschland, Belgien, Nordfrankreich, England.
Literatur: Böhme 1974, 73; Sommer 1984, 39–40.

5.2. Schnalle mit Ösenbefestigung

Beschreibung: Schnallenrahmen und Beschlag sind gegeneinander unbeweglich. Der Dorn ist in ein Loch am Beschlagrand eingehängt. Die Befestigung des Beschlags auf dem Riemen geschieht mit Hilfe von kleinen Stiften, die auf der Unterseite des Beschlags ansetzen, durch Löcher im Riemen gesteckt werden und mit kleinen Ösen enden, an denen die Verbindung durch einen weiteren Stift oder eine Vernähung gesichert wird. Der Rahmenumriss ist überwiegend oval oder viereckig. Der Beschlag weist vielfach Randausschnitte und ein Ausschwingen oder Zurücktreten der Konturlinie auf, kann aber grob in einen ovalen, dreieckigen oder schildförmigen Umriss untergliedert werden.
Datierung: Frühmittelalter, 6.–8. Jh. n. Chr.
Verbreitung: Mittel- und Südosteuropa.
Literatur: Böhner 1958, 192; 198; Christlein 1966, 44–60; Schulze-Dörrlamm 2009a.

5.2.1. Schnalle mit festem ovalem Beschlag

Beschreibung: Der kreisförmige Bügel besitzt einen runden oder D-förmigen Querschnitt. Es schließt sich ein zungenförmiger oder lang ovaler

Beschlag an, der auf der Unterseite zwei oder drei Stifte zur Befestigung des Riemens aufweist. Eine Durchlochung am Rahmenrand nimmt den einfachen, am Ende zu einer Öse umgebogenen Dorn auf. Rahmen und Beschlag aus Eisen können flächig mit einer Bunt- oder Edelmetalltauschierung verziert sein. Auf dem Rahmen sind es überwiegend radial eingelegte Drähte. Der Beschlag kann im Tierstil II dekoriert sein und Tauschierungen und Plattierungen besitzen.

Datierung: jüngere Merowingerzeit, 7. Jh. n. Chr.
Verbreitung: Süddeutschland, Schweiz, Österreich, Ungarn.
Relation: Kombination: [Gürtelgarnitur] 10.1. Vielteilige Gürtelgarnitur (Eisen).
Literatur: Böhner 1958, 198; Christlein 1966, 44–60; U. Koch 1977, 129–131; von Freeden 1987, 533–534; Grünewald 1988, 164–165.

5.2.2. Schnalle mit festem dreieckigem Beschlag [mit Ösenbefestigung]

Beschreibung: Der Umriss des Bronzebeschlags ist dreieckig. Die Kanten sind häufig abgeschrägt. Auf der Unterseite befinden sich zwei oder drei Ösenstifte, an denen der Riemen befestigt war. Die Schauseite kann mit Punzreihen, Linienmustern oder Tremolierstichbändern verziert sein. Mit dem Beschlag ist fest ein ovaler oder viereckiger Rahmen verbunden. In ein Loch am Rahmenrand ist

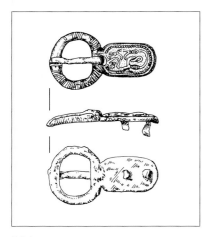

5.2.1.

5.2.2.

ein einfacher Dorn aus Bronze oder Eisen eingehängt.

Datierung: Merowingerzeit, 6.–7. Jh. n. Chr.
Verbreitung: Frankreich, Belgien, Niederlande, West- und Süddeutschland, Schweiz.
Literatur: Böhner 1958, 192; U. Koch 1977, 77; Zeller 1992, 174–175; Brieske 2001, 203–204.
(siehe Farbtafel Seite 24)

5.2.3. Schnalle mit festem wappenförmigem Beschlag [mit Ösenbefestigung]

Beschreibung: Die häufig kleine und kompakte Schnalle besitzt einen ovalen oder viereckigen Rahmen und direkt daran anschließend einen zungen- oder schildförmigen Beschlag. Zwischen Rahmen und Beschlag kann sich eine Einziehung am Rand befinden. Zuweilen deutet eine Kehle oder Rippe eine Trennlinie an. Der Beschlag ist vielfach verziert. Es kommen Punz- und Kerbmuster, durchbrochene Dekore oder flache reliefartige Verzierungen vor, die mit dem Guss entstanden. Als Material überwiegt Bronze. Zwei oder drei Ösenstifte auf der Beschlagrückseite dienen zur Befestigung am Riemen.

Datierung: Frühmittelalter, 6.–8. Jh. n. Chr.
Verbreitung: Mittel- und Südeuropa.
Literatur: Stein 1967, 37; Schulze-Dörrlamm 2009a, 171–184.
(siehe Farbtafel Seite 24)

5.2.3.1. Herzförmige Schnalle mit festem Beschlag

Beschreibung: Der ovale Schnallenrahmen ist im Bereich der Dornauflage ausgezogen, sodass ein herzförmiger Umriss entsteht. Dabei können plastische Leisten die Auflage betonen. Es schließt sich ein kästchenartiger Beschlag fest an. Er besitzt abgeschrägte Seiten und einen profilierten zungen- oder wappenförmigen Umriss. Zwei oder drei Ösenstifte auf der Unterseite bilden die Montagevorrichtung für den Riemen. Die Bronzeschnalle ist in der Regel unverziert.
Synonym: Langobardische Schnalle.
Datierung: jüngere Merowingerzeit, 7.–8. Jh. n. Chr.
Verbreitung: Süddeutschland, Österreich, Italien.
Literatur: Stein 1967, 37; U. Koch 1977, 78.

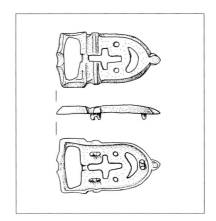

5.2.3.2.

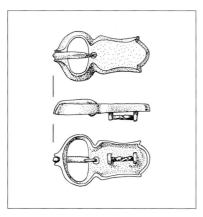

5.2.3.1.

5.2.3.2. Schnalle Typ Sucidava

Beschreibung: Der bronzene Rahmen ist überwiegend rechteckig und besitzt geschweifte und einziehende Seiten. Die Dornauflage ist leicht eingesattelt. Selten kommen ovale Rahmen vor. Der Beschlag ist fest mit dem Schnallenrahmen verbunden und besitzt einen U-förmigen oder schildförmigen Umriss. Ein kleiner Knopf bildet den Abschluss. Auf der Unterseite befinden sich drei Ösenstege zur Befestigung des Riemens. Der Beschlagteil ist durchbrochen gearbeitet. Ein kreuz-

förmiges Motiv nimmt den vorderen Bereich ein. Daran schließt sich in der Beschlagrundung eine sichelförmige Aussparung an. Als Füllmotive können weitere kleine, runde Durchlochungen auftreten. Vereinzelt kommen zusätzlich Kreisaugenpunzen hinzu.
Datierung: Frühmittelalter, 6. Jh. n. Chr.
Verbreitung: Mittel- und Südosteuropa.
Literatur: U. Koch 1968, 64; von Schnurbein 1977, 179; Schulze-Dörrlamm 2009a, 146–151.

6. Schnalle mit zwingenförmigem Beschlag

Beschreibung: Der Beschlag besteht aus einem Blech, das gefalzt und um die Achse gelegt wurde. Der Riemen ist zwischen den beiden Blechlagen verankert. In der Mitte des Achsfalzes ist ein schmaler Streifen ausgeschnitten, in den der Dorn eingehängt ist. Die beiden Beschlaglagen können gleichgroß sein und die gleiche Form besitzen. Zuweilen ist das untere Blech auch deutlich kürzer und entspricht nur etwa der vorderen Beschlaghälfte. Selbst sehr kurze Blechabschnitte kommen vor, die nur um einen schmalen Streifen überlappen. Die beiden Beschlaglagen sind mit mehreren Nieten verbunden, die sich in den Beschlagecken befinden oder entlang der Achse und dem riemenseitigen Abschluss aufgereiht sind. Bei langen Beschlägen treten zusätzliche Nieten im mittleren Bereich auf. Ist die untere Beschlaglage nur kurz,

können zusätzlich Blechstreifen als Gegenlager für die Nietreihen dienen. Neben rechteckigen Umrissen kommen auch Beschläge mit in Form zugeschnittenen Konturen vor, wobei die beiden Lagen auch unterschiedlich ausgeführt sein können. Als Verzierung erscheinen Buckelreihen, Punz- und Tremolierstichmuster. Dabei folgen die Zierbänder häufig den Kanten oder bilden einfache geometrische Formen. Zu den weiteren Zierelementen gehören abgeschrägte oder gekerbte Kanten. Daneben treten vor allem in spätrömischer Zeit sehr aufwändige und kunstvolle Schnallen auf, deren Beschläge flächig mit Punzmustern oder Kerbschnitt verziert sind. Die Schnallen können ein- oder zweigliedrig sein.

zu kurzen Formen mit gerundeten Seiten. Der Beschlag ist um die Achse geführt und weist zwei in der Regel formgleiche Lagen auf, die miteinander durch zwei oder drei Nieten verbunden sind. Der Schnallenrahmen ist oval oder D-förmig. Zuweilen zieht der Bereich der Dornauflage ein und es entsteht ein nierenförmiger Umriss. Der Dorn zeigt oft facettierte Kanten und kann in einem stark stilisierten Tierkopf enden. Als Herstellungsmaterial überwiegt Bronze; auch Silber kommt vor.
Datierung: späte Römische Kaiserzeit, 4.–5. Jh. n. Chr.
Verbreitung: Mitteleuropa.
Literatur: Keller 1971, 58–59; Madyda-Legutko 1987, 66; Brückner 1999, 108.

6.1. Eingliedrige Schnalle mit zwingenförmigem Beschlag

Beschreibung: Der Umriss des Schnallenrahmens ist oval bis D-förmig oder viereckig. Für den Rahmen wurde ein Metallstab in Form gebogen und die Enden als Achse zusammengefügt. Alternativ entstand der Rahmen im Guss, wobei auch bereits Profilleisten oder plastische Zierelemente wie Rippen, Wülste, vegetabile oder zoomorphe Verzierungen angebracht wurden. Die Verbindung mit dem Riemen wird durch eine zwingenartige Blechkonstruktion hergestellt, wobei der Beschlag um die Achse gebogen ist. Zwischen den beiden Lagen saß der Riemen. Die Schnalle besteht vorwiegend aus Bronze. Daneben kommen auch Exemplare aus Eisen oder Silber vor.
Datierung: Römische Kaiserzeit bis Frühmittelalter, 3.–9. Jh. n. Chr.
Verbreitung: Mitteleuropa.
Literatur: Keller 1971, 58–59; Böhme 1974, 66–71; Sommer 1984, 19–21.

6.1.1. Eingliedrige Schnalle mit ovalem Beschlag

Beschreibung: Charakteristisch ist ein rundlicher Beschlag. Sein Umriss variiert von halbkreisförmigen über nierenförmigen, teilweise fast schildförmigen, gestuft abgesetzten Ausprägungen bis hin

6.1.1.1. D-förmige Schnalle mit taschenförmigem Beschlag

Beschreibung: Der D-förmige Rahmen besitzt einen runden oder polygonalen Querschnitt. Die Enden des Bügels knicken zu einer geraden Seite ab, die zur Aufhängung

6.1.1.1.

eines einfachen Dorns und zur Befestigung des ovalen bis dreiviertelkreisförmigen Beschlags dient. Es gibt auch geschlossene Bügel. Zwei oder drei Nieten fixierten den Riemen. Rahmen und Dorn können eine einfache Punzverzierung aufweisen. Bei einigen Stücken ist der Dorn als stark stilisierter Tierkopf gestaltet. Das Beschlagblech bleibt in der Regel unverziert. Die Schnalle besteht meist aus Bronze, selten aus Edelmetall.
Synonym: Schnalle mit ovalem Beschlag; Sommer Sorte 1, Form A, Typ a; Madyda-Legutko Typ H 17/18.
Datierung: späte Römische Kaiserzeit bis Völkerwanderungszeit, 4.–5. Jh. n. Chr.
Verbreitung: England, Belgien, Ostfrankreich, Deutschland, Österreich, Ungarn.

Relation: Umriss: 7.2.1. Ovale Schnalle mit ovalem Beschlag.
Literatur: Keller 1971, 58–59; Pescheck 1978, 34; Sommer 1984, 19; Madyda-Legutko 1987, 66; Konrad 1997, 47–48.
(siehe Farbtafel Seite 25)

6.1.1.2. Nierenförmige Schnalle mit ovalem Beschlag

Beschreibung: Der geschlossene Rahmen ist nierenförmig geführt. Er kann einen rechteckigen oder polygonalen Querschnitt aufweisen. Die Bügelhöhe ist verhältnismäßig groß und entspricht etwa der doppelten Bügelbreite. Die Schnalle besitzt einen einfachen Dorn oder einen Gabeldorn. Der Beschlag besteht aus einem doppelten, um die Achse gelegten Blech von ovalem Umriss. Höhe und Breite entsprechen etwa dem des Schnallenrahmens. Bei einigen Stücken ist die Breitseite eingezogen, sodass der Beschlag den Rahmen spiegelbildlich dupliziert. Zwei oder drei Nieten verbinden Beschlag und Riemen. Die Schnalle ist in der Regel unverziert. Sie besteht fast immer aus Bronze; vereinzelt kommen silberne Schnallen vor.
Synonym: Nierenförmige Schnalle mit taschenförmigem Beschlag; Sommer Sorte 1, Form A, Typ b.
Datierung: späte Römische Kaiserzeit bis Völkerwanderungszeit, 4. Jh. n. Chr.
Verbreitung: West- und Süddeutschland, Nordfrankreich, Österreich, Ungarn.
Literatur: Keller 1971, 58–59; Sommer 1984, 19.

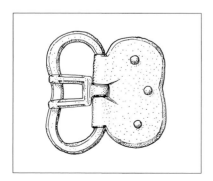

6.1.1.2.

6.1.1.3. Schnalle mit mittelständigen Tierköpfen

Beschreibung: Der bronzene Rahmen ist durch eine zoomorphe Darstellung bestimmt, bei der sich in der Regel zwei Delfine in Schnallenmitte spiegelbildlich gegenüberstehen, sodass sich zwischen ihnen die Auflage der Dornspitze befindet. In seltenen Fällen kommen Löwen, Panther oder Seeungeheuer vor. Zuweilen ist die Darstellung stark stilisiert und nur die dreieckige Silhouette, ein Auge und das aufgesperrte Maul sind erkennbar. Der Dorn ist einfach und gerade. Verschiedentlich bildet ein stilisierter Tierkopf die Dornspitze. Ein kurzer ovaler Beschlag diente zur Montage des Riemens.
Synonym: Delfinschnalle; Sommer Sorte 1, Form A, Typ c; Madyda-Legutko Typen I 1–2.

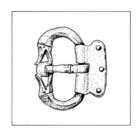

6.1.1.3.

Datierung: Völkerwanderungszeit, 4.–5. Jh. n. Chr.
Verbreitung: West- und Norddeutschland, Niederlande, Belgien, Nordfrankreich, England.
Relation: 6.1.3.3.6. Schnalle mit mittelständigen Tierköpfen und rechteckigem Beschlag.
Literatur: Schuldt 1955, 71; Nowothnig 1970, 126–134; Böhme 1974, 66; Sommer 1984, 19–21; Madyda-Legutko 1987, 77; Konrad 1997, 49–50; Pirling/Siepen 2006, 370.

6.1.1.4. Schnalle mit stilisierten antithetischen Tierköpfen

Beschreibung: Die bronzene Schnalle bildet eine Weiterentwicklung der Schnallen mit mittelständigen Tierköpfen (6.1.1.3.). Kennzeichnend ist eine stark reduzierte Darstellung von gegenständigen Tierköpfen auf dem vorderen Rahmenabschnitt. Durch Wülste, Rippen und pufferförmige Elemente entsteht eine kräftig profilierte Seite, die scharf von dem weiteren Rahmen abgesetzt ist. Der zwingenförmige Beschlag kann mit Kreisaugen verziert sein.

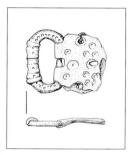

6.1.1.4.

Datierung: späte Römische Kaiserzeit bis Völkerwanderungszeit, 4.–5. Jh. n. Chr.
Verbreitung: Niederlande, Belgien, Nordfrankreich, West- und Süddeutschland, Österreich.
Literatur: Konrad 1997, 49; Brückner 1999, 112; Pirling/ Siepen 2006, 370.

Anmerkung: Formal ähnelt die Schnalle solchen Stücken mit profiliertem Rahmen, wie sie vor allem im 13. und 14. Jh. n. Chr. in Mitteleuropa verbreitet waren (vgl. I. Fingerlin 1971).

6.1.2. Eingliedrige Schnalle mit dreieckigem Beschlag

Beschreibung: Der Beschlag besitzt eine dreieckige Grundform. Die beiden Beschlaglagen sind um die Schnallenachse gelegt und haben übereinstimmende Umrisse. Mit drei einfachen Nietstiften sind sie miteinander und mit dem Riemenende verbunden. Das Beschlagblech ist überwiegend unverziert. Als Schnallenrahmen dient ein halbkreisförmig gebogener Draht, dessen Enden zu einer Achse umgeschlagen sind, oder ein gegossener D-förmiger Ring mit polygonalem Querschnitt. Der Dorn ist schlicht. Meistens sind es bronzene Schnallen.
Datierung: jüngere Römische Kaiserzeit, 4.–5. Jh. n. Chr.
Verbreitung: Mitteleuropa.
Literatur: Madyda-Legutko 1987, 62.

6.1.2.1. Schnalle mit halbrundem Bügel und dreieckigem Beschlag

Beschreibung: Kennzeichnend ist ein dreieckiger bis zungenförmiger Beschlag, an dessen Ende eine Kreisscheibe sitzt. Drei Nieten an den Beschlagecken stellen in der Regel die Befestigung

des Riemens sicher. Der Schnallenrahmen ist kreis- oder D-förmig und trägt einen einfachen geraden Dorn. Bei der Verzierung lassen sich die einfachen Stücke ohne Dekor oder allenfalls wenigen geometrischen Linien auf dem Beschlag oder der Schnallenbasis von den komplex verzierten Schnallen unterschieden. Diese besitzen einen Rahmen mit angedeuteten Tierkopfenden sowie häufig eine Kerbschnittverzierung des Beschlags. Die Schnalle besteht aus Bronze, nur in Ausnahmen aus Silber.

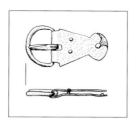

6.1.2.1.

Synonym: Schnalle mit zungenförmigem Beschlag; Schnalle mit beweglichem trapezförmigem Beschlag und rundem Abschluss; Sommer Sorte 1, Form B.
Datierung: jüngere Römische Kaiserzeit, 4. Jh. n. Chr.
Verbreitung: West- und Süddeutschland, Österreich, Ungarn.
Literatur: Sommer 1984, 21; Konrad 1997, 50; Pirling/Siepen 2006, 372.

6.1.3. Eingliedrige Schnalle mit rechteckigem Beschlag

Beschreibung: Der Beschlag besitzt einen rechteckigen Umriss mit in der Regel deckungsgleicher oberer und unterer Blechlage. Es überwiegen etwa quadratische oder kurze, hoch rechteckige Formen. Das Blech ist um die Achse gelegt. Es kann an den Rändern stufenartig abgesetzt sein und besitzt einen Mittelschlitz für den Dorn. Meistens sitzen zwei oder drei Niete am riemenseitigen Ende. Der Beschlag ist vielfach unverziert, kann aber auch komplexe Dekore aus Punzmustern, Rillenzier oder Kerbschnittmotiven aufweisen. Der Schnallenrahmen ist oval oder viereckig. Neben einfachen Ausprägungen gibt es Stücke mit Rillenzier, plastischen Rippen und Wülsten oder vegetabilen bzw. zoomorphen Darstellungen. Die Schnalle besteht häufig aus Bronze. Es

kommen auch silberne, goldene oder eiserne Stücke vor.

Datierung: jüngere Römische Kaiserzeit bis Frühmittelalter, 3.–9. Jh. n. Chr.

Verbreitung: Mitteleuropa.

Literatur: Keller 1971, 61–64; Madyda-Legutko 1987.

6.1.3.1. Ovale Schnalle mit rechteckigem Beschlag

Beschreibung: Der Rahmen ist D-förmig oder oval. Es überwiegen geschlossene Ringe gegenüber aus Draht gefertigten Stücken mit einer Achse aus den umgebogenen und gegeneinander stoßenden Enden. Bei einfachen Stücken liegen runde, quadratische oder rautenförmige Querschnitte vor. Es kommen aber auch Rahmen mit einem komplexen Aufbau vor. Dazu gehören insbesondere Schnallen mit einem gerippten oder gewulsteten Rahmen oder plastischen, vegetabilen oder zoomorphen Darstellungen. Der Beschlag ist rechteckig und kann durch Randausschnitte profiliert sein. Vielfach ist eine Kerbung entlang des Randes anzutreffen. Zur Verzierung kommen Punzmuster oder einfache Ritzlinien vor. Häufig ist der Beschlag unverziert. Zwei oder drei Nieten befinden sich am Außenrand. Es treten verschiedene Herstellungsmaterialien auf. Neben Bronze und Eisen können es auch Edelmetalle sein.

Datierung: späte Römische Kaiserzeit bis Frühmittelalter, 3.–9. Jh. n. Chr.

Verbreitung: Mitteleuropa.

Literatur: Keller 1971, 61–62; Sommer 1984, 21–23; Madyda-Legutko 1987, 62; Siegmund 1998, 38–39.

6.1.3.1.1. D-förmige Schnalle mit rechteckigem Beschlag

Beschreibung: Der Rahmen ist oval und besitzt einen runden oder rhombischen Querschnitt. Auf ihm sitzt ein einfacher gerader Dorn. Er kann an der Basis mit Querkerben verziert sein. Ein kurzer rechteckiger Beschlag stellt die Verbindung zum Riemen her. Neben Schnallen mit einem einfachen glatten Beschlag gibt es auch Stücke mit reicher Punz- und Tremolierstichverzierung in flächiger oder randparalleler Anordnung. Als Herstellungsmaterial treten Eisen, Bronze, Silber und Gold auf.

Synonym: D-förmige Schnalle mit rechteckigem Blechbeschlag; Madyda-Legutko Typ H 3; Sommer Sorte 1, Form C, Typ a.

Datierung: späte Römische Kaiserzeit bis Völkerwanderungszeit, 3.–5. Jh. n. Chr.

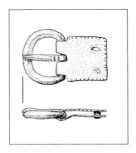

Verbreitung: Frankreich, Belgien, West- und Mitteldeutschland, Südpolen, Österreich, Ungarn, Italien.

Literatur: Schulz 1953, 17; Sommer 1984, 21–22; Madyda-Legutko 1987, 62; Konrad 1997, 45–47; Brückner 1999, 109–110.

(siehe Farbtafel Seite 25)

6.1.3.1.1.

6.1.3.1.2. Nierenförmige Schnalle mit rechteckigem Beschlag

Beschreibung: Der Rahmen besitzt einen runden oder polygonen Querschnitt. Er zieht im vorderen Bereich deutlich ein, sodass ein nierenförmiger Umriss entsteht. Der Rahmen ist in der Regel unverziert. Der einfache Dorn kann facettierte Kanten aufweisen. Ein rechteckiger Beschlag diente mit zwei Nieten zur Befestigung des Riemens. Als Verzierung treten Tremolierstichreihen, Buckelreihen oder konzentrische Kreise auf. Die Schnalle besteht überwiegend aus Bronze. Daneben kommen versilberte oder silberne Exemplare vor.

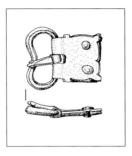

Synonym: Sommer Sorte 1, Form C, Typ b.

6.1.3.1.2.

Datierung: jüngere Römische Kaiserzeit bis Völkerwanderungszeit, 4.–5. Jh. n. Chr.
Verbreitung: Belgien, Frankreich, West- und Süddeutschland, Schweiz, Österreich, Ungarn.
Literatur: Keller 1971, 61–62; Keller 1979, 125; Sommer 1984, 22–23; Konrad 1997, 47.

6.1.3.1.3. Ovale Schnalle mit rechteckigem Beschlag

Beschreibung: Der Schnallenrahmen ist oval bis D-förmig. und besitzt einen runden Querschnitt. Bei einigen Stücken treten Gruppen von Querkerben auf. Überwiegend ist der Bügel jedoch unverziert. Der Dorn verfügt über eine nach unten abknickende Dornspitze. Der Beschlag ist rechteckig. Zwei bis vier häufig mit Perl- oder Kerbrand versehene Nieten sitzen entlang der Außenkante des Beschlags. An der Dornbasis, der Spitze und auf dem Beschlag können einfache Ritzmuster auftreten. Die Schnalle besteht aus Bronze.
Datierung: Frühmittelalter, 8.–10. Jh. n. Chr.
Verbreitung: Deutschland, Niederlande.
Literatur: Stein 1967, 36; Capelle 1976, 25; Thieme 1978–1980, 76; von Freeden 1983, 463–464; Wamers 1994, 22.

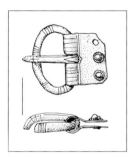

6.1.3.1.3.

6.1.3.1.4. D-förmige Schnalle mit Pflanzenornament

Beschreibung: Die Schnalle besteht aus Silber. Der ovale Schnallenrahmen weist einen schräg gestellt bandförmigen Querschnitt und eine abgesetzte Achse auf. Ausgehend von der Dornauflage, die leicht eingesattelt sein kann, ist die Schauseite beiderseits von einer plastischen Blätterranke eingenommen. Die Verzierung ist in Gusstechnik erfolgt. Der einfache rechteckige Beschlag mit kleinen Nietstiften an den Außenecken ist mit Punzreihen verziert.

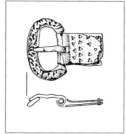

6.1.3.1.4.

Datierung: Frühmittelalter/Wikingerzeit, 8.–9. Jh. n. Chr.
Verbreitung: Skandinavien, Norddeutschland.
Literatur: Capelle 1968, 75; Arents/Eisenschmidt 2010, 138.

6.1.3.1.5. D-förmige Schnalle mit profiliertem Bügel

Beschreibung: Der ovale Bronzebügel ist durch eine Perlung plastisch profiliert. Die rhythmische Anordnung der Verdickungen kann durch schmale Rippen strukturiert sein. Bei einigen Stücken sind nur die Seiten geperlt, während die Oberseite glatt ist. Der Dorn weist eine gelochte Öse auf, die Spitze ist nach unten geknickt. Der rechteckige Beschlag ist in der Regel unverziert, kann aber auch einfache Ritzlinien aufweisen. Zwei oder drei Nietstifte sitzen an der Außenkante. Sie können einfache kleine Köpfe besitzen oder mit Kerb- oder Perlrändern verziert sein.
Datierung: Frühmittelalter, 8.–9. Jh. n. Chr.
Verbreitung: Deutschland, Schweiz.
Literatur: Ohlshausen 1920, 238; Rempel 1966, 42; Schmid 1970, 49; Thieme 1978–1980, 76; Antonini 2002, 211; Kleemann 2002, 146; Windler u. a. 2005, 201.

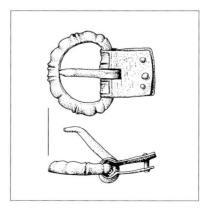

6.1.3.1.5.

6.1.3.2. Rechteckige Schnalle mit rechteckigem Beschlag

Beschreibung: Der Rahmen ist geschlossen und viereckig. Er besitzt in der Regel einen viereckigen Querschnitt, die Kanten können abgeschrägt sein. manchmal sind die Ecken leicht verdickt. Der Rahmen ist mehrheitlich unverziert, kann aber auch Querrillen oder Punzmuster aufweisen. Der Dorn ist einfach und gerade. Das Beschlagblech hat einen rechteckigen Umriss. Nieten in den Beschlagecken oder entlang der riemenseitigen Beschlagkante verbinden die beiden Blechlagen mit dem Riemen. Die Schauseite kann verziert sein. Häufig sind die Seiten abgeschrägt oder mit Kerbreihen versehen. Weiterhin kommen Ritzmuster oder Punzverzierungen in geometrischer Anordnung vor. Selten gibt es erhabene Muster, die von der Blechrückseite eingeprägt, oder durchbrochene Dekore, die mit Blech hinterlegt sind.

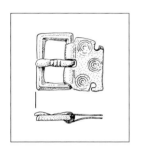

6.1.3.2.

Synonym: Sommer Sorte 1, Form B, Typ c.
Datierung: jüngere Römische Kaiserzeit bis Frühmittelalter, 3.–9. Jh. n. Chr.
Verbreitung: Mitteleuropa.
Literatur: Keller 1971, 63; Sommer 1984, 23–24; Konrad 1997, 45.

6.1.3.2.1. Schnalle mit rechteckigem Rahmen und rechteckigem Beschlag

Beschreibung: Die Schnalle besteht aus Bronze oder Eisen. Auch die Kombination von Bauteilen unterschiedlicher Materialien kommt vor. Der Rahmen besitzt einen quadratischen oder rechteckigen Umriss. Charakteristisch und zeittypisch ist ein schräg gestellt bandförmiger Querschnitt. Die Außenflächen können mit einer Ritzverzierung versehen sein, sind aber meistens glatt. Ferner können einfache Querkerben an der Dornbasis auftreten. Der Dorn ist gerade, kann aber eine kurz abknickende Spitze aufweisen. Der rechteckige

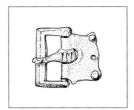

6.1.3.2.1.

Beschlag wurde mit zwei oder drei Nieten an der Außenkante am Riemen befestigt.
Datierung: Frühmittelalter, 8.– 9. Jh. n. Chr.
Verbreitung: Deutschland, Niederlande.

Literatur: Schmid 1967, 49; Capelle 1976, 24; Thieme 1978–1980, 76–77; Kleemann 2002, 146.

6.1.3.3. Tierkopfschnalle mit zwingenförmigem Beschlag

Beschreibung: Der bronzene Schnallenrahmen ist D-förmig mit stark einbiegenden Schmalseiten und gerader Achse. Der Rahmenquerschnitt kann einfach trapezförmig sein. Bei prachtvollen Stücken ist das Profil häufig getreppt. Beiderseits der Achse befinden sich Tierköpfe in Seitenansicht, die in die Achsenden beißen. Auge, Ohr und Maul sind deutlich ausgearbeitet. Bei einigen Stücken sitzen Tierköpfe sowohl an den Achsenden als auch in der Rahmenmitte beiderseits der Dornauflage. Eine eigene Gruppe bilden Schnallen, deren Tierköpfe nur zur Mitte beißen (6.1.3.3.6.). In der Regel ist der Rahmen reich verziert. Flächig oder in Zonen aufgeteilt erscheinen Kerbmuster, Ranken in Niellotechnik und Punzreihen. Die reichhaltige Verzierung betrifft auch den Dorn, der vielfach mit facettierten Kanten, eine durch Querriefen profilierte Basis und eine tierkopfförmige Spitze ausgestattet ist. Einige Schnallendorne weisen seitliche Arme auf, die zoomorph gestaltet sind. Der Beschlag ist rechteckig und weist Nietstifte an der riemenseitigen Kante auf. Auch hier findet sich eine reichhaltige Verzierung aus Kerbschnitt, Nielloeinlagen oder Punzmustern.
Synonym: Sommer Sorte 1, Form C, Typ f.
Datierung: späte Römische Kaiserzeit, 4.–5. Jh. n. Chr.
Verbreitung: Großbritannien, Niederlande, Belgien, Nordfrankreich, Westdeutschland, Österreich, Ungarn.

Literatur: Bullinger 1969a, 18; 23–25; Bullinger 1969b; Böhme 1974, 66–71; Sommer 1984, 25–30; Rau 2010, 279–289.

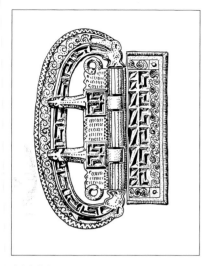

6.1.3.3.1.

6.1.3.3.1. Schnalle Typ Herbergen

Beschreibung: Die Schnalle besteht aus einem hohen, ovalen Bronzerahmen, einem doppelten Dorn mit zwei Dornbasen sowie einem kurzen rechteckigen Beschlag. Der Rahmen endet in Tierköpfen. Er weist ein getrepptes Profil auf und ist mit rechteckigem Kerbschnitt und Zonen mit Nielloeinlagen verziert. Zu den Mustern gehören Spiralranken und Wolfszahnreihen. Der doppelte Dorn besitzt eine breite Dornplatte, die ebenfalls Kerbschnitt- und Nielloverzierung tragen kann und an den Seiten mit Tierprotomen abschließt. Die Dornspitzen sind als stark stilisierte Tierköpfe gestaltet. Der rechteckige Beschlag ist mit Zierrandröhrchen eingefasst. Er zeigt eine flächige Verzierung aus rechteckigem Kerbschnitt und Niellozonen.
Datierung: späte Römische Kaiserzeit/Völkerwanderungszeit, 5. Jh. n. Chr.
Verbreitung: England, Niederlande, Nord- und Westdeutschland.
Literatur: Böhme 1974, 66–67; Sommer 1984, 25–30.

6.1.3.3.2. Schnalle Typ Misery

Beschreibung: Der Rahmen ist getreppt. Er zeigt eine reichhaltige Verzierung aus Dreieckskerben sowie Wolfszahnmustern und Spiralranken in Niellotechnik. An den Bügelenden, teilweise auch in der Bügelmitte befinden sich stilisierte Tierköpfe. Zu den charakteristischen Merkmalen gehört ein Dorn mit Querarmen in Form von naturalistischen Tierdarstellungen oder Tierköpfen. Häufig kommen Löwen, Raubvögel, Schlangen oder Fabelwesen vor. Kennzeichnend ist weiterhin der viereckige Beschlag, dessen Mittelfeld die naturalistische Darstellung eines Tieres oder einer menschlichen Büste zeigt. Zierbänder aus Kreuz- oder Spiralmustern in Niellotechnik, Reihen von Dreieckskerben oder Rillengruppen umgeben das Feld. Die Schnalle besteht aus Bronze und kann Vergoldungen aufweisen. Verschiedentlich ergänzen farbige Glaseinlagen den Dekor.
Datierung: späte Römische Kaiserzeit/Völkerwanderungszeit, 4.–5. Jh. n. Chr.
Verbreitung: Nordfrankreich, Nordwestdeutschland.
Literatur: Böhme 1974, 68–69; Sommer 1984, 25–30; Rau 2010, 288–289.

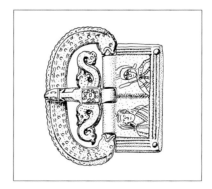

6.1.3.3.2.

6.1.3.3.3. Schnalle Form Cuijk-Tongern

Beschreibung: Die charakteristischen Merkmale der Bronzeschnalle bestehen in einer Punz- und Nielloverzierung von Rahmen und Beschlag sowie aus einem Schnallendorn mit Querarm. Verschiedentlich kommen zusätzlich Dreieckskerben vor.

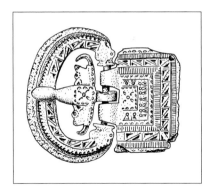

6.1.3.3.3.

Der Rahmen ist getreppt. Er endet in Tierköpfen. Häufig kehren die Ziermuster des Rahmens auch auf dem rechteckigen Beschlag wieder.
Datierung: späte Römische Kaiserzeit/Völkerwanderungszeit, 4.–5. Jh. n. Chr.
Verbreitung: Nordwestdeutschland, Niederlande, Belgien, Nordfrankreich.
Literatur: Böhme 1974, 70; Sommer 1984, 25–30; Rau 2010, 288–289; Gräf 2015, 140.

6.1.3.3.4. Schnalle Form Hermes-Loxstedt

Beschreibung: Für die Bronzeschnalle ist eine Punzverzierung charakteristisch. Der Rahmen besitzt Tierkopfenden. Er ist mit Kreisen, Bogenmustern oder Punktreihen dekoriert. Auch das rechteckige Beschlagblech weist in der Regel Punzverzierung auf. Dabei tritt häufig eine Rosette oder eine Kreisform als zentrales Motiv hervor, das

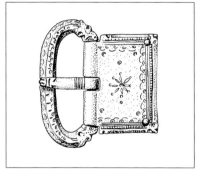

6.1.3.3.4.

von rahmenartigen Zierfriesen eingefasst wird. Daneben kommen einfache, häufig kurze Beschläge vor, die nur mit Punzreihen verziert sind (Variante Liebenau) oder keinen Dekor besitzen (Variante Wijster). Bei Schnallen der Form Hermes-Loxstedt treten weder Kerbdreiecke noch Nielloverzierung oder Dornquerarme auf.
Untergeordnete Begriffe: Variante Liebenau; Variante Wijster.
Datierung: späte Römische Kaiserzeit/Völkerwanderungszeit, 4.–5. Jh. n. Chr.
Verbreitung: Nord- und Westdeutschland, Belgien, Nordfrankreich.
Literatur: Böhme 1974, 70–71; Sommer 1984, 25–30; Brieske 2001, 174.

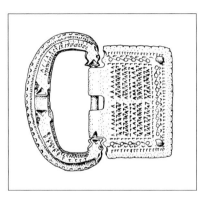

6.1.3.3.5.

6.1.3.3.5. Schnalle Form Veringenstadt

Beschreibung: Die Bronzeschnalle besitzt einen rechteckigen Beschlag. Der Rahmen ist an den Enden mit Tierköpfen verziert. Häufig tritt ein weiteres Paar mittelständig beiderseits der Dornauflage auf. Charakteristisch ist eine Verzierung aus Reihen von Dreieckspunzen im Wolfszahnmuster auf Rahmen und Beschlag. Verschiedentlich zeigt der Beschlag sogar eine flächige Anordnung von Punzreihen.
Datierung: späte Römische Kaiserzeit/Völkerwanderungszeit, 4.–5. Jh. n. Chr.
Verbreitung: Nord-, West- und Süddeutschland, Belgien, Nordfrankreich, Schweiz.
Literatur: R. Koch 1965, 116; Böhme 1974, 66; Sommer 1984, 25.

6.1.3.3.6. Schnalle mit mittelständigen Tierköpfen und rechteckigem Beschlag

Beschreibung: Der bronzene Schnallenrahmen setzt sich aus zwei Tierdarstellungen zusammen, deren Köpfe zur Mitte hin gerichtet und nur durch eine kleine Platte getrennt sind, die als Dornauflage dient. Die Darstellungen können naturalistisch oder abstrahiert sein. Sie sind plastisch ausgeführt oder bestehen nur aus Konturlinien und wenigen Identifikationsmerkmalen wie Auge, Ohr und Maul. Bei den Tieren handelt es sich häufig um Delfine, Seelöwen, Löwen oder Panther, wobei nicht immer eine genaue Zuweisung möglich ist. Vielfach ist die Darstellung auf den Kopf beschränkt. Zusätzlich können die Vorderläufe, bei Delfinen auch eine Schwanzflosse ausgeführt sein. Punzeinschläge können die Fellmusterung andeuten. Um die Schnallenachse ist ein rechteckiger Beschlag gelegt. Er ist an den Ecken oder entlang der riemenseitigen Kante mit Nieten versehen. Der Beschlag kann glatt sein oder ist mit Punzmustern verziert.
Synonym: Sommer Sorte 1, Form C, Typ d.
Datierung: jüngere Römische Kaiserzeit bis Völkerwanderungszeit, 4.–5. Jh. n. Chr.
Verbreitung: Großbritannien, Niederlande, Belgien, Nordfrankreich, Westdeutschland, Österreich, Ungarn.

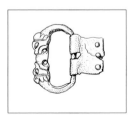

6.1.3.3.6.

Relation: mittelständige Tierköpfe: 6.1.1.3. Schnalle mit mittelständigen Tierköpfen.
Literatur: Böhme 1974, 66; Sommer 1984, 24–25; Konrad 1997, 49; Brückner 1999, 110.

6.2. Zweigliedrige Schnalle mit zwingenförmigem Beschlag

Beschreibung: Die Schnalle wird durch das zweigliedrige Bauprinzip bestimmt, wonach Schnallenbügel und Achse als einzelne Teile montiert werden. Der Bügel ist gleichmäßig gerundet oder rechtwinklig geknickt. Er besitzt häufig einen runden, quadratischen oder rautenförmigen Quer-schnitt. Verschiedentlich ist die Außenkante krempenartig ausgezogen. Die Bügelseiten können deutlich verlängert sein. Bei einigen Formen treten vom Bügelschwung abgesetzte Achsösen auf, während die Bügelenden ihre Verlängerung in einem hakenartigen Fortsatz im Schnalleninneren finden können. Am Ansatz der Achsösen befinden sich häufig Zierelemente wie Kerbgruppen oder Rippen. Die Achse verbindet die beiden Ösen und ist verschiedentlich durch knopfartige Verdickungen fixiert. Der Dorn übernimmt vielfach den Dekor der Bügelenden. Gelegentlich gibt es gerade oder gebogene Seitenarme oder ausgeprägte Platten an der Dornbasis. Der Beschlag ist um die Achse gelegt, wobei die beiden Blechlagen in der Regel einen identischen Umriss zeigen. Der Beschlag ist durch Nieten mit dem Riemenende verbunden. Die Schnalle besteht überwiegend aus Bronze; auch eiserne oder silberne Stücke kommen vor.
Datierung: Römische Kaiserzeit, 1.–4. Jh. n. Chr.
Verbreitung: Mitteleuropa.
Literatur: Raddatz 1957, 52–60; Madyda-Legutko 1987.

6.2.1. Schnalle mit dreieckigem Beschlag

Beschreibung: Der Schnallenbügel ist D-förmig, wobei die Bügelenden unterschiedlich geformt sein können und zuweilen stark einziehen. Er besteht überwiegend aus Bronze. Eine gesonderte Achse verbindet die Achsösen an den Bügelenden und fasst einen einfachen Dorn. Um die Achse ist ein Beschlag gebogen, der eine dreieckige Grundform besitzt, aber häufig in den Konturen einschwingt oder eine vasenförmige Silhouette aufweist. Eine kreisförmige Scheibe bildet in der Regel den Abschluss des Beschlags. Mit meistens drei Nieten ist der Beschlag am Riemen befestigt. Das Blech ist überwiegend unverziert, sieht man von feinen Randlinien ab.
Datierung: Römische Kaiserzeit, 1.–3. Jh. n. Chr.
Verbreitung: Dänemark, Mittel- und Norddeutschland, Polen, Tschechien, Slowakei, Österreich.
Literatur: Madyda-Legutko 1987.

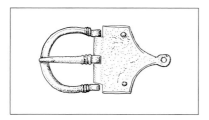

6.2.1.1.

6.2.1.1. D-Schnalle mit dreieckigem Beschlag

Beschreibung: Der D-förmige Bügel endet in Achsösen. Der Endbereich kann durch eine Rippengruppe oder Querkerben verziert sein. Die gleiche Verzierung wiederholt sich häufig an der Dornbasis. Der Dorn besitzt eine mitgegossene Achsöse oder ist ösenförmig umgeschlagen. Die Achse kann an den Enden profilierte Knöpfe aufweisen. Zur Befestigung des Riemens ist ein dreieckiger Beschlag um die Achse gelegt. Häufig ist die Kante zunächst gerade geführt, schwingt dann scharf ein und bildet eine Kreisscheibe. Selten kommen getreppte Profile vor. Die Schnalle besteht überwiegend aus Bronze.
Synonym: Madyda-Legutko Typ D 19–22.
Datierung: jüngere Römische Kaiserzeit, Stufe C (Eggers), 2.–3. Jh. n. Chr.
Verbreitung: Nord- und Mitteldeutschland, Polen, Tschechien, Slowakei, Österreich.
Literatur: Raddatz 1957, 52–60; Bantelmann 1971, 30; Madyda-Legutko 1987, 30–31; Schuster 2018, 66–71.

6.2.1.1.1. Krempenschnalle [mit dreieckigem Beschlag]

Beschreibung: Der etwa halbkreisförmige Bronzebügel besitzt einen L-förmigen Querschnitt, der sich aus einer kräftigen und hohen Innenkante und einem flachen, bandförmig ausgezogenen Außenrand (Krempe) zusammensetzt. Der Außenrand kann mit Punzen oder Rillenmotiven verziert sein. Zur Auflage der Dornspitze ist der Innenrand ausgespart. Der Bügel endet in zwei Ösen, die durch eine Achse mit ausgeprägten Endknöpfen verbunden sind. Der Beschlag ist durch bogenför-mige ausgeschnittene Seiten und einen scheibenförmigen Abschluss profiliert. Er weist vielfach feine Rillen entlang der Beschlagkante auf, ist aber darüber hinaus unverziert.
Datierung: ältere Römische Kaiserzeit, Stufe B (Eggers), 1.–2. Jh. n. Chr.
Verbreitung: Mittel- und Norddeutschland.
Relation: Krempe: 2.2.1.2. Krempenschnalle [ohne Beschlag], 6.2.2.1.3. Krempenschnalle [mit rechteckigem Beschlag], 6.2.2.6.2. Krempenschnalle Typ Bläsungs.
Literatur: Raddatz 1957, 30–35; Madyda-Legutko 1987, 43–44.

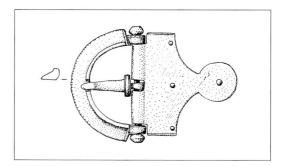

6.2.1.1.1.

6.2.1.2. U-Schnalle

Beschreibung: Ein überhalbkreisförmiger bis trapezoid geführter Bügel besitzt seine größte Breite im vorderen Teil und zieht im Bereich der Achsösen leicht ein. Die Achse besitzt profilierte Endknöpfe und fasst einen einfachen Dorn. Ein dreieckiger Bronzebeschlag weist in der Regel geschwungen ausgeschnittene Kanten auf und endet in einer Kreisscheibe. Entlang der Beschlagkanten können feine Zierlinien auftreten.

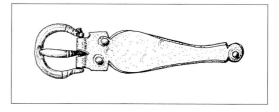

6.2.1.2.

Synonym: Madyda-Legutko Typ D 15.
Datierung: Römische Kaiserzeit, Stufe C (Eggers), 2.–3. Jh. n. Chr.
Verbreitung: Dänemark, Mittel- und Norddeutschland, Tschechien.
Literatur: Raddatz 1957, 66–67; Schmidt-Thielbeer 1967, Taf. 118; Madyda-Legutko 1987, 29.

6.2.1.3. Schnalle mit eingerollten Enden [mit dreieckigem Beschlag]

Beschreibung: Der ovale, im Querschnitt hochrechteckige Bügel ist an seinen Enden nach innen zu einer Volute eingerollt. Es schließen sich ein linsenförmiger Zierknopf und die Achsöse an. Die Aufhängung des Dorns ist unterschiedlich. Bei einigen Stücken verfügen Dorn und Beschlag über unterschiedliche Achsen, die aufeinander folgen. Daneben gibt es Exemplare mit nur einer Achse. Auch die Dornbasis ist in der Regel mit Rippen und Wülsten plastisch verziert. Der Beschlag besitzt eine dreieckige Grundform, die durch seitliche Ausschnitte detaillierter ausgeformt sein kann. Besonders schmuckvoll sind vasenförmig ausgeschnittene Beschläge. Im vorderen Beschlagbereich findet sich bei einigen Stücken parallel zur Achse eine kahnförmige Aufwölbung des Beschlagblechs, die mit Zierrillen und Punzreihen flankiert ist. Der Beschlag besitzt drei Nieten, die große halbkugelförmige Nietköpfe aufweisen können. Die Schnalle besteht aus Bronze.
Synonym: Typ Diersheim; Madyda-Legutko Typ B 4.
Datierung: ältere Römische Kaiserzeit, Stufe B (Eggers), 1. Jh. n. Chr.
Verbreitung: Dänemark, Nord- und Westdeutschland.

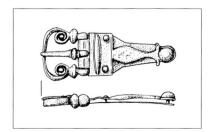

6.2.1.3.

Relation: peltaförmiger Schnallenrahmen: 2.1.7. Peltaförmige Schnalle, 6.2.2.5. Schnalle mit eingerollten Enden [mit rechteckigem Beschlag], 7.6.1. Peltaförmige Schnalle mit angegossener Öse; 8.4.1. Peltaförmige Schnalle mit Scharnier; 8.4.2. Peltaförmige Schnalle ohne Quersteg.
Literatur: Klindt-Jensen 1949, 32–36; Nierhaus 1966, 132–134; Nilius 1977; Madyda-Legutko 1987, 13.

6.2.2. Schnalle mit rechteckigem Beschlag

Beschreibung: Der Schnallenbügel besitzt einen D-förmigen oder viereckigen Umriss. Er endet in Ösen, an denen die Achse eingesteckt ist. Das Bügelprofil ist überwiegend rund, quadratisch oder rhombisch. Einige Stücke treten durch krempenartig ausgezogene Bügelunterkanten hervor (6.2.2.1.3., 6.2.2.6.2.). Andere Schnallenformen verfügen über extrem ausgezogene Bügelschenkel (6.2.2.3., 6.2.2.5.1/2.). Der Ansatz des Bügels an der Achsöse sowie die Dornbasis sind häufig mit Kerbgruppen oder Rippen verziert. Die Schnalle besteht meistens aus Bronze. Daneben kommen silberne und eiserne Exemplare vor. Zur Befestigung am Riemen dient ein rechteckiger zwingenförmiger Beschlag, der um die Achse gebogen ist. Zuweilen ist die untere Blechlage kürzer als die obere. Beide Lagen sind mit Nieten verbunden. Die Beschlaglänge ist unterschiedlich; es gibt sowohl lange bandförmige Beschläge als auch kurze streifenartige Ausprägungen. Die Beschläge sind meistens unverziert. Es finden sich feine Rillen, Dellenreihen oder Tremolierstichbänder entlang der Beschlagkanten. Einige Stücke besitzen halbkreisförmige Ausbuchtungen am Außenrand, auf denen jeweils die Nieten sitzen. Selten treten kahnförmige Aufwölbungen auf. Die Anzahl und Position der Nieten hängt von der Beschlagform ab. Bei langen Beschlägen sind die Nieten geometrisch angeordnet über das Blech verteilt. Bei kurzen Beschlägen sitzen sie meistens entlang der Außenkante.
Datierung: Römische Kaiserzeit, 1.–4. Jh. n. Chr.
Verbreitung: Dänemark, Mittel- und Norddeutschland, Polen, Tschechien, Slowakei, Österreich.
Literatur: Madyda-Legutko 1987.

6.2.2.1. D-förmige Schnalle mit rechteckigem Beschlag

Beschreibung: Die Schnalle besteht aus einem etwa halbkreisförmigen Bügel mit Endösen, einer Achse sowie einem eingehängten oder aufgefädelten Dorn. Zur Befestigung am Riemen gibt es einen rechteckigen Beschlag aus zwei Lagen, der um die Achse gebogen und mit kleinen Stiften am Riemen vernietet wird. Der Beschlag kann einen quadratischen, hochrechteckigen oder lang bandförmigen Umriss besitzen. Die Schauseite bietet die Möglichkeit für eine einfache Ritz- oder Tremolierstichverzierung. Die Schnalle besteht aus Bronze, Eisen oder Silber.
Datierung: Römische Kaiserzeit, Stufe B–C (Eggers), 1.–3. Jh. n. Chr.
Verbreitung: Nord- und Mitteldeutschland, Dänemark, Polen, Tschechien, Slowakei.
Literatur: Raddatz 1957, 30–34; 52–60; Madyda-Legutko 1987, 29–30; 43–45; Blankenfeldt 2015, 141–142.

6.2.2.1.1.

213; Saggau 1986, 44; Madyda-Legutko 1987, 29–30; Ilkjær 1993, 126–171; Godłowski/Wichmann 1998, 55–56; Blankenfeldt 2015, 141–142.
Anmerkung: Beobachtungen am Fundplatz Illerup Ådal (DK) legen nahe, dass die besonders breiten Schnallen sowie die silberplattierten Exemplare vorwiegend zum Pferdegeschirr gehörten. Weiterhin scheinen sehr große Schnallen Teile von Schwertgurten zu bilden. Bei ihnen tritt verschiedentlich ein Dornverschluss auf, der ein unbeabsichtigtes Öffnen der Schnalle verhindert (Ilkjær 1993, 132–138).

6.2.2.1.1. Einfache D-förmige Schnalle

Beschreibung: Der Bügel der zweiteiligen Schnalle aus Bronze, Eisen oder Silber ist gleichmäßig gerundet und beschreibt einen Halbkreis. Sein Querschnitt ist flach rechteckig, flach kreissegmentförmig, dreieckig oder D-förmig. Die größte Bügelbreite besteht an den Bügelenden. Die Achse besitzt vielfach linsen- oder kugelförmige Endknöpfe. Der Bügel kann oberhalb der Achsösen verziert sein. Es kommen vor allem Querkerben oder Randausschnitte vor. Diese Verzierung kann sich an der Dornbasis wiederholen. Der rechteckige Beschlag ist häufig am riemenseitigen Abschluss mit Randausschnitten und Reihen eng gesetzter Nieten versehen.
Synonym: D-förmige Schnalle; Madyda-Legutko Typ D 16–18.
Datierung: Römische Kaiserzeit, Stufe B–C (Eggers), 1.–3. Jh. n. Chr.
Verbreitung: Nord- und Mitteldeutschland, Dänemark, Polen, Tschechien, Slowakei.
Literatur: Blume 1910, 50–51; Raddatz 1957, 52–60; Schach-Dörges 1970, 74–75; Oldenstein 1976,

6.2.2.1.2. D-förmige Schnalle mit profilierten Bügelenden

Beschreibung: Ein D-förmiger Bronzebügel zeigt an den Enden eine profilierte Zierzone. Sie besteht aus mehreren Wülsten oder Rippen und kann mit Perldraht oder schmalen Streifen aus Silberblech hervorgehoben sein. In der Regel wiederholt sich die Zierzone an der Dornbasis. Bügel und Dorn weisen eine mitgegossene Achsöse auf. Die Achse besitzt vielfach profilierte Endknöpfe. Ein rechteckiger Beschlag ist meistens unverziert oder hat

6.2.2.1.2.

feine Rillen entlang der Kanten. Nieten befinden sich an den Beschlagecken oder in einer Reihe am riemenseitigen Ende.
Datierung: Römische Kaiserzeit, Stufe C (Eggers), 2.–3. Jh. n. Chr.
Verbreitung: Dänemark, Deutschland, Tschechien.
Literatur: Raddatz 1957, 52–60; Ilkjær 1993, 125–171.

6.2.2.1.3. Krempenschnalle [mit rechteckigem Beschlag]

Beschreibung: Ein D-förmiger Bronzebügel ist kräftig ausgeprägt, wobei die Innenkante verdickt oder aufgebogen ist. Häufig befindet sich an der Auflagestelle des Dorns eine Aussparung. Eine einfache Achse verbindet in der Regel die Bügelenden und fasst einen geraden Dorn. Als Beschlag kommt ein rechteckiges, zuweilen langgezogenes Blech vor, das mehrere Nieten aufweist. Vor allem die Krempe, aber auch weitere Teile des Bügels und des Beschlags können mit Punzmustern verziert sein, unter denen Reihen von Kreisaugen oder Dreiecken vorkommen. Ferner treten Kerben und Zickzacklinien in Tremolierstichtechnik auf.
Synonym: Madyda-Legutko Typ F 4–5.
Datierung: ältere Römische Kaiserzeit, Stufe B (Eggers), 1.–2. Jh. n. Chr.
Verbreitung: Nord- und Mitteldeutschland.
Relation: Krempe: 2.2.1.2. Krempenschnalle [ohne Beschlag], 6.1.1.1.1. Krempenschnalle [mit dreieckigem Beschlag], 6.2.2.6.2. Krempenschnalle Typ Bläsungs.

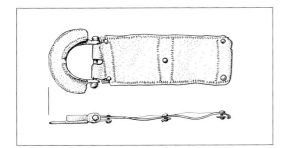

6.2.2.1.3.

Literatur: Blume 1910, 44–45; Raddatz 1957, 30–34; von Müller 1962, 4; Madyda-Legutko 1987, 43–45; Ilkjær 1993, 168.

6.2.2.2. U-Schnalle

Beschreibung: Ein verhältnismäßig langer Bronzebügel ist im vorderen Bereich gerundet, zieht an den Seiten leicht ein und kann gerade anschließende oder leicht ausgestellte Achsösen aufweisen. Im Gegensatz zu den D-Schnallen befindet sich die größte Breite nicht an den Bügelenden, sondern im mittleren Bügelbereich. Die Zone vor den Achsösen kann mit Querkerben und Randausschnitten versehen sein. Der Beschlag ist rechteckig. Es kann am riemenseitigen Ende Randausschnitte aufweisen.
Synonym: U-förmige Schnalle; Madyda-Legutko Typ E 12.
Datierung: jüngere Römische Kaiserzeit, Stufe C (Eggers), 2.–3. Jh. n. Chr.
Verbreitung: Dänemark, Mittel- und Norddeutschland, Tschechien.

6.2.2.2.

Literatur: Raddatz 1957, 66–67; Bantelmann 1971, 30–31; Madyda-Legutko 1987, 40; Ilkjær 1993, 146–151; Blankenfeldt 2015, 141–142.
Anmerkung: Typologisch ist der Übergang von den D-Schnallen zu den U-Schnallen ebenso wie von den U-Schnallen zu den Omega-Schnallen fließend und wird von den einzelnen Autoren auch leicht abweichend definiert (vgl. Raddatz 1957, 66; Ilkjær 1993, 168).

6.2.2.3. Achterschnalle vom U-Typ

Beschreibung: Ein langer Bronzebügel zieht im mittleren oder vorderen Bereich ein und weitet sich zu einer runden, selten auch eckigen Schlinge. Der Querschnitt ist rund, dreieckig oder viereckig. In der Regel verbindet eine Achse die Bügelenden.

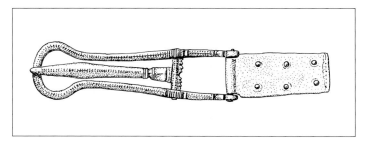

6.2.2.3.

Bei einigen Stücken finden sich zwei Achsen in einigem Abstand, von denen die vordere zur Aufnahme des Dorns, die hintere zur Befestigung des Riemens diente. Häufig war das Riemenende mit einem rechteckigen oder vasenförmig profilierten Beschlag vernietet. Bügel, Dorn und Beschlag können mit Punktpunzen oder Kreisaugen verziert sein.

Synonym: Madyda-Legutko Typ A 3.

Datierung: ältere Römische Kaiserzeit, Stufe B1–2 (Eggers), 1. Jh. n. Chr.

Verbreitung: Tschechien, Deutschland, Polen, Österreich.

Relation: überlanger Schnallenrahmen: 2.1.4. Eingliedrige Achterschnalle, 2.1.5. Schnalle mit eingezogenen Seiten, 6.2.2.5.1. Achterschnalle vom C-Typ, 6.2.2.5.2. Achterschnalle Typ Beudefeld.

Literatur: Tackenberg 1925, 99; Raddatz 1957, 19–30; Wegewitz 1965, 17; Leube 1978, 17; Madyda-Legutko 1987, 4–11; Blankenfeldt 2015, 119–121.

(siehe Farbtafel Seite 25)

gruppen. Ferner können Knöpfe oder zylindrische Zierelemente an der Dornbasis und den Bügelenden vorkommen. Zuweilen ist der Dorn mit einem Quersteg oder mit einer großen rechteckigen Platte ausgestattet, die gelegentlich tafelförmig gestaltet ist und dann große Teile des Bügelrahmens einnimmt (Kreuzdorn, Plattendorn). Der Beschlag ist rechteckig und besitzt Nieten entlang des riemenseitigen Endes. Er ist in der Regel unverziert.

Synonym: Omega-förmige Schnalle; O-Schnalle, dreigliedrige Schnalle mit ausladendem Rahmen; Madyda-Legutko Typ E 2–8.

Datierung: jüngere Römische Kaiserzeit, Stufe C1–2 (Eggers), 2.–4. Jh. n. Chr.

Verbreitung: Mittel- und Norddeutschland, Tschechien, Polen, Dänemark, Schweden, Norwegen.

Literatur: Blume 1910, 52; Schuldt 1955, 70; Raddatz 1957, 60–66; Madyda-Legutko 1987, 38–42; Ilkjær 1993, 125–171; Blankenfeldt 2015, 129.

(siehe Farbtafel Seite 27)

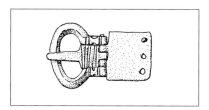

6.2.2.4.

6.2.2.4. Omegaschnalle

Beschreibung: Der Schnallenbügel aus Bronze oder Eisen besitzt die Form eines griechischen Omega. Er weist eine gleichmäßige Rundung auf, die an den Bügelenden einzieht, sodass bei ausgeprägten Vertretern dieser Form die Aufhängeösen der Achse rechtwinklig zu den Bügelenden stehen. Vielfach treten kurze Stege zwischen den Bügelenden und Ösen auf. Sie können mit Querkerben oder Facettierungen verziert sein. Auch der Dorn zeigt häufig Facettierungen oder Kerb-

6.2.2.4.1. Schnalle vom Typ Voien

Beschreibung: Charakteristisch ist ein breiter, aber sehr kurzer Bügel aus Eisen oder Bronze. Er besitzt einen dreieckigen oder trapezförmigen Querschnitt. Die Aufhängeösen der Schnallenachse schließen direkt an die einziehenden Bügelenden an oder sind von nur kurzen, vielfach quer gekerbten Stegen davon getrennt. Der Dorn ist häufig facettiert. Er kann Querkerben oder kurze Randausschnitte aufweisen. In einigen Fällen erscheinen kreuzförmige Dorne, die durch lange

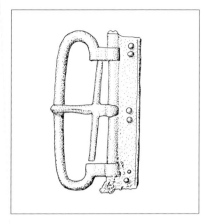

6.2.2.4.1.

Querstege auffallen, oder Dorne mit großen rechteckigen Platten, die große Teile des Bügelrahmens ausfüllen. Der rechteckige Beschlag fällt sehr kurz aus und bildet vielfach nur einen schmalen Blechstreifen, sodass sich die Längen von Bügel und Beschlag entsprechen.

Synonym: Madyda-Legutko Typ E 11.
Datierung: jüngere Römische Kaiserzeit, Stufe C1–2 (Eggers), 3.–4. Jh. n. Chr.
Verbreitung: Norwegen, Schweden, Dänemark, Norddeutschland.
Relation: hoher Schnallenrahmen: 6.2.2.6.4. Hohe Rechteckschnalle mit Gabeldorn.
Literatur: Raddatz 1957, 62–64; Raddatz 1962, 108; Madyda-Legutko 1987, 40; Ørsnes 1988, 43; Ilkjær 1993, 162–164; Bemmann/Hahne 1994, 484–488; 609–610; Rau 2010, 220–221; Blankenfeldt 2015, 129–139.
(siehe Farbtafel Seite 27)

6.2.2.5. Schnalle mit eingerollten Enden

Beschreibung: Ein C-förmiger Bronzebügel besitzt einen viereckigen oder polyedrischen Querschnitt. Der vordere Bereich ist gleichmäßig gewölbt. Die Bügelenden sind stark eingebogen und ragen hakenartig in den Bügelrahmen. Häufig sind sie eingerollt oder schließen mit einem kleinen Knopf ab. Zwischen Bügel und Achsösen befindet sich ein durch Wülste und Rippen profilierter

Knopf. Er ist verschiedentlich durch eine Silberdrahtumwicklung besonders hervorgehoben. Auch die Basis des Dorns ist in der Regel mit einem ähnlichen Zierelement versehen. Meistens schließt an die Achse ein langer rechteckiger Beschlag an. Er kann mit schlichten Rand begleitenden Rillen, aber auch mit Durchbruchsmustern oder einer flächigen Silberdrahtauflage verziert sein.

Synonym: Madyda-Legutko Typ B 2.
Datierung: ältere Römische Kaiserzeit, Stufe B (Eggers), 1.–2. Jh. n. Chr.
Verbreitung: Nord- und Mitteldeutschland, Polen.
Relation: peltaförmiger Schnallenrahmen: 2.1.7. Peltaförmige Schnalle, 6.2.1.3. Schnalle mit eingerollten Enden, 7.6.1. Peltaförmige Schnalle mit angegossener Öse; 8.4.1. Peltaförmige Schnalle mit Scharnier; 8.4.2. Peltaförmige Schnalle ohne Quersteg.
Literatur: Blume 1910, 49; Raddatz 1957, 52; Bantelmann 1971, 31; Oldenstein 1976, 211–212; Madyda-Legutko 1987, 12–15; Schlotfeldt 2014, 35–36.
(siehe Farbtafel Seite 26)

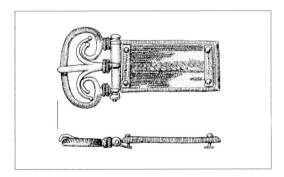

6.2.2.5.

6.2.2.5.1. Achterschnalle vom C-Typ

Beschreibung: Der bronzene Schnallenbügel weist einen Umriss auf, der durch eine Einziehung im vorderen oder mittleren Bereich einer liegenden »8« ähnelt. Der vordere Teil besitzt C-Form mit stark einziehenden, sich in den Bügelrahmen fortsetzenden, häufig eingerollten Enden. Es schließen sich daran zwei lange Schenkel an. Sie können

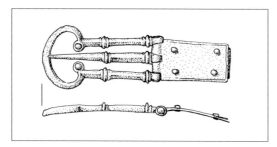

6.2.2.5.1.

durch Rippen- oder Wulstgruppen profiliert sein. Auch der Dorn kann mit Rippengruppen verziert sein. In einigen Fällen treten zwei Achsen in einigem Abstand von einander auf, von denen die vordere den Dorn fasst, während die hintere die Montage des Riemens erlaubt. Ein rechteckiger Beschlag dient zur Arretierung des Gürtelriemens. Er zeigt in der Regel eine randbegleitende Zierrille. Bei einigen Stücken ist das Beschlagblech direkt neben der Schnallenachse kahnförmig aufgewölbt. Die Nietköpfe sind häufig mit Kreispunzen umgeben. Bügel und Dorn können mit Punzreihen verziert sein. Vereinzelt kommen plattenförmige Aufsätze oder sogar zoomorphe Zierelemente vor.

Synonym: Madyda-Legutko Typ A 15.
Datierung: ältere Römische Kaiserzeit, Stufe B1–2 (Eggers), 1. Jh. n. Chr.
Verbreitung: Tschechien, Norddeutschland, Polen.
Relation: überlanger Schnallenrahmen: 2.1.4. Eingliedrige Achterschnalle, 2.1.5. Schnalle mit eingezogenen Seiten, 6.2.2.3. Achterschnalle vom U-Typ, 6.2.2.5.2. Achterschnalle Typ Beudefeld.
Literatur: Raddatz 1957, 19–30; Kolník 1980, 36; Madyda-Legutko 1987, 4–11; Blankenfeldt 2015, 119–121.
(siehe Farbtafel Seite 26)

6.2.2.5.2. Achterschnalle Typ Beudefeld

Beschreibung: Die Bronzeschnalle ist in den Proportionen deutlich gedrungen. Der vordere Bügelabschluss ist C-förmig mit einschwingenden, häufig eingerollten Enden. Die Bügelschenkel sind ausgeprägt, aber kurz. Sie besitzen rechteckigen, rhombischen oder dachförmigen Querschnitt. Vielfach sind die Bügelschenkel mit Rippengruppen profiliert. Auch der lange Dorn kann mit Rippengruppen verziert sein. Die Schnalle verfügt über einen rechteckigen Beschlag. Unter den Zierelementen tritt eine kahnförmige Aufwölbung des Beschlags dicht hinter der Achse hervor.

Synonym: Madyda-Legutko Typ A 20.
Datierung: ältere Römische Kaiserzeit, Stufe B (Eggers), 1. Jh. n. Chr.
Verbreitung: Mittel- und Norddeutschland, Dänemark, Nordpolen, Slowakei.
Relation: überlanger Schnallenrahmen: 2.1.4. Eingliedrige Achterschnalle, 2.1.5. Schnalle mit eingezogenen Seiten, 6.2.2.3. Achterschnalle vom U-Typ, 6.2.2.5.1. Achterschnalle vom C-Typ.
Literatur: Raddatz 1957, 28–30; R. Seyer 1976, 54; Leube 1978, 17; Madyda-Legutko 1987, 4–11.

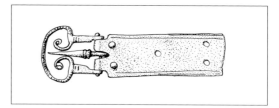

6.2.2.5.2.

6.2.2.5.3. Schnalle mit ausladendem Rahmen

Beschreibung: Ein ovaler Schnallenbügel biegt an den Enden zur Mitte hin ein und bildet stark stilisierte Tierköpfe als Abschluss. Bei einigen Stücken sind die Tierköpfe bis zur Unkenntlichkeit zu konischen Spitzen reduziert, vielfach sind aber Ohr oder Auge erkennbar. Der Bügel besitzt einen trapezförmigen Querschnitt mit flacher Unterseite. An den Bügelenden sitzen schmale Ösen. Der Dorn ist meistens einfach und gerade. Er weist manchmal an der Basis kurze seitliche Arme auf (Kreuzdorn). Ein stilisierter Tierkopf kann die Dornspitze zieren. Der Bronzebeschlag ist der Konstruk-

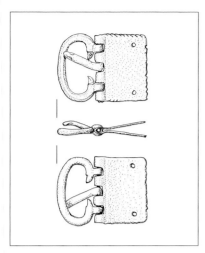

6.2.2.5.3.

tion des Bügels entsprechend häufig nicht nur mit einer Aussparung am Achsfalz für den Dorn, sondern mit drei Aussparungen für Bügelösen und Dorn ausgestattet. Er ähnelt dann den Schnallen mit Scharnierkonstruktion (8.4.), besitzt aber zwei Blechlagen von gleichem Zuschnitt, die die Einordnung zu den zwingenförmigen Beschlägen begründen. Der Beschlag weist kleine Stiftniete an den Außenecken oder entlang der Außenkante auf und ist an den Blechrändern mit Kerben versehen.

Datierung: jüngere Römische Kaiserzeit, Stufe C (Eggers), 3.– 4. Jh. n. Chr.
Verbreitung: Dänemark, Deutschland, Belgien, Österreich.
Literatur: Schuldt 1955, 70; Schmidt/Albrecht 1967, 189; Keller 1971, 63– 64; Madyda-Legutko 1987, 38– 42; Pirling/Siepen 2006, 366.

6.2.2.6. Schnalle mit rechteckigem Bügel

Beschreibung: Die Schnalle besitzt einen zweiteiligen Rahmen, der aus einem rechtwinklig geknickten Bügel und der eingesteckten Achse besteht. Als Herstellungsmaterial treten vor allem Bronze und Eisen auf. Der Bügelquerschnitt ist überwiegend quadratisch oder rhombisch. Er kann mit Kerben oder Punzreihen verziert sein.

Es kommen einfache oder gegabelte Dorne vor. Zuweilen gibt es Querstege oder rechteckige Platten an der Dornbasis. Der Beschlag ist rechteckig. Häufig entspricht die Größe etwa dem Schnallenrahmen; es gibt aber auch lange bandförmige Beschläge. Sie sind unverziert oder tragen einen einfachen Dekor aus randparallelen Rillen oder geometrisch angeordneten Buckeln.
Datierung: Römische Kaiserzeit, 1.–3. Jh. v. Chr.
Verbreitung: Dänemark, Nord- und Ostdeutschland, Polen, Tschechien, Slowakei, Österreich, Ungarn.
Literatur: Raddatz 1957, 37– 43; Schach-Dörges 1970, 75–76; Madyda-Legutko 1987.

6.2.2.6.1. Einfache zweigliedrige Rechteckschnalle

Beschreibung: Die Schnalle besteht aus Bronze oder Eisen. Der einfache rechteckige Bügel besitzt einen viereckigen, dreieckigen, dachförmigen oder rhombischen Querschnitt. Gelegentlich kann der Umriss zu einer leichten Trapezform tendieren. Die Bügelenden sind mit einer Achse verbunden, die häufig mit kleinen halbkugeligen Knöpfen abschließt. Auf ihr ist ein rechteckiger Beschlag montiert, der mit zwei bis vier Nieten in den Ecken oder entlang der Abschlusskante den Riemen arretiert. Das Beschlagblech ist vielfach unverziert. Gelegentlich tritt ein einfacher geometrischer Dekor aus Buckelreihen oder Punzlinien auf.
Synonym: Madyda-Legutko Typ G 16.
Datierung: Römische Kaiserzeit, Stufe B–C (Eggers), 2.–3. Jh. n. Chr.
Verbreitung: Nord- und Ostdeutschland, Polen, Tschechien, Slowakei, Österreich.
Literatur: Schach-Dörges 1970, 75–76; Schuldt 1976, 37; Madyda-Legutko 1987, 48– 49; Godłowski/ Wichmann 1998, 55–56.

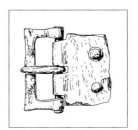

6.2.2.6.1.

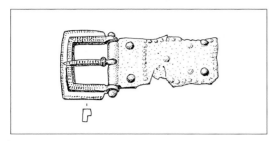

6.2.2.6.2.

6.2.2.6.2. Krempenschnalle Typ Bläsungs

Beschreibung: Ein rechteckiger Schnallenbügel besitzt eine kantige Profilierung, bei der die untere Bügelkante plattenartig ausgezogen ist (Krempe). Eine gesonderte Achse verbindet die Bügelenden. Der Dorn ist gerade. Er kann mit Gruppen von Zierrippen profiliert sein. Ein rechteckiger Bronzebeschlag fasst das Riemenende mit zwei oder vier Nieten. Der Bügel kann ein Punzmuster aufweisen. Bisweilen ist der Beschlag mit Buckelreihen oder Punzmustern verziert.
Synonym: Madyda-Legutko Typ F 7/8.
Datierung: ältere Römische Kaiserzeit, Stufe B (Eggers), 1.–2. Jh. n. Chr.
Verbreitung: Schweden, Norwegen, Norddeutschland.
Relation: Krempe: 2.2.1.2. Krempenschnalle [ohne Beschlag], 6.2.1.1.1. Krempenschnalle [mit dreieckigem Beschlag], 6.2.2.1.3. Krempenschnalle [mit rechteckigem Beschlag].
Literatur: Raddatz 1957, 33; von Müller 1962, 4; Madyda-Legutko 1987, 44– 45.

6.2.2.6.3. Rechteckschnalle Typ Krummensee

Beschreibung: Der viereckige Rahmen besitzt einen rhombischen oder rechteckigen Querschnitt. Als besonderes Kennzeichen sind die Vorderseite, teilweise auch die Schmalseiten eingeschwungen und die Ecken spitz ausgezogen. Häufig sind die Ecken durch kugelige, scheiben- oder eichelförmige Zierknöpfe besonders hervorgehoben. Die Bronzeschnalle ist zweiteilig. Dabei lassen sich zwei Varianten unterscheiden. In Ostdeutschland

und Dänemark besitzt die Schnalle eine einfache Achse mit Endknöpfen. Auf reichsrömischem Gebiet kommen Stücke vor, bei denen ein zusätzlicher Steg den Schnallenrahmen schließt und den Dorn aufnimmt, während die eingesetzte Achse zur Befestigung des Beschlags diente.
Synonym: Schnalle mit einziehenden Rahmenstegen; Madyda-Legutko Typ G 28/29.
Datierung: jüngere Römische Kaiserzeit, Stufe C (Eggers), 2.–3. Jh. n. Chr.
Verbreitung: Deutschland, Dänemark, Frankreich, Österreich.
Relation: ausgezipfelte Ecken: 8.4.3. Schnalle mit einziehenden Rahmenstegen, [Gürtelhaken] 3.5.

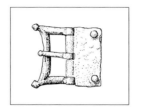

6.2.2.6.3.

Norisch-Pannonische Gürtelschließe.
Literatur: Raddatz 1956, 95–97; Schmidt-Tielbeer 1967, 20; Madyda-Legutko 1987, 51; Deschler-Erb 2012, 60; Fischer 2012, 116.

6.2.2.6.4. Hohe Rechteckschnalle mit Gabeldorn

Beschreibung: Die Schnalle besitzt einen breiten kurzen Bügel mit dreieckigem Querschnitt, dessen Enden zu scheibenförmigen Ösen aufgeweitet sind. Auf der Achse mit einfach verdickten Enden sitzt ein Dorn, dessen Form eine gewisse Variationsbreite aufweist. Es gibt Dorne mit einer Öse, an die sich ein kurzes Querstück und davon ausgehend zwei Dornspitzen anschließen. Bei einigen Schnallen ist das Querstück zu einem langen Steg ausgezogen oder bildet eine große rechteckige Platte. Weitere Variationsmöglichkeiten bestehen darin, dass zwei Ösen und zwei Dornspitzen mit einer Platte verbunden sind. Ein kurzer rechteckiger Beschlag mit zwei bis fünf kleinköpfigen Nieten sorgt für die Befestigung des Riemens. Bügel und Beschlag sind überwiegend unverziert. In Einzelfällen tragen die Bügelansätze Querrillen oder Kreuzmuster. Die Schnalle besteht meistens aus Eisen, selten kommen bronzene Exemplare vor.

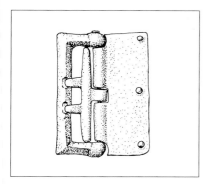

6.2.2.6.4.

Synonym: Doppeldornschnalle mit rechtecki-
gem Rahmen; Madyda-Legutko Typen G 37–39,
43–45.
Datierung: Römische Kaiserzeit, Stufe B2–C1
(Eggers), 2.–3. Jh. n. Chr.
Verbreitung: Polen, Baltikum, Dänemark, Nord-
deutschland, Österreich.
Relation: hoher Schnallenrahmen: 6.2.2.4.1.
Schnalle vom Typ Voien.
Literatur: Blume 1910, 52–53; Raddatz 1957,
37–43; Saggau 1986, 41; Madyda-Legutko 1987,
53–54; Madyda-Legutko 1990b; Schmiedehelm
2011, 143–146; Blankenfeldt 2015, 121–125.
(siehe Farbtafel Seite 27)

7. Schnalle mit Laschenkonstruktion

Beschreibung: Das rahmenseitige Ende des Be-
schlagblechs ist zu einer langen, breit bandförmi-
gen Lasche ausgezogen, die in der Mitte einen
Schlitz aufweist. Die Lasche ist zur Unterseite hin
umgeschlagen, wobei der Falz um die Schnallen-
achse greift, der Dorn durch den Mittelschlitz ge-
steckt und dabei auch das Beschlagblech fixiert
wird. In der Regel ist der Riemen an drei Nieten mit
großen, zumeist halbkugelförmigen Köpfen be-
festigt. Der Umriss des Beschlagblechs variiert von
kreisförmig, oval oder schildförmig über dreieckig
und trapezförmig bis hin zu viereckigen Exempla-
ren. Als Herstellungsmaterial treten überwiegend
Eisen und Bronze auf. Häufig kommen Auflagen
oder Tauschierungen aus Edelmetall vor.
Synonym: Schnalle mit Angel.

7.1. Schnalle mit rundem Beschlag

Beschreibung: Der Beschlag besitzt einen kreis-
förmigen Umriss, der am Ansatz zur Lasche stark,
teils gestuft einziehen kann. Die Lasche greift über
die Schnallenachse und wird durch den Dorn
fixiert. Der Beschlag ist mit drei Nieten am Riemen
befestigt, wobei die Nieten entweder an den Be-
schlagpolen oder in gleichmäßigem Abstand am
Beschlagrand sitzen. Der Rahmen ist ebenfalls
kreisförmig oder oval. Es kommen keulenförmige
oder schildförmige Dorne vor. Die Schnalle kann
aus Bronze oder Eisen bestehen. Es liegen auch
silberne und goldene Exemplare vor.
Datierung: Völkerwanderungszeit bis Mero-
wingerzeit, 4.–7. Jh. n. Chr.
Verbreitung: Belgien, Frankreich, Deutschland,
Schweiz, Österreich, Ungarn.
Literatur: Böhner 1958, 184; Keller 1979, 24–26;
Brieske 2001, 205–208.

7.1.1. Schnalle mit rundem, kastenarti-
gem Beschlag und überlangem Dorn

Beschreibung: Der Schnallenrahmen besteht
aus einem geschlossenen, rundstabigen Ring aus
Bronze, Silber oder Gold. In ihn ist ein leicht koni-
scher Dorn eingehängt, wobei das Dornende ge-
rade abgeschnitten ist und ein hakenförmiger
Fortsatz zur Aufhängung an der Unterseite an-
setzt. Der Dorn ist deutlich länger als der Rahmen-
querschnitt und besitzt eine abgeknickte Dorn-
spitze. Über eine Laschenkonstruktion ist ein
Riemenbeschlag befestigt. Er besitzt einen kreis-
förmigen Umriss und ist gewöhnlich mit seitlich
ansetzenden Nieten mit dem Riemen verbunden.
Der Beschlag besitzt eine Kastenform und ist mit

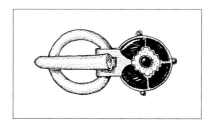

7.1.1.

Schmucksteinen ausgelegt, die durch Metallstege getrennt werden.

Synonym: Madyda-Legutko Typ H 49.
Datierung: Völkerwanderungszeit, 4.–5. Jh. n. Chr.
Verbreitung: Österreich, Ungarn, Süd- und Westdeutschland.
Literatur: Behrens 1921–24, 73–74; Böhme 1974, 66; Keller 1979, 24–26; Madyda-Legutko 1987, 71.

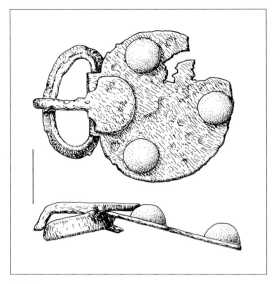

7.1.2.

7.1.2. Schnalle mit rundem Beschlag und schildförmigem Dorn

Beschreibung: Der ovale Rahmen ist schräg gestellt bandförmig und verjüngt sich riemenseitig zu einer Achse. Der Dorn weist einen großen, zumeist pilzförmigen Schild auf. Charakteristisch ist ein großer runder Beschlag, dessen Breite in der Regel die Schnallenhöhe übersteigt. Der Beschlagumriss kann kreisförmig oder halbkreisförmig sein. Das Riemenende ist mit drei Nieten mit großen halbkugeligen Köpfen befestigt. Sie sitzen beiderseits der Achse und am riemenseitigen Ende des Beschlags. Die Schnalle kommt in Eisen oder in Bronze vor. Bei eisernen Schnallen können die Nietköpfe mit Bronze plattiert sein. Bisweilen weisen sie eine Silbertauschierung auf Rahmen, Dornschild und Beschlag auf. Bei bronzenen Exemplaren finden sich Kerb- oder Punzverzierungen. Sie betonen durch Bandmuster überwiegend den Beschlagrand, können aber auch die Innenfläche einnehmen.
Synonym: Schnalle mit halbrundem Beschlag.
Datierung: Merowingerzeit, 6.–7. Jh. n. Chr.
Verbreitung: Belgien, Frankreich, Deutschland, Schweiz.
Literatur: Böhner 1958, 184; R. Koch 1967, 66; U. Koch 1977, 125–126; U. Koch 1982, 25; Martin 1991, 98–101; Brieske 2001, 205–208.
(siehe Farbtafel Seite 27)

7.2. Schnalle mit ovalem Beschlag

Beschreibung: Schnallenrahmen und Beschlag haben etwa die gleiche Form und Größe: sie sind hochoval. Der Rahmenquerschnitt ist häufig quadratisch, kann aber auch rund oder polygonal

sein. Die Achse ist abgesetzt und rund. Der Dorn besitzt eine hakenförmig nach unten umgebogene Spitze. Bei prachtvollen Exemplaren befindet sich eine rechteckige Platte an der Dornbasis, auf der ein Schmuckstein montiert ist. Der Beschlag ist in der Regel mit drei Nieten am Riemen befestigt. Es lassen sich unverzierte Schnallen von solchen unterscheiden, die auf Rahmen, Dorn und Beschlag mit einem Cloisonné bedeckt sind.
Datierung: Völkerwanderungszeit/ältere Merowingerzeit, 5.–6. Jh. n. Chr.
Verbreitung: Mitteleuropa.
Literatur: Werner 1966; Falk 1980, 30–31; Brieske 2001, 188–189.

7.2.1. Ovale Schnalle mit ovalem Beschlag

Beschreibung: Der ovale oder taschenförmige Beschlag besteht aus einem halbkreisförmigen Zierblech, das im vorderen Bereich stark, teilweise sogar stufenförmig zu einer Befestigungslasche einzieht. Die Lasche umgreift den Schnallenrahmen. Zwei oder drei, selten bis zu fünf kleine Nietstifte verbinden Beschlag und Riemen. Der Schnallenrahmen ist oval bei einem runden, viereckigen oder polygonalen Querschnitt. Ein ein-

facher Dorn greift durch einen Schlitz in der Be-
schlaglasche. Die Schnalle besteht überwiegend
aus Bronze. Einige Stücke weisen eine Zinnauflage
auf.
Synonym: Ovale Schnalle mit taschenförmigem
Beschlag.

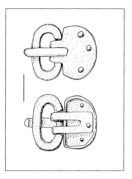

Datierung: Völker-
wanderungszeit,
5.–6. Jh. n. Chr.
Verbreitung:
Deutschland, Däne-
mark, Schweden.
Relation: Umriss:
6.1.1.1. D-förmige
Schnalle mit taschen-
förmigem Beschlag.
Literatur: Falk 1980,
30–31; Brieske 2001,
188–189; U. Koch 2001,
174; 445–446.

7.2.1.

7.2.2. Schnalle mit cloisonniertem nierenförmigem Beschlag

Beschreibung: Der nierenförmige Beschlag be-
steht aus einer Grundplatte mit einer Lasche zur
Befestigung von Schnallenrahmen und Riemen-
ende. Eine Deckplatte ist durch Lötung oder
Nietung auf die Grundplatte montiert. Sie trägt
eine Verzierung aus eingesetzten Almandinen
und Zierelementen aus Knochen oder Halbedel-
stein. Der Schnallenrahmen ist oval, selten recht-
eckig. Der Dorn trägt vielfach einen kleinen recht-
eckigen Schild. Die Schnalle besteht aus Gold,
Silber, Bronze oder Eisen.
Synonym: Schnalle Typ Mézières-Caours.
Datierung: ältere Merowingerzeit, 5.–6. Jh. n. Chr.

7.2.2.

Verbreitung: Südengland, Niederlande, Belgien,
Nordfrankreich, Schweiz, West- und Süddeutsch-
land, Österreich, Ungarn.
Literatur: Böhner 1958, 183–184; Werner 1966;
Ament 1970, 66–68; Moosbrugger-Leu 1971,
144–145; Geisler 1998; Engels 2008, 19–27.

7.3. Schnalle mit dreieckigem Beschlag

Beschreibung: Kennzeichnend ist ein dreiecki-
ger Beschlag. Er ist mit einer bandförmigen Lasche
über die Schnallenachse gelegt und durch Ein-
hängen des Dorns befestigt. Der Beschlag endet
in einer Kreisscheibe, auf der eine Befestigungs-
niete sitzt. Zwei weitere Nieten befinden sich
gegenüberliegend nahe der Achse. Die Schnalle
besteht aus Bronze oder Eisen.
Datierung: Merowingerzeit, 6.–7. Jh. n. Chr.
Verbreitung: Belgien, Frankreich, Schweiz,
Deutschland.
Literatur: Böhner 1958, 184–187; Moosbrugger-
Leu 1971, 131–133; U. Koch 1977, 124–128.

7.3.1. Schnalle mit dreieckigem Beschlag und schildförmigem Dorn

Beschreibung: Der ovale, selten auch recht-
eckige Bügel aus rundstabigem oder schräg ge-
stellt bandförmigem Material ist auf der Riemen-
seite zu einer scharf abgesetzten Achse verjüngt.
Der Schnallendorn weist eine abgeknickte Spitze
und einen großen, vielfach pilzförmigen Schild
auf. Der Riemenbeschlag besitzt einen dreiecki-
gen Umriss. Auf beiden Seiten der Rahmenachse
und am Beschlagende befinden sich Nieten mit
großen, halbkugeligen Köpfen. An diesen Stellen
weist der Beschlagumriss bogenförmige Auswei-
tungen auf, die die optische Wirkung der Niet-
köpfe verstärken. Die Schnallen können als Grund-
material aus Bronze oder Eisen bestehen, weisen
aber häufig Zierauf- und Einlagen aus anderen
Materialien, zumeist Zinn oder Silber auf. Bronze-
schnallen besitzen überwiegend einen Dekor aus
Punz- oder Kerbbändern, die sich entlang der
Ränder ziehen. Zusätzlich kann das Mittelfeld mit
einer Wiederholung des Randmotivs oder mit

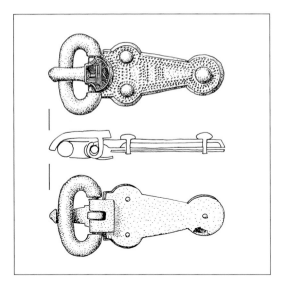

7.3.1.

einem eigenständigen Motiv verziert sein. Zuweilen ist das Mittelfeld auch ausgeschnitten und mit einem Pressblech aus Gold oder Silber hinterlegt. Ferner kommen Silber- oder Zinnauflagen vor. Bei eisernen Schnallen überwiegt eine Tauschierung. Häufig zeigt der Dornschild einen besonderen Dekor, zu dem eine eingeschnittene Figur oder aufgesetzte Schmucksteine gehören können.
Synonym: Schnalle mit dreiseitigem Beschlag.
Datierung: Merowingerzeit, 6.–7. Jh. n. Chr.

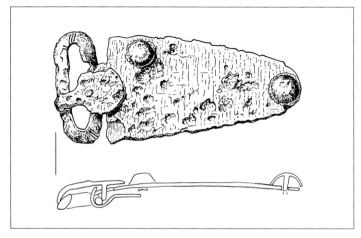

7.4.1.

Verbreitung: Belgien, Frankreich, Schweiz, Deutschland, Österreich.
Literatur: Böhner 1958, 184–187; Moosbrugger-Leu 1971, 131–133; Schmidt 1976, 70; U. Koch 1977, 124–128; Martin 1991, 96–98.
(siehe Farbtafel Seite 28)

7.4. Schnalle mit zungenförmigem Beschlag

Beschreibung: Die Schnalle besteht aus einem ovalen Rahmen, einem Dorn und einem Beschlag, der mit einer Lasche über die Achse gehängt ist. Der Beschlag weist einen parabelförmigen Umriss auf. Von der größten Breite an der Schnallenachse läuft er in weitem Bogen zusammen und schließt mit einer Rundung ab. Drei Nieten dienen zur Befestigung am Riemen. Die Schnalle besteht überwiegend aus Eisen.
Datierung: Merowingerzeit, 6.–7. Jh. n. Chr.
Verbreitung: Frankreich, Belgien, Niederlande, West- und Süddeutschland, Schweiz.
Literatur: Böhner 1958, 196–199; Moosbrugger-Leu 1971, 147–148; U. Koch 1977, 126–127.

7.4.1. Schnalle mit zungenförmigem Beschlag und schildförmigem Dorn

Beschreibung: Der Beschlag verjüngt sich von der größten Breite an der Schnallenachse in einem weiten gerundeten Bogen, um parabelförmig abzuschließen. Durch kleine Randausschnitte kann die Kontur leicht profiliert sein. Drei Nieten – zwei an der größten Breite, die dritte am riemenseitigen Ende – besitzen große halbkugelige Köpfe, die einen Kerbrand aufweisen können. In der Regel bestehen die Nietköpfe aus Bronze, während der Beschlag vorwiegend aus Eisen ist. Bei einigen Stücken ist der Abschluss des Beschlags stegartig abgesetzt, sodass die Schlussniete über den zungenförmigen Umriss hinausragt. Der

Beschlag greift mit einer geschlitzten Lasche über die Achse. Der Schnallenrahmen ist schmal oval und zeigt einen schräg bandförmigen Querschnitt. Der Dorn weist eine nach unten abgeknickte Spitze sowie eine pilzförmige Platte an der Basis auf. Neben unverzierten Stücken kommen häufig Schnallen mit Silbertauschierung vor.
Datierung: Merowingerzeit, 6.–7. Jh. n. Chr.
Verbreitung: Frankreich, Belgien, Niederlande, West- und Süddeutschland, Schweiz.
Literatur: Böhner 1958, 196–199; Moosbrugger-Leu 1971, 147–148; U. Koch 1977, 126–127; Martin 1991, 105–113; Leitz 2002, 267.
(siehe Farbtafel Seite 28)

7.5. Schnalle mit trapezförmigem Beschlag

Beschreibung: Die Trapezform des Beschlags besteht aus einer Breitseite an der Schnallenachse und einer Schmalseite am riemenseitigen Ende sowie kontinuierlich zusammenlaufenden Längsseiten. Diese Grundform kann durch Randausschnitte sowohl an den Längsseiten als auch an der Schmalseite verändert sein. An der Breitseite setzt eine bandförmige Lasche an, die über die Achse greift. Der Rahmen ist meist oval. Als Herstellungsmaterial überwiegt Eisen.
Datierung: Merowingerzeit, 7.–8. Jh. n. Chr.
Verbreitung: West- und Süddeutschland, Belgien, Frankreich, Schweiz.
Literatur: Werner 1953, 31–34; Stein 1967, 33–34; Moosbrugger-Leu 1971, 146–147; U. Koch 1977, 126–127.

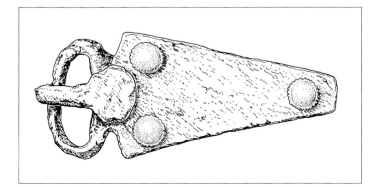

7.5.1.

7.5.1. Einfache Schnalle mit trapezförmigem Beschlag und schildförmigem Dorn

Beschreibung: Die Grundform des Beschlags ist trapezförmig mit einer breiten Seite am Schnallenrahmen und einer schmalen Seite am riemenseitigen Ende. Die Längsseiten sind gerade oder leicht geschwungen. Drei Nieten dienen der Befestigung am Riemen: je eine beiderseits der Rahmenaufhängung, die dritte am riemenseitigen Ende. An den Nietpositionen kann die Beschlagkontur bogenförmige Ausweitungen aufweisen. Eine rechteckige Lasche greift über den Schnallenrahmen. Ein Schlitz in Laschenmitte lässt Platz für den schildförmigen Dorn. Die Schnalle besteht überwiegend aus Eisen. Sie weist oft eine Tauschierung aus Buntmetall- oder Silberfäden auf. Flechtbänder und Motive im Tierstil II bilden die häufigsten Motive. Auch Gravierungen oder Ätzungen können vorkommen. Bronzene Exemplare können mit Punzreihen verziert sein.
Datierung: Merowingerzeit, 7. Jh. n. Chr.
Verbreitung: West- und Süddeutschland, Belgien, Frankreich, Schweiz.
Literatur: Moosbrugger-Leu 1971, 146–147; U. Koch 1977, 126–127; Blaich 2006, 91.

7.5.2. Schnalle Typ Bülach

Beschreibung: Der trapezförmige Eisenbeschlag schließt meistens mit zwei schwalbenschwanzförmigen Auszipfelungen ab. Verschiedentlich kann das Ende auch gerundet sein. Drei Nieten mit halbkugeligen Bronzekappen dienen zur Befestigung am Gürtelriemen. Charakteristisch ist die Tauschierung aus Buntmetall- oder Silberfäden, selten auch Goldfäden. Ein Mittelfeld wird durch einen Rahmen aus einer Zickzack- oder Wellenlinie abgesetzt. Im Zentrum befindet sich ein Achter- oder Flechtband, das einfach oder mehrfach geflochten ist. Auf den ovalen Schnallenrahmen mit schräg bandförmigem Querschnitt ist ein Dorn mit

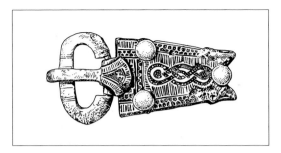

7.5.2.

großem, pilzförmigem Schild montiert. Er ist in der Regel mit kreissegmentförmigen Mustern tauschiert.

Datierung: jüngere Merowingerzeit, 7. Jh. n. Chr.
Verbreitung: Schweiz, Süddeutschland, Ostfrankreich.
Relation: Gestaltung: [Gürtelgarnitur] 8. Dreiteilige Gürtelgarnitur.
Literatur: Werner 1953, 31–34; Moosbrugger-Leu 1967, 67–90; Moosbrugger-Leu 1971, 155–158; U. Koch 1977, 127; U. Koch 1982, 25–26; Martin 1991, 102–104.
(siehe Farbtafel Seite 28)

7.5.3. Schnalle Typ Bern-Solothurn

Beschreibung: Typisch ist ein trapezförmiger langschmaler Eisenbeschlag, dessen Kanten durch Ausschnitte profiliert sind und dabei den Konturen eines tauschierten Zierbandes entlang der Be-

schlagkanten folgen. Der Beschlag ist mit dünnem Buntmetall- oder Silberblech plattiert. Zusätzlich treten Tauschierungen und fadenförmige Messingeinlagen in einem degenerierten Tierstil auf. Plattierungen und Tauschierungen kommen auch auf dem breiten Schnallenrahmen und dem Dorn, insbesondere dem Dornschild vor.

Datierung: jüngere Merowingerzeit, 7.–8. Jh. n. Chr.
Verbreitung: Frankreich, Belgien, Niederlande, West- und Süddeutschland, Westschweiz.
Relation: Gestaltung: [Gürtelgarnitur] 9. Mehrteilige Gürtelgarnitur.
Literatur: Stein 1967, 33–34; Moosbrugger-Leu 1967, 67–90; Moosbrugger-Leu 1971, 155–158; U. Koch 1977, 128–129; U. Koch 1982, 28–29; Marti 2000, 99.

7.6. Schnalle mit rechteckigem Beschlag

Beschreibung: Die Gemeinsamkeit der Schnallen besteht in dem rechteckigen Beschlagumriss und der Laschenkonstruktion. Hinsichtlich des Schnallenrahmens, der Dornform und der angewandten Verzierungstechniken können sich die Einzelformen dieser sehr heterogenen Gruppe deutlich von einander unterscheiden. Als Herstellungsmaterial überwiegen Buntmetall und Eisen.

Datierung: Römische Kaiserzeit bis Merowingerzeit, 2.–7. Jh. n. Chr.
Verbreitung: West- und Mitteleuropa.
Literatur: Moosbrugger-Leu 1967, 39–54; Oldenstein 1976, 214–216; Keller 1979, 24–26; Sommer 1984, 30–32.

7.6.1. Peltaförmige Schnalle mit angegossener Öse

Beschreibung: Der schmale Rahmen ist peltaförmig geschwungen. Die Spitzen drehen sich nach innen ein und können über eine kleine Perle wieder mit dem äußeren Rahmen verbunden sein. Eine Achse zwischen den eingedrehten Spitzen dient

7.5.3.

7.6.1.

zur Aufhängung des Dorns. Eine angegossene rechteckige Öse stellt die Verbindung zum Riemen her. In die Öse ist ein schmaler langrechteckiger Beschlag eingehängt. Er ist unverziert oder weist eine feine Durchbruchsarbeit in einem Mittelfeld auf. Bei einigen Stücken steht ein dünner halbkreisförmiger Kamm dicht an der Stirnseite aufrecht. Zur Befestigung kann die Stirnseite auf ein schmales Band reduziert sein, das durch die Schnallenöse führt und nach unten umgeschlagen ist. Dieses Band wurde auf der Rückseite angenietet oder greift in eine Befestigungsvorrichtung. Es gibt auch Stücke, bei denen das Band auf der Beschlagrückseite angelötet ist. Die Schnalle besteht aus Buntmetall.

Synonym: Schnalle mit angegossener Riemenöse; Cingulumschnalle.

Datierung: mittlere Römische Kaiserzeit, 2.–3. Jh. n. Chr.

Verbreitung: Frankreich, Schweiz, West- und Süddeutschland, Österreich.

Relation: peltaförmiger Schnallenrahmen: 2.1.7. Peltaförmige Schnalle, 6.2.1.3. Schnalle mit eingerollten Enden [mit dreieckigem Beschlag], 6.2.2.5. Schnalle mit eingerollten Enden [mit rechteckigem Beschlag], 8.4.1. Peltaförmige Schnalle mit Scharnier; 8.4.2. Peltaförmige Schnalle ohne Quersteg, [Gürtelgarnitur] 5.2. Militärgürtel Typ Neuburg-Zauschwitz.

Literatur: Kloiber 1957, 138; Oldenstein 1976, 214–216; Schulze-Dörrlamm 1990, 90; Fischer 2012, 121; Maspoli 2014, 46–47; Hoss 2014.

(siehe Farbtafel Seite 29)

7.6.2. Schnalle mit großem Beschlag

Beschreibung: Das große Beschlagblech aus Bronze ist in der Regel rechteckig. Den vorderen Abschluss bildet eine Astragalröhre. Bei einigen Stücken ist das riemenseitige Ende um eine dreieckige oder halbkreisförmige Fläche verlängert. Etwa in Blechmitte oder leicht nach vorne versetzt befindet sich ein ovaler Ausschnitt. Hier ist der Schnallenrahmen mit Hilfe einer nach hinten umgeschlagenen Lasche montiert. Der Rahmen besitzt Tierkopfenden. Er ist häufig getreppt profiliert und weist umlaufende Perlbänder auf. Daneben kommen Eierstabmotive und Kerbdreiecke vor. Der Dorn ist gerade und besitzt häufig facettierte Kanten. Zuweilen ist die Dornspitze als Tierkopf gestaltet. Selten treten seitliche Fortsätze in Tiergestalt auf. Das Beschlagblech ist flächig mit Kerbschnitt verziert. Der Blechrand wird von Zier-

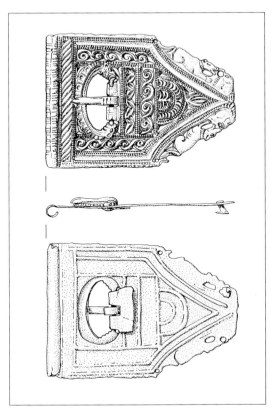

7.6.2.

bändern begleitet, die aus Kerb-, Punz- oder Perl-
reihen bestehen. Das gleiche Muster wiederholt
sich auf den Zierbändern, die die Gesamtfläche
in kleinere Teilflächen unterteilen. Häufig werden
so schmale Rechteckstreifen oder quadratische
Felder gebildet, die ihrerseits mit Kerbschnittmoti-
ven gefüllt sind. Die Muster setzen sich aus Drei-
eckkerben, schmalen Ovalen oder Spiralen zusam-
men, die zu Reihen, Kreuz- und Sternmustern oder
Mäandern angeordnet sind. Bei einigen Stücken
befinden sich zusätzlich kauernde Randtiere am
äußeren Beschlagende.
Synonym: Sommer Sorte 1, Form E.
Datierung: jüngere Römische Kaiserzeit bis
Völkerwanderungszeit, 4.–5. Jh. n. Chr.
Verbreitung: Großbritannien, Niederlande,
Belgien, Frankreich, Deutschland, Schweiz,
Österreich, Ungarn, Kroatien, Italien.
Relation: Gestaltung: [Gürtelgarnitur] Kerb-
schnittverzierte Gürtelgarnitur; Randtiere: 5.1.4.2.
Schnalle Typ Trier-Samson, [Riemenzunge] 7.1.4.
Lanzettförmige Riemenzunge mit Kerbschnittver-
zierung, [Fibel] 3.23.3. Gleicharmige Kerbschnitt-
fibel.
Literatur: Bullinger 1969a, 26–27; Keller 1971,
69–72; Sommer 1984, 30–32; Fischer 2012, 134.

7.6.3. Schnalle mit cloisonniertem rechteckigem Beschlag

Beschreibung: Die Schnalle besteht aus Gold
oder Bronze und kann dann Vergoldungen aufwei-
sen. Der rechteckige Beschlag besitzt eine Grund-
platte, die mit einer Lasche am Rahmen befestigt
ist, und einen kastenartigen Aufbau, der aus
schmalen Blechstegen besteht und Einlagen aus
Glas und Schmucksteinen aufweist. Der Bügel ist
oval oder rechteckig. Er zeigt einen runden oder
facettierten Querschnitt und kann mit Punzen ver-
ziert sein. Der Dorn besitzt häufig eine kleine
rechteckige oder sanduhrförmige Platte.
Synonym: Madyda-Legutko Typ H 48.
Datierung: Völkerwanderungszeit bis Mero-
wingerzeit, 4.–6. Jh. n. Chr.
Verbreitung: Spanien, Frankreich, West- und
Süddeutschland, Österreich, Ungarn.

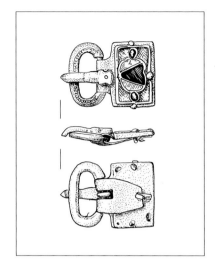

7.6.3.

Literatur: Ament 1970, 96–97; Böhme 1974, 66;
Keller 1979, 24–26; Madyda-Legutko 1987, 71.
(siehe Farbtafel Seite 29)

7.6.4. Schnalle mit rechteckigem Beschlag und schildförmigem Dorn

Beschreibung: Der rechteckige Beschlag ist mit
vier Nieten an den Ecken mit dem Riemen verbun-
den. Eine Lasche greift über den ovalen, schräg
bandförmigen Rahmen und wird durch einen
Dorn mit großem pilzförmigem Schild fixiert. Sel-
ten kommen rechteckige Schnallenrahmen vor,
die dann breite abgeschrägte Seiten aufweisen.
Die Schauflächen sind in der Regel verziert. Bei
den eisernen Schnallen treten überwiegend Tau-
schierungen und Plattierungen aus Silber oder
Messing auf. Bevorzugte Motive sind Flechtbänder
in Beschlagmitte, die von Winkelbändern oder
streifentauschierten Zonen eingerahmt sind. Fer-
ner kommen Darstellungen im Tierstil II vor. Sel-
ten, aber bei dem jeweiligen Erhaltungszustand
auch schlecht erkennbar, sind Ritzmuster und
Ätzungen. Bei bronzenen Schnallen gibt es Punz-
verzierungen.
Datierung: jüngere Merowingerzeit, 7. Jh. n. Chr.
Verbreitung: Westschweiz, Ostfrankreich.

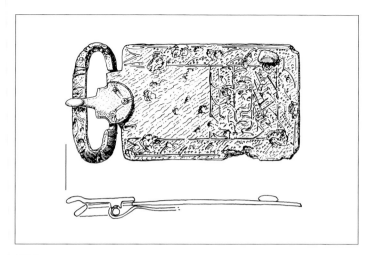

7.6.4.

Literatur: Moosbrugger-Leu 1967, 39–54; Moosbrugger-Leu 1971, 148–149; Martin 1991, 95; 113; Leitz 2002, 188–189.
(siehe Farbtafel Seite 29)

8. Schnalle mit Scharnierkonstruktion

Beschreibung: Die Scharnierkonstruktion besteht aus jeweils zwei oder mehreren ringförmigen Hülsen sowohl am Schnallenrahmen als auch am Beschlag, die miteinander korrespondieren und durch eine eingeschobene Achse verbunden sind. Die Scharnierösen sind in der Regel im Gussverfahren hergestellt. Die Schnallen kommen überwiegend in Bunt- und Edelmetall vor, aber auch Bein tritt als Herstellungsmaterial auf. Bandartige Ösenstifte auf der Unterseite des Beschlags dienen zur Montage des Riemens. Alternativ kommen Nietstifte vor, die an den Ecken oder Rändern des Beschlags sitzen. In vielen Fällen ist die Schauseite des Beschlags verziert. Neben Punzreihen sind Kerbschnittmuster oder mit dem Guss erzeugte Flachreliefs vertreten. Häufig kommen geometrisch durchbrochene Beschläge vor. Der Schnallenrahmen ist überwiegend oval. Er kann peltaförmig eingedrehte Spitzen oder Tierkopfenden aufweisen. Vielfach ist der Rahmen mit Ker-

ben, Linien oder Punzen verziert. Die Schnallen mit Scharnierkonstruktion stellen häufig sehr aufwändig gefertigte und fein dekorierte Stücke dar, die mit hohem technischen Können und ästhetischem Anspruch gefertigt sind.

8.1. Schnalle mit dreieckigem Beschlag

Beschreibung: Kennzeichnend ist der langgezogene dreieckige Bronzebeschlag, der mit Hilfe einer Scharnierkonstruktion mit dem Schnallenrahmen verbunden ist. Der Beschlag endet in der Regel in einer Kreisscheibe, auf der ein großer halbkugeliger Nietkopf sitzt. Zwei weitere Nietköpfe befinden sich am vorderen Beschlagteil. Dort bildet die Beschlagkante runde Ausbuchtungen. Der ovale Schnallenrahmen besitzt einen schräg gestellt bandförmigen Querschnitt. Der Dorn trägt einen großen pilzförmigen Schild.
Datierung: jüngere Merowingerzeit, 7.–8. Jh. n. Chr.
Verbreitung: Belgien, Frankreich, West- und Süddeutschland, Schweiz.
Literatur: Böhner 1958, 188–190; Moosbrugger-Leu 1971, 131–134.

8.1.1. Schnalle mit unverziertem dreieckigem Beschlag und Schilddorn

Beschreibung: Die Schnalle erhält durch den Verzicht auf Zierflächen eine klare, fast puristische Erscheinung. Dieser Eindruck wird bei extrem schmalen Schnallen, die sich auch durch ihre Grundform deutlich von den verzierten Exemplaren absetzen, noch erhöht. Der Bügel ist schräg gestellt bandförmig. Einige Stücke besitzen einen verhältnismäßig breiten Rahmen, der zum kreisförmigen tendiert. An der Dornbasis sitzt ein breiter gedrungener Schild. An der Verbindungsstelle zum dreieckigen Beschlag befindet sich ein Schar-

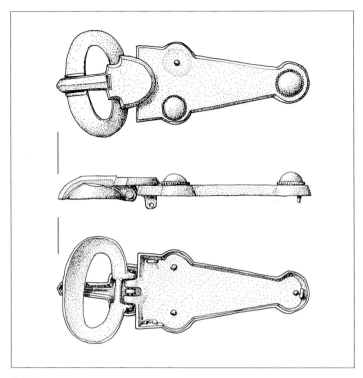

8.1.1.

nier mit Ösen und Stift. Zu den wenigen Zierelementen kann ein Kerbrand gehören, der die Ziernieten umgibt. Die Schnalle besteht aus Bronze.

Datierung: jüngere Merowingerzeit, 7. Jh. n. Chr.

Verbreitung: Belgien, Frankreich, West- und Süddeutschland, Schweiz.

Literatur: Böhner 1958, 188–189; R. Koch 1967, 69; Moosbrugger-Leu 1971, 131–133.

8.1.2. Schnalle mit dreieckigem Beschlag und Verzierung im Tierstil II

Beschreibung: Das kennzeichnende Merkmal besteht in einer flächigen Verzierung des dreieckigen Bronzebeschlags. Häufig bleibt nur ein Randstreifen ohne Dekor. Die Verzierung ist im Gussverfahren ausgeführt und zeigt bandförmige Tierdarstellungen, die miteinander verschlungen und mit Flechtbändern kombiniert sind. Eine zentrale Verzierung erscheint auf dem breiten Dornschild; häufig ist es eine menschliche Gesichtsdarstellung. Auch der ovale Rahmen kann flächig dekoriert sein.

Datierung: jüngere Merowingerzeit, 7.–8. Jh. n. Chr.

Verbreitung: West- und Süddeutschland, Ostfrankreich, Schweiz.

Literatur: Böhner 1958, 189–190; Moosbrugger-Leu 1971, 134; Müssemeier 2012, 94.

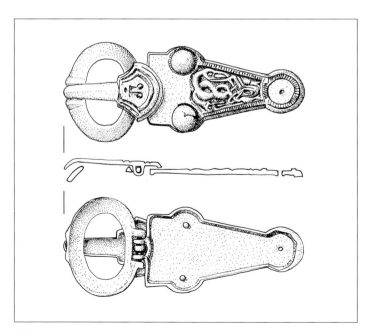

8.1.2.

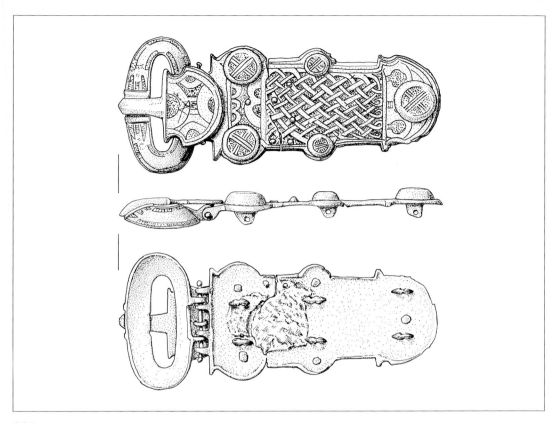

8.2.1.

8.2. Schnalle mit zungenförmigem Beschlag

Beschreibung: In dieser Gruppe werden Schnallen zusammengefasst, deren Beschlag gerundet endet. Einige Stücke besitzen schild- oder wappenförmige Beschläge, andere sind U-förmig. Für die Scharnierkonstruktion sitzen mehrere Ösen am vorderen Beschlagrand. Bei Schnallen der Römischen Kaiserzeit wird der Beschlag mit kleinen Nietstiften am Riemen befestigt. Die merowingischen Schnallen besitzen überwiegend Ösenstifte auf der Unterseite, während die großen Nietköpfe, die häufig in größerer Stückzahl an den Beschlagrändern sitzen, keine technische Funktion haben. Zur Verzierung der bronzenen Schnallen kommen Gravuren und Punzmuster vor. Es gibt durchbrochene Dekore und Silberauflagen.
Datierung: späte Römische Kaiserzeit bis Merowingerzeit, 4.–7. Jh. n. Chr.

Verbreitung: Großbritannien, Frankreich, Westdeutschland, Schweiz.
Literatur: Böhme 1986, 480–484; Aufleger 1997, 5–17; Pirling/Siepen 2006, 367–368.

8.2.1. Schnalle mit mehrnietigem Beschlag

Beschreibung: Der lange U-förmige Beschlag ist mit mehreren Nietpaaren an den Rändern ausgestattet. Eine Einzelniete bildet den Abschluss. Die Nietköpfe haben häufig unterschiedliche Größe und können verzierte Oberseiten besitzen. Sie dienen nur zu Zierde; die Montage des Riemens erfolgt mit Ösenstiften, die sich auf der Unterseite befinden. Die Schauseite des Beschlags ist flächig verziert. Häufig treten eingravierte Flechtbänder auf. Daneben sind Felder mit sich überschneidenden Kreisen und Kreissegmenten vertreten, die

punktierte Hintergründe aufweisen. Großflächige Tierdarstellungen sind im Wesentlichen auf Frankreich begrenzt. Lediglich der ovale Rahmen zeigt vielfach eingravierte, zur Mitte beißende Tiere. Ein Dorn mit großem Schild trägt geometrische Muster. Die Schnalle besteht aus Bronze, einige Stücke sind versilbert.

Untergeordnete Begriffe: Aquitanische Schnalle; Neustrische Schnalle.
Datierung: jüngere Merowingerzeit, 7. Jh. n. Chr.
Verbreitung: Frankreich, Schweiz, West- und Süddeutschland.
Literatur: Moosbrugger-Leu 1971, 139–140; Aufleger 1997; Geisler 1998.

8.3. Schnalle mit trapezförmigem Beschlag

Beschreibung: Kennzeichnend sind Bronzebeschläge in Trapezform, die eine breite Seite mit Scharnierösen und sich verjüngende Seitenkanten aufweisen. Die Beschlagkonturen können durch Randausschnitte oder Hervorwölbungen profiliert sein. Zur Befestigung am Riemen befinden sich Ösenstifte auf der Unterseite. Zusätzlich treten Nieten mit großen halbkugeligen Köpfen auf, die aber nur der Zierde dienen und keine funktionale Bewandtnis besitzen. Meistens sind es drei Nieten. Nur in Nordfrankreich mit Ausstrahlung in die Westschweiz und nach Belgien kommt eine größere Anzahl von Nieten vor, in der Regel sieben. Bei diesen Schnallen sind auch komplexe Beschlagverzierungen vertreten, die geometrische Motive,

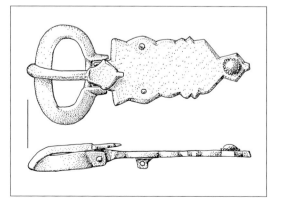

8.3.

Flechtbänder oder zoomorphe Darstellungen zeigen. Der Schnallenrahmen ist oval mit schräg bandförmigem Querschnitt. Die Dornbasis besitzt Schildform.

Untergeordneter Begriff: Neustrische Schnalle.
Datierung: jüngere Merowingerzeit, 7. Jh. n. Chr.
Verbreitung: Frankreich, Schweiz, West- und Süddeutschland, Belgien.
Literatur: Aufleger 1997, 14; Marti 2000, 101–103. *(siehe Farbtafel Seite 31)*

8.4. Schnalle mit rechteckigem Beschlag

Beschreibung: Der Beschlag besteht aus einer rechteckigen Platte aus Bronze oder Knochen und ist mit Hilfe von Nieten oder rückwärtigen Stiften mit dem Riemen verbunden. Ein Scharnier aus mehreren Ösen und einer Steckachse verbindet

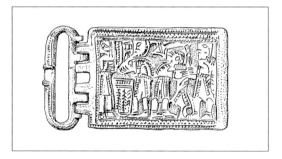

8.4.

den Beschlag mit Schnallenrahmen und Dorn. Während der Römischen Kaiserzeit sind mit dem rechteckigen Beschlag zunächst peltaförmige Schnallenrahmen, später ovale Rahmen mit Tierkopfenden oder mittelständigen Tierköpfen kombiniert. Nicht selten kommen dazu komplexe Dorne mit großen, an die Rahmenöffnung angepassten Platten oder gabelförmige Dorne vor. Die Schnallen des frühen Mittelalters weisen überwiegend christliche Motive auf, seien es Darstellungen in Durchbruchsarbeit, seien es eingeschnittene Motive, christliche Symbole oder Inschriftenbänder. Es wird vermutet, dass diese Schnallen im klerikalen Bereich verwendet wurden und man sich bewusst in Form und Mechanik auf die römischen Schnallen bezog.

Datierung: Römische Kaiserzeit bis Merowinger-zeit, 1.–7. Jh. n. Chr.
Verbreitung: Belgien, Frankreich, Schweiz, Deutschland, Österreich, Ungarn.
Literatur: Moosbrugger-Leu 1967, 29; 140–151; Martin 1991, 114–115; Steiner 2011, 111–114; Fischer 2012, 131.

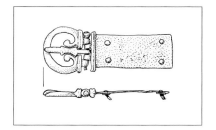

8.4.1. Peltaförmige Schnalle mit Scharnier

8.4.1.

Beschreibung: Die Schnalle besteht aus Bunt-metall oder Knochen, gelegentlich auch aus Eisen. Der Bügel besitzt einen D-förmigen Umriss. Die Bügelenden sind nach innen eingedreht. Sie kön-nen durch eine kleine Kugel oder eine Spiralranke wieder an den äußeren Bügel anschließen. Die eingerollten Enden liegen auf schmalen Leisten auf, an denen die Scharnierösen sitzen. Bei einigen Stücken treten Ziereinlagen auf dem Bügel auf. Ferner gibt es Schnallen mit einer Zinn- oder Sil-berauflage. Der Dorn ist einfach und gerade oder besitzt eine ausgeschnittene Platte, deren Umriss sich an der Bügelöffnung orientiert und diese zu großen Teilen ausfüllen kann. Häufig setzen an der Platte kurze seitliche Arme an. Der Dorn ist in die Schnallenachse eingehängt oder verfügt über eine eigene feste Achse. Der schmale rechteckige Beschlag kann unverziert sein. Es treten aber auch Stücke mit geometrisch fein durchbrochenem Be-schlag, mit kreisförmigen Buckeln oder mit Email-einlagen auf. Zur Befestigung des Riemens befin-den sich Nieten an den Beschlagecken oder Halterungen auf der Unterseite.
Synonym: Schnalle Typ Kalkriese; Schnalle Typ Aislingen.
Datierung: frühe Römische Kaiserzeit, 1. Jh. v. Chr.–2. Jh. n. Chr.
Verbreitung: Frankreich, Schweiz, Süd- und Westdeutschland, Österreich.
Relation: peltaförmiger Schnallenrahmen: 2.1.7. Peltaförmige Schnalle, 6.2.1.3. Schnalle mit einge-rollten Enden [mit dreieckigem Beschlag], 6.2.2.5. Schnalle mit eingerollten Enden [mit rechtecki-gem Beschlag], 7.6.1. Peltaförmige Schnalle mit angegossener Öse, 8.4.2. Peltaförmige Schnalle ohne Quersteg, [Gürtelgarnitur] 5.1. Platten-cingulum.

Literatur: Oldenstein 1976, 211–212; Unz/Desch-ler-Erb 1997, 32–37; Deschler-Erb 1999, 40–42; M. Müller 2002, 39–41; Flügel u. a. 2004; Franke 2009, 17–18; Deschler-Erb 2012, 53; Fischer 2012, 116; 120; Maspoli 2014, 46–47; Hoss 2014.
(siehe Farbtafel Seite 30)

8.4.2. Peltaförmige Schnalle ohne Quersteg

Beschreibung: Der Rahmen ist C-förmig geführt und endet in nach innen eingerollten Voluten. An den einbiegenden Enden sitzen zwei Ösen zur Montage des Beschlags. Es lassen sich zwei Varian-ten unterscheiden. Die eine Ausprägung ist offen. Die beiden Ösen befinden sich in breitem Abstand an den Einbiegungen. Davon hebt sich eine ge-schlossene Variante ab, bei der die beiden Voluten durch einen kurzen Quersteg verbunden sind. In diesem Fall sitzen die Ösen eng nebeneinander an beiden Seiten des Querstegs. Der Dorn ist meis-tens einfach und gerade und wurde in die Achse eingesteckt. Daneben kommen Dorne mit ausge-prägten Seitenarmen vor, die große Teile der Rah-menöffnung abdecken. Über die Achse ist ein rechteckiger Beschlag angebunden, der mit Nie-ten oder Knöpfen an dem Riemen befestigt war. Er kann einfach und unverziert sein. Einige Stücke

8.4.2.

verfügen über Emaileinlagen, andere zeigen einen durchbrochenen Dekor. Besonders prachtvoll sind die Schnallen mit flächigen Millefiorieinlagen auf Bügel und Beschlag. Die Schnallen bestehen aus Buntmetall.

Synonym: Schnalle Typ Newstead.

Datierung: mittlere Römische Kaiserzeit, 2.–3. Jh. n. Chr.

Verbreitung: England, West- und Süddeutschland, Österreich.

Relation: peltaförmiger Schnallenrahmen: 2.1.7. Peltaförmige Schnalle, 6.2.1.3. Schnalle mit eingerollten Enden [mit dreieckigem Beschlag], 6.2.2.5. Schnalle mit eingerollten Enden [mit rechteckigem Beschlag]; 7.6.1. Peltaförmige Schnalle mit angegossener Öse, 8.4.1. Peltaförmige Schnalle mit Scharnier.

Literatur: Oldenstein 1976, 211–212; Jütting 1995, 163; Deschler-Erb 1999, 41; Hoss 2014.

8.4.3. Schnalle mit einziehenden Rahmenstegen

Beschreibung: Der Rahmen ist viereckig. Charakteristisch sind das deutliche Einschwingen der Rahmenschenkel und die Verdickungen an den vorderen, auszipfelnden Rahmenecken. Hier befinden sich ein eiförmiger Knopf oder ein durch Rippen kräftig profilierter Fortsatz. Der achsseitige Rahmenschenkel ist kantig abgesetzt und zeigt in der Regel eine Längskehlung. In der Mitte dieser Seite befindet sich eine Aussparung, auf der der Dorn aufliegt. Rahmen und Dorn enden mit Ösen, durch die mit Hilfe einer Achse die Verbindung zum Beschlag hergestellt wird. Der Beschlag besitzt überwiegend einen rechteckigen, lang schmalen Umriss. Selten kommen breite Beschlagplatten vor. Sie sind mit Nieten oder rückwärtigen Knöpfen mit dem Riemen verbunden. Die Schauseite ist meistens unverziert. Die Schnalle besteht aus Bronze. Einige Stücke weisen eine Emailverzierung auf.

Synonym: Rechteckschnalle mit einziehendem Bügelrahmen; Rechteckschnalle mit eingezogenen Seiten, Schnalle Typ Oberstimm.

Datierung: frühe Römische Kaiserzeit, 1.–2. Jh. n. Chr.

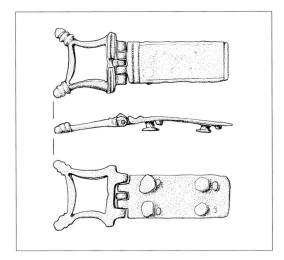

8.4.3.

Verbreitung: England, West- und Süddeutschland, Schweiz, Österreich.

Relation: ausgezipfelte Ecken: 6.2.2.6.3. Rechteckschnalle Typ Krummensee, [Gürtelhaken] 3.5. Norisch-Pannonische Gürtelschließe.

Literatur: Raddatz 1956, 95–98; Planck 1975, 30; Schönberger 1978, 206–207; Deschler-Erb 2012, 54; Fischer 2012, 116; J. Krämer 2015, 67; Hoss 2014. (siehe Farbtafel Seite 30)

8.4.4. Schnalle mit rechteckigem durchbrochenem Beschlag

Beschreibung: Charakteristisch ist ein rechteckiges Beschlagblech aus Bronze, das in geometrischen Formen durchbrochen ist. Häufig sind es abwechselnde Reihen aus rechteckigen und kreisförmigen Ausschnitten. Beide Motive können kombiniert sein, sodass eine Schlüssellochform entsteht. Seltener sind peltaförmige Durchbrechungen. Oft sind die verbleibenden, gitterartigen Stege mit Punzmustern verziert. Zuweilen wird das Durchbruchsmuster durch eine Blechhinterlegung hervorgehoben. Die Beschlagränder sind profiliert ausgeschnitten und abgeschrägt. Nietstifte mit kleinen Köpfen dienen zur Befestigung des Riemens. Das rahmenseitige Ende des Beschlags umschießt eine Achse, auf die die omega-

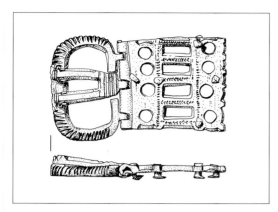

8.4.4.

förmige Schnalle und der Dorn montiert sind. Der Schnallenbügel besitzt häufig eine ovale Grundform und stellt zwei Delfine oder Seelöwen dar, die zur Mitte hin en face gestellt sind. Der Dorn ist einfach oder gegabelt. Es lassen sich in der Ausführung mehrere Varianten unterscheiden, die zum Teil regionale Verbreitungsunterschiede aufweisen. Bei einigen Schnallen sind zusätzlich die vorderen Extremitäten der Tiere dargestellt (Typ Sissy), andere zeigen stark eingerollte Schwanzenden, die in den Rahmen hineinreichen (Typ Colchester). Es treten deutlich stilisierte Tierdarstellungen mit einfachen geraden Enden in Kombination mit einem Gabeldorn auf (Typ Ságvár). Einige Schnallenbeschläge sind auffallend schmal (Typ Simancas). Eine andere Variante weist nur zwei schlüssellochförmige Durchbrechungen auf (Typ Tongern). Besonders im Donauraum kommen Schnallen mit rechteckigem Bügel vor (Typ Bregenz/Gauting).

Synonym: Schnalle mit durchbrochen gearbeitetem Beschlag; Sommer Sorte 2, Form B.

Untergeordnete Begriffe: Typ Sissy; Typ Colchester; Typ Ságvár; Typ Simancas; Typ Tongern; Typ Bregenz/Gauting.

Datierung: jüngere Römische Kaiserzeit, 4.–5. Jh. n. Chr.

Verbreitung: West- und Süddeutschland, Belgien, Nordfrankreich, Schweiz, Österreich, Ungarn.

Literatur: Keller 1979, 40–41; Sommer 1984, 34–35; Konrad 1997, 44–45.

8.4.5. Schnalle mit propellerförmig profiliertem Beschlag

Beschreibung: Der rechteckige Beschlag weist durch zwei dreieckige Ausschnitte am Beschlagende sowie zwei dreieckige Durchbrechungen des Beschlags ein Propellermotiv auf, das aus einer Kreisscheibe und zwei gegenüberliegenden trapezförmigen Flügeln besteht. Die Kanten der Flügel sind abgeschrägt. Das Propellermotiv kann unmittelbar auf das Schnallenscharnier folgen (Typ Gala) oder es befindet sich zwischen Scharnier und Propeller ein rechteckiges Feld (Typ Champdolent). Dieses Feld kann zusätzlich mit schlüssellochförmigen Durchbrechungen versehen sein (Typ Remagen). Als Verzierung sind häufig Kreisaugen oder große konzentrische Kreise zu finden, die das Zentrum des Propellers hervorheben. Der Bügel besteht aus gegeneinander gerichteten Tierdarstellungen oder einem Rechteck mit verdickten Ecken. Meistens besitzt die Schnalle einen Gabeldorn, bei dem die beiden Dornäste von einer rechteckigen Platte ausgehen.

Synonym: Löwenkopfschnalle; Sommer Sorte 2, Form C.

Untergeordnete Begriffe: Typ Gala; Typ Champdolent; Typ Remagen.

Datierung: späte Römische Kaiserzeit bis Völkerwanderungszeit, 4.–5. Jh. n. Chr.

Verbreitung: West- und Süddeutschland, Niederlande, Belgien, Nordfrankreich, Österreich, Ungarn, Norditalien.

Relation: propellerförmiger Beschlag: [Riemenzunge] 5.2.3. Riemenzunge mit Ringende und trapezförmigem Fortsatz.

Literatur: Böhme 1974, 66; Sommer 1984, 36–37; Hoeger 2002, 172–175; Fischer 2012, 131; 134; Paul 2012.

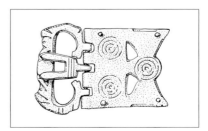

8.4.5.

8.4.6. Schnalle mit figürlich durchbrochenem Beschlag

Beschreibung: Der große rechteckige Bronzebeschlag ist im Guss durchbrochen gearbeitet und weist figürliche Motive auf. Die einzelnen Figuren besitzen häufig zusätzliche Konturlinien und eine Innenzeichnung, die Details wiedergibt. Ergänzend treten einzelne Punzen als Füllmotive auf. Den Beschlagrand nimmt eine Borte ein, die mit einem Ritzmuster oder in Kerbschnitttechnik gestaltet ist. Zu den häufigsten Motiven gehören christliche Darstellungen wie Daniel in der Löwengrube, Adoranten, aber auch antike Motive wie Greife oder Pferde. An der vorderen Beschlagkante befinden sich vier Ösen, zwischen denen der Schnallendorn und der Rahmen montiert und mittels einer Achse arretiert sind. Der Rahmen besitzt einen viereckigen oder einen schmalovalen Umriss, kann aber auch nieren- oder peltaförmig sein. Der Dorn ist überwiegend keulen- oder schildförmig und kann mit einer tierkopfförmigen Spitze enden.

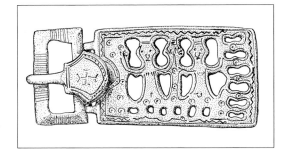

8.4.6.

Datierung: Merowingerzeit, 6.–7. Jh. n. Chr.
Verbreitung: Ostfrankreich, Schweiz, Westdeutschland.
Relation: figürliche Durchbrechung: 5.1.3.2. Rechteckige Schnalle mit figürlich durchbrochenem Beschlag.
Literatur: Moosbrugger-Leu 1967, 117–125; Moosbrugger-Leu 1971; Werner 1977.
(siehe Farbtafel Seite 31)

8.4.7. Reliquiarschnalle

Beschreibung: Die Besonderheit dieser Schnalle besteht in einem flachen kassettenartigen Einbau auf der Rückseite des Schnallenbeschlags. Es wird vermutet, dass diese Kassette in einem christlichen Kontext verwendet wurde und möglicherweise Reliquien beinhaltete. Es gibt unterschiedliche Mechaniken für den Zugang zur Kassette. Bei einigen Stücken ist der Hohlraum so angebracht, dass die Achse gelöst und die Schnalle zerlegt werden muss, um an das Fach zu gelangen. Bei anderen Stücken gibt es einen Zugang von der Seite, der durch eine Leiste oder durch ein Blechband verriegelt ist. Die Schauseite zeigt eine eingeschnittene Verzierung mit mythologischen Mo-

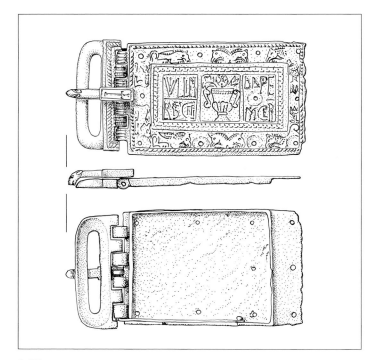

8.4.7.

tiven und christlichen Symbolen. An dem Beschlag und dem schmalen ovalen Rahmen sitzen Ösen, die durch eine Achse verbunden sind. Der Dorn kann mit einer Platte versehen sein und in einem Tierkopf enden. Die Schnalle besteht aus Knochen, Elfenbein oder Bronze.

Datierung: Merowingerzeit, 5.–7. Jh. n. Chr.
Verbreitung: Frankreich, West- und Süddeutschland, Schweiz, Ungarn.
Literatur: Moosbrugger-Leu 1967, 148–151; Werner 1977; Quast 1994, 600–616; Päffgen/ Ristow 1996, 651; Rettner 1998.

Die Riemenzungen

Als Riemenzunge, Riemenanhänger, Riemenendbeschlag oder Riemenbeschwerer werden Metallbeschläge bezeichnet, die sich am Riemenende befinden. Sie verhindern ein Zusammenrollen der Riemenspitze und verbessern damit das Durchfädeln durch den Schnallenbügel. Zugleich können sie bewirken, dass das Riemenende senkrecht herunterhängt. Darüber hinaus besitzen sie dekorative Funktion.

Riemenzungen treten erstmals am Ende der Eisenzeit in Mitteleuropa auf. Ihre Funktion ist für diese Zeit noch nicht präzise zu beschreiben. Die schmalen Hülsen bzw. Nietplatten sind nur für dünne Riemen geeignet. Da verschiedentlich mehrere Riemenzungen in einem Fundkomplex beobachtet wurden, kann es sein, dass das Riemenleder in Streifen geschnitten wurde. Für die Norisch-Pannonischen Gürtel der frühen Römischen Kaiserzeit kann diese Konstruktion auch auf bildlichen Darstellungen nachgewiesen werden (siehe [Gürtelgarnitur] 4.). Dort wurde nur der mittlere, etwas breitere Streifen durch die Schnalle gezogen, während die schmalen Seitenstreifen zur reinen Dekoration dienten (Raddatz 1956; Garbsch 1965, 109–112).

Während der Römischen Kaiserzeit nehmen sowohl die Anwendungsbereiche für Riemenzungen als auch ihre Häufigkeit und Formenvielfalt zu. Riemenzungen finden als Abschluss des Leibriemens und des Schwertgurtes, als Zierrat beim Pferdegeschirr (Ilkjær 1993; Blankenfeldt 2015), ab der mittleren Römischen Kaiserzeit auch an Schuh- oder Stiefelverschlüssen sowie an Reitersporen Verwendung. Sie scheinen zu dieser Zeit überwiegend zur Männerausstattung zu gehören. Am Ende der Römischen Kaiserzeit sind Riemenzungen ein fester Teil der repräsentativen Gürtel von ranghohen Männern beiderseits des Limes. Zugleich endet damit ein Entwicklungsabschnitt.

Ein vermehrtes Auftreten von Riemenzungen lässt sich dann erst wieder ab dem 6. Jh. n. Chr. beobachten. Nun sind es vor allem die Schuh- und Wadenbindengarnituren von Frauen, die mit Riemenzungen dekoriert sind. Sie erscheinen in einer gewissen Einheitlichkeit und paarweise oder in Sätzen von mehreren sich ähnelnden Stücken. Zu einer Wadenbindengarnitur gehören neben den Riemenzungen eine kleine Schnalle, gelegentlich ein Gegenbeschlag sowie ein kleiner quadrati-

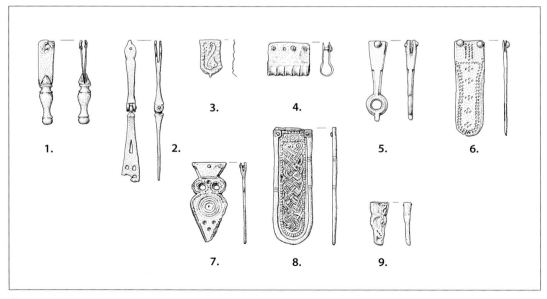

Übersicht

scher Beschlag (Clauss 1982). Zur gleichen Zeit sind Riemenzungen an Schwertguten zu finden. Am Leibriemen wurden sie erst wieder im Laufe des 7. Jh. n. Chr. üblich. Für einen kurzen Abschnitt Mitte des 7. Jh. n. Chr. kommen unter dem Einfluss südosteuropäischer Völker Leibriemen in Mode, an denen mehrere Zierriemen angebracht und mit Endbeschlägen versehen wurden (siehe [Gürtel-garnitur] 10.). In den folgenden Jahrhunderten bis zum Hochmittelalter treten Riemenzungen verein-zelt sowohl bei Männern als auch bei Frauen auf. Im 8. Jh. n. Chr. tendieren sie zu großer Breite oder extremer Länge. In der Wikingerzeit gibt es sehr formschöne, reich verzierte Exemplare.

Da anhand eines Einzelstücks häufig nicht eindeu-tig zu entscheiden ist, in welcher Funktion eine Rie-menzunge verwendet wurde, ist diese Material-gruppe im Folgenden übergreifend dargestellt. Die Systematik geht von der Grundform der Riemen-zungen aus. Anders als bei den Gürtelhaken und Schnallen hat sich eine Untergliederung nach der Befestigungsart am Riemen als nicht zielführend erwiesen, da sehr formähnliche Stücke mit unter-schiedlichen Montagevorrichtungen hergestellt

wurden. Deshalb wurde dem äußeren Eindruck des Stücks der Vorrang gegeben (siehe Übersicht). Dies entspricht auch den Systematisierungen in der bisherigen Forschung (Raddatz 1957; Madyda-Legutko 2011). Grundsätzlich lässt sich zwischen flachen und eher plastischen Riemenzungen un-terscheiden. Die plastischen Riemenzungen kön-nen eine Tendenz zu stabförmigen runden Formen (1. Riemenzunge mit im Querschnitt rundem End-stück) oder zu einer eckigen Ausführung mit einem Backenscharnie (2. Riemenzunge mit Schar-nier) besitzen. Die Riemenspitze konnte einfach mit einem Blech abgedeckt sein (3. Blechriemen-zunge). Die flachen Riemenzungen kommen ent-weder als geknickte Bleche (4. Doppelt gelegte Riemenzunge), als an den Kanten profilierte (5. Fla-che Riemenzungen) oder glatt belassene Platten (6. Zungenförmige Riemenzunge) sowie als schei-benförmig verbreiterte Endstücke (7. Scheibenför-mige Riemenzunge) vor. Von ihnen lassen sich schließlich solche Stücke abtrennen, die einen kästchenförmigen Aufbau aus Blechlagen und Kantenprofilen (8. Kästchenförmige Riemenzunge) aufweisen bzw. figürlich gestaltet sind (9. Figür-liche Riemenzunge).

1. Riemenzunge mit im Querschnitt rundem Endstück

Beschreibung: Ein drehrunder, vielfach plasti-scher unterer Abschnitt kennzeichnet diese Gruppe von Riemenzungen. Sehr häufig ist der Abschnitt durch eine Kugel oder eine ovoide bis zylinderförmige Verdickung profiliert. Ferner kön-nen ein oder mehrere baluster- oder vasenför-mige Elemente auftreten. Rippen und Wülste flan-kieren in einigen Fällen die plastischen Knöpfe. Der untere Abschluss kann um einen stiftartigen Fortsatz verlängert sein. Der obere Abschnitt der Riemenzunge ist stabförmig. Er besitzt einen kreis-runden, ovalen oder viereckigen Querschnitt. An

ihm befindet sich die Befestigungsvorrichtung. Sie besteht in dem abgeflachten und gespaltenen Ende, in das das Riemenende eingesteckt und mit einer Niete arretiert wurde.
Synonym: Raddatz Gruppe O.

1.1. Stabartige Riemenzunge

Beschreibung: Die rundstabige Riemenzunge ist dünn und lang. Ihre Grundform variiert zwischen stabförmig gerade und einem durch An- und Ab-schwellungen profilierten Duktus. Bei einigen Stü-cken befindet sich ein kleiner Knopf am unteren Ende. Die Riemenzunge ist mit einer Zwinge am

1.1.1.

Riemenende befestigt. Diese Zwinge ist selten durch eine größere Breite abgesetzt und kann mit einfachen Ritzlinien verziert sein. Die Riemenzunge besteht aus Bronze oder Silber.
Datierung: Römische Kaiserzeit, 1.–4. Jh. n. Chr.
Verbreitung: Schweden, Dänemark, Polen, Deutschland, Frankreich.
Literatur: Raddatz 1957; Oldenstein 1976, 146–147; Rau 2010, 233–236; Madyda-Legutko 2011, 41–43; 211; Blankenfeldt 2015, 165–167.

1.1.1 Stabförmige Riemenzunge

Beschreibung: Ein runder Bronzestab ist am unteren Ende gerade abgeschnitten. Der obere Abschluss flacht zu einer zwingenförmigen Nietplatte ab, deren Ende gerade abgeschnitten oder dreieckig zugespitzt ist. Die Riemenzunge ist unverziert.
Synonym: Raddatz Gruppe O 18; Madyda-Legutko Gruppe II, Typ 3; Kleemann Typ 1.
Datierung: Römische Kaiserzeit, Stufe B–C1 (Eggers), 1.–2. Jh. n. Chr.; Karolingerzeit, 8.–9. Jh. n. Chr.
Verbreitung: Nord- und Mitteldeutschland, Polen.
Literatur: Raddatz 1957; Schmidt-Thielbeer 1967, 63; Stein 1967; Kleemann 2002, 147; Madyda-Legutko 2011, 41–43; 211; Blankenfeldt 2015, 167; Schuster 2018, 72.

1.1.2.

1.1.2. Keulenförmiger glatter Riemenanhänger

Beschreibung: Eine lange dreieckige Zwinge weist zur Befestigung des Riemens eine einzelne Niete mit kleinem Kopf auf. Die untere Hälfte des bronzenen Anhängers ist keulenartig rund und verdickt sich leicht. Zwischen der Zwinge und dem keulenförmigen Ende kann sich eine kleine profilierte Verdickung aus mehreren Rippen befinden.
Datierung: mittlere Römische Kaiserzeit, 2. Jh. n. Chr.
Verbreitung: West- und Süddeutschland, Frankreich, Österreich.
Literatur: Oldenstein 1976, 146–147; Franke 2009, 42–43; Hoss 2014.

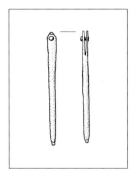

1.1.3.

1.1.3. Nadelförmige Riemenzunge mit profiliertem Ende

Beschreibung: Die dünne, stabartige Riemenzunge aus Bronze, selten aus Silber besitzt einen kreisförmigen oder ovalen Querschnitt. Das untere Ende ist durch Einschnürungen mit einer oder wenigen kleinen Kugeln verziert. Zum Nietende hin verbreitert sich die Riemenzunge leicht und bildet eine Zwinge mit einer Niete sowie ein gerade abgeschnittenes oder dreieckiges oberes Ende. Vereinzelt kann die Zwinge mit einfachen Kerb- oder Linienmustern verziert sein.
Synonym: Raddatz Gruppe O 1/17.
Datierung: Römische Kaiserzeit, Stufe B2–C (Eggers), 2.–4. Jh. n. Chr.
Verbreitung: Deutschland, Dänemark, Schweden, Polen.
Literatur: Schuldt 1955, 74; Raddatz 1957; Werner 1960; Tejral 1992, 454–455; Hoffmann 2004, 98; Voss 2005, 40–41; Rau 2010, 233–236; Blankenfeldt 2015, 165–166.
Anmerkung: Die Riemenzunge konnte einzeln oder paarig am Gürtel oder an Nebenriemen des Gürtels getragen werden. Auch die Verwendung an Schuhriemen ist belegt.

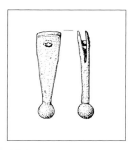

1.2.1.

1.2. Riemenzunge mit kugelartiger Verdickung

Beschreibung: Charakteristische Elemente der schmalen und langen Riemenzunge sind ein stabförmiges oder schmal konisches Oberteil und ein kugelartiger Knopf im unteren Bereich. Die Kugel kann um einen kurzen Stift verlängert sein. Zur Befestigung dient entweder eine Tülle, die an den Seiten geschlitzt ist, oder eine in zwei Blechlagen gespaltene Zwinge. Die Riemenzunge kann aus Bronze, Eisen oder Silber bestehen.
Datierung: jüngere Eisenzeit bis Römische Kaiserzeit, 2. Jh. v. Chr.–3. Jh. n. Chr.
Verbreitung: Dänemark, Deutschland, Polen, Tschechien, Slowakei.
Literatur: van Endert 1991, 30; Ilkjær 1993, 176–200; Madyda-Legutko 2011, 17–39; 210–211; Blankenfeldt 2015, 166–167.

1.2.1. Konische Riemenzunge mit Kugelende

Beschreibung: Eine konisch zusammenlaufende Hülse ist an den Seiten geschlitzt. Das obere Ende der Hülse ist gerade abgeschnitten und kann feine randparallele Rillen aufweisen. Selten sind gerundete Abschlüsse. Eine Niete dient zur Arretierung des Riemenendes. Am unteren Ende befindet sich eine Kugel. Die Riemenzunge besteht überwiegend aus Bronze.
Datierung: jüngere Eisenzeit, Latène D (Reinecke), 2.–1. Jh. v. Chr.
Verbreitung: Süddeutschland, Tschechien.
Literatur: van Endert 1991, 30; Madyda-Legutko 2011, 31–39; 211.

1.2.2. Riemenzunge mit Kugelende

Beschreibung: Der obere Teil der stabförmigen Riemenzunge ist geschlitzt und mit einer Befesti-

gungsniete versehen. Die Riemenzunge verjüngt sich gleichmäßig und endet mit einer kleinen Kugel und einem stiftartigen Fortsatz. Sie besteht häufig aus Eisen. Kunstvolle Exemplare können mit dichten umlaufenden Streifen einer Silbertauschierung verziert sein. Auch bronzene Exemplare kommen vor.
Synonym: Madyda-Legutko Gruppe I, Typ 2, Variante 3–4.

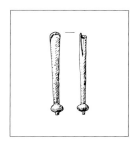

1.2.2.

Datierung: ältere Römische Kaiserzeit, Stufe B (Eggers), 1. Jh. n. Chr.
Verbreitung: Norddeutschland, Polen, Tschechien, Slowakei.
Literatur: Wegewitz 1972, 273; Madyda-Legutko 2011, 31–39; 211.

1.2.3. Riemenzunge mit mittlerer Kugel und rundem Endstück

Beschreibung: Die variantenreiche Gruppe besitzt eine klöppelartige Grundform. Der obere Abschluss endet gerade oder dreieckig zugespitzt. Eine zwingenförmige Konstruktion mit einer Niete erlaubt die Befestigung des Riemens. Die Seiten der Riemenzunge sind parallel oder laufen leicht konisch. Dieser Bereich hat einen viereckigen oder ovalen Querschnitt. Einige Stücke weisen stark geschwungene Seiten und ein ausgeprägtes breites Haftende auf. Im unteren Abschnitt sitzt eine Kugel. Sie ist glatt und gleichmäßig oder besitzt ein eingeschwungenes Unterteil. Nach oben und/oder unten kann sie von einer Rippe eingefasst sein. Den unteren Abschluss bildet ein rundstabiger Stift. Er ist gerade oder zieht in

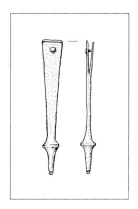

1.2.3.

der Mitte leicht ein. Das Ende ist gerade abgeschnitten oder als kleine Kugel profiliert. Die Riemenzungen sind unverziert. Sie bestehen aus Bronze oder aus Silber.

Synonym: Raddatz Gruppe O 4–16; Madyda-Legutko Gruppe I, Typ 2, Variante 5–6.

Datierung: Römische Kaiserzeit, Stufe C1–C2 (Eggers), 2.–3. Jh. n. Chr.

Verbreitung: Dänemark, Norddeutschland, Polen.

Literatur: Raddatz 1957; Ilkjær 1993, 176–200; Hoffmann 2004, 97–98; Madyda-Legutko 2011, 17–31; 210–211; Blankenfeldt 2015, 164–165; Schuster 2018, 73–74.

Anmerkung: Größere Sätze gleicher Riemenzungen bilden einen Teil des Pferdegeschirrs. Dabei sind silberne Stücke häufig. Einzelstücke oder wenige zusammengehörige Exemplare können zu einem Schwertgurt gehören oder sind Teil des Leibgurts.

(siehe Farbtafel Seite 32)

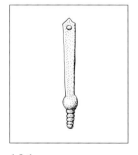

1.2.4.

1.2.4. Riemenzunge mit kugelförmigem Zwischenstück und profiliertem Abschluss

Beschreibung: Kennzeichnend ist das untere Ende der Riemenzunge. Es besteht aus einem kugelförmigen oder gerundeten Zwischenstück und einem stabförmigen Fortsatz, der eng geperlt ist. Eine etwas größere Perle bildet den Abschluss. Der bandförmige obere Bereich verbreitert sich leicht und schließt gerade oder dreieckig ab. Das Stück besteht aus Bronze.

Synonym: Raddatz Gruppe O 2/3; Madyda-Legutko Gruppe I, Typ 1, Variante 8.

Datierung: Römische Kaiserzeit, Stufe B2–C1 (Eggers), 2.–3. Jh. n. Chr.

Verbreitung: Norddeutschland, Dänemark, Polen.

Literatur: Raddatz 1957; Madyda-Legutko 2011, 17–31, 210–211; Blankenfeldt 2015, 166–167.

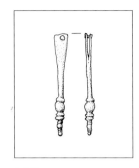

1.2.5.

1.2.5. Profilierte Riemenzunge

Beschreibung: Ein stabförmiger Bronzeschaft mit einem viereckigen oder ovalen Querschnitt weitet sich im oberen Bereich leicht zu einer Zwinge mit einer Niete. Das obere Ende verläuft gerundet oder zugespitzt oder ist gerade abgeschnitten. Der untere Abschluss besteht im Allgemeinen aus einem Wulst, einer größeren eiförmigen Verdickung sowie einer Anzahl von in der Größe abnehmenden Wülsten und Perlungen.

Datierung: ältere Römische Kaiserzeit, Stufe B2–C1 (Eggers), 1.–2. Jh. n. Chr.

Verbreitung: Norddeutschland, Polen.

Literatur: von Müller 1962, 4; Leube 1978, 18.

(siehe Farbtafel Seite 32)

1.2.6. Riemenende Typ Haithabu

Beschreibung: Die kleine Riemenzunge besteht aus Bronze. Sie besitzt eine trapezförmige Zwinge mit einer Niete, ein stabförmiges, leicht verdicktes Mittelteil sowie ein knopfförmiges Ende. Zwischen Zwinge und Mittelteil befindet sich eine Profilierung in Form von zwei kräftigen Rippen oder einem polyedrischen Knopf. Den unteren Abschluss bildet ein stark stilisierter Tierkopf oder ein Polyeder. Einige Stücke sind auf der Rückseite abgeflacht.

Datierung: Wikingerzeit, 10.–11. Jh. n. Chr.

Verbreitung: Norddeutschland, Dänemark, Schweden.

Literatur: Capelle 1968, 108; Gabriel 1988, 224–229; Arents/Eisenschmidt 2010, 140–145.

Anmerkung: Vermutlich wurde die Riemen-

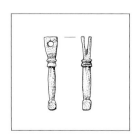

1.2.6.

zunge an einem schnallenlosen Gürtel getragen, dessen Verschluss mit einem ringförmigen Riemengleiter erfolgte.

1.3. Riemenzunge mit balusterartiger Profilierung

Beschreibung: Das zentrale Zierelement der Profilierung ist balusterartig gestaltet. Ein eiförmiger Knoten am unteren Ende verjüngt sich lang gezogen, um sich wieder konisch aufzuweiten. In der Regel ist der Baluster auf beiden Seiten von Rippen oder Wülsten eingefasst. Das obere Ende der Riemenzunge besteht in einer langen trapezförmigen Zwinge, an deren Abschluss eine Befestigungsniete sitzt. Die Riemenzunge besteht meistens aus Bronze.

Datierung: Eisenzeit bis mittlere Römische Kaiserzeit, 2. Jh. v. Chr.–3. Jh. n. Chr.

Verbreitung: Großbritannien, Deutschland, Polen, Tschechien, Slowakei, Österreich, Slowenien.

Literatur: Garbsch 1965, 104–106; Oldenstein 1976, 144–147; van Endert 1991, 30–34; Madyda-Legutko 2011, 17–31.

1.3.1. Profilierte Riemenzunge mit Kugelende

Beschreibung: Die bronzene Riemenzunge besteht aus einem profilierten Ende und zwei Befestigungslaschen. Hauptelement der Profilierung ist eine Balusterform, die nach oben um mehrere Scheibchen oder flache Puffer ergänzt sein kann. Den unteren Abschluss bildet eine Kugel oder eine breite Eiform. Am oberen Ende der Profilierung befinden sich zwei kleine dreieckige oder halbkreisförmige Plättchen, an die je ein bandförmiger Blechstreifen als Befesti-

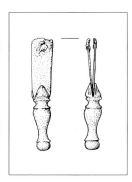

1.3.1.

gungslasche angelötet ist. Diese Laschen enden gerade abgeschnitten oder dreieckig zugespitzt. Eine einzelne Eisenniete am oberen Ende verbindet die beiden Laschen mit dem Riemen. Selten kommen auch Riemenzungen vor, bei denen die Befestigungslaschen mitgegossen sind.

Synonym: Garbsch Typ R1; Madyda-Legutko Gruppe I, Typ 1, Variante 1.

Datierung: jüngere Eisenzeit, Latène D (Reinecke), bis ältere Römische Kaiserzeit, 2. Jh. v. Chr.– 1. Jh. n. Chr.

Verbreitung: Süddeutschland, Tschechien, Österreich, Slowenien.

Literatur: Garbsch 1965, 104; van Endert 1991, 30–34; Rybová/Drda 1994, 110; Schäfer 2007, 353–356; Madyda-Legutko 2011, 17–31; 210–211; Lauber 2012, 760; Schulze-Forster 2014/15, 51.

1.3.2.

1.3.2. Profilierte Riemenzunge mit spitzem Ende

Beschreibung: An eine bandförmige oder lang gezogen dreieckige Riemenzwinge mit einer einzigen, nur bei sehr langen Zwingen auch mit mehreren übereinander angeordneten Befestigungsnieten schließt sich ein balusterförmiges Mittelstück an. Es ist von der Zwinge durch einen gerippten Knoten abgetrennt. Neben rundstabigen Mittelteilen (Typ R 2) kommen auch sechskantig profilierte Formen vor (Typ R 3). Den unteren Abschluss bildet ein gerippter Knoten, an den sich ein kleiner Stift anschließt. Die Zwingenwangen können mit einer einfachen geometrischen Ritzverzierung dekoriert sein. Die Riemenzunge besteht aus Bronze.

Synonym: Garbsch Typ R2–3.

Datierung: frühe Römische Kaiserzeit, 1. Jh. v. Chr.–2. Jh. n. Chr.

Verbreitung: England, Deutschland, Polen, Tschechien, Slowakei, Österreich.

Relation: Riemenzunge: [Gürtelgarnitur] 4. Norisch-Pannonischer Gürtel.

Literatur: Garbsch 1965, 104–106; Oldenstein 1976, 145–146; Gschwind 2004, 163; Madyda-Legutko 2011, 17–31; 210–211.

1.3.3.

1.3.3. Profilierter keulenartiger Riemenanhänger

Beschreibung: Die im Detail sehr unterschiedlich gestalteten Riemenzungen aus Bronze besitzen als Gemeinsamkeit eine lang gezogene dreieckige Zwinge mit Befestigungsniete sowie einen daran anschließenden profilierten Teil, der sich aus Wülsten, Rippen, Balustern und Kugeln zusammensetzt. Eine kanonische Anordnung der einzelnen Zierelemente ist nicht zu bemerken, wenngleich die größte Stärke gewöhnlich im unteren Drittel liegt. Die Riemenzunge endet häufig mit einem kleinen Knopf oder einem Kegel.
Datierung: mittlere Römische Kaiserzeit, 2.–3. Jh. n. Chr.
Verbreitung: Großbritannien, Süd- und Westdeutschland.
Literatur: Oldenstein 1976, 144–147; Jütting 1995, 168; Gschwind 2004, 163; Franke 2009, 42–43.

2. Riemenzunge mit Scharnier

Beschreibung: Die Riemenzunge besteht aus zwei oder mehreren Teilen, die durch eine Scharnierkonstruktion miteinander verbunden sind, wobei die beweglichen Anhänger stab- oder bandförmig sind. Entscheidend ist dabei weniger die Scharnierkonstruktion an sich, die auch bei anderen Typen von Riemenzungen vorkommen kann, sondern vielmehr die Kombination von Befestigungsmechanik und einem beweglichen Zierelement, das nicht mit einer anderen Befestigungsweise auftritt.

2.1.

2.1. Scharnierriemenzunge

Beschreibung: Zwei etwa gleich lange Teile sind mit einem einfachen Backenscharnier miteinander verbunden. Das obere Teil besitzt einen rechteckigen oder lang dreieckigen, vielfach an den Kanten leicht profilierten Umriss. Die Kanten können partiell facettiert sein. Das zwingenförmige Ende zeigt oft Konturausschnitte. Zwei Scharnierbacken sind mit einem Wulst oder mehreren Rippen abgesetzt. Das untere Teil ist mit einer einzelnen runden Öse in das Scharnier eingehängt und besitzt die Form eines langen Dreiecks oder eines Trapezes, gelegentlich auch eines langen Rechtecks. Häufig weist es ornamentale Durchbrechungen und einen profilierten unteren Abschluss auf. Neben bronzenen Exemplaren kommen auch Stücke aus Edelmetall vor.
Synonym: Scharnierbeschlag.
Datierung: mittlere Römische Kaiserzeit, 2.–3. Jh. n. Chr.
Verbreitung: West- und Süddeutschland, Österreich.
Relation: Scharnier: 7.1.1.1. Amphoraförmige Riemenzunge mit Scharnierbefestigung; 7.2. Herzförmige Riemenzunge; Mehrgliedrigkeit: 4.3. Mehrgliedriger Riemenendbeschlag.
Literatur: Jacobi 1897, 488; Winckelmann 1901; Oldenstein 1976, 147; Fischer 1988; Gschwind 2004, 336–337; Hoss 2014.
(siehe Farbtafel Seite 32)

3. Blechriemenzunge

Beschreibung: Auf das Riemenende ist ein dünnes Blech aus Bronze, Messing oder Edelmetall montiert. Es ist mit einem oder wenigen Stiften befestigt. Das Blech zeigt häufig ein eingeprägtes Muster.

3.1.

3.1. Gepresste Riemenzunge

Beschreibung: Ein dünnes Blech aus Gold, Silber oder Buntmetall weist parallele Kanten und überwiegend ein spitz zulaufendes unteres Ende auf. Der Rand ist nach hinten umgebogen und fasst die Riemenkanten. Ein oder wenige Stifte dienen zur Befestigung. Die Schauseite ist von einem Muster bestimmt, das von der Rückseite eingepresst wurde. Häufig erscheinen eine Buckelreihe oder Leisten entlang der Kanten. Das Mittelfeld kann von einem Palmetten-, Ranken- oder Kettenmotiv eingenommen sein. Auch figürliche Darstellungen treten auf. Zusätzlich kann ein Überzug aus Weißmetall auftreten.
Datierung: Frühmittelalter, frühe bis mittlere Awarenzeit, 7.–8. Jh. n. Chr.
Verbreitung: Ostösterreich, Ungarn.
Literatur: Winter 1997, 31–32; 35.

4. Doppelt gelegte Riemenzunge

Beschreibung: Die einfache und effektive Befestigungskonstruktion besteht darin, dass ein Blech in der Mitte gefaltet wird und das Riemenende von beiden Seiten umgreift. Eine oder wenige Nieten sichern die Montage. Die rechteckige glatte Fläche erlaubt eine vielfältige Verzierung. Neben Punzmustern oder Kerbschnitt gibt es auch durchbrochene Ziermuster, die von dem Kontrast zwischen Metall und dem untergelegten Leder mitgeprägt sein dürften. Aber auch schlichte unverzierte Stücke kommen vor.

4.1. Schmal bandförmige Riemenzunge

Beschreibung: Die schmale einfache Riemenzunge besteht aus einem schmalen gefalteten Blechstreifen. Durch Randkerben oder Ausschnitte kann das obere Ende um die Nietstelle leicht profiliert sein. Die Kanten sind parallel oder können sich zum unteren Abschluss hin leicht fächerartig verbreitern. Ein Dekor ist selten und besteht aus einfachen Punzeinschlägen oder Randkerben. Die Riemenzunge ist aus Bronze oder aus Eisen hergestellt.
Datierung: jüngere Eisenzeit, Stufe IIb (Keiling), 2.–1. Jh. v. Chr.
Verbreitung: Norddeutschland.
Literatur: Rangs-Borchling 1963, 28; Behrends 1968, 39–40; Häßler 1976, 30–31; Hingst 1983, 25.

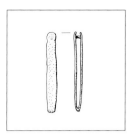

4.1.1.

4.1.1. Schmale bandförmige Riemenzunge

Beschreibung: Die Riemenzunge besteht aus einem schmalen Blechband aus Bronze oder Eisen, das in der Mitte U-förmig gefaltet und doppelt gelegt ist. Die freien Enden sind abgerundet und können durch seitliche Einschnürungen einfach profiliert sein. Ein Nietstift verbindet die beiden Enden und den eingeschobenen Riemen.
Synonym: Rangs-Borchling Typ 4a1.
Datierung: jüngere Eisenzeit, Stufe IIb (Keiling), 2.–1. Jh. v. Chr.
Verbreitung: Norddeutschland.
Literatur: Hingst 1962, 55; Hucke 1962; Rangs-Borchling 1963, 28; Behrends 1968, 39–40; Häßler 1976, 31; Hingst 1983, 25.
Anmerkung: Diese Form der Riemenzungen kommt in Kombination mit Haftarmgürtelhaken, Plattengürtelhaken und Holsteiner Gürteln vor. Bei Letzteren treten auch mehrere, bis zu sieben Riemenzungen an einem Gürtel auf.

4.1.2. Bandförmige Riemenzunge mit verbreitertem Ende

Beschreibung: Ein schmales Metallband ist in der Mitte quer gefaltet. Die Enden sind aufeinandergelegt und wurden mit einem Stift mit dem eingeschobenen Riemenende vernietet. Der untere Abschluss der Riemenzunge ist fächer- oder trapezförmig verbreitert. Die Riemenzunge besteht

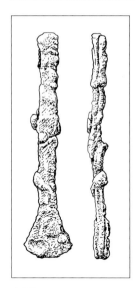

4.1.2.

überwiegend aus Eisen. Es kommen auch bronzene Exemplare vor, die dann eine einfache Kerb- oder Punzverzierung in Form von Querrillen, Kreisaugenbändern, Punkt- oder Kerbreihen aufweisen.
Synonym: Rangs-Borchling Typ 4b.
Datierung: jüngere Eisenzeit, Stufe IIb (Keiling), 2.–1. Jh. v. Chr.
Verbreitung: Norddeutschland.
Literatur: Rangs-Borchling 1963, 28; Häßler 1976, 30–31; G. Bemmann 1999.
Anmerkung: Die Riemenzungen sind oft mit Plattengürtelhaken und Ringgürtelhaken kombiniert, treten aber auch ohne weitere Gürtelbestandteile auf. Gemeinsam mit ihnen kommen häufig formähnliche bandförmige Beschläge vor, deren Falz ösenförmig aufgeweitet ist und einen kleinen Metallring umfasst.

4.2. Massiver Riemenendbeschwerer

Beschreibung: Die bronzene Riemenzunge besitzt eine lang rechteckige Schauseite und eine häufig etwas schmalere, ebenfalls bandförmig rechteckige Rückseite, zwischen denen das Riemenende saß. Beide Platten sitzen am unteren Ende auf einer Leiste auf und sind im oberen Bereich durch häufig zwei übereinander angeordnete Nieten verbunden. Den unteren Abschluss bildet ein profilierter Fortsatz. Er kann als geperl-

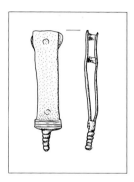

4.2.

ter Stab in Erscheinung treten oder durch Kannelu-ren und Leisten kräftig profiliert sein und dann mit einem großen Knopf abschließen. Auch durchbrochene Endstücke kommen vor. In vielen Fällen bildet das profilierte Ende die einzige Verzierung. Ferner kommen auf der Schauseite Nielloeinlagen in vegetabilen Motiven vor.
Datierung: frühe Römische Kaiserzeit, 1. Jh. n. Chr.
Verbreitung: West- und Süddeutschland, Schweiz.
Literatur: Ritterling 1912, 152; Hübener 1973; Oldenstein 1976; Unz/Deschler-Erb 1997, 46–47; Deschler-Erb 1999, 61.
Anmerkung: Diese Form der Riemenzunge gehört ausschließlich zum Pferdegeschirr.

4.3. Mehrgliedriger Riemenendbeschlag

Beschreibung: Die bronzene oder silberne Riemenzunge besteht aus zwei Teilen, die beweglich miteinander verbunden sind. Das obere Teil ist bandförmig und umschließt das Riemenende, indem es in der Mitte gefaltet und doppelt gelegt ist. Dabei ist der Falz ösenartig gerundet. Die vordere Blechlage ist häufig in Durchbruchtechnik verziert. Auch Ritzlinien oder Randkerben kommen vor. Die rückseitige Blechlage ist vielfach etwas schmaler und bleibt unverziert. Beide Lagen sind am oberen Ende miteinander und dem Riemenende vernietet. In den ösenartigen Falz am unteren Ende ist ein Anhänger eingehängt. Der Anhänger weist dafür eine D-förmige Öse auf. Er zeigt profilierte Kanten sowie häufig ein Durchbruchsmuster mit Rankenmotiven.
Datierung: mittlere Römische Kaiserzeit, 2.–3. Jh. n. Chr.
Verbreitung: Großbritannien, West- und Süddeutschland, Frankreich, Österreich.
Relation: Mehrgliedrigkeit: 2.1. Scharnierriemenzunge, 7.1.1.1. Amphoraförmige Riemenzunge mit Scharnierbefestigung, 9.2. Riemenzunge mit Benefiziarierlanze und Ringgriffschwert.
Literatur: Oldenstein 1976, 142–144; 157–158; Gschwind 2004, 163; Lenz 2006, 33.

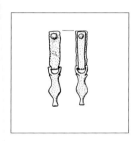

4.3.1.

4.3.1. Mehrgliedrige Riemenzunge mit lanzettförmigem Anhänger

Beschreibung: Der Riemenendbeschlag besteht aus einem schmalen rechteckigen Blech. Am unteren Ende zieht es in der Regel leicht zu einem noch schmaleren Band ein und ist nach hinten umgeschlagen. Beide Lagen werden am oberen Ende durch eine Niete miteinander und dem Riemen fixiert. In den Blechfalz ist ein lanzettförmiger Anhänger mittels einer steigbügelförmigen Öse eingehängt. Dieser Anhänger ist überwiegend flach. Er besitzt einschwingende Seiten und ein dreieckig zugespitztes Ende, an dem sich ein kleiner Knopf befinden kann. Die Riemenzunge ist in der Regel unverziert. Sie besteht aus Bronze, selten aus Silber.

Synonym: Pteryx; Typ Klosterneuburg.
Datierung: mittlere Römische Kaiserzeit, 2.–4. Jh. n. Chr.
Verbreitung: Großbritannien, West- und Süddeutschland, Frankreich, Slowakei, Österreich, Kroatien, Rumänien.
Literatur: Haberey 1949, 86; Oldenstein 1976, 142–144; Tejral 1992, 455; Gschwind 2004. 163; Lenz 2006, 33; Hoss 2014.

4.3.2. Durchbrochener Riemenendbeschlag mit einfacher Wellenranke

Beschreibung: Die Schauseite der Zwinge ist ornamental durchbrochen. Sie besitzt in der Regel einen achtförmigen Umriss und schließt am oberen Ende mit einer kleinen Scheibe ab. In Durchbruchstechnik entsteht ein Stegwerk in Form einer S-förmigen Ranke mit seitlichen Fortsätzen. Am unteren Ende verjüngt sich die Zwingenseite stufenartig zu einem schmalen Band, das nach hinten umgeschlagen die zweite Zwingenwange bildet und am oberen Ende vernietet ist. In den Umschlagfalz ist ein Anhänger mit einer steigbügelförmigen Öse eingehängt. Er ist ebenfalls

bandförmig und zeigt eine der Zwinge entsprechende Durchbruchsverzierung. Die Stücke bestehen aus Bronze und sind in der Regel mit Weißmetall überzogen.

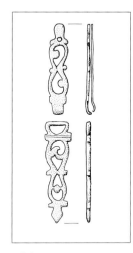

4.3.2.

Datierung: mittlere Römische Kaiserzeit, 2.–3. Jh. n. Chr.
Verbreitung: West- und Süddeutschland, Österreich.
Relation: Trompetenstil: [Gürtelgarnitur] 5.3. Militärgürtel Typ Klosterneuburg, [Fibel] 3.26.8. Durchbrochene Scheibenfibel.
Literatur: Oldenstein 1976, 157–158; Hoss 2014.
(siehe Farbtafel Seite 32)

4.3.3. Durchbrochener Riemenendbeschlag mit mehrfacher Wellenranke

Beschreibung: Der Beschlag besteht aus einer rechteckigen Zwinge. Die Schauseite weist ein durchbrochenes Ziermuster auf, das sich aus einem schmalen äußeren Rahmen und einer Wellenranke zusammensetzt. Sie ist mehrfach gewunden und wird von seitlichen Blättern begleitet. Ein herzförmiger Fortsatz bildet den oberen Abschluss der Schauseite. Am unteren Ende verjüngt sich das Band stufenartig, ist nach hinten umgeschlagen und bildet die rückwärtige Wange, die am oberen Abschluss vernietet ist. Diese Konstruktion erlaubt das Einbinden eines

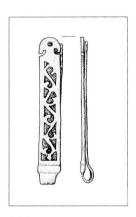

4.3.3.

Anhängers. Dessen Dekor entspricht dem der Zwinge. Die Stücke bestehen aus Bronze.
Datierung: mittlere Römische Kaiserzeit, 2.–3. Jh. n. Chr.
Verbreitung: Süd- und Westdeutschland.
Literatur: Kellner 1960, 145; Oldenstein 1976, 157–158; Gschwind 2004, 162; Hoss 2014.

Synonym: Lang trapezförmige Riemenzunge; Riemenende in Zungenform.
Datierung: späte Römische Kaiserzeit bis Frühmittelalter, 4.–8. Jh. n. Chr.
Verbreitung: Deutschland.
Literatur: Keller 1971, 66; Sommer 1984, 55; Hornig 1993, 158–158; Pirling/Siepen 2006, 383.

4.4. Rechteckige Riemenzunge

Beschreibung: Kennzeichnend für diese Riemenzunge ist die Konstruktion aus zwei rechteckigen Blechlagen aus Bronze oder Eisen. Dazu ist entweder ein Blechstück einfach mittig umgefalzt, der Falz ist röhrenartig aufgeweitet, oder zwei gleich große Bleche sind durch eine aufgeschobene Röhre verbunden. In der Regel ist eine Schauseite verziert, wobei Punzmuster sowie Kerbschnitt auftreten können.
Synonym: Laschenartige Blechriemenzunge; Sommer Form D; Kleemann Typ 8.
Datierung: späte Römische Kaiserzeit bis Frühmittelalter, 4.–8. Jh. n. Chr.
Verbreitung: Deutschland, Niederlande, Belgien, Nordfrankreich.
Literatur: Stein 1967; Keller 1971, 66; Böhme 1974, 78; Sommer 1984, 55; Kleemann 2002, 150; Pirling/Siepen 2006, 383–384.

4.4.1. Trapezförmige Riemenzunge

Beschreibung: Ein Bronzeblech ist mittig gefaltet und doppelt gelegt. Am oberen Ende befinden sich eine einzelne oder wenige Nieten, die die beiden Blechlagen und das eingeschobene Riemenende verbinden. Die Riemenzunge kann facettierte Kantenabschnitte und Randkerben aufweisen. Einzelne Zonen der Schauseite können mit Kreispunzen oder gegeneinandergestellten Dreiecksreihen verziert sein. Es kommen auch unverzierte Stücke vor.

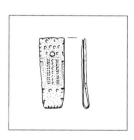

4.4.1.

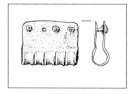

4.4.2.

4.4.2. Rechteckige Riemenzunge mit profiliertem Falz

Beschreibung: Der Falz, der die beiden rechteckigen Beschlagseiten verbindet, ist röhrenförmig aufgeweitet. Die Röhre kann durch Einschnürungen gewulstet sein oder Gruppen von Querkerben aufweisen. Auch das Beschlagblech kann verziert sein, wobei Ritzlinien, eingedrehte Kreise oder Punzreihen vorherrschen. Zur Befestigung sitzen Nieten in den Ecken oder als Reihe an der oberen Kante. Die Riemenzunge besteht aus Bronze oder Eisen; selten kommen silberne Exemplare vor.
Datierung: späte Römische Kaiserzeit bis Frühmittelalter, 4.–8. Jh. n. Chr.
Verbreitung: Deutschland, Niederlande, Belgien, Nordfrankreich, Dänemark.
Relation: Röhrenförmiger Falz: 7.1.1.1. Amphoraförmige Riemenzunge mit Scharnierbefestigung; rechteckige Riemenzunge mit verdicktem Rand: 7.3.2.2. Viereckige Riemenzunge mit Perlrand.
Literatur: Stein 1967; U. Koch 1984, 76; Sommer 1984, 55; Kleemann 2002, 150; Hoffmann 2004, 101.

4.4.3. Rechteckige Riemenzunge mit aufgeschobener Röhrenhülse

Beschreibung: Die schmal rechteckige bis quadratische Riemenzunge besteht aus zwei gegossenen Bronzeplatten. Sie können flächig mit Kerbschnitt versehen sein. Auch Punzmuster oder eingedrehte konzentrische Kreise kommen vor.

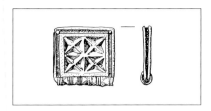

4.4.3.

Prachtvolle Stücke sind mit figürlichen Motiven in Niellotechnik verziert. Am unteren Ende der Riemenzunge ist eine mit Wülsten und Rippengruppen, zuweilen auch mit facettierten Dreiecken astragalierte Röhre aufgeschoben, die die beiden Platten verbindet. Am oberen Ende sitzen zwei kleine Nieten in den Beschlagecken.
Datierung: späte Römische Kaiserzeit, 4.–5. Jh. n. Chr.
Verbreitung: Nord- und Westdeutschland, Niederlande, Belgien, Nordostfrankreich.
Literatur: Böhme 1974, 78; Sommer 1984, 55; Pirling/Siepen 2006, 384.

5. Flache Riemenzunge

Beschreibung: Zu den Merkmalen dieser Gruppe von Riemenzungen gehören eine Befestigungsvorrichtung mit einer Zwinge und/oder Nieten, ein flacher und schmaler oberer Abschnitt sowie ein profilierter Umriss. Sehr häufig weitet sich der untere Abschnitt scheiben-, ring- oder löffelförmig. Aber auch viereckige Formen mit eingeschwungenen Seiten kommen vor. Vereinzelt sind ferner schmal-bandförmige Riemenzungen zu finden, die sich durch facettierte Kanten hervortun. Die Riemenzunge besteht überwiegend aus Bronze oder Eisen. Der Dekor ist wenig auffallend. Es kommen gekerbte Kanten, kantenbegleitende Ritzlinien und Punzreihen, vereinzelt auch Durchbruchmuster vor.
Synonym: Platte Riemenzunge; Raddatz Gruppe J.

5.1. Riemenzunge mit Scheibenende

Beschreibung: Die schmale Riemenzunge besitzt eine lange, leicht trapezförmige Nietplatte und ein gerade abgeschnittenes zwingenförmiges Ende mit einer einzelnen Befestigungsniete. Charakteristisch ist das untere Ende, das die Form einer kleinen kreisrunden, flachen Scheibe annimmt und im Durchmesser etwa der Breite des oberen Abschlusses entspricht. Die Riemenzunge besteht aus Bronze oder Eisen. Sie ist häufig unverziert, kann aber auch einfache Ritzmuster oder gekerbte Ränder aufweisen. Ausnahmen sind Prunkstücke mit einer Auflage aus vergoldetem Silberblech.
Synonym: Raddatz Gruppe J I; Madyda-Legutko Gruppe III, Typ 4.
Datierung: ältere Römische Kaiserzeit, Stufe B2–C1 (Eggers), 2. Jh. n. Chr.

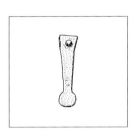

5.1.

Verbreitung: Polen, Tschechien, Norddeutschland, Dänemark, Schweden, Baltikum.
Literatur: Raddatz 1957, 88–93; Tejral 1992, 454; Rau 2010, 227; Madyda-Legutko 2011, 45–48; 211; Blankenfeldt 2015, 147.

5.2. Riemenzunge mit Ringende

Beschreibung: Die Grundbestandteile sind eine Zwinge oder ein einfaches Haftende, ein trapezförmiges Mittelstück sowie eine ringförmige Zierscheibe. Die Zierscheibe kann sich am unteren Ende der Riemenzunge befinden. Bei verschiedenen Stücken ist die Riemenzunge noch um einen kleinen Stift, eine trapezförmige Platte oder einen oder mehrere weitere Ringe verlängert. Die Riemenzunge besteht aus Bronze, Silber oder Eisen. Als Verzierung kommen Punzreihen, randbegleitende Rillen oder facettierte Kanten vor.
Synonym: Riemenendbeschlag mit Ring; Riemenzunge mit ringförmigem Ende; Raddatz Gruppe J II; Madyda-Legutko Gruppe III, Typ 5–7.
Datierung: Römische Kaiserzeit, B2–C3 (Eggers), 2.– 4. Jh. n. Chr.
Verbreitung: Polen, Norddeutschland, Dänemark, Schweden, Baltikum, Tschechien, Slowakei.

Literatur: Larsen 1950, 127; Raddatz 1957, 93–99; Schach-Dörges 1970, 78–79; Oldenstein 1976, 147–150; Lenz 2006, 34; Madyda-Legutko 2011, 48–66; 211–212; Hoss 2014; Blankenfeldt 2015, 148–158.

5.2.1. Riemenzunge mit einfachem Ringende

Beschreibung: Die Nietplatte ist überwiegend schmal trapezförmig. Nur selten kann sie die Form eines fast gleichseitigen Dreiecks mit breitem Haftende annehmen und besitzt dann leicht einziehende Seiten. Bei den meisten Stücken tritt eine zwingenartige Befestigungskonstruktion mit zwei oder drei kleinen Nieten auf. Alternativ kommen Riemenzungen vor, die direkt auf das Riemenende genietet wurden. Sie können einen Absatz als Anschlag des Riemenendes und ein bandförmiges oder trapezförmiges Gegenblech aufweisen. Ein einfacher Ring bildet das untere Ende der Riemenzunge. Bei manchen Stücken ist eine kleine Zwinge in den Ring eingehängt. Andere weisen einen Abrieb an den Ringkanten auf, sodass anzunehmen ist, dass etwas in den Ring eingehängt oder eingeknüpft gewesen sein könnte. Die Riemenzunge ist in der Regel unverziert, kann aber auch einfache Linienmuster aufweisen. Sie besteht aus Bronze oder Eisen.
Synonym: Raddatz Gruppe J II 1/2; Madyda-Legutko Gruppe III, Typ 5.
Datierung: Römische Kaiserzeit, Stufe B2–C1 (Eggers), 2.–3. Jh. n. Chr.
Verbreitung: Polen, Norddeutschland, Dänemark, Baltikum, Tschechien, Slowakei.

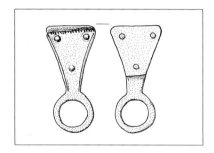

5.2.1.

Literatur: Raddatz 1957; Meyer 1969; Oldenstein 1976; Madyda-Legutko 2011, 48–55; 211–212; Blankenfeldt 2015, 149–153; Matešić 2017.
Anmerkung: Die Riemenzunge kann sowohl zur persönlichen Ausrüstung als auch zum Pferdegeschirr gehört haben. Sie war häufig mit einer Rechteckschnalle mit Gabeldorn ([Schnalle] 6.2.2.8.4.) kombiniert.
(siehe Farbtafel Seite 33)

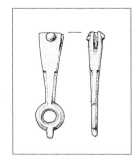

5.2.2.

5.2.2. Riemenzunge mit Ringende und Zapfen

Beschreibung: Typisch für die Riemenzunge ist ein Ringende, das um einen kleinen Stift verlängert ist. Die Nietplatte ist schmal trapezförmig. Sie endet gerade abgeschnitten, gerundet oder geschweift dreieckig. Eine oder zwei Nieten fixierten das Riemenende in einer Zwingenkonstruktion. Vielfach sind die Kanten facettiert. Darüber hinaus kommen einfache Rillenverzierungen oder lineare Muster aus Kreispunzen vor. Zur Herstellung wurde überwiegend Bronze oder Eisen verwendet.
Synonym: Raddatz Gruppe J II 3; Madyda-Legutko Gruppe III, Typ 6.
Datierung: jüngere Römische Kaiserzeit, Stufe C1 (Eggers), 2.–3. Jh. n. Chr.
Verbreitung: Deutschland, Dänemark, Baltikum, Polen, Tschechien, Slowakei, Österreich, Rumänien.
Literatur: Raddatz 1957; von Schnurbein 1977; Gschwind 2004, 163; Madyda-Legutko 2011, 55–64; 212; Blankenfeldt 2015, 153–154; Matešić 2017; Schuster 2018, 75–77.

5.2.3. Riemenzunge mit Ringende und trapezförmigem Fortsatz

Beschreibung: Eine schmale trapezförmige Nietplatte endet in einem Ring, der wiederum einen

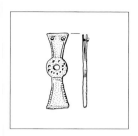

5.2.3.

schmal trapezförmigen Fortsatz besitzt. Der Fortsatz kann deutlich kürzer sein als die Nietplatte (Form J II 4) oder etwa die gleiche Länge aufweisen; die Riemenzunge weist dann einen symmetrischen Aufbau auf (Form J II 5). Das Stück besteht aus Bronze.

Synonym: propellerförmige Riemenzunge; Raddatz Gruppe J II 4/5.
Datierung: jüngere Römische Kaiserzeit, Stufe C1–C3 (Eggers), 3.–4. Jh. n. Chr.
Verbreitung: Deutschland, Dänemark, Schweden, Polen.
Literatur: Raddatz 1957; Bullinger 1969a; Rau 2010, 230–233; Blankenfeldt 2015, 154–156; Matešić 2017.
Relation: propellerförmiger Aufbau: [Schnalle] 8.4.5. Schnalle mit propellerförmig profiliertem Beschlag.
Anmerkung: Die Riemenzunge kann als Einzelstück oder in größerer Stückzahl an einer Gürtelgarnitur auftreten. Sie kommt sowohl an Waffengurten als auch an Leibriemen vor. Die Propellerbeschläge oder propellerförmigen Beschläge, die in der späten Römischen Kaiserzeit als Gürtelbeschläge auftreten, sind den propellerförmigen Riemenzungen im Umriss sehr ähnlich. Sie können mit Schnallen mit entsprechender Verzierung des Beschlags kombiniert sein (siehe [Schnalle] 8.4.5.). Im Unterschied zu den Riemenzungen besitzen sie aber 1–3 Nieten an beiden Propellerflügeln (Paul 2012).
(siehe Farbtafel Seite 34)

5.2.4. Riemenzunge mit doppeltem Ringende

Beschreibung: Den unteren Abschluss bilden in der Regel zwei aufeinanderfolgende, etwa gleich große Ringe. Dieser Dekor ist im Guss erfolgt. Dabei lassen sich solche Riemenzungen, bei denen die Ringe direkt aneinander schließen

(Form J II 6), von denen unterscheiden, bei denen ein Steg zwischen den Ringen sitzt (Form J II 7). Als dritte und seltene Variante kommen Stücke vor, bei denen der untere Ring etwas kleiner und von drei kleinen gestielten Ringelchen umgeben ist (Form J II 8). Das Herstellungsmaterial ist Bronze oder Silber. Als Verzierung kommen neben facettierten Kanten auch einfache Rillenlinien vor.
Synonym: Raddatz Gruppe J II 6–8; Madyda-Legutko Gruppe III, Typ 7.
Datierung: jüngere Römische Kaiserzeit, Stufe C1 (Eggers), 2.–3. Jh. n. Chr.
Verbreitung: Norddeutschland, Dänemark, Nordpolen.
Literatur: Raddatz 1957; Madyda-Legutko 2011, 64–66; 212; Blankenfeldt 2015, 156–158.

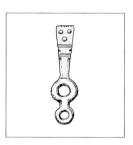

5.2.4.

Anmerkung: Während die Formen J II 6 und 7 auch am Leibgurt getragen wurden, lässt sich die Form J II 8 bisher nur an Pferdegeschirren nachweisen.
(siehe Farbtafel Seite 33)

5.3. Riemenzunge mit Schälchenende

Beschreibung: Als charakteristisches Merkmal besteht das Ende der Riemenzunge aus einer kreisförmigen gewölbten Scheibe, deren Hohlseite nach Ausweis der Verzierung nach innen zum Körper des Trägers gerichtet war. Anhand der Form der Nietplatte lassen sich eine schmale schlichte und eine breite fächerartige Ausführung unterscheiden. Die Stücke bestehen überwiegend aus Bronze.
Synonym: Flache Riemenzunge mit löffelförmigem Endstück; Raddatz Gruppe J III.
Datierung: Römische Kaiserzeit, Stufe B2–C3 (Eggers), 2.–4. Jh. n. Chr.
Verbreitung: Norwegen, Schweden, Dänemark, Nord- und Mitteldeutschland, Baltikum.
Literatur: Raddatz 1957, 99–101; Madyda-Legutko 2011, 66–69; 212; Blankenfeldt 2015, 159–160.

5.3.1. Schlichte gestreckte Riemenzunge mit Schälchenende

Beschreibung: An eine lange und schmale trapezförmige Nietplatte schließt sich eine kugelsegmentförmige Scheibe an, die der Riemenzunge eine löffelartige Gesamtform gibt. Die Nietplatte weist vielfach leicht einziehende Seiten und ein flach abgerundetes oder geschweiftes oberes Ende auf. Dort war das Riemenende mit einer oder zwei Nieten in einer Zwingenkonstruktion befestigt. Die Riemenzunge besteht aus Bronze oder aus Eisen. Sie ist in der Regel unverziert.

Synonym: Raddatz Gruppe J III 1; Madyda-Legutko Gruppe III, Typ 8.

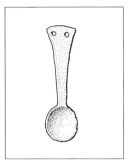

Datierung: Römische Kaiserzeit, Stufe B2–C1 (Eggers), 2.–3. Jh. n. Chr.
Verbreitung: Dänemark, Schweden, Nord- und Mitteldeutschland, Polen, Baltikum.
Literatur: Raddatz 1957, 99–101; Madyda-Legutko 2011, 66–69; 212; Blankenfeldt 2015, 159–160.

5.3.1.

5.3.2. Pendelförmige Riemenzunge

Beschreibung: Die Riemenzunge endet mit einer großen kugelsegmentförmigen Scheibe, deren Hohlseite dem Körper zugewandt ist. Es schließt sich eine breite fächerförmige Nietplatte an, an der das Riemenende mit mehreren Nieten

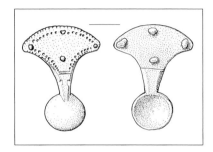

5.3.2.

befestigt war. Dazu ist die Rückseite in der Regel stufenförmig abgesetzt. Bei der Verzierung der Nietplatte überwiegen gekerbte oder facettierte Ränder und Punzmuster. Verschiedentlich kommen kreisförmige oder dreieckige Durchbruchsarbeiten vor, die die Nietplatte bis auf rahmenartig angeordnete Stege öffnen. Die Riemenzunge besteht aus Bronze.

Synonym: Fächerförmige Riemenzunge; Raddatz Gruppe J III 2.
Datierung: jüngere Römische Kaiserzeit, Stufe C2–C3 (Eggers), 4. Jh. n. Chr.
Verbreitung: Dänemark, Schweden, Norwegen, Norddeutschland.
Literatur: Larsen 1950, 159–160; Raddatz 1957, 99–101; Bantelmann 1988, 24; Ilkjær 1993; Rau 2010, 225–229; Blankenfeld 2015, 159–160.
Anmerkung: Die Fundzusammenhänge im Moorfund von Illerup Ådal legen nahe, dass die Riemenzunge zum Leibgurt des Trägers gehörte (Ilkjær 199).
(siehe Farbtafel Seite 33)

5.4. Gestreckt zungenförmige Riemenzunge

Beschreibung: Die Riemenzunge weist eine viereckige bandförmige Grundform auf, die durch einfach oder mehrfach einziehende Seiten gegliedert wird. Sie besteht überwiegend aus Bronze. Als Befestigungsvorrichtung tritt überwiegend eine Zwingenkonstruktion auf, bei der das obere Ende in zwei Lappen gespalten ist, zwischen die das Riemenende gesteckt und mit Nieten befestigt wurde. Daneben kommen Konstruktionen vor, bei denen die Riemenzunge einfach an das Riemenende genietet wurde, teils unterstützt durch eine Aussparung und eine Stoßkante auf der Rückseite, teils mit einem einfachen Gegenblech verstärkt. Die Seiten der Riemenzunge ziehen einfach oder mehrfach gerundet ein. Das Ende ist gerade oder leicht gerundet. Zu den wenigen Verzierungen können gekerbte Ränder oder randparallele Ritzlinien gehören.

Synonym: Raddatz Gruppe J IV.
Datierung: jüngere Eisenzeit bis jüngere Römische Kaiserzeit, 1. Jh. v. Chr.–3. Jh. n. Chr.

Verbreitung: Schweden, Dänemark, Deutschland, Polen, Tschechien.
Literatur: Raddatz 1957, 101–103; Madyda-Legutko 2011, 71–86; 212–213.

5.4.1. Schmale rechteckige Riemenzunge

Beschreibung: Die kleine schmale bronzene Riemenzunge ist rechteckig. Sie kann parallele Längskanten aufweisen, doch treten häufig leicht einziehende Seiten auf. Das obere Ende weist eine zwingenförmige Befestigungskonstruktion mit einer kleinen Niete auf. Es ist gerade abgeschnitten, leicht gerundet oder dreieckig zugespitzt. Der untere Abschluss ist ebenfalls gerade abgeschnitten oder leicht gerundet. Die Kanten können durch feine Linien akzentuiert sein.
Synonym: Madyda-Legutko Gruppe IV, Typ 9, Variante 1.
Datierung: jüngere Eisenzeit bis ältere Römische Kaiserzeit, Stufe A–B (Eggers), 1. Jh. v. Chr.–2. Jh. n. Chr.

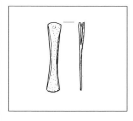

5.4.1.

Verbreitung: Nord- und Ostdeutschland, Tschechien, Polen.
Literatur: von Müller 1962, 4; Wegewitz 1972, 272; Madyda-Legutko 2011, 71–72; 212.

5.4.2. Flache gestreckt zungenförmige Riemenzunge

Beschreibung: Die flache viereckige Riemenzunge weist in der Regel ein gerades oder leicht gerundetes oberes und unteres Ende sowie leicht einziehende Längsseiten auf. Besonders im östlichen Verbreitungsgebiet kommen auch größere Exemplare vor, die einen trapezförmigen Umriss besitzen können, wobei teils der obere, teils der untere Abschluss etwas breiter ist. Eine Zwinge und mehrere Nieten dienen zur Verbindung mit dem Riemen. Kantenparallele Rillen oder gekerbte Kanten bilden die spärliche Verzierung. Die Stücke bestehen aus Bronze.

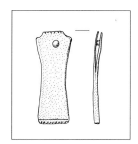

5.4.2.

Synonym: Raddatz Gruppe J IV 1; Madyda-Legutko Gruppe IV, Typ 9.
Datierung: Römische Kaiserzeit, Stufe B2–C1 (Eggers), 2.–3. Jh. n. Chr.
Verbreitung: Polen, Nord- und Ostdeutschland, Dänemark, Schweden.
Literatur: Raddatz 1957; Madyda-Legutko 2011, 71–84; 212–213; Blankenfeldt 2015, 160–163; Schuster 2018, 71–72.

5.4.3. Schmale lanzettförmige Riemenzunge

Beschreibung: Die lange und schmale Riemenzunge aus Bronze besitzt ein gerades oder dreieckiges oberes Ende. Hier wurde der Riemen an einer Zwingenkonstruktion mit einer Niete befestigt. In der oberen Hälfte der Riemenzunge schwingen die Seiten gerundet ein. Die untere Hälfte ist zungenförmig und besitzt einen gerundeten Abschluss. Die Riemenzunge ist häufig unverziert. Sie kann allenfalls wenige quer laufende Rillen oder eine Randborte aufweisen.

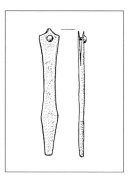

5.4.3.

Synonym: Raddatz Gruppe J IV 3–4; Madyda-Legutko Gruppe V, Typ 10.
Datierung: jüngere Römische Kaiserzeit, Stufe C1 (Eggers), 2.–3. Jh. n. Chr.
Verbreitung: Nord- und Mitteldeutschland, Dänemark.
Literatur: Raddatz 1957; Joh. Brandt 1960; Hoffmann 2004, 98–99; Madyda-Legutko 2011, 85–86; 213; Blankenfeldt 2015, 161–163.

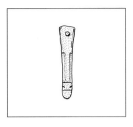

5.4.4.

5.4.4. Bandförmige Riemenzunge

Beschreibung: Die bronzene Riemenzunge ist schmal bandförmig. Sie besitzt gerade parallele Kanten. Am oberen Ende befindet sich eine Zwingenkonstruktion mit einer oder zwei Nieten. Die Riemenzunge ist häufig schlicht und unverziert. Manche Stücke weisen Querrillen und eine partielle Facettierung der Kanten auf.

Synonym: Raddatz Gruppe J IV 5.

Datierung: Römische Kaiserzeit, Stufe B2–C2 (Eggers), 2.–3. Jh. n. Chr.

Verbreitung: Nord- und Mitteldeutschland, Dänemark.

Literatur: Raddatz 1957, 103; Madyda-Legutko 2011; Blankenfeldt 2015, 163.

6. Zungenförmige Riemenzunge

Beschreibung: Der flache bandförmige Beschlag besitzt ein gerades oberes Ende und einen abgerundeten, spitz zulaufenden oder gerade abgeschnittenen unteren Abschluss. Zur Befestigung ist das obere Ende häufig zu einer Zwinge gespalten und mit einer oder mehren Nieten versehen. Alternativ kann dieses Ende abgeflacht sein. Vielfach gibt es eine ausgeprägte Stoßkante für das Riemenende und einen Blechstreifen als Gegenlager der Nieten. Die Kanten des Beschlags verlaufen im Allgemeinen parallel oder leicht konisch. Sie können auf einer oder auf beiden Seiten abgeschrägt sein. Typologisch lassen sich die Riemenzungen nach der Form des Abschlusses in solche Stücke mit gerundetem, mit spitz zulaufendem oder mit gerade abgeschnittenem Ende unterteilen. Daneben gibt es noch einige Sonderformen.

6.1. Riemenzunge mit rundem Ende

Beschreibung: Ein gerades Haftende, überwiegend parallele oder leicht konische Seiten und ein

gerundeter unterer Abschluss kennzeichnen die Riemenzunge. Sie ist dennoch sehr variantenreich. Es gibt kurze gedrungene Stücke, bei denen Länge und Breite etwa gleich groß sind, und schmale streifenförmige Exemplare. Bei manchen Ausprägungen sind die Seitenkonturen leicht eingezogen. Sehr häufig sind die Kanten im unteren Bereich ein- oder beidseitig abgeschrägt. Der obere Abschnitt ist davon immer ausgenommen. Die Befestigung am Riemen erfolgt über eine Zwingenkonstruktion oder ein einfaches Aufnieten. Dazu verhelfen eine oder mehrere Nieten in Reihe am oberen Rand. In Südosteuropa kommt ferner eine Tüllenkonstruktion vor. Die Riemenzunge ist sehr häufig verziert. Typisch ist die Aufteilung in ein etwa quadratisches Feld (am Haftende) und ein U-förmiges Feld. Beide Felder sind in der Regel durch eine Trennlinie voneinander abgesetzt und mit unterschiedlichen Dekoren gefüllt. Die Riemenzunge besteht aus Bronze, Silber oder Eisen, selten aus Gold. Sie kann partiell mit Weiß- oder Edelmetall überzogen sein.

Synonym: Riemenzunge mit stumpfem Ende; U-förmige Riemenzunge; Kleemann Typ 2–3.

Datierung: späte Römische Kaiserzeit bis Karolingerzeit, 4.–9. Jh. n. Chr.

Verbreitung: Deutschland, Frankreich, Schweiz, Österreich, Ungarn.

Literatur: Moosbrugger-Leu 1971; U. Koch 1982, 66; U. Koch 1984, 66–67; Schulze-Dörrlamm 1990, 234–236; Winter 1997; Kleemann 2002, 147–148; Hoffmann 2004, 99–100.

Anmerkung: Diese Form der Riemenzunge tritt sehr häufig an Wadenbindengarnituren auf, wobei mehrere formähnliche Stücke ein Set bilden (Clauss 1982). Weiterhin können sie an einem Leibriemen oder am Schwertgurt befestigt gewesen sein.

6.1.1. Langovale Riemenzunge mit einer Niete

Beschreibung: Die kleine bronzene Riemenzunge besitzt einen sich leicht verjüngenden Umriss und endet in einer gerundeten Spitze. Der obere Abschluss ist gerade und als Zwinge gestaltet, die mit einer Niete gesichert wird. Häufig befindet sich

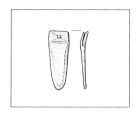

6.1.1.

hier ein eingeritztes Andreaskreuz. Der untere Abschnitt weist abgeschrägte Kanten auf. Er ist überwiegend unverziert.
Datierung: Völkerwanderungszeit bis ältere Merowingerzeit, 5.–6. Jh. n. Chr.
Verbreitung: Deutschland, Frankreich, Schweiz.
Literatur: Schulze-Dörrlamm 1990, 235.

6.1.2. Riemenzunge mit Punz- und Stempeldekor

Beschreibung: Die bronzene Riemenzunge ist durch eine Verzierung charakterisiert, bei der Punzornamente dominieren. Als häufiges Muster tritt ein U-förmiges Band auf, das die Schauseite einnimmt. Es lässt im unteren Bereich einen schmalen Streifen entlang der Außenkante frei, der häufig abgeschrägt ist, und schert im oberen Bereich zum Rand hin aus. Vielfach wird dieses Band durch einzelne oder gegeneinandergestellte Dreiecke, Kreise oder Rauten gebildet. Auch der Mittelstreifen kann verziert sein. Oftmals kehren dort die Punzmuster des Bandes in einer anderen Anordnung wieder oder andere Punzen bilden Reihen oder geometrische Anordnungen. Ein etwa quadratisches Feld am oberen Abschluss der Riemenzunge bleibt unverziert oder kann ein eigenes Muster aufweisen. Häufig ist es durch mehrere Querlinien oder Punzreihen abgesetzt. Bei anderen Riemenzungen ist die ganze Schauseite mit Ausnahme des unverzierten oberen Abschlusses mit senkrechten Reihen von Punzen bedeckt.
Datierung: Merowingerzeit, 6.–7. Jh. n. Chr.

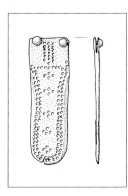

6.1.2.

Verbreitung: Südwestdeutschland, Frankreich, Schweiz, Österreich, Ungarn.
Literatur: U. Koch 1977, 80–81; Clauss 1982, 82–83; U. Koch 1982, 66; Polenz 1988; Winter 1997, 32.
Anmerkung: Die punzverzierten Riemenzungen sind typische Bestandteile von Wadenbindengarnituren. Sie können aber auch an Leibriemen auftreten.

6.1.3. Riemenzunge mit eingeschnittener Verzierung

Beschreibung: Kennzeichnend für die bronzene Riemenzunge ist eine eingeritzte oder eingeschnittene Verzierung. Auch Tremolierstich kommt vor. Meistens ist das Zierfeld U-förmig von einem Band eingerahmt, das als Leiterband oder mit gestuften Leitermotiven auftritt. Das Hauptmotiv kann aus einem Flechtband bestehen. Verschiedentlich erscheinen komplexe Verzierungen im Tierstil. Auch einfache geometrische Dekore oder Wabenmuster treten auf.

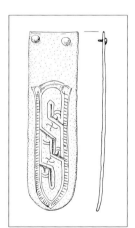

6.1.3.

Datierung: Merowingerzeit, 6.–7. Jh. n. Chr.
Verbreitung: Deutschland, Frankreich, Schweiz.
Literatur: U. Koch 1968, 66; G. Fingerlin 1971, 90–92; U. Koch 1977, 81; Clauss 1982, 82–83; U. Koch 1982; Polenz 1988.
Anmerkung: Die ritzverzierten Riemenzungen gehören meistens zu Wadenbindengarnituren.

6.1.4. Riemenzunge mit gegossenem Ornament

Beschreibung: Die im Guss erzeugte Verzierung bedeckt die Schauseite in einem oder zwei nebeneinander angeordneten, lang schmalen Feldern.

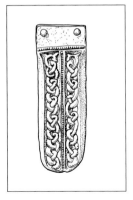

6.1.4.

Gegenüber einer oft unverzierten, quadratischen Zone am oberen Ende der Riemenzunge sind die Zierfelder verschiedentlich durch eine Linie oder eine Reihe plastischer Buckelchen abgesetzt. Häufig zipfeln die Zierfelder am oberen Ende leicht zum Rand hin aus. Ein unverzierter Streifen entlang der Kante im unteren Bereich der Riemenzunge kann abgeschrägt sein. Neben einfachen geometrischen Mustern sind während der Merowingerzeit Flechtbänder und Darstellungen im Tierstil beliebte Motive. In der Karolinger- und Wikingerzeit treten vegetabile Dekore auf, unter denen plastische Blätter- und Akanthusmotive herausragen. Die Riemenzunge besteht aus Bronze oder Silber und kann vergoldet sein.

Datierung: Frühmittelalter, 6.–11. Jh. n. Chr.
Verbreitung: Schweden, Dänemark, Deutschland, Frankreich, Schweiz, Österreich, Ungarn.
Literatur: Capelle 1968; G. Fingerlin 1971, 89–90; U. Koch 1977, 81; Clauss 1982, 80–82; Winter 1997, 20–21.
Anmerkung: Im Merowingerreich gehören Riemenzungen mit gegossenem Dekor häufig zu Wadenbindengarnituren. Im skandinavischen Raum und in Südosteuropa zieren sie überwiegend das Ende von Leibriemen.
(siehe Farbtafel Seite 34)

6.1.5. Tauschierte Riemenzunge

Beschreibung: Die Riemenzunge besteht aus Eisen. Der Umriss ist U-förmig mit einem geraden oberen Ende, parallelen Seiten und einem gerundeten unteren Abschluss. Es lässt sich zwischen breiten dünnen und schmalen dicken Exemplaren unterscheiden. Die Verzierung besteht in einer Tauschierung der Schauseite mit dünnen

Bunt- und Edelmetallfäden. Häufig wiederkehrend ist eine Schraffur der abgeschrägten Kanten. Die Zierfläche ist eingerahmt und mit einem Dekor aus Flechtbändern, Kreuzschraffuren, Darstellungen im Tierstiel oder en-face-Motiven in komplizierter Linienführung versehen. Zusätzlich kann eine Silberplattierung auftreten, aus der die tauschierten Linien ausgeschnitten sind. Die Riemenzunge ist häufig ohne weitere Vorkehrung mit zwei oder drei Nieten an das Riemenende geheftet, kann aber auch eine Zwingenkonstruktion aufweisen.

Datierung: Merowingerzeit, 7. Jh. n. Chr.
Verbreitung: Deutschland, Frankreich, Schweiz.

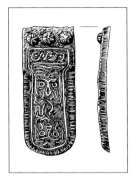

6.1.5.

Literatur: Böhner 1958; Geisler 1998; Engels 2012.
Anmerkung: Die eisernen Riemenzungen treten oft an Leibriemen oder Schwertgurten auf. Sie sind häufig Bestandteile der Vielteiligen Gürtelgarnituren (siehe [Gürtelgarnitur] 10.1.).
(siehe Farbtafel Seite 34)

6.1.6. Riemenzunge mit durchbrochenem Dekor

Beschreibung: Die Riemenzunge aus Bronze oder Silber ist im Guss so hergestellt, dass einzelne Partien ausgespart sind. Es kann sich um ein Gittermuster handeln, bei dem nur die Stege gegossen wurden, oder auch ein komplexes vegetabiles oder zoomorphes Motiv mit gezielt eingesetzten durchbrochenen Stellen. Durch das Herstellungsverfahren haben die Stücke eine große plastische Wirkung.

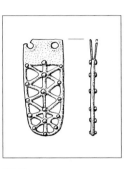

6.1.6.

Datierung: Frühmittelalter, 8.–10. Jh. n. Chr.
Verbreitung: Schweden, Dänemark, Deutschland, Österreich, Ungarn.
Literatur: Gabriel 1988, 117; Winter 1997.
Anmerkung: Durchbrochene Riemenzungen gehören überwiegend zu den Beschlägen von Leibriemen oder Schwertgurten.

6.2. Riemenzunge mit spitzem Ende

Beschreibung: Die Riemenzunge ist überwiegend durch ein spitzes Ende gekennzeichnet. Die Kanten verlaufen parallel oder konisch. Es gibt auch blattförmige Silhouetten. Die Riemenzunge wirkt häufig schmal und lang. Dieser Eindruck wird dadurch verstärkt, dass oft nur die Kanten der unteren Blatthälfte abgeschrägt sind, während das Feld am Haftende deutlich verlängert erscheint. Zwischen beiden Abschnitten verläuft in der Regel eine Trennlinie. Sie bildet vielfach den einzigen Dekor oder kann um schlichte, die Kanten betonende Linien ergänzt sein. Andere Riemenzungen zeigen flächige Punzmuster oder im Guss erzeugte Verzierungen. Die Riemenzunge tritt überwiegend in Silber, Bronze oder Eisen auf. Auch andere Materialien wurden verwendet.
Datierung: Merowingerzeit bis Karolingerzeit, 5.–9. Jh. n. Chr.
Verbreitung: Deutschland, Schweiz, Österreich.
Literatur: Böhner 1958, 195; Stein 1967; U. Koch 1982, 66.

6.2.1. Steinbesetzte Riemenzunge

Beschreibung: Auf eine lang dreieckige Grundplatte ist ein Zellenwerk aus Goldstegen montiert. Es bildet einen Rand sowie eine rechtwinklige oder fischgrätenförmige Unterteilung der Innenfläche. Die einzelnen Zellen sind mit gewaffelter Goldfolie unterlegt und mit passgenau zugeschnittenen Almandinen oder Granaten ausgefüllt.

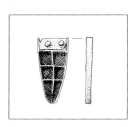

6.2.1.

Am oberen Ende ist ein Streifen mit Goldblech abgedeckt. Hier sitzen zwei kleinköpfige Nieten zur Befestigung des Riemens.
Datierung: Völkerwanderungszeit bis Merowingerzeit, 5.–6. Jh. n. Chr.
Verbreitung: Deutschland, Schweiz, Österreich, Tschechien, Ungarn.
Literatur: Moosbrugger-Leu 1971; Quast 1994.

6.2.2. Lorbeerblattförmige Riemenzunge

Beschreibung: Die Riemenzunge besteht aus Silber oder verzinnter Bronze. Sie besitzt eine rechteckige oder trapezförmige Nietplatte mit einem zu einer Zwinge gespaltenen Ende und einer oder zwei Nieten. Der Umriss ist geschweift. Er zieht unterhalb der Nietplatte leicht ein, weitet sich anschließend blattförmig, um in einer Spitze auszulaufen. Die Riemenzunge besitzt einen dachförmigen Querschnitt mit einem deutlichen Mittelgrat. Sie ist in der Regel unverziert; vereinzelt kommen Querrillen im Bereich der Nietplatte vor.
Datierung: jüngere Römische Kaiserzeit bis ältere Merowingerzeit, 4.–6. Jh. n. Chr.
Verbreitung: West- und Mitteldeutschland, Tschechien.
Literatur: Schulz 1953, 48; Pirling 1974; Wieczorek 1987, 433–434; Polenz 1988; Blaich 2003.

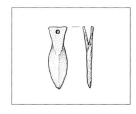

6.2.2.

Anmerkung: Die Riemenzunge gehörte vermutlich zu Schuhverschlüssen. Auch eine Nutzung im Zusammenhang mit Pferdegeschirr wird angenommen.

6.2.3. Kurze Riemenzunge mit spitzem Ende

Beschreibung: Die Riemenzunge ist lang dreieckig. Ihre Länge beträgt um 4–5 cm. Sie ist am oberen Ende mit zwei oder drei kleinen Nieten befestigt. Die Riemenzunge besitzt eine schlichte Form und ist meistens unverziert. Einige Stücke weisen einen gekerbten Rand auf. Silber und Bronze kommen als Herstellungsmaterial vor.

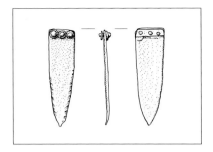

6.2.3.

Verbreitung: Deutschland, Österreich, Schweiz.
Literatur: Stein 1967; Moosbrugger-Leu 1971;
U. Koch 1982, 66–67; U. Koch 1984, 68–69.

Datierung: Merowingerzeit, 6.–7. Jh. n. Chr.
Verbreitung: Deutschland.
Literatur: U. Koch 1984, 68–69; Quast 2006.
Anmerkung: Die Riemenzunge gehört über-
wiegend zu Sporngarnituren.

6.2.4. Lange Riemenzunge mit spitzem Ende

Beschreibung: Die Riemenzunge besitzt gerade
parallele Seitenkanten und läuft gerundet oder
gerade in einer Spitze aus. Das obere Ende ist
gerade abgeschnitten. Mit einer bis drei Nieten
ist der Riemen befestigt. Zusätzlich kann eine
Zwingenkonstruktion auftreten. Bei anderen
Stücken fungiert ein schmaler Blechstreifen auf
der Rückseite als Gegenlager für die Nietköpfe.
Die Kanten sind meistens nur in der unteren Hälfte
der Riemenzunge ab-
geschrägt. Die Riemen-
zunge ist mehrheitlich
unverziert. Gelegent-
lich kommen einfache
Ritzlinien vor. Als Mate-
rial wurden Bronze und
Silber verwendet. Auch
Eisen kann vorkom-
men. Die Länge liegt
bei 10–12 cm.
Synonym: spitze
Riemenzunge.
Datierung: späte
Merowingerzeit
und Karolingerzeit,
7.–8. Jh. n. Chr.

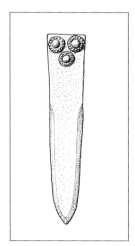

6.2.4.

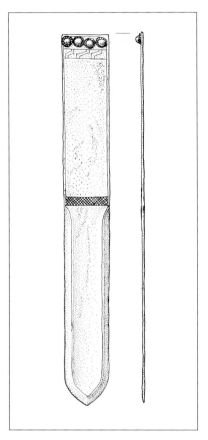

6.2.5.

6.2.5. Überlange Riemenzunge

Beschreibung: Das auffallende Merkmal ist die
große Länge von 15–25 cm. Die Riemenzunge ist
schmal bandförmig. Die Kanten laufen parallel.
Das untere Ende ist überwiegend spitzbogenför-
mig, kann aber auch gleichmäßig gerundet ver-
laufen. Als ein weiteres auffälliges Merkmal kann
die Abschrägung der Kanten gelten, die etwa in
der Mitte der Riemenzunge ansetzt und die un-
tere Hälfte einnimmt. Zur Befestigung ist das
obere gerade abgeschnittene Ende zwingenför-
mig gespalten oder einseitig mit einer Stoßkante

abgestuft. Oft ist die Riemenzunge auch direkt ohne weitere Vorrichtung auf das Leder genietet. In der Regel sitzen zwei bis vier Nieten nebeneinander am oberen Abschluss. Sie sind mit einem Perlrand eingefasst. Die Riemenzunge ist häufig unverziert oder nur dezent dekoriert. Es kommen einzelne Punz- oder Tremolierstichreihen vor. Nur selten tritt ein komplexer Dekor auf, der dann aus geometrischen oder zoomorphen Mustern in Gravur-, Punz- oder Niellotechnik besteht und um Almandinrundeln ergänzt sein kann. Die Riemenzunge ist in Silber, Bronze oder Eisen gefertigt.
Datierung: späte Merowingerzeit bis Karolingerzeit, 7.–9. Jh. n. Chr.
Verbreitung: Deutschland, Schweiz, Österreich.
Literatur: Böhner 1958, 195; Plank 1964, 117; Stein 1967, 35; U. Koch 1984, 67–68; Kleemann 2002, 34.

6.2.6. Breite Riemenzunge

Beschreibung: Die verhältnismäßig große Riemenzunge sticht durch ihre besondere Breite hervor, die etwa bei der halben Länge liegen kann. Das obere Ende verläuft gerade. Hier sitzen drei bis sechs Nieten mit Perlkränzen in einer Reihe. Zusätzlich kann eine Zwingenkonstruktion auftreten. Häufig jedoch wurde der Beschlag ohne weitere Montagevorrichtung an das Riemenende genietet. Das untere Ende ist spitzbogig. Die Kanten sind abgeschrägt. Die Riemenzunge besteht aus Bronze, Silber oder Eisen. Sie ist häufig unverziert. Es kommen aber auch einfache oder flächige Dekore auf einer oder beiden Schauseiten vor. Die Motive sind überwiegend geometrisch und

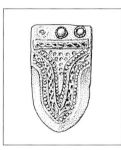

6.2.6

bestehen aus Zierborten, stempelgefüllten Flächen oder Konturlinien. Eine zusätzliche Verzierung aus Vergoldung und aufgesetzten Almandinrundeln an den Ecken ist möglich. Bei eisernen Stücken können Tauschierungen auftreten.

Synonym: Riemenzunge Typ Staufen; Überbreitkurze U-förmige Riemenzunge; Kleemann Typ 4.
Datierung: späte Merowingerzeit bis Karolingerzeit, 7.–9. Jh. n. Chr.
Verbreitung: Deutschland, Österreich.
Literatur: Stein 1967, 35–36; G. Fingerlin 1971, 118–119; U. Koch 1984, 67–68; Kleemann 2002, 148.

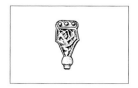

6.2.7.

6.2.7. Knopfriemenzunge

Beschreibung: Die kleine Riemenzunge besitzt einen lang dreieckigen, fünfeckigen oder spitzbogenförmigen Umriss. Am oberen Abschluss befindet sich eine Zwinge mit zwei bis fünf kleinen Nieten. Der Rand ist gerade oder bogenförmig ausgeschnitten. Auch die Seitenkonturen können durch Ausschnitte profiliert sein. Am unteren Ende befindet sich ein plastischer knospenartiger Knopf. Die Schauseite zeigt häufig einen flächigen Dekor im Tierstil III oder im Tassilokelchstil. Daneben kommen einfach geometrisch verzierte Stücke und unverzierte Exemplare vor. Die Riemenzunge besteht überwiegend aus Bronze und kann vergoldet sein. Es gibt auch silberne und eiserne Stücke.
Synonym: Riemenzunge mit knospenförmigem Knopfende; Kleemann Typ 7.
Datierung: Karolingerzeit, 8.–9. Jh. n. Chr.
Verbreitung: Norddeutschland, Niederlande, Belgien, Slowenien, Kroatien.
Literatur: Grohne 1953, 243; Stein 1967, 87; Gabriel 1988, 117; Kleemann 2002, 149; Prohászka/Nevizánsky 2016.
Anmerkung: Die Riemenzunge gehört überwiegend zu einer Sporngarnitur, kann aber auch an einem Gürtel auftreten.

6.3. Rechteckige Riemenzunge

Beschreibung: Der Umriss ist langrechteckig. Am oberen Ende der Riemenzunge befindet sich überwiegend eine Zwingenkonstruktion mit einer

oder zwei kleinen Nieten. Eine Schauseite ist dekoriert. Häufig erscheint ein vegetabiles Motiv in Kerbschnitttechnik. Auch geometrische Muster kommen vor. Als Herstellungsmaterial überwiegt Bronze.

Datierung: Merowingerzeit bis Karolingerzeit, 5.–9. Jh. n. Chr.

Verbreitung: West- und Süddeutschland, Schweiz.

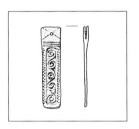

Literatur: U. Koch 1968, 66; U. Koch 1984, 63; Giesler-Müller 1992. **Anmerkung**: Die Riemenzunge tritt überwiegend an Schuh- oder Wadenbindengarnituren auf.

6.3.

6.3.1. Rechteckige Riemenzunge mit einem verdickten geraden Abschluss

Beschreibung: Die rechteckige Riemenzunge weist ein verjüngtes oder zu einer Zwinge gespaltenes oberes Ende und eine stabförmige Verdickung am unteren Ende auf. Zur Befestigung dienen zwei oder drei Nieten. Die Schauseite kann einen Dekor aus Punzreihen oder einer einfachen, schon im Guss erzeugten plastischen Verzierung aufweisen. Die Riemenzunge besteht aus Bronze oder Eisen, es kommen auch Stücke aus Edelmetall vor.

Synonym: Rechteckige Riemenzunge mit Wulstende; Kleemann Typ 6.

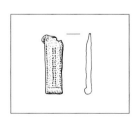

Datierung: Merowingerzeit bis Karolingerzeit, 5.–9. Jh. n. Chr. **Verbreitung**: Deutschland, Niederlande. **Literatur**: U. Koch 1984, 63–64; Kleemann 2002, 149.

6.3.1.

6.4. Riemenzunge mit gezipfeltem Ende

Beschreibung: Die aufwändig verzierte flache Riemenzunge besteht aus Bronze und kann Versilberung oder Vergoldung aufweisen. Es kommen auch eiserne Exemplare vor. Das obere Ende und die Seiten verlaufen gerade. Das untere Ende ist gerundet oder zugespitzt und in der Mitte stark eingezogen, sodass zwei Lappen entstehen. Mehrere kleine Nieten am oberen Ende verbinden den Beschlag mit dem Riemen. Die Schauseite der Riemenzunge ist mit Punzmustern verziert. Meistens begleitet ein Zierband aus Bögen, Dreiecken oder Flechtmotiven die Außenkanten. Ein weiterer Zier-

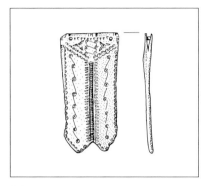

6.4.

band verläuft entlang der Längsachse und teilt sich im oberen Abschnitt, um ein dreieckiges Zierfeld zu schaffen. Bei einigen Stücken ist diese Stelle leicht angehoben, sodass leicht abgeschrägte Flächen entstehen. Andere Exemplare besitzen flache Leisten zur Betonung der Y-Form. Die Flächen sind mit einer Aneinanderreihung von Punzdekoren überzogen, wobei vielfach Kreisaugen, Rauten oder Sterne auftreten.

Synonym: Madyda-Legutko Gruppe VI, Typ 13. **Datierung**: jüngere Römische Kaiserzeit bis Völkerwanderungszeit, Stufe D (Eggers), 4.–5. Jh. n. Chr. **Verbreitung**: Südpolen, Slowakei, Nordostdeutschland, Litauen. **Literatur**: Schuldt 1976, 38; Madyda-Legutko 2011, 97–100; 214.

6.5. Riemenzunge mit profilierten Kanten

Beschreibung: Die kennzeichnenden Merkmale bestehen in einem rechteckigen, durch eine Zwingenkonstruktion bestimmten Haftende und einem Blatt, das durch Randausschnitte profiliert ist. Es lässt sich dabei näher unterscheiden, welche Grundformen angestrebt wurden. Bei einigen Stücken ragen Elemente einer plastischen Verzierung über die Konturlinie hinaus. Andere Exemplare erhalten durch eine systematische Struktur der Außenkanten ihre Grundform. Die Stücke bestehen aus Bronze, nur vereinzelt aus Eisen oder Silber. Sie können einen Überzug aus Weißmetall besitzen.
Datierung: Merowingerzeit bis Karolingerzeit, 6.–8. Jh. n. Chr.
Verbreitung: Norwegen, Schweden, Dänemark, Deutschland, Frankreich, Schweiz, Italien.
Literatur: Ørsnes 1966, 94–97; Stein 1967, 94–97; G. Fingerlin 1971, 85–87; Clauss 1982, 80–82.

6.5.1. Profilierte Riemenzunge mit zungenförmigem Ende

Beschreibung: Die schmale lange Riemenzunge besteht aus einem rechteckigen oder trapezförmigen oberen Teil und einem davon deutlich abgesetzten, schmaleren und leicht geschweiften zungenförmigen unteren Teil. Zur Befestigung dient in der Regel eine Zwingenkonstruktion mit zwei Nieten. Als Verzierung treten häufig Punzmuster und Längs- oder Querrillen auf. Vereinzelt kommen Kerbschnittornamente im Tierstil vor. Es gibt auch unverzierte Exemplare. Die Riemenzunge besteht aus Bronze und kann einen Überzug aus Weißmetall besitzen.

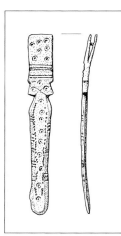

6.5.1.

Synonym: Ørsnes Typ C 12.
Datierung: Merowingerzeit, 6.–7. Jh. n. Chr.
Verbreitung: Norwegen, Estland, Schweden, Dänemark, Deutschland, Frankreich, Italien.
Literatur: Genrich 1963, 37; Ørsnes 1966, 94–97; U. Koch 1977, 81; Falk 1980, 35–36; Quast 2006.

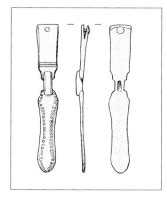

6.5.2.

6.5.2. Riemenzunge mit Verbindungssteg

Beschreibung: Kennzeichnend ist die Gliederung der Riemenzunge in zwei Platten, die durch einen Steg miteinander verbunden sind. Die obere Platte besitzt einen vier- oder sechseckigen Umriss mit einer geraden oberen Abschlusskante. Zur Befestigungskonstruktion können eine Zwinge oder eine Verjüngung mit Anschlagkante sowie eine oder zwei Nieten gehören. Die untere Platte ist dreieckig, rhombisch oder oval. Beide Platten sind mit einem verdickten Steg verbunden, der gerippt sein kann. Die Stücke bestehen aus Bronze oder Eisen. Sie können silberplattiert sein. Zur weiteren Verzierung gehören gepunzte Bänder entlang der Kanten, einzeln gesetzte Kreisaugen oder Ziernieten.
Synonym: Stabriemenzunge.
Datierung: Frühmittelalter, 7.–8. Jh. n. Chr.
Verbreitung: Deutschland, Ostfrankreich, Schweiz.
Literatur: Berger 1962; R. Koch 1967, Taf. 56,8; Stein 1967, 35; Falk 1980, 35–36; Aufleger 1997, 158; Brieske 2001, 210.
(siehe Farbtafel Seite 35)

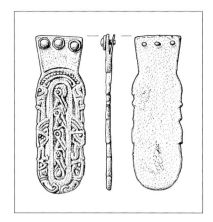

6.5.3.

6.5.3. Tierornamentierte Riemenzunge mit abgesetztem Nietfeld

Beschreibung: Ein wesentliches Merkmal besteht darin, dass das zwingenförmig gespaltene Nietfeld und das breitere Zierfeld deutlich voneinander abgesetzt sind. Die Zwinge besitzt einen rechteckigen oder leicht trapezförmigen Umriss und weist zwei oder drei Nieten auf. Das untere Zierfeld greift mit randständigen Tierdarstellungen über die Kontur hinaus. Häufig sind es die Köpfe von Raubtieren, Adlern oder Ebern. Eine eigene Zierzone befindet sich im zentralen Bereich als ein oder zwei nebeneinander angeordnete Streifen. Sie ist ebenfalls mit Tierdarstellungen oder Flechtbändern gefüllt. Die Riemenzunge ist in Bronze gegossen.

Synonym: Gegossene tierornamentierte Strumpfbandriemenzunge mit voneinander abgesetztem Niet- und Zierfeld.

Datierung: jüngere Merowingerzeit, 7. Jh. n. Chr.

Verbreitung: Südwestdeutschland.

Literatur: Veeck 1931; R. Koch 1969, 22–23; G. Fingerlin 1971, 85–87; Clauss 1982, 80–82; Roth 1986.

Anmerkung: Die Riemenzunge wurde überwiegend an Wadenbindengarnituren eingesetzt. *(siehe Farbtafel Seite 35)*

7. Scheibenförmige Riemenzunge

Beschreibung: Die Gruppe umfasst Stücke, die ein rechteckiges, kreis-, tropfen- oder herzförmiges Blatt und in der Regel eine Zwingenkonstruktion besitzen. Das Blatt ist häufig geringfügig breiter als die Zwinge. Am Übergang von der Zwinge zum Blatt befinden sich häufig henkelartige Stege, die durch zwei kreis- oder peltaförmige Durchbrechungen gebildet werden. Bei anderen Stücken weist der Zwingen- oder der Blattrand dekorative Zuschnitte in Form von Auszipfelungen oder wellenförmige Kanten auf. Auch zur Seite geneigte Tierköpfe kommen vor. Der Dekor des Blatts befindet sich auf einer oder auf beiden Seiten. Er wurde im Gussverfahren, als Punzmuster oder durch Einschnitte aufgebracht. Sehr häufig ist die Spitze durch einen profilierten Knopf betont. Auch die Blattränder können durch plastische Elemente hervorgehoben sein. Die bevorzugten Herstellungsmaterialien sind Bronze und Silber.

7.1. Amphoraförmige Riemenzunge

Beschreibung: Zu den kennzeichnenden Merkmalen gehören eine trapezförmige Zwinge, zwei peltaförmige Durchbrechungen am Ansatz des Blattes sowie ein lanzett- oder tropfenförmiges Blatt, das mit einem kleinen Knopf abschließt. Die Gesamtform erinnert an den Umriss einer Amphore. Da die Übergänge fließend sind, sollen zu dieser Gruppe auch die Stücke zählen, die runde Durchbrüche besitzen, die keine Durchbrüche, sondern nur ein gezacktes Profil aufweisen und diejenigen, die keine Hervorhebung der Zone zwischen Zwinge und Blatt zeigen. Die Riemenzunge ist abgesehen von dem Randprofil häufig schlicht, kann aber auch mit einer Randborte oder einer flächigen, in Kerbschnitt- oder Punztechnik aus-

7.1.1.

geführten Verzierung versehen sein. Sie besteht aus Bronze oder Silber.

Synonym: Lanzettförmige Riemenzunge.
Datierung: späte Römische Kaiserzeit bis Völkerwanderungszeit, 4.–5. Jh. n. Chr.
Verbreitung: Großbritannien, Niederlande, Belgien, Frankreich, Deutschland, Schweiz, Österreich, Ungarn, Slowenien, Italien.
Literatur: Schuldt 1955, 72–75; Bullinger 1969b; Keller 1971, 65–66; Böhme 1974, 75–76; Sommer 1984, 49–53.

7.1.1. Amphoraförmige Riemenzunge mit peltaförmig durchbrochenen Henkeln

Beschreibung: Charakteristisch für diese silberne oder bronzene Riemenzunge ist eine mehrfach gegliederte Silhouette aus einem ovalen bis tropfenförmigen Blatt und einer trapezförmigen Befestigungsplatte sowie schmalen Verbindungsstegen, die durch zwei gegenständige bohnen- oder peltaförmige Durchbrechungen geschaffen werden. Die untere Spitze ist durch einen Knopf oder eine kleine Scheibe betont. Die Befestigungsplatte weist einen Schlitz und eine oder zwei Nieten zur Montage des Riemenendes auf. Eine einfache geometrische Verzierung kann aus Kerbbändern und Punzreihen bestehen. Auch eine flächige Punzverzierung des Blattes kommt vor. Kon-

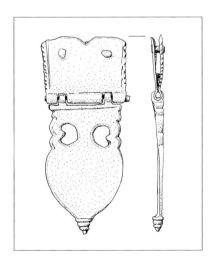

7.1.1.1.

zentrische Kreise betonen gelegentlich die Blattmitte.

Synonym: Sommer Form B, Typ a.
Datierung: späte Römische Kaiserzeit, 4.– 5. Jh. n. Chr.
Verbreitung: Großbritannien, Belgien, Frankreich, West- und Süddeutschland, Schweiz, Österreich, Ungarn, Slowenien, Italien.
Literatur: Keller 1971, 65– 66; Böhme 1974, 75; Sommer 1984, 49–50; Martin 1991, 37–38.

7.1.1.1. Amphoraförmige Riemenzunge mit Scharnierbefestigung

Beschreibung: In Süddeutschland und Österreich kommen Exemplare vor, bei denen ein Scharnier zwischen der Befestigungsplatte und dem Blatt sitzt. Die Riemenzunge weist ein rechteckiges oder trapezförmiges Beschlagblech auf, das mittig gefaltet ist. Der Falz ist zu einer Röhre ausgearbeitet und mit zwei Schlitzen und einer Achse versehen. In dieses Scharnier greift das Blatt mit zwei Ösen und wird dadurch schwenkbar. Das Blatt besitzt im oberen Bereich zwei peltaförmige Durchbrüche und einen breit tropfenförmigen unteren Bereich. Es schließt mit einem profilierten Knopf ab. Eine reduzierte Verzierung beschränkt sich auf Ritzlinien oder Randkerbungen. Als Herstellungsmaterial kommt überwiegend Bronze vor.
Datierung: späte Römische Kaiserzeit, 4.–5. Jh. n. Chr.
Verbreitung: Süddeutschland, Österreich.
Relation: Scharnierbefestigung: 2.1. Scharnierriemenzunge, 7.2. Herzförmige Riemenzunge; röhrenförmiger Falz: 4.4.2. Rechteckige Riemenzunge mit profiliertem Falz.
Literatur: Keller 1971, 65–66; Sage 1984, 324.

7.1.2. Amphoraförmige Riemenzunge mit zackenförmigen Henkeln

Beschreibung: Die Riemenzunge besteht aus einer flachen Bronzeplatte. Die Kontur ist gezackt oder gewellt. Sie ergibt sich aus dem Aufbau aus einer trapezförmigen Nietplatte mit Spalt für den Riemeneinschub und einer oder zwei kleinen

Nieten, einem Zwischenstück mit eckigen oder runden Vorsprüngen und zumeist zwei randlichen runden Durchlochungen sowie einer tropfenförmigen oder lang rhombischen Zierplatte mit Endknopf. Häufig tritt eine einfache geometrische Verzierung aus gepunzten Kreisaugen, eingedrehten Kreisen oder Kerbreihen auf. Selten kommt ein flacher Kerbschnitt vor. Bei einigen Stücken erscheinen stilisierte Tierköpfe im Bereich des Zwischenstücks.

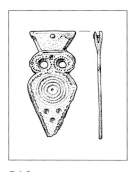

7.1.2.

Synonym: Sommer Form B, Typ b.
Datierung: späte Römische Kaiserzeit bis Völkerwanderungszeit, 4.–5. Jh. n. Chr.
Verbreitung: Niederlande, Belgien, Frankreich, Deutschland, Österreich, Italien.
Literatur: Böhme 1974, 75; Schuldt 1976, 38; U. Koch 1984, 58–59; Sommer 1984, 49–51.

7.1.3. Einfache lanzettförmige Riemenzunge

Beschreibung: Ein tropfenförmiges Blatt ist am breiten Ende um eine trapezförmige Befestigungsplatte erweitert. Es variiert in seiner Ausprä-

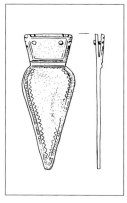

7.1.3.

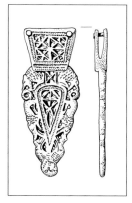

7.1.4.

gung zwischen einer geradlinigen und eckigen rhombischen Variante und einer verrundet ovalen Form; sogar eine ausgeprägte Birnenform kann auftreten. Die Befestigungsplatte ist für die Aufnahme des Riemenendes geschlitzt und verfügt über eine oder zwei Nieten. Die Riemenzunge besteht aus Silber oder Bronze. Die Konturen des Beschlags sind gerade und die Kanten abgeschrägt. Neben unverzierten Exemplaren ist häufig eine Bordüre aus Perlleisten und Punzreihen entlang der Beschlagkanten zu beobachten. Zusätzlich kommen vielfach Querbänder am Übergang vom Beschlagblatt zur Beschlagplatte vor. Auch die Innenfläche des Blatts kann verziert sein, wobei konzentrische Kreise überwiegen.
Synonym: Sommer Form B, Typ c.
Datierung: späte Römische Kaiserzeit bis Völkerwanderungszeit, 4.–5. Jh. n. Chr.
Verbreitung: Großbritannien, Niederlande, Belgien, Frankreich, Deutschland, Österreich, Italien.
Literatur: Schuldt 1955, 72–75; Werner 1958, 391–392; Böhme 1974, 75–76; Sommer 1984, 52–53; Brieske 2001, 177–179; Hoffmann 2004, 99.

7.1.4. Lanzettförmige Riemenzunge mit Kerbschnittverzierung

Beschreibung: Die trapezförmige Befestigungsplatte ist geschlitzt und besitzt eine oder zwei Nieten zur Fixierung des Riemenendes. Durch eine Linie oder Kante abgesetzt, schließt sich daran ein tropfenförmiges Blatt an. Das untere Ende bildet meistens eine rundliche Scheibe, die auch die Form einer Palmette oder eines Köpfchens annehmen kann. Entlang der Konturen des Blattes sind Tierfiguren angeordnet. Sie sind auf den unteren Bereich beschränkt oder reihen sich auf der gesamten Blattaußenseite aneinander. Das Mittelfeld ist durch eine Perlleiste abgesetzt und zeigt eine Kerbschnittverzierung mit geometrischen oder vegetabilen Motiven. Auch die Befestigungsplatte kann mit Kerbschnitt verziert sein. Nur vereinzelt tritt zusätzlich eine Punzverzierung auf. Die Stücke bestehen aus Bronze, selten aus Silber.
Datierung: späte Römische Kaiserzeit bis Völkerwanderungszeit, 4.–5. Jh. n. Chr.

Verbreitung: Großbritannien, Belgien, Frankreich, Deutschland, Österreich, Italien.
Relation: Randtiere: 6.5.3. Tierornamentierte Riemenzunge mit abgesetztem Nietfeld, [Schnalle] 5.1.4.2. Schnalle Typ Trier-Samson, 7.6.2. Schnalle mit großem Beschlag, [Fibel] 3.23.3. Gleicharmige Kerbschnittfibel.
Literatur: Bullinger 1969a; Böhme 1974, 73–75; Sommer 1984, 51–52; Hoffmann 2004, 99.
(siehe Farbtafel Seite 36)

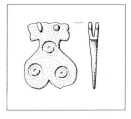

7.2.

7.2. Herzförmige Riemenzunge

Beschreibung: Der untere Abschluss der plattenförmigen Riemenzunge aus Bronze oder Silber ist B-förmig. Die Kontur zieht stark ein und weitet sich zu einer trapezförmigen Befestigungsplatte. Diese ist gespalten und weist ein oder zwei Nieten auf. Die obere Beschlagkante kann gerade verlaufen, gewellt sein oder durch einen mittleren Einschnitt eine Schwalbenschwanzform erhalten. Auch die weitere Konturlinie der Riemenzunge kann durch leichte Vorsprünge profiliert sein. Selten und auf den süddeutsch-österreichischen Raum begrenzt sind Stücke mit einer Scharnieraufhängung. Als Verzierung treten konzentrische Kreise auf, die die Herzform des Beschlags betonen, sowie Punzornamente und Tremolierstich. Häufig sind die Stücke unverziert.
Synonym: Sommer Form A.
Datierung: späte Römische Kaiserzeit, 4.–5. Jh. n. Chr.
Verbreitung: Frankreich, Belgien, Süd- und Westdeutschland, Schweiz, Österreich, Ungarn.
Relation: Scharnierbefestigung: 2.1. Scharnierriemenzunge, 7.1.1.1. Amphoraförmige Riemenzunge mit Scharnierbefestigung.
Literatur: Keller 1971, 64–65; Sommer 1984, 49; Konrad 1997, 52–53; Gschwind 2004, 201; Pirling/Siepen 2006, 381.

7.3. Plattenförmige Riemenzunge

Beschreibung: Die Riemenzunge besitzt ein rundes oder viereckiges Blatt und eine in der Regel deutlich abgesetzte geschlitzte Zwinge zur Befestigung am Riemenende. Die Zwinge weist häufig profilierte Kanten auf und kann durchbrochen sein. Mehrere kleine Nieten sitzen am oberen Rand. Das Blatt zeigt glatte oder durch eine kräftige Perlung hervorgehobene Kanten. Eine oder beide Schauseiten sind durch eine Punz- oder Kerbverzierung dekoriert, wobei Vorder- und Rückseite häufig voneinander abweichende Muster aufweisen.
Synonym: Sommer Form C.
Datierung: späte Römische Kaiserzeit bis Völkerwanderungszeit, 4.–5. Jh. n. Chr.
Verbreitung: Deutschland, Belgien, Frankreich, Schweiz, Österreich, Ungarn.
Literatur: Behrens 1930; Bullinger 1969a; Bullinger 1969b; Sommer 1984, 53–55; Hoffmann 2004, 100–101.

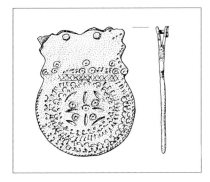

7.3.1.

7.3.1. Riemenzunge mit glattem Rand

Beschreibung: Die häufig recht einfach ausgeführte bronzene Riemenzunge besitzt keine besondere Gestaltung des Blattrandes. Der Umriss des Blattes ist kreis- oder U-förmig. Die Kanten sind glatt. Zuweilen besteht die Riemenzunge aus zwei Blechlagen. Am Übergang zur trapezförmigen Zwinge können sich kleine henkelartige Stege oder nur einfache Zacken befinden. Der Dekor beschränkt sich häufig auf wenige Punzmuster, sel-

ten kommt eine flächige Punz- oder Kerbschnitt-
verzierung vor.
Synonym: Sommer Form C, Typ d.
Datierung: späte Römische Kaiserzeit bis Völker-
wanderungszeit, 4.–5. Jh. n. Chr.
Verbreitung: Belgien, Deutschland, Frankreich,
Schweiz, Ungarn.
Literatur: U. Koch 1984, 59–60; Sommer 1984, 55.

7.3.2. Riemenzunge mit Perlrand

Beschreibung: Typisch ist eine Randgestaltung
der Scheibe in Form einer kräftigen dichten Per-
lung, die mitgegossen oder aufgelötet wurde. Die
Scheibe besitzt einen runden oder viereckigen
Umriss und ist mit Punz- oder Kerbmustern ver-
ziert; auch Blechauflagen oder Durchbruchsarbei-
ten kommen vor. Die Riemenzunge besteht aus
Bronze oder Silber.
Synonym: Sommer Form C, Typ b.
Datierung: späte Römische Kaiserzeit bis Völker-
wanderungszeit, 4.–5. Jh. n. Chr.
Verbreitung: Deutschland, Frankreich, Schweiz,
Österreich, Ungarn.
Literatur: Sommer 1984, 54.

7.3.2.1. Kreisförmige Riemenzunge
mit Perlrand

Beschreibung: Der Rand einer runden Bronze-
oder Silberscheibe ist dicht und kräftig geperlt.
Zur Befestigung der Riemenzunge dienen eine
trapezförmige Zwinge und kleine Nietstifte. Zwi-
schen Zwinge und Scheibe kann sich ein Zwi-
schenstück befinden, das peltaförmige Durchbre-
chungen aufweist oder
über bogenförmige
Stege verfügt. Der wei-
tere Dekor beschränkt
sich meistens auf we-
nige Punzeinschläge.
Oft fehlt selbst diese
Verzierung. Einige Stü-
cke weisen im Zentrum
der Scheibe ein kleines
rundes Loch auf.

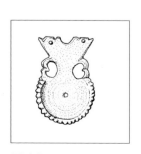

7.3.2.1.

Datierung: späte Römische Kaiserzeit bis Völker-
wanderungszeit, 4.–5. Jh. n. Chr.
Verbreitung: Deutschland, Frankreich, Schweiz,
Österreich, Ungarn.
Literatur: Burger 1966, 125; Sommer 1984, 54.

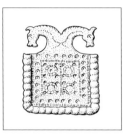

7.3.2.2.

7.3.2.2. Viereckige Riemenzunge mit Perlrand

Beschreibung: Das
rechteckige Blatt weist
eine Randborte in Form
einer engen und kräfti-
gen Perlung auf, die
mitgegossen oder auf-
gelötet wurde. Eine
rechteckige oder tra-
pezförmige Zwinge kann sich übergangslos an-
schließen. Häufig jedoch weist diese Zwinge eine
Profilierung auf, die aus peltaförmigen Durchbre-
chungen oder gebogenen Stegen bestehen kann.
Bei einigen Stücken laufen die Seiten in Pferde-
köpfe aus. Auch Pressblechauflagen mit figür-
lichen Motiven kommen vor. Zur Verzierung der
bronzenen oder silbernen Scheibe dienen geome-
trische Punzmuster oder Tremolierstichreihen. Ver-
einzelt treten auch Nielloverzierungen auf.
Datierung: späte Römische Kaiserzeit bis Völker-
wanderungszeit, 4.–5. Jh. n. Chr.
Verbreitung: Deutschland, Frankreich, Schweiz,
Österreich, Ungarn.
Relation: rechteckige Riemenzunge mit ver-
dicktem Rand: 4.4.2. Rechteckige Riemenzunge
mit profiliertem Falz.
Literatur: Sommer 1984, 54.

7.3.3. Riemenzunge mit Zierbügel

Beschreibung: Charakteristisch ist eine röhren-
artige Schiene oder ein Bügel, der den Rand des
meistens kreisrunden Blattes einfasst. Einige Rie-
menzungen bestehen aus zwei Blechlagen, die
durch die Randschiene zusammengehalten wer-
den. Vielfach ist der Bügel an zwei Auszipfelungen
am oberen Randbereich festgenietet. Es gibt auch

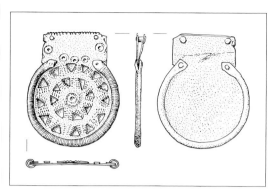

7.3.3.

Stücke, bei denen ein Spalt zwischen dem Bügel und dem Blatt besteht. Die Zwinge ist häufig rechteckig und verfügt über bogenförmige Randausschnitte oder Facettierungen. Ferner kommt eine figürliche Gestaltung der Zwinge vor, bei der durch Randausschnitte und Durchbrechungen auf beiden Seiten geschwungene Pferdeköpfe sitzen. Die Riemenzunge ist in der Regel flächig mit einem Dekor in Punz- oder Kerbschnitttechnik verziert, auch Durchbruchsmuster treten auf. Sie besteht häufig aus Bronze. Bei silbernen Exemplaren kommen Vergoldungen oder Nielloverzierungen vor.
Synonym: Sommer Form C, Typ c.
Datierung: späte Römische Kaiserzeit, 4.–5. Jh. n. Chr.
Verbreitung: Dänemark, Großbritannien, Frankreich, Deutschland, Schweiz, Österreich.
Literatur: Behrens 1930; Sommer 1984, 54–55.

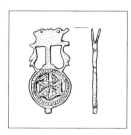

7.3.4.

7.3.4. Riemenzunge mit Endzier

Beschreibung: Eine trapezförmige, an den Kanten durch Einschnitte oder Wellen profilierte Zwinge ist mit einer oder wenigen kleinen Nieten befestigt. Es schließt sich eine runde Scheibe an, die gegenüber der Zwinge durch Verbindungsstege abgesetzt sein kann. Den unteren Abschluss der Riemenzunge bildet ein profilierter Fortsatz. Die Riemenzunge weist eine Verzierung auf, die in Durchbruchstechnik oder im Kerbschnitt ausgeführt ist und geometrische oder vegetabile Muster zeigt. Es gibt Exemplare aus Bronze oder Silber.
Synonym: Sommer Form C, Typ a.
Datierung: späte Römische Kaiserzeit, 4. Jh. n. Chr.
Verbreitung: Deutschland, Frankreich.
Literatur: Sommer 1984, 53–54; Brückner 1999, 113.

8. Kästchenförmige Riemenzunge

Beschreibung: Das Riemenende wird rundum von der Riemenzunge eingenommen, die zur Befestigung eine Tülle aufweist oder aus mehreren Teilen besteht, die das Riemenende umfassen. Dadurch erhält die Riemenzunge eine verhältnismäßig große Dicke.

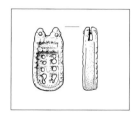

8.1.

8.1. Einteilige Riemenzunge mit eingetieftem Zierfeld

Beschreibung: Die Riemenzunge besitzt gerade oder leicht gebauchte Seiten und einen gerundeten Abschluss. Die Kanten treten leistenartig hervor. Sie können als Perlstab profiliert sein und umrahmen ein deutlich tiefer gelegtes Zierfeld, das mit einem Muster in Kerbschnitttechnik oder Durchbruchsarbeit versehen ist. Vielfach ist ein Lilienmotiv zu sehen, das zu einem Gittermuster abstrahiert sein kann. Auch Tiermotive treten auf. Zur Befestigung dient eine kurze Tülle, die halbrunde, dreieckige oder tierkopfförmigen Fortsätze mit Nieten besitzt. Das Stück besteht aus Bronze und kann Vergoldungen aufweisen.
Datierung: Frühmittelalter, späte Awarenzeit III (Daim), 8.–9. Jh. n. Chr.
Verbreitung: Ostösterreich, Ungarn.
Literatur: Winter 1997.

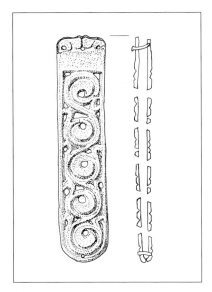

8.2.

8.2. Zweiteilige Riemenzunge

Beschreibung: Die Riemenzunge besteht aus zwei schalenförmigen Hälften. Alternativ gibt es die Konstruktion mit einer schalenförmigen Hälfte und einem Abdeckblech. Die Seiten sind überwiegend gerade, der untere Abschluss verläuft U-förmig gerundet. Daneben kommen auch dreieckige Formen mit einem geraden unteren Abschluss vor. Zur Befestigung ist eine Tülle vorgesehen, die um halbrunde, pyramidenförmige oder tierkopfförmige Fortsätze erweitert sein kann. Eine oder beide Schauseiten sind mit einer plastischen oder durchbrochenen Verzierung versehen. Als Motive treten S-förmige Ranken, selten auch figürliche Darstellungen auf. Häufig sind die Kanten durch einen kräftigen Perlstab hervorgehoben. Die Riemenzunge besteht aus Bronze und kann mit Weißmetall überzogen sein. Es kommen auch Stücke aus Edelmetall vor. Im südosteuropäischen Raum kann man zwischen den großen Hauptriemenzungen und den kleinen, etwa halb so langen Nebenriemenzungen unterscheiden.
Untergeordneter Begriff: Reliquiarriemenzunge.
Datierung: Frühmittelalter, späte Awarenzeit I–III (Daim), 8.–9. Jh. n. Chr.

Verbreitung: Süddeutschland, Österreich, Ungarn, Slowakei.
Literatur: Winter 1997, 44; 46–48; Trier 2002, 127–128; Pieta/Ruttkay 2017.
Anmerkung: Einige Stücke sind so aufgebaut, dass der Innenraum zur Unterbringung einer Reliquie (aus Wachs) verwendet werden konnte (Trier 2002, 127–128).

8.3. Mehrteilige kästchenförmige Riemenzunge

Beschreibung: Die Riemenzunge besteht aus mehreren Bauteilen. Vorder- und Rückseite werden jeweils durch ein zungenförmiges Blech gebildet, das eine eingepresste oder durchbrochene Verzierung aufweist. Als Verbindung der beiden Bleche fungiert eine Randschiene. Sie ist entweder an den Kanten verlötet oder weist ein U-förmiges Profil auf, das über die Ränder der Zierbleche greift. Weitere Verzierungselemente wie Perlbänder oder rosettenförmige Zierniete können den Beschlag vervollständigen. Die Riemenzunge besteht häufig aus Gold oder Silber. Ferner tritt Bronze auf, das dann versilbert oder vergoldet sein kann.
Datierung: Frühmittelalter, 7.–9. Jh. n. Chr.
Verbreitung: Süddeutschland, Österreich, Ungarn, Norditalien.
Literatur: Christlein 1966, 77–80; Daim 2000.

8.3.1. Pressblechriemenzunge

Beschreibung: Zwei zungenförmige Bleche werden am Rand durch eine Schiene mit U-förmigem Profil zusammengehalten. Verschiedentlich ist zur Versteifung der Bleche ein Holzplättchen hinterlegt. Am oberen Ende ist der Beschlag mit kleinen Stiften am Riemen befestigt. Die Bleche bestehen überwiegend aus Silber. Auch bronzene Bleche, teils versilbert, oder eine Kombination beider Materialen kommen vor, wobei dann das Silberblech die Schauseite ziert, während das Bronzeblech die Rückseite einnimmt. Die Bleche zeigen eine eingepresste Verzierung. Es herrschen Flechtbänder und verschlungene Tierdarstellungen im Tierstil II vor.

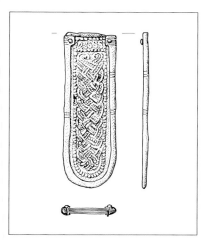

8.3.1.

geformt ist. Kopfumrisse und Details wie das Auge und die Eberhauer sind im Flachrelief ausgeführt. Die Rückseite ist unverziert.

Datierung: Frühmittelalter, späte Awarenzeit I–III (Daim), 8.–9. Jh. n. Chr.

Verbreitung: Ostösterreich, Ungarn.

Literatur: Garam 1981; Winter 1997, 41–42.

9.1.

Datierung: jüngere Merowingerzeit, 7. Jh. n. Chr.
Verbreitung: Süddeutschland.
Literatur: Bott 1939; Christlein 1966, 77–80;
U. Koch 1968; U. Koch 1977, 88–89.
(siehe Farbtafel Seite 36)

9. Figürliche Riemenzunge

Beschreibung: Die Darstellung eines Gegenstandes oder eines Lebewesens nicht als Ornament, sondern als Bildnis besitzt immer eine hervorgehobene Bedeutung. Unter den Verzierungen der Riemenzungen finden sich neben den zahlreichen zoomorphen und vegetabilen Mustern auch solche Stücke, die ausschließlich auf die Verbildlichung eines Lebewesens oder Gegenstandes ausgerichtet sind. Es muss offen bleiben, ob damit ein rein ästhetischer Anspruch erfüllt wird oder ob mit dem Bildnis ein Symbol- und Zeichengehalt verbunden war.

9.1. Tierkopfförmige Riemenzunge

Beschreibung: Die in Bronze gegossene Riemenzunge stellt einen Tierkopf dar, wobei die lang gezogene Kopfform eines Pferdes oder eines Wildschweins das Zungenblatt bildet und der Halsansatz als Tülle für die Aufnahme des Riemenendes

9.2. Riemenzunge mit Benefiziarierlanze und Ringgriffschwert

Beschreibung: Die Benefiziarierlanze ist ein Motiv der römischen Ikonographie. Sie besteht aus einem Mittelstab mit einem beidseitigen tropfenförmigen Blatt. Beide Seiten des Blattes sind kreisförmig durchlocht und können im oberen Bereich Auszipfelungen aufweisen. Eine verkleinerte Version des Blattes kann die Spitze der Lanze bilden. Das untere Ende wird in der Regel von einem Quersteg eingenommen. Der Mittelstab wird am unteren Ende umgebogen und auf der Rückseite

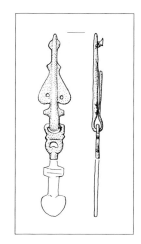

9.2.

bis zur Spitze geführt, wo beide Enden mit dem Riemen vernietet sind. In die Schlaufe am unteren Ende wird ein Anhänger mit einer D-förmigen Öse eingehängt. Er besitzt die Form eines Ringgriffschwerts. An die Öse schließt sich ein Ring an, auf den ein schmales Band mit dachförmigem Querschnitt folgt, im oberen Drittel von einem Quersteg unterbrochen, der Pa-

rierstange. Das untere Ende des Anhängers bildet eine runde oder herzförmige Scheibe als Abbild des Ortbandes. Die Riemenzunge besteht aus einer Kupferlegierung.

Datierung: mittlere Römische Kaiserzeit, 2.–3. Jh. n. Chr.

Verbreitung: Südwestdeutschland.

Relation: Mehrgliedrigkeit: 4.3. Mehrgliedrige Riemenzunge.

Literatur: Behrens 1941, 20–21; Raddatz 1953; Oldenstein 1976, 152–157; Hoss 2014.

Anmerkung: In einzelnen Fällen gibt es Riemenenden mit Benefiziarierlanze, die mit einer Zwingenkonstruktion befestigt sind. Bei diesen Stücken sitzt die Zwinge am Schaftende, und die Lanze hängt mit der Spitze nach unten. Ferner kommen vereinzelt Anhänger in der Form eines Reflexbogens vor (Hoss 2014).

(siehe Farbtafel Seite 36)

Die Gürtelgarnituren

Ein Gürtel besteht in der Regel aus einem Riemen aus Leder oder textilem Material sowie einer Anzahl von mechanischen oder dekorativen Elementen. Zu diesen funktionalen Teilen können Schnalle oder Gürtelhaken, Riemenzungen, Riemendurchzüge sowie Aufhängevorrichtungen für Waffen, Geräte oder Taschen gehören. Metallbeschläge können die Stabilität des Riemens unterstützen. Zu den dekorativen Teilen zählen beispielsweise Zierbeschläge und -nieten oder krampenartige Besatzstücke. Es ist möglich, dass die Riemen zusätzlich mit einem Dekor aus organischem Material versehen waren, von dem heute jegliche Spuren fehlen.

Neben den zum Teil sehr individuellen Ausstattungen der persönlichen Gürtel gibt es Ensembles von Besatzstücken, die eine gewisse Regelhaftigkeit aufweisen und in der wissenschaftlichen Literatur als spezifische Gürtelgarnituren beschrieben sind. Eine Anzahl solcher Garnituren soll im Folgenden vorgestellt werden. Neben typischen Kombinationen der verschiedenen Gürtelhaken/Schnallen und Riemenzungen sollen dabei vor allem auch andere charakteristische Beschlagformen oder Zierelemente genannt werden. Allerdings kann dies hier nur beispielhaft erfolgen, da die große Variabilität und Individualität der Gürtel einer umfassenden Behandlung der einzelnen Beschlagformen in diesem Rahmen entgegenstehen.

Unberücksichtigt bleiben auch die Spathagarnituren des frühen Mittelalters. Es handelt sich dabei um die Aufhängung oder Umgürtung des Schwertes. Die Beschläge ähneln denen der Leibgurte, sind aber in der Regel etwas schmaler. Es handelt sich vor allem um Schnallen, Gegenbeschläge und Riemenzungen, langrechteckige Zierbeschläge sowie kleine quadratische oder rautenförmige Beschläge, die an den Riemenverbindungen saßen (Ament 1974; U. Koch 1977, 100–105).

Eine regelrechte Abfolge von festen Beschlagkombinationen lässt sich für die Leibgurte des frühen Mittelalters feststellen. Offenbar folgten die Männergürtel in dieser Zeit klaren modischen Vorstellungen. Die Entwicklung beginnt im 5. Jh. n. Chr. mit Gürteln, die nur über eine Schnalle verfügen. In der 1. Hälfte des 6. Jh. n. Chr. folgen darauf Gürtel, die eine Schilddornschnalle ([Schnalle] 2.1.10.) sowie meistens drei kleine, den Dornschilden ähnliche Beschläge, die sogenannten Gürtelhaften, besitzen. Die modische Entwicklung führt zunächst um 600 n. Chr. zu den zweiteiligen Gürtelgarnituren aus Schnalle und Rückenbeschlag (7.) und ab 600 n. Chr. zu den dreiteiligen Gürtelgarnituren (8.). Sie bestehen aus einer Schnalle mit Beschlag, einem Gegenbeschlag am losen Ende des Riemens sowie einem dritten Beschlag im Rückenteil. Es folgen in der Mitte des 7. Jh. n. Chr. die mehrteiligen Gürtelgarnituren (9.) aus Schnalle mit Beschlag, Gegenbeschlag und mehreren dreieckigen Beschlägen im Rückenbereich. Etwa zur gleichen Zeit treten die vielteiligen Gürtelgarnituren (10.) auf, die von den Modeströmungen aus Südosteuropa bestimmt waren. Charakteristisch sind zahlreiche Nebenriemen, die vom Hauptriemen herabhängen und an beiden Enden Metallbeschläge besitzen. Ab dem späten 7. Jh. n. Chr. beschränken sich die Beschläge der Männergürtel wieder auf eine einfache Schnalle, die um eine Riemenzunge ergänzt sein kann (Siegmund 1996, 695–699).

1. Böhmische Knochenplatten

Beschreibung: Von dem Gürtel sind nur zwei Knochenplatten bekannt, die sich bei Körperbestattungen gegenüberstehend im Beckenbereich fanden. Jede Knochenplatte besitzt einen verrundet T-förmigen Umriss. Er besteht aus einem etwa rechteckigen Abschnitt auf der einen Seite und einer fast herzförmigen Erweiterung auf der anderen Seite. An beiden Längsenden befinden sich beiderseits der Mittelachse zwei runde Durchbohrungen. Zur Verzierung wurde regelmäßig ein Kerbband, das aus einem Zickzackmotiv oder einem Leiterband besteht, parallel zu den Außen-

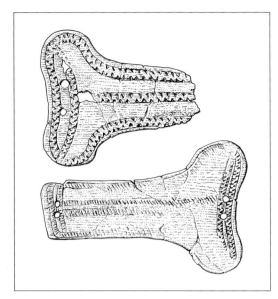

1.

kanten gelegt. Bei den meisten Stücken führt ein weiteres Zierband entlang der Längsachse.

Datierung: spätes Neolithikum, Schnurkeramische Kultur, 28.–23. Jh. v. Chr.

Verbreitung: Tschechien, Mitteldeutschland, Baltikum.

Literatur: Werner 1951, 155–156; Schmidt-Thielbeer 1955; Kilian-Dirlmeier 1975, 11–16; Hock 2010, 68.

Bemerkung: Es wird allgemein angenommen, dass die Knochenplatten zu einer Gürtelgarnitur gehören. Ihre Funktion ist allerdings ungeklärt.

2. Gürtelgarnitur Typ Amelungsburg

Beschreibung: Die Gürtelgarnitur setzt sich aus einer größeren Anzahl von Teilen zusammen, deren genaue Anordnung und Funktion nur aus den Montagemöglichkeiten erschlossen werden kann. Die Einzelteile sind aus Bronze gegossen. Einige Stücke wirken grob und sind – vor allem auf der Rückseite – kaum überarbeitet; bei anderen Stücken fand eine sorgfältige Bearbeitung nach dem Guss statt. Wesentliche Bestandteile des Gürtels sind etwa 10–14 ringförmige Beschläge mit einem kreuzförmigen Fortsatz. Dieser Fortsatz

kann aus einer Reihe von drei kleinen Ringlein sowie einem geschlossenen Arm bestehen, der bei einigen Funden eine rückwärtige Öse besitzt. Andere Beschläge ähnlicher Form weisen an allen drei Kreuzarmen kleine ringförmige Enden auf. Ein einzelner großer Ösenring aus Bronze tritt in verschiedenen Ausprägungen in Erscheinung. In einer einfachen Form handelt es sich um einen glatten geschlossenen Ring mit zwei nebeneinander sitzenden Ösen auf der Außenseite. Mehrfach sind daneben D-förmige Ringe vertreten. Sie weisen eine kräftige rückwärtige Öse am Scheitel sowie eine zweite, runde Öse an einer Seite auf. Die Enden sind mit einem profilierten Steg miteinander verbunden und besitzen vier Stegösen, die nach unten ausgerichtet sind. In den Ösen lassen sich Reste von Eisenringlein nachweisen. Sehr charakteristisch sind die etwa zehn bis zwölf bronzenen Stabglieder. Sie bestehen aus einer Abfolge von sechs bis sieben fest verbundenen Ringen. Den Abschluss bildet jeweils eine quer stehende Öse, in der sich ebenfalls Reste von Eisenringlein befinden können. Ferner kommen mehrere trapezförmige oder dreieckige Anhänger mit Öse vor. Eine Anzahl kleiner andreaskreuzförmiger Perlen weist auf der Unterseite Durchzüge auf, indem benachbarte Kreuzenden durch einen Steg verbunden sind. Die ganze Gürtelgarnitur wird so rekonstruiert, dass die Ringbeschläge mit einem kreuzförmigen Fortsatz auf einen Riemen oder ein Band montiert sind. Der ring- oder D-förmige Beschlag soll zugleich den Verschluss des Riemens bilden und zur Befestigung eines Gehänges dienen, das aus einer Aneinanderreihung der Stabglieder in vier Ketten und den dreieckigen Anhängern als Abschluss besteht.

Datierung: jüngere Eisenzeit, 3.–2. Jh. v. Chr.

Verbreitung: Mittel- und Norddeutschland.

Literatur: Krämer 1950; Dorka 1953, 108–109; Nowak/Voigt 1967; Schäfer 2007, 347–350; Cosack 2008, 115–119.

3. Holsteiner Gürtel

Beschreibung: Als Holsteiner Gürtel werden verschiedene Elemente zusammengefasst, deren funktionale Einheit aufgrund der bisherigen Funde

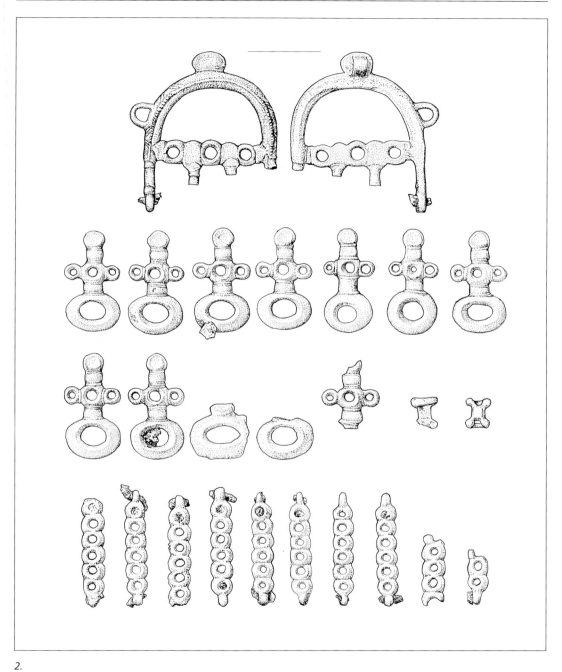

2.

nicht gewährleistet werden kann. Was sie verbindet, ist das gemeinsame Auftreten in Grabkomplexen. Danach sind die Einzelbestandteile eine Kette aus Metallplatten, die hier als Holsteiner Gürtelkette bezeichnet wird, ferner ein Gürtelhaken mit Bronzeblechbelag, eine Mittelplatte mit Röhrenscharnier sowie Blechbeschläge und Randeinfassungen. Diese Teile werden als Holsteiner Gürtelbeschläge beschrieben.

Datierung: jüngere Eisenzeit, Stufe IIb–c (Hingst/Keiling), 2.–1. Jh. v. Chr.

Verbreitung: Schleswig-Holstein, Mecklenburg, Niedersachsen.

Literatur: Mestorf 1886, 7–8; Mestorf 1887; Beltz 1926; Müller 1938; Hingst 1962; Hucke 1962; Keiling 1978; Hingst 1989, 57–67; J. Brandt 2001, 111–112; Heynowski/Ritz 2010.

3.1. Holsteiner Gürtelkette

Beschreibung: Die Gürtelkette besteht aus drei bis fünf rechteckigen, fast quadratischen Einzelplatten, die mit Ringen verbunden sind. Jede Platte besitzt einen Kern aus einem Eisenblech. Auf der Schauseite ist das Eisenblech mit einem Bronzeblech überdeckt, das eine von der Rückseite eingeprägte Verzierung besitzt. An zwei oder allen vier Seiten befinden sich U-förmige Schienen, die die Ränder einfassen und die Blechlagen verbinden. Alternativ kann das Bronzeblech an den Kanten nach unten umgeschlagen sein. Jeweils in der Mitte von zwei gegenüberliegenden Seiten befinden sich Ösen. Sie bestehen aus einem Blechstreifen, der ringförmig gebogen ist und mit der Eisenplatte vernietet wurde. In diese Laschen eingehängte Bronzeringe verbinden die einzelnen Kettenglieder. Die Kette war auf der einen Seite mit Hilfe eines Krampenrings befestigt. Auf der Gegenseite sitzt in der Regel ein umgebogener Haken mit Tierkopfende. Die Verzierung der Zierbleche zeigt einfache geometrische Muster. Häufig treten Leiterbänder entlang der Plattenkanten auf. An den Seiten können verschiedene Bogenmuster vorkommen. In Plattenmitte befindet sich vielfach ein hervorgehobenes Motiv: ein Andreaskreuz, eine S-Spirale, ein Wirbel- oder ein Schlangenmotiv, im Einzelfall sogar eine

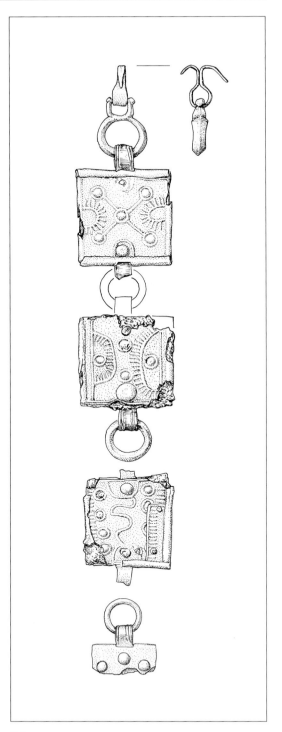

3.1.

Pferdedarstellung. Die Länge der Kette beträgt bis zu 55 cm, die Breite liegt bei 5–7 cm.

Synonym: Hingst Typ E.

Datierung: jüngere Eisenzeit, Stufe IIb–c (Hingst/Keiling), 2.–1. Jh. v. Chr.

Verbreitung: Schleswig-Holstein, Mecklenburg.

Relation: äußere Form: [Gürtelkette] 3.1. Gürtelkette vom Ungarischen Typ.

Literatur: Mestorf 1886, 7–8; Mestorf 1887; Beltz 1926; Müller 1938; Hingst 1962; Hucke 1962; Keiling 1978; Hingst 1989, 57–67; J. Brandt 2001, 111–112; Heynowski/Ritz 2010.

3.2. Holsteiner Gürtelbeschläge

Beschreibung: Als Gürtelverschluss dient ein großer Plattengürtelhaken aus Eisen (siehe [Gürtelhaken] 6.8.). Er ist der Länge nach gewölbt und weist einen rechteckigen oder trapezförmigen Umriss auf. Das Hakenende aus einem nach außen gebogenen Haken mit großem Knopfende wurde gesondert aus Bronze gefertigt und im Überfangguss oder mit Nieten an der Eisenplatte befestigt. Am Haftende befindet sich ein umgeschlagenes Bronzeblech, das mit mehreren Nieten mit großen scheibenförmigen oder halbkugeligen Nietköpfen befestigt ist. Im Falz des Blechs befindet sich ein Metallstab als Teil einer Scharnierkonstruktion. Die gesamte Sichtfläche des Plattengürtelhakens ist mit 3–5 nebeneinander montierten Bronzeblechstreifen abgedeckt. Nur in Mecklenburg kommen auch durchgehende Blechplatten vor. Die Blechstreifen sind mit geometrischen Mustern verziert, die von der Rückseite herausgetrieben wurden. Es handelt sich überwiegend um Buckel, konzentrische Kreise, Tannenzweigreihen oder U-förmige Elemente. Nieten mit einem großen halbkugeligen Kopf fixieren die Blechstreifen im mittleren Bereich. U-förmige Schienen aus Bronze fassen die Ränder des Plattengürtelhakens ein. Das mittlere Element der Holsteiner Gürtelbeschläge besteht aus einer Eisenplatte, die auf der Sichtfläche mit einem in Treibtechnik verzierten Bronzeblech abgedeckt ist. Das Motiv besteht entweder in einer auf die Mitte ausgerichtete Anordnung von Zierelementen oder in senkrechten Reihen. Als Einzelmuster treten Leiterbänder, konzentrische Kreise,

Reihen kurzer Rippen, Tannenzweigreihen oder Ringbuckel auf. Verschiedentlich sitzt eine Niete mit einem großen halbkugeligen oder profilierten Kopf im Zentrum. An den Rändern der Platte sitzen U-förmige Schienen. An beiden Seiten ragen die Schienen über den Rand hinaus und enden mit einer kleinen Lochplatte, an der die Enden der Scharnierstifte eingesteckt wurden. Auf der einen Seite setzt der Plattengürtelhaken an, auf der anderen Seite der Riemen. Auch er ist über einen Scharnierstift mit der Mittelplatte verbunden. Zur Verzierung weist er Bronzebleche auf. Leider lässt der Erhaltungszustand keine allgemeine technische Beschreibung zu. Bei einigen Gürteln scheinen zwei schmale Bronzestreifen nebeneinander montiert und mit großköpfigen Nieten fixiert zu sein. Die Bronzestreifen weisen ebenfalls eine Verzierung auf, die entweder den Dekor des Plattengürtelhakens wiederholt oder eine vereinfachte Version des Motivs der Mittelplatte zeigt. Die Ränder des Riemens sind eng mit Schlaufen besetzt. Diese bestehen aus röhrenförmig gebogenen Blechstreifen mit kurzen bandförmigen Laschen und sind jeweils mit einer großköpfigen Niete befestigt. Zu den weiteren Bauteilen des Holsteiner Gürtels gehören massiv gegossene Gürtelringe und schmale bandförmige Riemenzungen (siehe [Riemenzunge] 4.1.1.), ohne dass ihre Funktion eindeutig zu klären wäre. Selbst der Riemenverschluss als Ring, Öse oder Schlaufe lässt sich nicht klar beschreiben. Die Länge der Gürtel beträgt bis zu 120 cm, ihre Breite etwa 6–12 cm.

Synonym: Hingst Typ D.

Datierung: jüngere Eisenzeit, Stufe IIb–c (Hingst/Keiling), 2.–1. Jh. v. Chr.

Verbreitung: Schleswig-Holstein, Mecklenburg, Niedersachsen.

Relation: Riemen mit Blechbelag: [Blechgürtel]; Plattenförmiger Gürtelhaken: [Gürtelhaken] 6.8. Plattengürtelhaken; schmale doppelt gelegte Riemenzunge: [Riemenzunge] 4.1.1. Schmale bandförmige Riemenzunge.

Literatur: Mestorf 1886, 7–8; Mestorf 1887; Beltz 1926; Müller 1935; Hingst 1962; Hucke 1962; Keiling 1978; Hingst 1989, 57–67; Brandt 2001, 111–112; Heynowski/Ritz 2010.

(siehe Farbtafel Seite 37)

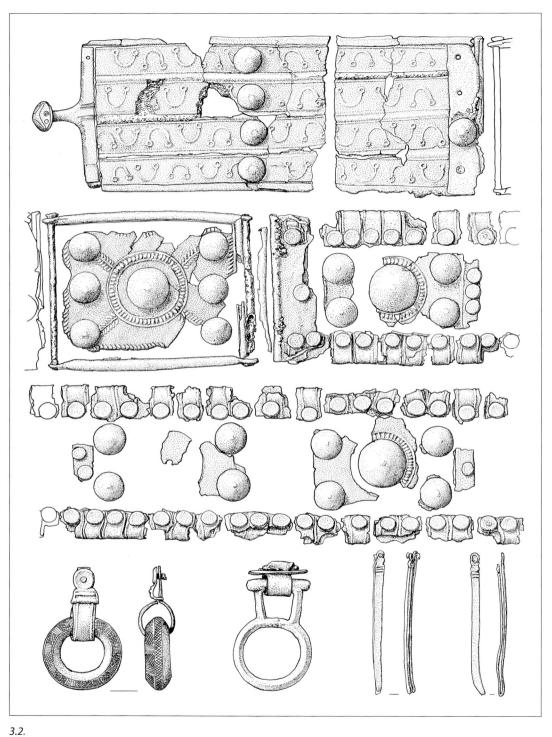

3.2.

4. Norisch-Pannonischer Gürtel

Beschreibung: Aus geschlossenen Inventaren lässt sich eine Anzahl von Beschlägen benennen, die vermutlich als Funktions- und Zierbestandteile des Norisch-Pannonischen Gürtels dienten, ohne dies jedoch im Einzelnen stichhaltig belegen zu können. Auch die Frage, welche Teile zwingend erforderlich und welche optional sind, bleibt im Wesentlichen offen. Folgende Elemente werden als Teile eines Norisch-Pannonischen Gürtels angesehen: eine viereckige Schließe, eine durchbrochene Riemenkappe und ein Gegenbeschlag, zwei Riemenzungen, ein schmaler durchbrochener Beschlag in der Funktion einer dritten Riemenzunge, vier kahnförmige Beschläge, zwei Entenbügel sowie zwölf großköpfige (Ø 1,6–2,0 cm) und zwölf kleinköpfige Nieten (Ø um 1,0 cm). Die genaue Anordnung der Einzelelemente bleibt trotz funktionaler Zusammenhänge weitgehend offen. Die Riemenbreite ist durch die Breite der Riemenkappe definiert und liegt bei 4–6 cm. Zum Verschluss des Gürtels dient eine Gürtelschließe mit zwei Knöpfen (siehe [Gürtelhaken] 3.5.2.). Sie besteht aus einem viereckigen Rahmen. Bis auf die Grundseite, an der der Riemen befestigt war, sind die Seiten stark eingeschwungen. Rechteckige, geradseitige Rahmen kommen nur vereinzelt vor. An den Schmalseiten befinden sich knotenartige Profilierungen. Bei einigen Stücken sind auch die ausgezipfelten Rahmenspitzen mit Rippen dekoriert. An der eingeschwungenen Längsseite sitzen zwei profilierte Knöpfe, die als vasen- oder entenkopfförmig beschrieben werden. Sie tragen in der Regel eine Ritzverzierung aus parallelen Linien oder einem Tannenzweigmuster. Nur ausnahmsweise gibt es Gürtelschließen mit lediglich einem Knopf. Das Riemenende besitzt eine etwa quadratische Riemenkappe aus einem durchbrochen gearbeitete Bronzeblech. Die Montage des Blechs erfolgt über drei Reihen mit je vier bis neun klein-

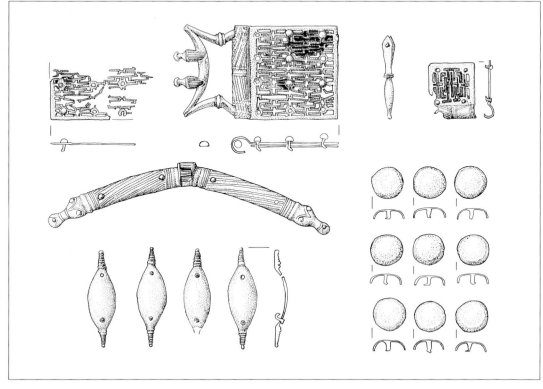

4.

köpfige Nieten oder zwei Reihen mit je drei Nieten. Zur Verstärkung kann ein Blech unterlegt sein. Für die Befestigung der Gürtelschließe ist entweder das Blechende röhrenförmig gebogen und auf der Unterseite an der ersten Nietreihe geschlossen, oder eine gesonderte Blechröhre umfasst die Gürtelschließe und ist an der Riemenkappe vernietet. Das Durchbruchsmuster der Riemenkappe ist filigran ausgeführt. Es besteht häufig aus einem Gitterwerk schmaler Balken, das kreuz-, L- und T-förmige Ausschnitte in symmetrischer Anordnung aufweist. Alternativ kommen Reihen von Bögen, Ranken oder Palmetten bzw. tropfen- oder sternförmige Ausschnitte vor. Der röhrenförmige Teil kann mit parallelen Schrägrillen versehen sein. In einigen Ensembles kommt ein zweites, ähnlich gearbeitetes Zierblech vor, das als Gegenbeschlag interpretiert wird. Weiterhin gibt es ein drittes durchbrochenes Beschlagstück. Es ist etwas kleiner, besitzt eine langrechteckige Form und ist mit zwei Reihen von je zwei bis vier Nieten montiert. Eine Schmalseite ist zu einer halben Röhre gebogen. Möglicherweise handelt es sich bei diesem Beschlag um eine Riemenzunge (siehe [Riemenzunge] 3.). Daneben gibt es zwei schmale Riemenzungen. Sie besitzen eine zweilagige Zwinge mit gerade abgeschnittenem oder dreieckig zugespitztem Abschluss.

Die Schauseite trägt häufig eine einfache Ritzverzierung. Es schließen sich ein Wulst aus drei Rippen und ein balusterförmiges Mittelstück an, das drehrund oder sechskantig ist. Den unteren Abschluss bildet ein Knopf mit gerippter Spitze (siehe [Riemenzunge] 1.3.). Zu den typischen Zierbeschlägen der Norisch-Pannonischen Gürtel gehören zwei sogenannte Schlangen- oder Entenbügel. Es handelt sich um bogenförmige Bronzeleisten mit U-förmigem Querschnitt und 12–15 cm Länge. Beide Enden sind als stilisierte Tierköpfe ausgebildet. Sie sind durch Wülste und Rillengruppen vom Mittelteil getrennt, das von diagonal verlaufenden Zierrillen überzogen ist. Das Mittelteil kann durchgängig sein. Vielfach tritt aber eine Mittelverstärkung auf, die aus einer Gruppe von Querwülsten besteht. Als dritte und häufigste Variante gibt es zweiteilige Entenbügel, die im Mittelbereich durch ein Scharnier verbunden sind. Das Scharnier erlaubt eine Bewegung um 15–30° und ist mit einer Längs- oder Kreuzschraffur versehen. Typisch sind ferner Kähnchen, spindelförmig gewölbte Beschläge. Ihre ausgezogenen Spitzen sind gerippt, während der Mittelbereich überwiegend glatt bleibt und nur bei wenigen Stücken eine quergerippte Zone aufweist. Schließlich gehören zu den Norisch-Pannonischen Gürteln eine Anzahl von Nieten mit großem halbkugeligem Kopf.

Synonym: Norischer Gürtel.
Datierung: frühe Römische Kaiserzeit, 1.–2. Jh. n. Chr.
Verbreitung: Österreich, Ungarn, Süddeutschland, Tschechien, Slowakei, Slowenien.
Relation: Verschlussform: [Gürtelhaken] 3.5.2. Gürtelschließe mit zwei Knöpfen; Riemenzunge: [Riemenzunge] 1.3. Riemenzunge mit balusterartiger Profilierung.
Literatur: Garbsch 1965, 79–114; Kolník 1980, 45–46; J. Bemmann 1999.

5. Cingulum

Beschreibung: Als Cingulum wird ein Waffengurt des römischen Militärs bezeichnet. Der Name geht auf antike Quellen zurück und grenzt vom sogenannten Balteus ab, der ebenfalls als Schwertgurt diente, aber über die Schulter getragen wurde, während es sich beim Cingulum um einen Hüftgurt handelt. Am Cingulum waren Dolch oder Schwert befestigt, gegebenenfalls auch beide Waffen. Ab dem 2. Jh. n. Chr. dienten die Gürtel vermehrt zur Befestigung von Messer, Dolch oder Geldbörse. Das Cingulum besteht aus einem Lederriemen mit Schnalle, mehreren rechteckigen Zierbeschlägen sowie einem Hängeschurz aus mehreren herabhängenden Lederriemen, die ebenfalls Metallbeschläge besaßen. Die Beschläge bestanden in der Regel aus Buntmetall und konnten verzinnt sein. Anspruchsvollere Gürtel waren mit Silberbeschlägen ausgestattet. Die Schnallen besitzen einen peltaförmigen Rahmen und eine Scharnier- oder Laschenbefestigung (siehe [Schnalle] 7.6.1., 8.4.1., 8.4.2.). Daneben kommen Schnallen mit einziehendem Rahmen vor (siehe [Schnalle] 8.4.3.). Die rechteckigen Zierbeschläge

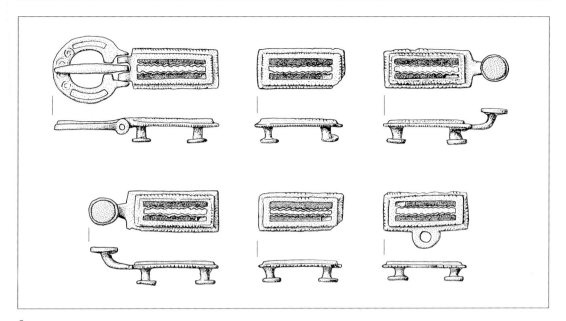

5.

sind häufig mit eingeritzten oder plastisch hervortretenden Kreismustern verziert. Ferner kommen durchbrochen verzierte Beschläge – teils mit Pressblech hinterlegt –, Niellodekor und Email vor. Zur Befestigung von Schwert oder Dolch dienten in der frühen Römischen Kaiserzeit scheibenförmige Knöpfe oder Ösenknöpfe. In der mittleren Römischen Kaiserzeit treten mit einer Funktionsänderung des Gürtels auch Beschläge mit Ösen auf, an denen eine Tasche, ein Messer oder ein Dolch befestigt war. Die Hängeschurze bestanden aus einer Anordnung nebeneinander hängender Riemen, die scheibenförmige Beschläge und eine Riemenzunge als Ende aufweisen konnten. Konkrete Nachweise dieser vor allem aus Bildquellen bekannten Gürtelteile sind selten und lassen sich bei Einzelfunden kaum eindeutig klassifizieren.
Datierung: frühe und mittlere Römische Kaiserzeit, 1.–3. Jh. n. Chr.
Verbreitung: Römisches Reich.
Relation: Verschlussform: [Schnalle] 7.6.1. Peltaförmige Schnalle mit angegossener Öse, 8.4.1. Peltaförmige Schnalle mit Scharnier, 8.4.2. Peltaförmige Schnalle ohne Quersteg, 8.4.3. Schnalle mit einziehenden Rahmenstegen.

Literatur: Ulbert 1968; Ulbert 1969, 9; M. Müller 2002, 42; Flügel u. a. 2004; Lenz 2006, 22–24; Fischer 2012, 115–125.

5.1. Plattencingulum

Beschreibung: Zum Gürtel gehören eine peltaförmige Schnalle mit Scharnier sowie eine Anzahl von etwa quadratischen Blechbeschlägen. Die Stücke bestehen aus Buntmetall und besitzen eine Silber- oder Zinnauflage. An den rechteckigen Beschlägen ist typisch, dass die Schmalseiten zu Hülsen eingerollt sind, in denen jeweils ein Metalldraht mit kleinen kugelförmigen Enden sitzt. Diese Pseudoscharnierachsen imitiert ein Scharnier, ohne dafür ein funktionale Voraussetzung zu besitzen. Die Montage der Beschläge erfolgt über vier Nieten an den Beschlagecken. Das Mittelfeld ist von einer kreisförmigen Verzierung eingenommen. Dabei lassen sich verschiedene Ausprägungen unterscheiden: Einfache konzentrische Rillen oder Riefen, ein Mittelbuckel mit umschließenden Ringwülsten oder ein mit eingeprägten bzw. gegossenen Motiven verziertes Mittelfeld kennzeichnen die am weitesten verbreitete Form (Typ Rhein-

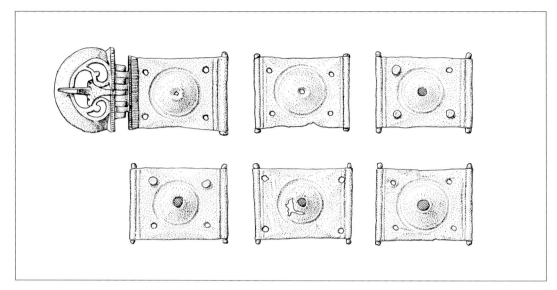

5.1.

gönnheim). Zusätzlich können Ziernieten oder Emaileinlagen vorkommen. Eine seltenere, aber herausragende Ausprägung bilden Beschläge mit einem zentralen, von einem Perlkranz eingefassten Medaillon, das eine figürliche Darstellung zeigt, häufig gegenständige Lotosblüten, ein Jagdszene, das Motiv der Lupa Romana oder Füllhörner beiderseits einer Büste (Typ Vindonissa).
Datierung: frühe Römische Kaiserzeit, 1. Jh. n. Chr.
Verbreitung: Großbritannien, Niederlande, West- und Süddeutschland, Schweiz, Österreich, Serbien.
Relation: Verschluss: [Schnallen] 8.4.1. Peltaförmige Schnalle mit Scharnier.
Literatur: Ulbert 1968, 11; Ulbert 1969, 44–45; Baratte 1991, 64; Deschler-Erb 1999, 40–45; Fischer 2012, 116; Hoss 2014.
(siehe Farbtafel Seite 38)

5.2. Militärgürtel Typ Neuburg-Zauschwitz

Beschreibung: Charakteristisch für diese heterogene Gruppe von Gürteln sind lang rechteckige Metallbeschläge, die durchbrochen gearbeitet sind und mittels kleiner Nietstifte oder rückwärtiger Scheibenknöpfe auf dem Riemenleder be-

festigt waren. Grundbestandteil der Beschläge ist häufig ein langviereckiger Rahmen, dessen Innenfeld in feinem Gitterwerk durchbrochen ist und geometrische oder vegetabile Motive zeigt. Die Ausschnitte können auch mit Pressblech hinterlegt sein. Die Schmalseiten sind häufig auffallend profiliert. In einigen Fällen weisen einzelne Beschläge randständige Ösen auf, die vermutlich zur Befestigung von Dolch, Messer oder Börse dienten. An einem der Beschläge ist die peltaförmige Schnalle mit einer Laschen- oder Scharnierkonstruktion befestigt (siehe [Schnalle] 7.6.1.; 8.4.1.). Alle Beschläge eines Gürtels besitzen eine grundsätzliche Übereinstimmung in Form und Verzierung, können aber im Detail deutliche Unterschiede aufweisen.
Datierung: mittlere Römische Kaiserzeit, 2.–3. Jh. n. Chr.
Verbreitung: Süddeutschland, Österreich, Ungarn.
Relation: Verschluss: [Schnalle] 7.6.1. Peltaförmige Schnalle mit angegossener Öse, 8.4.1. Peltaförmige Schnalle mit Scharnier.
Literatur: Hübener 1957, 76–77; Coblenz 1960; Hübener 1963/64; Oldenstein 1976, 193–197; Fischer 1990, 77–78; Fischer 2012, 121–122.

5.2.

5.3. Militärgürtel Typ Klosterneuburg

Beschreibung: Eine Schnalle, eine oder mehrere Riemenzungen sowie mehrere Riemenbeschläge im keltisierenden Stil (Trompetenstil) bilden die Bestandteile des Gürtels. Aufgrund der Überlieferungsbedingungen sind nur wenige vollständige Gürtel bekannt. Grundmotive sind S-förmige Schlingen, die trompetenartige Endverdickungen und Mittelwülste aufweisen. Es können auch mehrere Schlingen miteinander kombiniert sein, sodass fischblasenförmige Ausschnitte entstehen. Bisweilen sind die Einzelelemente eines Beschlags wirbelförmig angeordnet. Die Beschläge sind durch Nietstifte oder rückwärtige Scheibenknöpfe auf das Riemenleder montiert. Der gleiche Zierstil ist auf dem Schnallenbeschlag, dem Schnallenrahmen und der Riemenzunge wiederzufinden.
Datierung: mittlere Römische Kaiserzeit, 2.–3. Jh. n. Chr.

5.3.

Verbreitung: Süddeutschland, Österreich, Rumänien.
Relation: Trompetenstil: [Riemenzunge] 4.3.2. Durchbrochener Riemenendbeschlag mit einfacher Wellenranke, [Fibeln] 3.26.8. Durchbrochene Scheibenfibel.
Literatur: Oldenstein 1976, 143–166; Fischer 1990, 80; M. Müller 1999, 21; Fischer 2012, 122.

5.4.

5.4. Gürtel Typ Lyon

Beschreibung: Die einzelnen Beschläge des schmalen Gürtels besitzen die Form von Buchstaben. Sie weisen auf der Rückseite mehrere Nietstifte auf, mit denen sie auf das Leder geheftet waren. Der Gürtel besitzt eine peltaförmige oder rechteckige Schnalle mit Scharnierkonstruktion (siehe [Schnalle] 8.4.1.), deren Beschlag den letzten Buchstaben bildet. Am Gegenende des Riemens sitzt ein Buchstabenbeschlag mit einer Zierleiste. Die übrigen Beschläge verfügen über den einfachen Umriss der Buchstaben und sind in der

Regel unverziert. Ein einzelner Beschlag eines Satzes kann mit einer Öse versehen sein, die die Aufhängung einer Tasche oder eines Messers ermöglicht. Die Buchstabenbeschläge sind so angeordnet, dass sich ein Sinnspruch ergibt. UTERE FELIX (»zum glücklichen Gebrauch«), MNHMΩN (»Gedenke«) oder LEONI (»dem Löwen«) lassen sich belegen.

Synonym: Gürtel mit Buchstabenbeschlägen.

Datierung: mittlere Römische Kaiserzeit, 2.–3. Jh. n. Chr.

Verbreitung: Frankreich, Süddeutschland, Slowakei, Österreich, Kroatien, Rumänien, Bulgarien.

Literatur: Bullinger 1972; Hoss 2006; Fischer 2012, 122–125; Hoss 2014.

Anmerkung: Einzelne Buchstaben können auch bei einem Ringschnallen-Cingulum (vgl. [Schnalle] 1.1. Ringschnalle Typ Regensburg) auftreten.

6. Breite Gürtelgarnitur

Beschreibung: Typisch für diese zum Teil recht heterogene Gürtelgruppe ist der Zuschnitt des ausgesprochen breiten Gürtels, dessen Riemenmaß in der Regel bei 6–10 cm liegt, aber bis zu 14 cm betragen kann. Im Mittelteil des Gürtels und am Schnallenende können sich schmale, häufig punzverzierte Blechstreifen, viereckige, rhombische oder kreisförmige Beschläge oder bandförmige Riemendurchzüge befinden. Sie dienen zur Versteifung des Riemens und zur Verzierung. Das gelochte Riemenende der Schnalle gegenüber ist deutlich schmaler und weist nur etwa die Hälfte oder weniger der Riemenbreite auf. Von entsprechender Größe sind Schnalle und Riemenzunge. Alle Metallteile können mit Punzen oder Kerbschnitt verziert sein.

Datierung: späte Römische Kaiserzeit, 4.–5. Jh. n. Chr.

Verbreitung: Niederlande, Belgien, Nord- und Ostfrankreich, West- und Süddeutschland, Österreich, Ungarn.

Literatur: Bullinger 1969a; Bullinger 1969b; Böhme 1974, 55–65; Siegmund 1998, 19–21.

6.1. Kerbschnittverzierte Gürtelgarnitur

Beschreibung: Der Gürtel besteht aus einem sehr breiten Riemen von 6–10 cm und einem schmalen Verschlussende von nur etwa der halben Breite. Dies wird durch die Schnalle, die Riemenzunge und den Riemendurchzug deutlich. Für die sonst große Breite des Riemens sprechen plattenförmige Bronzebeschläge, mit denen der Riemen besetzt war. Nach Form und Größe dieser Beschläge lassen sich verschiedene Ausprägungen unterscheiden. Den Typ A (nach Böhme) charakterisieren fünf große Bronzebeschlagplatten: Die Tierkopfschnalle (siehe [Schnalle] 6.1.3.3.) ist an einer breiten rechteckigen Platte montiert. Bis zum Riemenende schließt daran eine zweite Platte an, die einen ovalen Randausschnitt für den Durchzug des Riemens aufweist. Zwei dreieckige und eine rechteckige Platte bilden eine feste Beschlagkombination und dienen als Gegenbeschlag zur Schnalle. Auf die Ränder der Beschlagplatten sind astragalierte Röhren aufmontiert oder im Guss angebunden. Die Schauseiten sind in mehrere Felder eingeteilt, die mit Kerbschnitt gefüllt sind. Neben Spiralmotiven treten häufig Motive mit Spitzovalen auf, während geradlinige geometrische Muster nur selten vorkommen. Demgegenüber verfügt der Typ B (nach Böhme) nur über drei große Bronzebeschlagplatten. An einer großen rechteckigen, selten auch fünfeckigen Platte ist die Tierkopfschnalle montiert (siehe [Schnalle] 7.6.2.). Zum Durchzug des Riemenendes weist die Platte eine ovale Öffnung auf. Zwei weitere Beschlagplatten sind fünfeckig und bilden gemeinsam nebeneinander montiert den Gegenbeschlag. Auch diese Platten besitzen aufgesteckte oder mitgegossene Astragalröhren an den Kanten und eine in Felder aufgeteilte Kerbschnittverzierung. Andere Gürtel verfügen über abweichende Formen und Mengen bei den Beschlagplatten. Als eigenständige Typen werden Gürtel mit charakteristischen Einzelmerkmalen herausgestellt. Der Typ Chécy verfügt über ausgeprägte reliefartige Randtiere am Ende des Schnallenbeschlags sowie über Tierfriese entlang der oberen und unteren Beschlagkante. Typisch für den Typ Muthmannsdorf sind figürliche Darstellungen, überwiegend Menschenbilder in runden oder

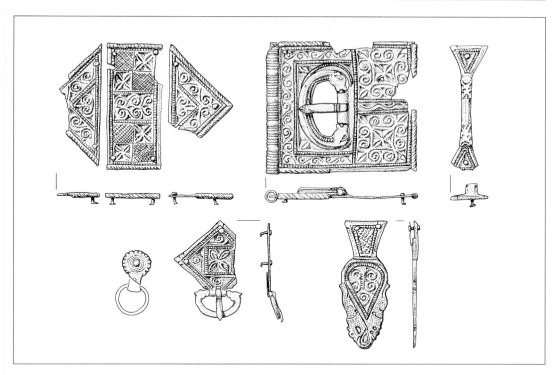

6.1.

viereckigen Medaillons, wobei vielfach eine Niello-technik angewandt wurde. Beim Typ Vieuxville treten drei sehr schmale Beschlagstreifen mit Astra-galröhren auf. Die Tierkopfschnalle ist bei diesem Gürtel an einem kleinen rechteckigen Beschlag befestigt. Alle Gürtelgarnituren können zusätzlich zu den Beschlagplatten mit schmalen bandförmigen oder profilierten Riemendurchzügen, rechteckigen oder lanzettförmigen Riemenzungen (siehe [Riemenzunge] 4.4.3., 7.1.4.) sowie bandförmigen, rhombischen, rechteckigen oder runden Beschlagplatten versehen sein. Weiterhin kommen scheibenförmige, rosettenartige oder profilierte Beschläge mit Ösen vor, die möglicherweise zur Befestigung einer Gürteltasche oder eines Messers dienten.

Synonym: Ypey Typ A.

Untergeordnete Begriffe: Böhme Form A; Böhme Form B; Typ Chécy; Typ Muthmannsdorf; Typ Vieuxville.

Datierung: späte Römische Kaiserzeit, 4.–5. Jh. n. Chr.

Verbreitung: Niederlande, Belgien, Nord- und Ostfrankreich, West- und Süddeutschland, Österreich, Ungarn.

Relation: kauernde Randtiere: [Schnalle] 7.6.2. Schnalle mit großem Beschlag, [Riemenzunge] 7.1.4. Lanzettförmige Riemenzunge mit Kerbschnittverzierung, [Fibel] 3.23.3. Gleicharmige Kerbschnittfibel.

Literatur: Ypey 1969; Bullinger 1969a, 28–29; 46–55; Moosbrugger-Leu 1972, 347–364; Böhme 1974, 55–62; Pirling/Siepen 2006, 378–380.

6.2. Einfache Gürtelgarnitur

Beschreibung: Die Gürtelgarnitur besteht in der Regel aus einer Tierkopfschnalle mit beweglichem oder festem Beschlag (siehe [Schnalle] 5.1.4. und 6.1.3.3.), zwei schmalen Beschlagplatten mit aufgesteckten Astragalröhren sowie einem Riemendurchzug und drei Gürtelösen mit rosettenförmiger Nietplatte. Darüber hinaus können eine lanzettförmige Riemenzunge (siehe [Riemen-

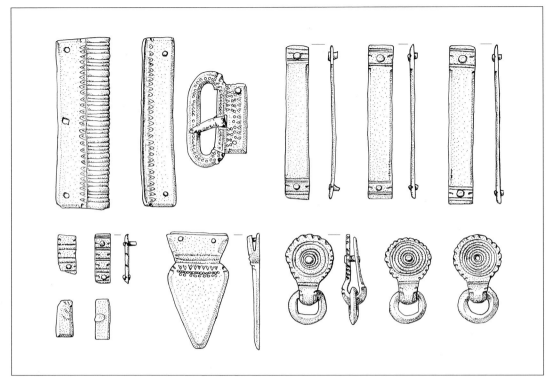

6.2.

zunge] 7.1.) sowie verschiedene, meistens schmale bandförmige Beschlagplatten, die zur Versteifung des breiten Gürtelriemens dienten, die Gürtelgarnitur vervollständigen. Die einzelnen Beschlagteile weisen eine Punzverzierung auf, die häufig übereinstimmende Punzformen und Musteranordnungen besitzen. Verschiedentlich kehrt beispielsweise das Muster der Schnallenbeschlagplatte auf der Riemenzunge wieder. Ferner treten gekerbte oder facettierte Kanten auf. Die rosettenförmigen Nietplatten der Gürtelösen sind in der Regel mit einem Zentralmotiv aus konzentrischen Kreisen versehen. Die einzelnen Beschläge bestehen aus Bronze.

Synonym: Ypey Typ B.
Datierung: späte Römische Kaiserzeit, 4.–5. Jh. n. Chr.
Verbreitung: Nord- und Westdeutschland, Niederlande, Belgien, Nordfrankreich.
Relation: Verschlussform: [Schnalle] 5.1.4. Tierkopfschnalle mit festem Beschlag, 6.1.3.3. Tierkopfschnalle mit zwingenförmigem Beschlag; Beschlag: [Nadel] 4.2.8. Tieföhrnadel.
Literatur: Pirling 1966, 129; Bullinger 1969a, 56–60; Ypey 1969; Böhme 1974, 64–65; Pirling/Siepen 2006, 380.
(siehe Farbtafel Seite 38)

7. Zweiteilige Gürtelgarnitur

Beschreibung: Die Gürtelgarnitur besteht aus einer Schnalle mit Beschlag sowie einem rechteckigen Beschlagblech. Bei der Schnalle handelt es sich in der Regel um ein Stück mit einem ovalen Rahmen und einem Dorn mit Schild. Über eine Laschenkonstruktion ist ein dreieckiger oder kreisförmiger Schnallenbeschlag angeschlossen. Die Schnallen mit rundem Beschlag bestehen meistens aus Eisen, wobei der Schnallendorn verschiedentlich aus Bronze gearbeitet ist. Sie besitzen

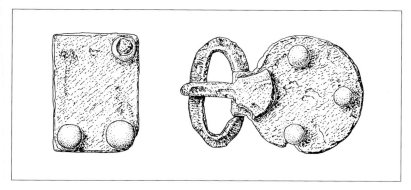

7.

Der Dorn weist meistens einen großen pilzförmigen Schild auf. Mit einer Laschenkonstruktion ist der Schnallenbeschlag verbunden. Er kann einen runden, dreieckigen oder trapezförmigen Umriss haben und ist mit drei Nieten mit jeweils einem großen halbkugeligen, mit Bronzeblech überzogenen Kopf mit dem Riemen verbunden. Alternativ kommen auch rückwärtige Ösenstifte vor. Schnalle und Beschlag bestehen überwiegend aus Eisen. Sie sind bei den aufwändiger hergestellten Exemplaren mit einer Tauschierung aus Messing- oder Silberdrähten verziert. Häufig bildet ein verschlungenes Flechtband das zentrale Motiv, während die Randbereiche von Schraffuren oder Linienmustern eingenommen sein können. Auch Winkellinien, getreppte Stege und figurale Motive kommen vor. Der Gegenbeschlag korrespondiert in Form und Verzierung mit dem Schnallenbeschlag und stellt einen rein dekorativen Teil des Gürtels dar. Er ist mit drei Nieten an derjenigen Stelle an den Riemen geheftet, an der das mit Löchern versehene Ende beginnt, und saß folglich bei geschlossenem Gürtel direkt neben der Schnalle. Der Umriss des Beschlags ist rund, dreieckig oder trapezförmig. Es dominieren eiserne Exemplare, die mit einer Messing- oder Silbertauschierung verziert sein können. Der Rückenbeschlag besitzt meistens einen viereckigen, selten auch dreieckigen oder fünfeckigen Umriss. Er diente vermutlich dazu, eine Tasche oder einen Schultergurt am Gürtel zu befestigen. Zur Montage befinden sich großköpfige Nieten an den Beschlagecken. Die Beschläge können mit einer Messing- oder Silbertauschierung dekoriert sein. Sehr häufig sind die drei Beschläge des Gürtels als ein Set hergestellt und in Form, Größe und Verzierung aufeinander abgestimmt. Gürtelgarnituren mit einem trapezförmigen Beschlag mit schwalbenschwanzförmigem Abschluss (siehe [Schnalle]

drei Nieten mit einem großen bronzeüberzogenen Nietkopf und sind unverziert oder mit einer Tauschierung aus Silber- oder Buntmetallfäden versehen (siehe [Schnalle] 7.1.2.). Bei den Schnallen mit dreieckigem Beschlag kommen eiserne und bronzene Vertreter vor. Die eisernen Exemplare können tauschiert sein; die Stücke aus Bronze weisen in der Regel eine Punzverzierung auf (siehe [Schnalle] 7.3.1.). Verschiedentlich können auch andere Schnallenformen an einer zweiteiligen Gürtelgarnitur auftreten. Der Beschlag besteht aus einem quadratischen bis rechteckigen Eisen- oder Bronzeblech. An den Ecken sitzt jeweils eine Niete mit einem großen, halbkugeligen, mit Bronzeblech überzogenen Kopf. Das Blech ist unverziert oder weist eine Tauschierung auf. Es saß im Rückenbereich des Gürtels oder kann sich als Gegenbeschlag an dem der Schnalle gegenüberliegenden Ende des Gürtels befunden haben.
Datierung: Merowingerzeit, 6.–7. Jh. n. Chr.
Verbreitung: West- und Süddeutschland, Ostfrankreich, Schweiz.
Literatur: U. Koch 1990, 191–192; U. Koch 2011, 103; Engels 2012, 69–71.
(siehe Farbtafel Seite 39)

8. Dreiteilige Gürtelgarnitur

Beschreibung: Der Gürtel ist mit drei charakteristischen Metallbeschlägen ausgestattet: die Schnalle, einen Gegenbeschlag sowie einen Rückenbeschlag. Die Schnalle besitzt einen ovalen Rahmen mit schräg bandförmigem Querschnitt.

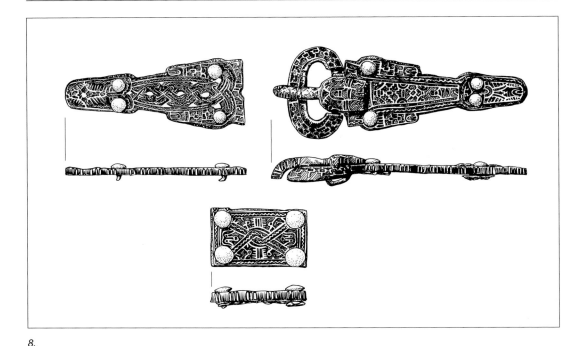

8.

7.5.2.) und einem quadratischen Rückenbeschlag werden zum Typ Bülach zusammengefasst. Die einzelnen Beschlagstücke besitzen dann eine feine Tauschierung, bei der in einem gerahmten Innenfeld ein punktgefülltes Achter- oder Flechtband erscheint.

Untergeordnete Begriffe: Garnitur Typ Bülach; Garnitur Typ Morken.

Datierung: jüngere Merowingerzeit, 1. Hälfte 7. Jh. n. Chr.

Verbreitung: West- und Süddeutschland, Schweiz, Ostfrankreich, Belgien.

Literatur: Werner 1953, 31–34; Böhner 1959, 12–15; Christlein 1966, 41–44; U. Koch 1968, 67–71; G. Fingerlin 1971, 103–113; U. Koch 1977, 126–128; U. Koch 1982, 26–28; Geisler 1998; Siegmund 1998, 27–29; 31–33.

(siehe Farbtafel Seite 39)

9. Mehrteilige Gürtelgarnitur

Beschreibung: Zu den typischen Elementen der mehrteiligen Gürtelgarnituren gehören eine Schnalle mit Beschlag, ein Gegenbeschlag sowie mehrere schmale Riemenbeschläge (Vertikalbeschläge). Weiterhin können viereckige Beschläge, Ösenbeschläge und Riemenzungen an Gürteln dieser Gruppe auftreten. Die einzelnen Teile einer Garnitur können gemeinsame Merkmale besitzen; häufig treten aber auch unterschiedliche, in Form und Verzierung uneinheitliche Beschläge an einem Gürtel auf. Die Gürtelschnalle besitzt einen ovalen hohen Bügel und einen Dorn mit einem pilzförmigen Schild. Mit einer Laschenkonstruktion ist ein Schnallenbeschlag verbunden. Er besitzt einen dreieckigen, breit trapezförmigen oder schmalen und langen Umriss und ist häufig an den Kanten profiliert (siehe [Schnalle] 7.3., 8.1.). Der Schnallenbeschlag ist mit drei Nieten oder Ösenstiften am Riemen befestigt. Der Gegenschlag am anderen Riemenende stimmt in Form und Herstellungstechnik in der Regel mit dem Schnallenbeschlag überein. Zwei bis vier Vertikalbeschläge sitzen an der Rückenpartie des Gürtels. Sie weisen einen dreieckigen oder fünfeckigen Umriss auf und sind jeweils mit drei Nieten befestigt. Die Beschläge bestehen weit überwiegend aus Eisen. Sie sind unverziert oder besitzen Tau-

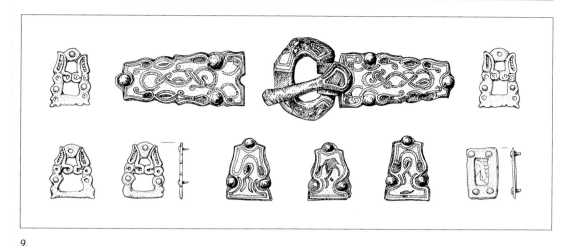

9.

schierungen und Plattierungen aus Silber und Messing. Typische Ziermuster sind schlingenförmige Tierfiguren, die aus der flächigen Plattierung ausgeschnitten und mit dünnen Metallfäden nachgezeichnet sind. Ferner kommen stilisierte Tierköpfe als Randmotive vor. Ornamente in Leiterband- oder Punktbandtechnik ergänzen den Motivschatz. Als Gürtelgarnitur vom Typ Bern-Solothurn werden Ensembles bezeichnet, die über langgestreckt trapezförmige Beschläge und zwei bis vier kleine Zierbeschläge verfügen. Typisch für diese Gruppe sind Messing- oder Silberplattierungen sowie fein tauschierte Bandschlingen (siehe [Schnalle] 7.5.3.).

Untergeordnete Begriffe: Garnitur Typ Bern-Solothurn.

Datierung: jüngere Merowingerzeit, 2. Hälfte 7. Jh. n. Chr.

Verbreitung: West- und Süddeutschland, Belgien, Ostfrankreich, Schweiz.

Relation: Verschlussform: [Schnalle] 7.3. Schnalle mit dreieckigem Beschlag, 7.5.3. Schnalle Typ Bern-Solothurn, 8.1. Schnalle mit dreieckigem Beschlag.

Literatur: Werner 1953, 34–35; U. Koch 1982, 27–29; Engels 2012, 81–82.

10. Vielteilige Gürtelgarnitur

Beschreibung: Unter der Bezeichnung Vielteilige Gürtelgarnitur werden spezielle Gürtelformen zusammengefasst, bei denen eine Anzahl von Nebenriemen von einem Leibriemen herabhängen. Entsprechend verfügt dieser Gürtel neben der Schnalle und einer Riemenzunge für den Hauptriemen über eine Anzahl von Nebenriemenzungen sowie von Beschlägen zur Verbindung von Haupt- und Nebenriemen. Zusätzlich kommen spezielle Beschlagformen wie Ösenbeschläge oder Beschläge mit knebelförmigem Abschluss vor, die vermutlich zur Aufhängung einer Tasche oder eines Messers dienten. Die einzelnen Beschläge eines Gürtels sind in der Regel in Form, Material und Verzierung aufeinander abgestimmt. Die Schnalle besitzt häufig einen festen oder einen beweglichen schildförmigen Beschlag. Dazu gehört eine zungenförmige Riemenzunge. Sie ist vielfach mit zwei Nieten am oberen Rand befestigt oder wurde hohl gefertigt und über das Riemenende gesteckt. Die Riemenzungen der Nebenriemen sind in der Regel etwas kleiner als die des Hauptriemens, besitzen aber die gleiche Bauart. Die Beschläge der Nebenriemen weisen häufig einen schildförmigen Umriss auf. Gewöhnlich treten die Nebenriemenzungen und die Beschläge in gleicher Anzahl auf, wobei der Umfang sehr variabel sein kann. Die Beschläge sind aus Bronze – teils

vergoldet –, aus Silber oder aus Gold gefertigt. Eiserne Beschläge bleiben im Wesentlichen auf Mitteleuropa beschränkt. Als Dekor treten Durchbrucharbeiten, Emaileinlagen und Schmucksteine, Niellomuster, achsensymmetrische Punzverzierungen sowie Pressblechverzierungen auf.
Datierung: Frühmittelalter, 6.–8. Jh. n. Chr.
Verbreitung: Mittel- und Südosteuropa.
Literatur: Schmauder 2000; Schulze-Dörrlamm 2009a, 265–278.
(siehe Farbtafel Seite 39)

10.1. Vielteilige Gürtelgarnitur [Eisen]

Beschreibung: Die wesentlichen Bestandteile des Gürtels sind eine Schnalle, eine Hauptriemenzunge, zwei oder drei profilierte Beschläge sowie eine Anzahl von bandförmigen Beschlägen, die in der Regel mit einer gleichen Anzahl von Nebenriemenzungen korrespondiert. Ferner kommen Beschläge mit knebelförmigem Ende oder Ösenende vor. Als Schnalle sind insbesondere Formen mit festem Beschlag vertreten, vielfach Stücke mit fast ringförmigem Rahmen und bandförmigem oder ovalem Beschlag (siehe [Schnalle] 5.2.1.). Daneben können auch einfache Schnallen ohne Beschlag auftreten oder solche mit einem beweglichen, bandförmigen oder ovalen Beschlag. Eine Reihe von Gürteln hat keine Schnalle; die Enden müssen also verknotet gewesen sein. Die Hauptriemenzunge ist groß und lang. Sie besitzt parallele, gerade Seiten sowie ein gerades oberes und ein gerundetes unteres Ende. Zur Montage dient ein zwingenförmiger Spalt oder eine einfache Nietung. Im Rückenbereich des Gürtels befanden sich zwei oder drei profilierte Beschläge (Vertikalbeschläge). Sie besitzen ein gerundetes oberes Ende, während das untere Ende sich entweder verjüngt und einen U-förmigen Abschluss bildet oder eine kleine Kreisscheibe aufweist. Auf der Rückseite befinden sich zwei oder drei übereinander angeordnete Befestigungsnieten oder Ösenstifte. Die profilierten Beschläge könnten dazu gedient haben, eine Gürteltasche zu befestigen. Zu den funktionalen Elementen gehören die Knebel- und Ösenbeschläge, die auf der rechten oder linken Körperseite an den Riemen montiert waren. Ihr unteres Ende schließt als T-förmiger Knebel bzw. Doppelöse oder als kleiner Ring ab. Vermutlich wurde an ihnen ein Messer oder ein Sax (einseitiges Hiebschwert) montiert. Typisch für diese Gürtelform ist eine Anzahl von Nebenriemen. Sie hängen senkrecht am Gürtelriemen und besitzen jeweils einen Beschlag zur Befestigung am Riemen sowie eine Nebenriemenzunge, die kleiner als die Hauptriemenzunge ist und zur Beschwerung und Verzierung der Riemenspitze dient. Die Beschläge weisen meistens eine gerundete obere Seite und eine gerade untere Seite auf. Die Seiten sind parallel, können aber auch durch Einziehungen profiliert sein. Die Beschläge sind auf der Rückseite mit zwei übereinander angeordneten Stiften befestigt. Die Nebenriemenzungen besitzen parallele Kanten und ein abgerundetes Ende. Sie sind durch eine zwingenartige Konstruktion oder einfache Nietstifte montiert. Die Anordnung der Nebenriemen auf dem Gürtel ist häufig asymmetrisch. Die eisernen vielteiligen Gürtelgarnituren können schlicht und unverziert sein oder einfache eingeritzte Spiralrillen aufweisen. Relativ häufig treten aber auch Tauschierungen und Plattierungen aus Silber oder Messing auf. Häufige Motive sind Spiral- oder Schleifenmuster, schräg gestellte Flechtbandverzierungen oder Wabenplattierungen. Besonders prachtvolle Gürtel weisen Tauschierungen und Plattierungen im Tierstil II auf, die aus ineinander verschlungenen Tierkörpern und -schnäbeln sowie einzelnen Tierfußpaaren bestehen. Zu den Randborten gehören punktierte Bänder und Zickzackstreifen.
Datierung: jüngere Merowingerzeit, Mitte 7. Jh. n. Chr.
Verbreitung: Süd- und Westdeutschland, Schweiz, Österreich, Norditalien.
Relation: Verschlussform: [Schnalle] 5.2.1. Schnalle mit festem ovalem Beschlag, 7.2. Schnalle mit ovalem Beschlag; Riemenzunge mit rundem Abschluss: [Riemenzunge] 6.1. Riemenzunge mit rundem Ende, 6.1.5. Tauschierte Riemenzunge.
Literatur: Christlein 1966, 44–60; U. Koch 1968, 71–75; U. Koch 1977, 129–131; U. Koch 1982, 29–32; Siegmund 1998, 33–36; Engels 2012, 76–81.

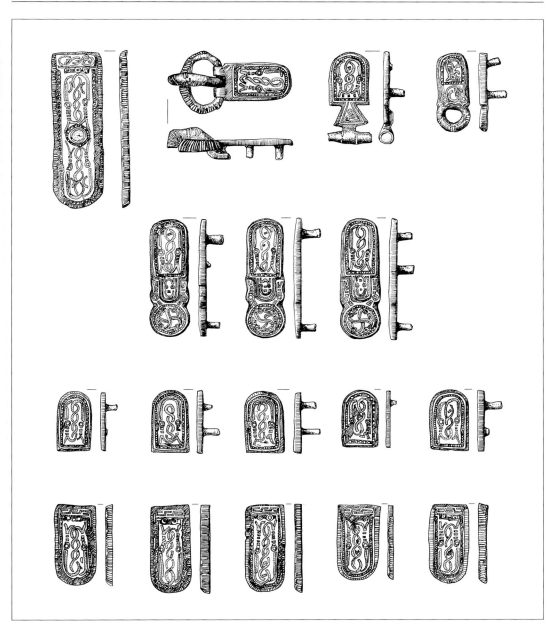

10.1.

Die Gürtelketten

Eine Anzahl von Metallgliedern ist beweglich miteinander zu einer Kette verbunden, die um die Hüfte getragen wurde. Als Gürtelkette werden nur solche Stücke verstanden, die in ihrer gesamten Länge als Kette gefertigt wurden. Daneben kommen Kettenelemente bei verschiedenen anderen Gürteln vor (siehe [Gürtelgarnitur] 3; [Blechgürtel] 1.1.2.). Meistens konnte die Kette durch einen Haken geöffnet und die Weite eingestellt werden. Bei einigen Ketten fehlt allerdings eine Verschlussmechanik; ihre Länge wurde bei der Fertigung festgelegt. Die Gürtelketten bestehen aus Bronze oder aus Eisen. Auch eine Kombination beider Materialien kommt vor. Zusätzlich konnten zur Verzierung weitere Werkstoffe wie Email, Sapropelit oder Messing Verwendung finden. Anhand der Form der Kettenglieder lassen sich Gruppen bilden. Zu unterscheiden sind ringförmige, stabförmige und plattenförmige Glieder. Bei Ketten mit stab- oder plattenförmigen Gliedern stellen Ringe in der Regel die bewegliche Verbindung her. Form und Anordnung der Kettenglieder erlauben eine weitergehende Gruppierung.

Gürtelketten gehören zur Frauen- und Mädchentracht. Abgesehen von einigen bronzezeitlichen Schmuckketten, über deren Trageweise nichts bekannt ist, treten Gürtelketten erstmals während der jüngeren Hallstattzeit (6.–5. Jh. v. Chr.) im südlichen Mitteleuropa auf. Eine Blütezeit erleben sie ab der mittleren Latènezeit (3.–2. Jh. v. Chr.), als diese Form von Gürteln in den verschiedensten Ausprägungen in ganz Mitteleuropa verbreitet ist. Während der Römischen Kaiserzeit sind Gürtelketten unbekannt. Einzelne Belege gibt es aus dem frühen Mittelalter.

1. Ringgliederkette

Beschreibung: Die Gürtelkette besteht aus ringförmigen Gliedern. Häufig sind einfache aus Draht gebogene Ringlein aneinandergereiht. Es kommen auch kurze Spiralen mit zwei Windungen sowie 8-förmige Ringe vor, deren Mitte zusammengedrückt und umwickelt ist. Im Gussverfahren hergestellte Ringe sind in der Regel geschlossen; zuweilen sind zwei oder drei Ringlein zu einem stabartigen Kettenglied zusammengegossen. An einem Ende der Gürtelkette befindet sich ein Gürtelhaken. In die Gürtelkette können einzelne größere Ringe oder profilierte Zwischenglieder eingeschaltet sein. Auch mehrsträngige Ketten kommen vor, deren Reihen durch Zwischenglieder zusammengehalten werden. Am freien Ende des Gürtels können sich eine oder mehrere Zierbommeln befinden. Die Ketten bestehen aus Bronze, aus Eisen oder einer Kombination beider Werkstoffe.

1.1. Einfache Gürtelkette mit Tierkopfhaken

Beschreibung: Die Gürtelkette ist etwa 150 cm lang. Sie setzt sich aus kleinen ringförmigen Gliedern zusammen, die einfach aus Draht gebogen sind, aus einem doppelten Draht bestehen oder aus schmalen Blechstreifen hergestellt wurden. Es überwiegen bronzene Ketten, doch kommt auch Eisen vor. Bei einigen Gürteln ist die Kette von gegossenen Zierstücken unterbrochen. Sie besitzen häufig die Form von einem oder mehreren Ringen mit seitlichen Fortsätzen zur Befestigung des Kettenstrangs. An einem Ende der Gürtelkette wurde ein Bronzehaken befestigt. Das sich konisch verjüngende Einhakende ist in einem weiten Bogen nach außen geführt und endet in einem stilisierten Tierkopf. Deutlich lassen sich die ausgearbeiteten und hervortretenden Augen/Ohren sowie Nüstern erkennen, die das Motiv als Pferdekopf kennzeichnen. Häufig ist die Darstellung auf eine ausgeprägte Kehlung des vorderen Hakenabschnitts reduziert. Der mittlere Abschnitt des Gürtelhakens wird vielfach von einem Ring eingenommen, der in der Regel durch einen Wulst gegenüber dem Einhakende abgesetzt ist. Alter-

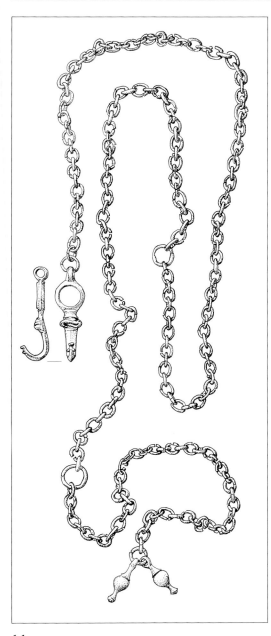

1.1.

nativ kann der Hakenkörper zwei Ringe oder zwei Querbalken aufweisen. In diesen Fällen treten zusätzliche Verzierungen auf, die in aufgenieteten Zierknöpfen oder mit Email gefüllten, schälchenförmigen Aufweitungen bestehen können. Auch leierförmige Mittelteile kommen vor. Ein kleiner, quer zur Achse stehender ringförmiger Fortsatz oder eine trapezförmige Platte mit Lochösen erlaubt die Anbindung der Gürtelkette. Zum Verschluss der Kette sind an mehreren Stellen des gegenüberliegenden Endes größere Ringglieder eingefügt. Am Kettenende selbst befindet sich ein weiterer größerer Ring oder ein profilierter Bronzestab. Zwei oder drei kurze Kettenstücke mit keulenförmigen Endbeschwerern bilden den Abschluss.

Datierung: jüngere Eisenzeit, Latène C1 (Reinecke), 3. Jh. v. Chr.

Verbreitung: West- und Süddeutschland, Schweiz, Österreich.

Relation: ringförmiges Zwischenstück: 1.3. Gürtelkette Typ Oberrohrbach.

Literatur: Behaghel 1938; Hodson 1968, 40; Krämer 1985; Haffner 1989, 50–51; Zylmann 2006, 83; Bujna 2011, 67–73; 87–89.

1.2. Gürtelkette mit mehrringigen Gliedern

Beschreibung: Die Gürtelkette besteht aus jeweils abwechselnd angeordneten kleinen Bronzeringen und kurzen Stabgliedern aus zwei, drei oder vier aneinandergegossenen Ringlein. Der Durchmesser der Ringe beträgt etwa 1,3–1,8 cm. Sie sind alle geschlossen, sodass die Herstellung im Gussverfahren erfolgt sein muss. Soweit rekonstruierbar, befindet sich an einem Ende ein Verschlusshaken, der sich aus einem kleinen Ring, einem kurzen geraden Schaft und einem pilzförmigen Hakenende zusammensetzt.

Datierung: ältere Eisenzeit, Hallstatt D1–2 (Reinecke), 6. Jh. v. Chr.

Verbreitung: Südwestdeutschland.

Literatur: Zürn 1987, 182; 206; Bujna 2011, 83–86.

1.3. Gürtelkette Typ Oberrohrbach

Beschreibung: Der Aufbau der Gürtelkette ist durch eine Anzahl von bronzenen Zwischengliedern bestimmt, die durch zwei bis vier kurze Kettenstränge verbunden sind. Die Gürtelkette besteht aus Bronze. Sie besitzt eine Länge von 145

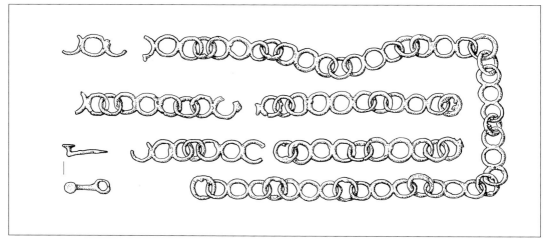

1.2.

bis 175 cm. Die Kettenstränge setzen sich aus ein-
fachen oder doppelten Drahtringlein zusammen.
Insgesamt treten etwa 13 bis 15 Zwischenglieder
an einer Gürtelkette auf. Sie sind gegossen und
bestehen aus einem flachen Ring mit sich gegen-
überliegenden trapezförmigen Fortsätzen. Am
Rand der Fortsätze befinden sich Lochösen zum
Einhängen der Kettenstränge. Der Rand kann
leistenartig verdickt sein, um ein Ausreißen der
Löcher zu verhindern. Zwischen Ring und Trapez-
fortsatz befindet sich in der Regel eine Rippe oder
ein kräftiger Wulst. Das letzte Zwischenglied be-
sitzt drei Lochösen, in denen jeweils ein kurzer
Kettenstrang mit vasen- oder kugelförmiger End-
bommel hängt. Es kommt vor, dass ein oder zwei
Zwischenglieder im Endbereich der Gürtelkette
um Dekorelemente verlängert sind, die zwischen
Ring und Trapezplatte eingeschaltet werden. Das

Hakenende der Gürtelkette besteht aus einem
zentralen Ring und einem trapez- oder ringför-
migen Fortsatz zur Befestigung und weist einen
im Bogen nach außen geführten Haken auf. Die
Hakenspitze zeigt einen stark stilisierten Tierkopf.
Bei einigen Gürteln befindet sich am zweiten
Zwischenglied ein quer stehender Haken. Auch er
ist nach außen geführt und endet in einem Tier-
kopf.
Datierung: jüngere Eisenzeit, Latène C1–2
(Reinecke), 3.–2. Jh. v. Chr.
Verbreitung: Süd- und Westdeutschland,
Tschechien, Österreich.
Relation: ringförmiges Zwischenstück: 1.1. Ein-
fache Gürtelkette mit Tierkopfhaken.
Literatur: Reitinger 1966, 232–233; Krämer 1985;
Husty 1989; Lauermann 1989; Bieger 2003, 127;
Bujna 2011, 89–94.
(siehe Farbtafel Seite 40)

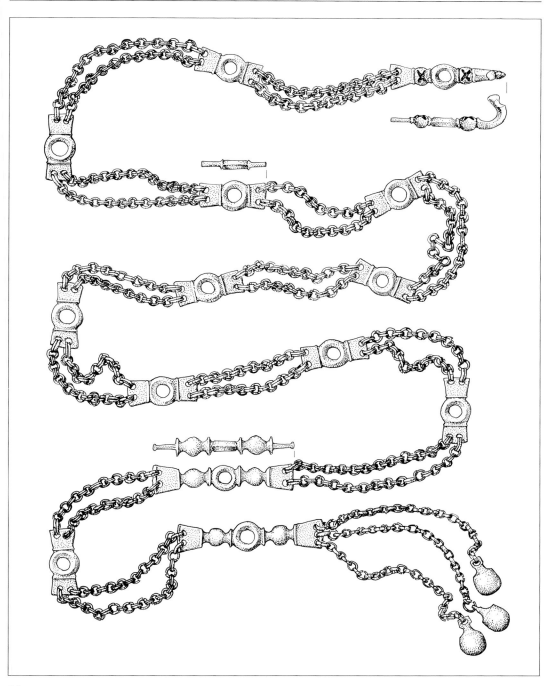

1.3.

2. Stangengliederkette

Beschreibung: Die Grundbestandteile der Kette sind stabförmige Glieder. Sie besitzen einen runden, D-förmigen oder viereckigen Querschnitt. Zuweilen sind sie leicht gebogen. Sie können Riefen oder eine Punzverzierung aufweisen oder tordiert sein. Unter den gegossenen Stabgliedern kommen mit Rippen, Wülsten oder Einziehungen profilierte Stücke vor. Die Stabglieder sind an beiden Enden mit Ösen versehen, die mitgegossen oder durch Umbiegen erzeugt wurden. Meistens sind benachbarte Stäbe durch kleine oder große Ringe miteinander verbunden. Auch komplexe Verbindungsstücke, die über einen profilierten Rahmen, Trennstege oder Punzierungen verfügen, kommen vor. Selten greifen die Ösen der Stabglieder direkt ineinander. Bei einigen Gürteln sind mehrere Stabglieder parallel angeordnet und jeweils durch die Verbindungsringe gefasst. An einem Ende der Gürtelkette befindet sich ein Haken; das andere Ende besitzt eine oder mehrere Zierbommeln, Schmuckscheiben oder Kettenabschnitte aus großen ringförmigen Gliedern. Auf die mittlere Latènezeit (3.–2. Jh. v. Chr.) sind Gürtel mit quer stehenden Haken beschränkt. Dieser Haken sitzt in einigem Abstand zum Hakenverschluss des Gürtels im vorderen Bereich. Er bietet die Möglichkeit, das lose Ende des Gürtels zu fassen. Die Gürtelketten bestehen aus Bronze oder Eisen oder einer Kombination beider Materialien.

2.1. Stangengürtel

Beschreibung: Die Gürtelkette ist geschlossen. Sie besteht aus Bronze. Die Kette setzt sich aus stabförmigen, meistens leicht gebogenen Stangengliedern zusammen, die auf beiden Seiten mit einer runden Öse abschließen und mit Verbindungsringen verkettet sind. Dabei lassen sich drei Ausprägungen unterscheiden. Gürtel mit 15–18 cm langen Stabgliedern bestehen aus vier bis sechs Stäben. Bei acht bis zehn Stäben ist jeder einzelne etwa 8–12 cm lang. Bei kurzen, etwa 6 cm langen Stäben bilden mehr als zehn Stück den Gürtel. Die Stangenglieder sind überwiegend unverziert. Sie können einzelne Rippen am Ansatz

der Ösen oder in der Stangenmitte aufweisen. Manche Stangen besitzen eine durch eine Leiste oder eine Kehle profilierte Außenseite. Bei einigen Gürtelketten sind zur weiteren Dekoration zusätzliche Ringe an den Kopplungsstellen eingehängt, die Zierfortsätze tragen können.

Datierung: ältere Eisenzeit, Hallstatt D3 bis Latène A (Reinecke), 5. Jh. v. Chr.

Verbreitung: West- und Süddeutschland.

Literatur: Zürn 1970, 114; Schaaff 1971, 73; Pauli 1978, 180–182; Zürn 1987; Sehnert-Seibel 1993, 42; Baitinger 1999, 83; Moser u.a. 2012, 191–193.

Anmerkung: Stangengliederketten sehr ähnlicher Form wurden in Oberösterreich während der Stufe Latène A (5. Jh. v. Chr.) als Halsschmuck getragen (Pauli 1978, 180–182; Moser u.a. 2012, 191–193).

2.2. Gürtelkette mit profilierten Stabgliedern

Beschreibung: Die massiv aus Bronze gegossene Kette besteht aus kurzen profilierten Stäben, die durch rundstabige Ringe miteinander verbunden sind. Dazu sind die Stäbe an beiden Enden durchlocht. Technologisch wurde bei einigen Ketten dieser Art ein besonderer Weg gewählt: Nur ein Loch ist durchgängig, während das zweite Loch in der Mitte eine Trennwand aufweist. In dieses Loch ist der Verbindungsring so eingesteckt, dass die Ringöffnung an der Trennwand sitzt. Als Folge dieser Montage lässt sich nur ein Ende der Stabglieder frei um den Ring drehen. Anhand der Profilierung der Stabglieder lassen sich vier Varianten unterscheiden. Der Österreichisch-Böhmische Typ verfügt über lange schmale Stabglieder, die eine profilierte Rippe in Stabmitte und pufferförmige Fortsätze an den Enden aufweisen. Die schlanke Stabform führt dazu, dass die Löcher für die Verbindungsringe von kräftigen bandförmigen Muffen umschlossen sind. Demgegenüber zeichnet sich der Mitteldeutsche Typ durch kurze und sehr kräftige Stabglieder aus. Besonders im westlichen Verbreitungsgebiet treten Gürtelketten auf, deren Stabglieder keine pufferförmigen Fortsätze an den Enden besitzen. Hier lässt sich der Schweizer Typ mit schlanken Stabgliedern und einer Mittel-

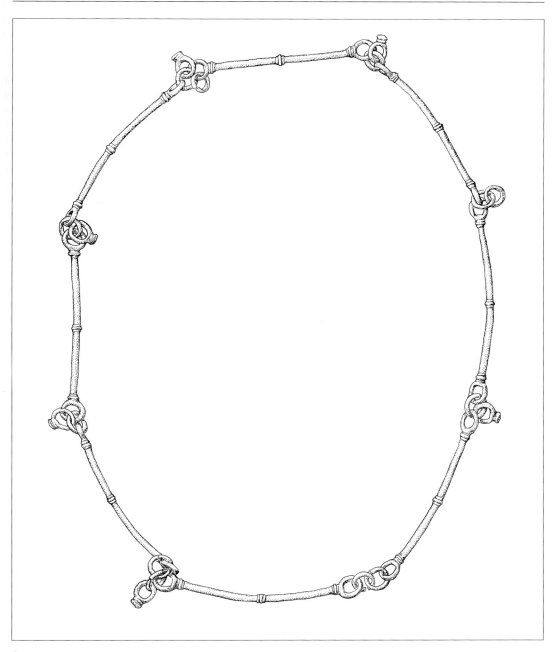

2.1.

rippe von dem Westschweizer Typ unterscheiden, der durch zwei Mittelrippen gekennzeichnet ist. Schließlich gibt es Kreuzstabglieder, bei denen sich sowohl an den Enden als auch seitlich in Stab-

mitte pufferförmige Fortsätze befinden. Diese Ausprägung der Kettenglieder kommt allerdings höchstens mit einzelnen Stücken an einer Gürtelkette vor. Bei den übrigen Stabformen sind in der

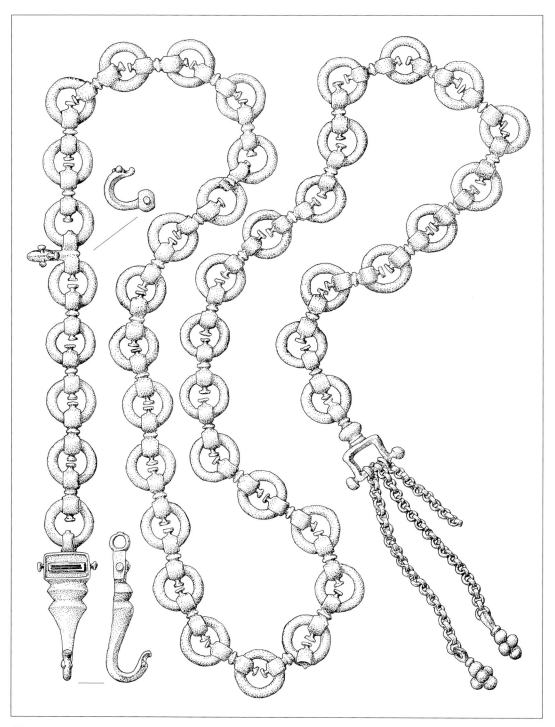

2.2.

Regel alle Stücke eines Gürtels baugleich. An
einem Ende der Gürtelkette ist ein Haken einge-
hängt. Häufig besitzt er ein rechteckiges Mittel-
feld, an dessen Schmalseiten sich pufferförmige
Fortsätze befinden. An der Breitseite setzt ein kräf-
tiger Hakenarm an, der stark nach außen ge-
schwungen ist und in einer pferdekopfförmigen
Spitze endet. Ferner kommen Haken mit ringför-
migem Mittelteil vor. Ein zweiter Haken befindet
sich an einem Stabglied quer zur Achse. Es dient
dazu, das herabhängende lose Kettenende gir-
landenartig zu drapieren. Am losen Ende der
Gürtelkette sind ein oder mehrere Zierelemente
montiert. Häufig kommen eine Kugel, mehrere
vasenförmige Bommeln oder traubenförmige An-
hänger vor. Daneben sind gitterförmige Anhänger
oder Verteiler verbreitet.

Untergeordnete Begriffe: Gürtelkette vom
Österreichisch-Böhmischen Typ; Gürtelkette vom
Mitteldeutschen Typ; Gürtelkette vom Schweizer
Typ; Gürtelkette vom Westschweizer Typ.

Datierung: jüngere Eisenzeit, Latène C (Rein-
ecke), 3.–2. Jh. v. Chr.

Verbreitung: Mittel- und Süddeutschland,
Schweiz, Tschechien, Österreich.

Relation: Haken mit rechteckiger Platte: [Gürtel-
haken] 4.4. Tierkopfgürtelhaken Typ Dünsberg;
profilierte Stabglieder: [Blechgürtel] 1.2. Glatter
Blechgürtel mit gestaltetem Haken.

Literatur: Reitinger 1966; Hodson 1968, 40; Keller
1985; R. Müller 1985, 87–89; Eggl/Herbold 2008;
Bujna 2011, 100–107.

(siehe Farbtafel Seite 40)

2.3. Mehrsträngige Stabgliederkette

Beschreibung: Jeweils drei gerade oder leicht
gebogene Stäbe sind nebeneinander zu einem
Gürtelsegment angeordnet. An beiden Enden
sind die Stäbe zu Ösen umgebogen, durch die ein
Verbindungsring läuft. Er verkettet jeweils zwei
benachbarte Segmente. Die Gürtelkette besteht
aus insgesamt sechs bis acht Segmenten und be-
sitzt eine Länge von ca. 85–110 cm. Allerdings ist
keines der bisher bekannten Fundstücke vollstän-
dig und unbeschädigt erhalten. Es gibt bronzene
und eiserne Gürtelketten. Die Stabglieder besitzen

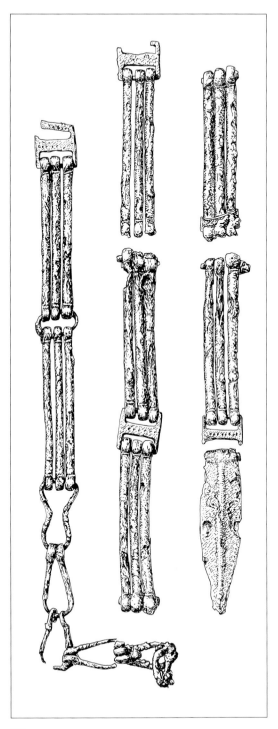

2.3.

einen runden oder D-förmigen Querschnitt. Sie
können an den Enden mit Querkerben oder ein-
zelnen Rippen versehen sein. Es gibt auch Stan-
genglieder, bei denen durch Schrägriefen eine
Torsion imitiert wird. Die Verbindungsringe sind
kreisförmig oder oval. Es kommen auch recht-
eckige Glieder vor, die einziehende Seiten oder
einen Mittelsteg besitzen und mit Punzeinschlä-
gen verziert sind. An einem Ende der Gürtelkette
befindet sich ein dreieckiger Haken mit nach
außen greifender Hakenspitze. Sie kann in Form
eines Tierkopfs mit ausgeprägten Augen gestaltet
sein. Die Hakenplatte weist verschiedentlich eine
Längsrippe und Punzreihen auf. Das Gegenende
des Gürtels besteht aus drei bis sechs großen
Ringen. Sie sind kreisförmig und durch kurze Stab-
glieder miteinander verbunden oder U-förmig mit
Ösenenden.

Synonym: Stabkettengürtel; Stangenketten-
gürtel.
Datierung: jüngere Eisenzeit, Stufe IIb–c
(Keiling), 2.–1. Jh. v. Chr.
Verbreitung: Norddeutschland.
Literatur: Hundt 1937; Peschel 1971, 29–30;
Keiling 1986, 15; J. Brandt 2001, 114–115.

2.4. Gürtelkette mit tordierten Stabgliedern

Beschreibung: Die Stabglieder sind etwa 5–8 cm
lang und bestehen aus einem dünnen Ring, der
zusammengelegt und verdrillt wurde. An beiden
Enden verbleiben Ringösen. Die Stabglieder sind
durch kleine Ringe oder 8-förmige Doppelringe
zu einer Kette zusammengeschlossen. Je Gürtel-
segment sind in der Regel zwei Stabglieder ne-
beneinander angeordnet. An einem Ende der Gür-
telkette befindet sich ein Haken. Er besteht aus
einer Aufhängevorrichtung, einem häufig ringför-
migen Mittelteil sowie einem Hakenende, dessen
Spitze als Tierkopf gestaltet sein kann. Das andere
Kettenende schließt mit kurzen Stabgliedern ab,
an denen sich keulenförmige Bommeln befinden.
Die Gürtelkette besteht aus Eisen und kann einen
bronzenen Haken und Bronzebommeln besitzen.
Sie ist etwa 130 cm lang.
Datierung: jüngere Eisenzeit, Latène C1–2
(Reinecke), 3.–2. Jh. v. Chr.

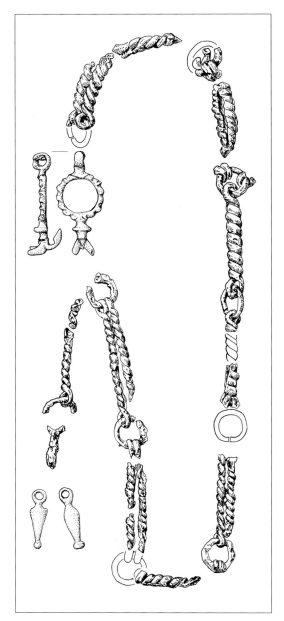

2.4.

Verbreitung: West-, Mittel- und Süddeutschland,
Oberösterreich.
Literatur: Reitinger 1966, 203; Voigt 1966, 32–35;
Grünert 1967; Krämer 1985, 81; R. Müller 1985, 88;
Moser u. a. 2012, 197–198; Bujna 2011, 95–98.

2.5. Kette mit umwickelten Stabgliedern

Beschreibung: Die Gürtelkette besteht aus 8–17 eisernen oder bronzenen Stangengliedern. Sie sind jeweils 6–7 cm lang, schlicht rundstabig und besitzen an beiden Enden eine ringförmige Öse. Dabei kann der Draht einfach zu einer Öse gebogen sein oder das Drahtende ist im Anschluss an die Öse um den oberen Stangenabschnitt gewickelt. Die Ösen benachbarter Stangenglieder greifen ineinander oder sind durch ein kleines Drahtringlein verbunden. Zur Verzierung kann eine enge Umwicklung mit Messingdraht auftreten, die nur die Ösen frei lässt.

Datierung: jüngere Merowingerzeit, 7.–8. Jh. n. Chr.

Verbreitung: Süddeutschland, Österreich, Norditalien.

Literatur: U. Koch 2001, 168; Bierbrauer/Nothdurfter 2015, 495–509.

Anmerkung: Nach dem gleichen Bauprinzip ist ein Gürtelgehänge gearbeitet. Es besteht aus drei oder vier nebeneinander angeordneten Ketten von insgesamt etwa 75 cm Länge, die im oberen Bereich durch mehrere Verteiler zusammengehalten sind. Den unteren Abschluss bilden vasen- oder tütenförmige Anhänger. Die Verteiler sind rechteckig, trapez- oder halbkreisförmig und können mit komplexen Durchbruchmustern oder Kreisaugen verziert sein.

3. Plattengliederkette

Beschreibung: Eine Anzahl von Metallplatten ist durch Verbindungsringe zu einer Gürtelkette zusammengefügt. Die Platten können langrechteckig, querrechteckig oder quadratisch sein. Es gibt zudem kreisförmig runde und spitzovale Platten. Grundsätzlich besitzen aber alle Platten eines Gürtels die gleiche Grundform. Die Platten bestehen aus Bronze oder Eisen. Sie sind blechartig dünn oder kissenförmig gewölbt, vereinzelt auch flach pyramidenförmig. An gegenüberliegenden Seiten befinden sich Ösen. Sie sind mitgegossen oder in Schmiedetechnik hergestellt und greifen in runde Verbindungsringe. Die Platten können unverziert sein. Es gibt Emailauflagen oder Sapro-

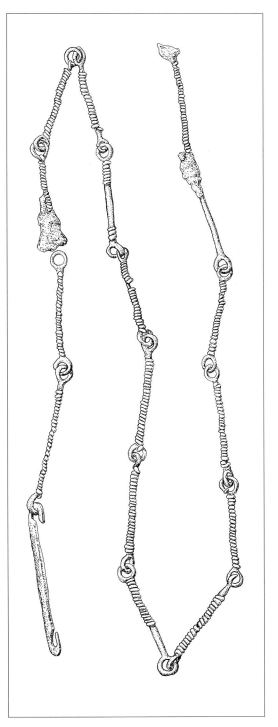

2.5.

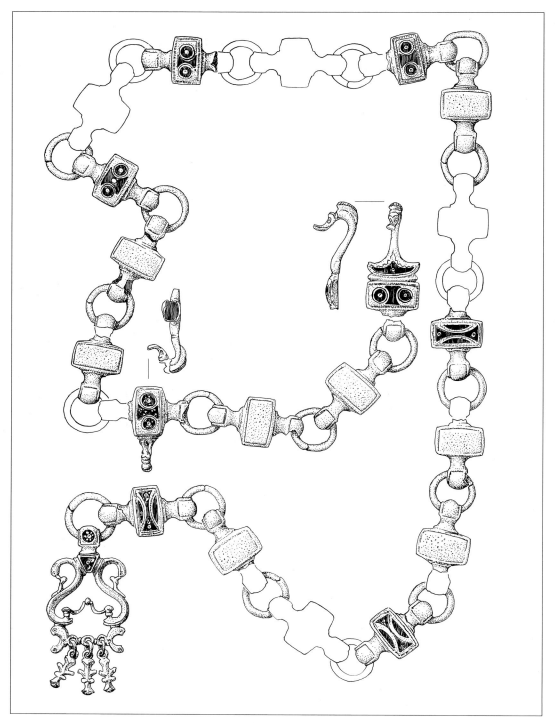

3.1.

peliteinlagen, auch einfache Punzmuster kommen vor. An einem Ende des Gürtels befindet sich ein Haken. Am freien Ende können Bommeln oder einzelne Zierplatten befestigt sein. Auf die mittlere Latènezeit (3.–2. Jh. v. Chr.) sind zusätzliche quer stehende Haken beschränkt, die mit einer speziellen Trageweise der Gürtel erklärt werden müssen.

3.1. Gürtelkette vom Ungarischen Typ

Beschreibung: Die Kettenglieder besitzen ein rechteckiges Mittelfeld und zwei kräftige Ösen, die jeweils in der Mitte der Längsseiten sitzen. Sie sind im Bronzeguss hergestellt. Häufig ist das Mittelfeld von einer schmalen Leiste eingefasst. Bei einzelnen Kettengliedern eines Gürtels kann das Mittelfeld durch eine Email- oder Sapropeliteinlage besonders verziert sein. Die Muster sind vielfach geometrisch und setzen sich aus Kreisen, Bögen und Dreiecken zusammen. Es kommen auch Fischblasenmuster und Rankendekore vor. Daneben treten einfache Punzmuster aus Kreisaugen auf. Die kräftigen Verbindungsösen besitzen häufig durch Leisten hervorgehobene Kanten. Neben den breit rechteckigen Kettengliedern treten vereinzelt auch kreisförmige Scheiben oder pyramidenförmige Mittelfelder auf. Allerdings besitzen alle Kettenglieder eines Gürtels stets die gleiche Grundform. Die Kettenglieder sind durch rundstabige Ringe miteinander verkoppelt. An einem Ende der Gürtelkette sitzt ein Haken. Er ist in der Regel wie ein Kettenglied aufgebaut, besitzt aber statt der zweiten Öse einen dreieckigen Hakenarm mit einer Hakenspitze in Tierkopfform. Ein zweiter Haken mit Tierkopfende tritt an einem der Kettenglieder auf und sitzt an dessen Schmalseite. Dieser eingeschaltete zweite Haken dient dazu, das Ende der Gürtelkette girlandenartig zu fassen. Den unteren Abschluss der Gürtelkette bildet eine durchbrochene Zierplatte. Sie ist mit einer kräftigen Öse in den letzten Verbindungsring eingehängt und weist im mittleren Bereich häufig ein Leiermotiv auf. Daran kann sich ein rechteckiges Feld anschließen, an dessen unterer Kante mehrere Bommeln aufgehängt sind. Die Zierplatte ist vielfältig verziert und kann neben perlenartigen Knöpfen und seitlichen Fortsätzen Einlagen aus Email oder Sapropelit aufweisen. Bei einigen Ketten sind ein oder zwei weitere Kettenglieder im Endbereich durch eine reichhaltige Verzierung hervorgehoben. Die Länge der Ketten beträgt ca. 150 cm.

Datierung: jüngere Eisenzeit, Latène C (Reinecke), 3.–2. Jh. v. Chr.

Verbreitung: Ungarn, Österreich, Slowakei, Tschechien, Kroatien.

Literatur: Haberl 1955; Reitinger 1966; Stanczik/Vaday 1971; Bujna 2011, 108–118.

Die Blechgürtel

Bei einem Blechgürtel besteht der ganze Riemen aus einem dünnen Bronze- oder Eisenblech. Organische Reste auf der Blechrückseite und Durchlochungen an den Blechrändern legen für einige Stücke nahe, dass sie zusätzlich mit einem Trägermaterial aus Leder oder Ähnlichem unterlegt waren. Bei anderen Gürteln fehlen diese Merkmale. Blechgürtel dürften vor allem zur Zierde und Repräsentation getragen worden sein. Es ist fraglich, ob sie zur Befestigung von Gegenständen am Körper geeignet wären. Die Fundlage in Körpermitte weist bei der überwiegenden Zahl auf eine Trageweise als Leibriemen hin. Daneben kann der Blechgürtel quer über den Körper gelegt sein, wobei unklar bleibt, ob dies auf eine Trageweise als Schärpe oder auf die besondere Art der Niederlegung im Grab zurückzuführen ist.

Grundsätzlich können lange Blechstreifen außer als Gürtel in verschiedenen anderen Funktionen auftreten. In Nordbayern und Thüringen kommen während der späten Bronze- und der älteren Eisenzeit vielfältig dekorierte Bleche vor, die zur Verzierung von Hauben dienten (Feger/Nadler 1985; Simon 1987). Lange und reichverzierte Blechstreifen gibt es aus Depotfunden der jüngeren Bronzezeit in Schleswig-Holstein und Mecklenburg. Die bekanntesten Stücke stammen aus Kronshagen und Roga (Sprockhoff 1956, 164–171). Sie zeigen komplexe geometrische Figuren, teils sogar szenische Darstellungen.

Die mechanische Belastung des dünnen Blechs hat zur Folge, dass die Stücke häufig nur noch in kleinen Fragmenten vorliegen. Verschiedene Reparaturen durch Nietung oder Verklammerung der Bruchstellen bezeugen die Bruchanfälligkeit schon während des Nutzungszeitraums. Die Blechgürtel waren vor allem während der mittleren und späten Bronzezeit (15.–9. Jh. v. Chr.) sowie der Hallstattzeit (8.–5. Jh. v. Chr.) verbreitet. Verschiedentlich treten sie noch einmal während der mittleren und späten Latènezeit auf (2.–1. Jh. v. Chr.). In jüngeren Epochen fehlt diese Schmuckform.

Eine Untergliederung erfolgt unter Berücksichtigung pragmatischer Gesichtspunkte: Da häufig nur noch Teile des Gürtels erhalten sind, bildet die Verzierungsart das übergeordnete Gliederungskriterium. Dabei lassen sich glatte (1.), ritzverzierte (2.) und treibverzierte Blechgürtel (3.) unterscheiden. Nachgeordnete Merkmale bilden die äußere Form des Gürtels und die Verschlussmechanik.

1. Glatter Blechgürtel

Beschreibung: Die glatten, unverzierten Blechgürtel bestehen aus Bronze oder Eisen. Sie sind überwiegend in einem Stück gearbeitet. Wenn Montagen aus mehreren Blechabschnitten durch Vernietung oder Klammerung auftreten, handelt es sich in der Regel um antike Reparaturen. Die Bleche besitzen meistens parallele Längskanten und enden gerade abgeschnitten oder leicht gerundet. Bei diesen Gürteln befindet sich an einem Ende ein angenieteter Haken, der in der einfachsten Form aus einem umgebogenen Blechstreifen besteht, aber auch komplexer gestaltet sein kann. Es muss offen bleiben, ob auch solche Bleche zu den Blechgürteln gerechnet werden dürfen, die an beiden Enden spitz zulaufen und beiderseits mit drahtförmigen verjüngten Haken abschließen. Die Ansprache als »Halbfabrikate« überzeugt bei der verhältnismäßig großen Häufigkeit und Einheitlichkeit der Stücke nicht (Kilian-Dirlmeier 1975, 115–116).

1.1. Glatter Blechgürtel mit einfachem Haken

Beschreibung: Der Gürtel besteht aus einem dünnen Bronzeblech. Die Länge liegt bei 120–135 cm, die Breite bei 3–7 cm. Er weist gerade parallele Kanten auf. Die Enden sind gerade abgeschnitten oder abgerundet. Ein bandförmiger, am Ende zugespitzter und nach innen umgebogener Haken ist an das eine Blechende genietet. Häufig befinden sich mehrere, meistens drei großköpfige

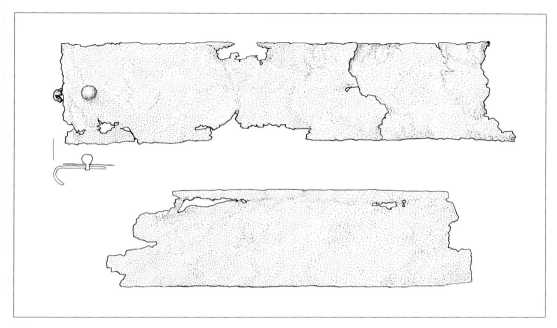

1.1.

Nieten nebeneinander. Sie können mit einem Blechstreifen hinterlegt sein. Dieser ist flach oder U-förmig gewölbt und kann eine einfache Ritzverzierung besitzen. Ein zweiter Querriegel gleicher Art befindet sich in einigem Abstand im vorderen Gürtelbereich (Typ Gerolfing). Optisch wirkt dieser Aufbau wie ein Gürtelblech (siehe [Gürtelhaken] 7.1.), das um einen Blechriemen verlängert ist. Vereinzelt sind die Gürtelenden mit mehreren Reihen aus kleinen Buckelchen dekoriert, der Hauptteil des Blechriemens bleibt aber glatt (Typ Beilngries). Es gibt auch Stücke, bei denen die Strecke zwischen den beiden Querriegeln durch Längsrippen profiliert ist (Typ Hallstatt, Grab 343).
Untergeordnete Begriffe: Blechgürtel vom Typ Beilngries; Blechgürtel vom Typ Gerolfing; Blechgürtel vom Typ Hallstatt, Grab 343.
Datierung: ältere Eisenzeit, Hallstatt D2–3 (Reinecke), 6.–5. Jh. v. Chr.
Verbreitung: Süddeutschland, Österreich.
Relation: Aufbau: [Gürtelhaken] 7.1. Glattes Gürtelblech, 7.2. Horizontalgeripptes Gürtelblech.
Literatur: Kromer 1959; Kilian-Dirlmeier 1972, 80–84.

1.2. Glatter Blechgürtel mit gestaltetem Haken

Beschreibung: Ein schlichter Blechstreifen aus Bronze oder Eisen bildet den Riemen. Der Streifen ist 3–5 cm breit. Es sind Längen bis etwa 90 cm erhalten. Blechkanten verlaufen parallel. Es ist möglich, dass das Blech ursprünglich auf eine Unterlage aus organischem Material geheftet war. Die genaue Art der Befestigung ist aber mit dem vorhandenen Fundmaterial nicht rekonstruierbar. In einigen Fällen ist festzustellen, dass mehrere Streifen durch Metallklammern aneinandergefügt waren. Allerdings lässt sich nicht entscheiden, ob dies beim Herstellungsprozess erfolgte oder eine antike Reparatur vorliegt. Die Blechstreifen sind überwiegend unverziert. Bei einigen Stücken befinden sich wenige einfache Punzeinschläge in Gürtelmitte. Ferner kommen einzelne Ziernieten mit halbkugeligem oder wirbelförmigem Kopf vor. Zum Verschluss des Gürtels werden Sporengürtelhaken, Zierknopfschließhaken oder Lochgürtelhaken verwendet. Ihnen gemeinsam sind ein schmaler länglicher Hakenarm und eine zweiarmige Befestigungsvorrichtung. Häufig ist zudem

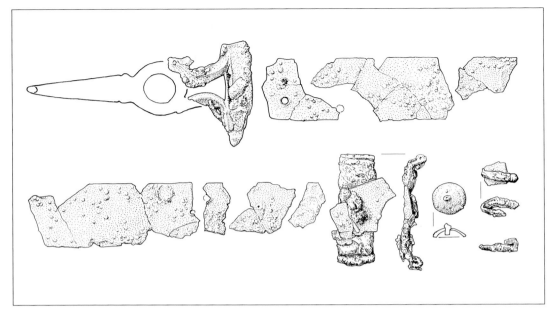

1.2.

ein schmaler Eisenblechstreifen quer auf das Gürtelblech geklammert oder genietet. Er besitzt nach außen gestufte und eingerollte Enden. Die Funktion dieses Blechstreifens ist unklar. Sein Vorkommen scheint nicht auf Blechgürtel beschränkt zu sein. In einigen Fällen treten kurze bronzene Kettenstränge gemeinsam mit den Blechgürteln auf. Sie bestehen aus profilierten Stabgliedern und großen Verbindungsringen. Auch ihre Funktion ist ungewiss. Sie könnten beim Verschluss des Gürtels eine Rolle spielen oder zur Zierde gedient haben.

Datierung: jüngere Eisenzeit, Stufe IIb (Keiling), Latène C2–D (Reinecke), 2.–1. Jh. v. Chr.

Verbreitung: Nord- und Mitteldeutschland, Tschechien.

Relation: Gürtelverschluss: [Gürtelhaken] 6.10. Sporengürtelhaken, 6.11. Zierknopfschließhaken, 6.12. Profilierter Lochgürtelhaken.

Literatur: Mähling 1944, 38; H. Seyer 1976; R. Müller 1985, 86–89; Fenske 1986, 19; Keiling 2007, 107; Heynowski/Ritz 2010, 39–43.

2. Blechgürtel mit Ritzverzierung

Beschreibung: Die charakteristische Verzierung dieses Bronzeblechgürtels besteht aus einem eingeritzten oder eingeschnittenen Dekor. Als Muster treten mehrzeilige Linien oder Wellenranken, konzentrische Kreise und Spiralen oder Leiterbänder auf. Die Muster sind überwiegend zu Horizontalreihen angeordnet. Als Akzente können zusätzlich einzelne oder Gruppen von großen Buckeln auftreten, die von der Rückseite herausgetrieben sind. Der Gürtel besteht in der Regel aus einem einzigen Blechstreifen. Die Ränder verlaufen parallel oder von einer größten Breite in Gürtelmitte konisch auf die Enden zu, die zumeist zungenförmig gerundet sind.

2.1. Ritzverzierter Blechgürtel mit umgebogenem Hakenende

Beschreibung: Die Länge des Blechgürtels beträgt ca. 90–100 cm. Die größte Breite von 4–8 cm befindet sich in Gürtelmitte. Sie verjüngt sich allmählich den Enden zu. Das eine Ende läuft spitz zu und bildet einen nach innen umgebogenen

Drahthaken. Auf der Gegenseite ist der Blechabschluss spitz oder U-förmig und besitzt mehrere Löcher, in die der Haken zum Verschluss greifen kann. Die Ränder des Bronzeblechs können leicht verdickt sein. Unterschiedliche Dekore treten auf. Charakteristisch ist die Dominanz einer Ritzverzierung, die durch von der Rückseite herausgetriebene Buckel akzentuiert sein kann. Als Muster treten vor allem längs orientierte Bänder auf. Zum Typ Siedling-Szeged sind Gürtel zusammengefasst, deren Hauptdekor in mehrzeiligen Wellenlinien besteht, die beiderseits synchron entlang der Ränder verlaufen und offene Ovale oder Rauten frei lassen, in deren Zentren sich jeweils ein oder eine Gruppe von großen Buckeln befindet. Zusätzlich treten Rillen- oder Leiterbänder ent-

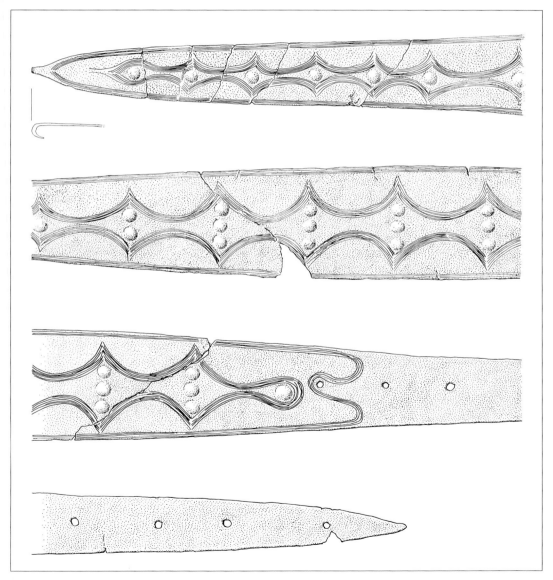

2.1.

lang der Blechkanten auf. Ferner gibt es Sonder-
muster, die aus Spiralreihen, Halbkreisen oder Rau-
ten bestehen. Bei mehreren Stücken befindet sich
am Hakenende eine Dolchdarstellung. Beim Typ
Riegsee ist die gesamte Schauseite in schmale
Streifen eingeteilt, die mit dichten Spiralreihen ge-
füllt sind. Bänder aus eng gestellten Dreiecken
nehmen häufig die Ränder ein. Der Typ Riegsee ist
zusätzlich durch Randlaschen gekennzeichnet, die
das Blech mit einer Unterlage aus organischem
Material verbinden.

Untergeordnete Begriffe: Typ Riegsee; Typ
Siedling-Szeged.

Datierung: mittlere Bronzezeit, Bronzezeit B2–D
(Reinecke), 16.–13. Jh. v. Chr.

Verbreitung: Ungarn, Österreich, Süddeutsch-
land.

Relation: Blechbesatz mit Ritzverzierung: [Gürtel-
haken] 7.3. Gürtelblech mit geritztem Dekor.

Literatur: Willvonsender 1937, 136–138; Kilian-
Dirlmeier 1975, 100–107; Neugebauer 1994, 152.

3. Blechgürtel mit Treibverzierung

Beschreibung: Der Gürtel aus dünnem Bronze-
blech besitzt in der Regel parallele Kanten. An
einem Ende befindet sich ein Haken. Er ist entwe-
der separat hergestellt und angenietet oder aus
dem Material herausgearbeitet und erscheint als
Band mit umgebogenem Ende. Die charakteristi-
sche Verzierung besteht aus einer leicht erhabe-
nen Treibarbeit. Dazu wurden Musterpunzen von
der Rückseite eingeschlagen oder Leisten und
Rippen durch Meißeleinschläge gebildet. Häufige
Ziermotive sind halbkugelige Buckel in verschie-
denen Größen, kurze Buckelreihen, konzentrische
Ringe und Bögen, verschiedentlich auch Tierfigu-
ren. Die Leisten können zu Leiterbändern ange-
ordnet sein. Als Motive treten Anordnungen im
Rapport, Rosetten und Rauten auf. Sie stehen viel-
fach in umrahmten Feldern.

Relation: Dekor: [Gürtelhaken] 7.3. Gürtelblech
mit getriebenem Dekor.

3.1. Treibverzierter Blechgürtel mit umgebogenem Hakenende

Beschreibung: Der Gürtel ist aus einem durch-
gängigen Bronzeblech gefertigt. Die Blechlänge
beträgt 70–130 cm, die Breite liegt bei 3–17 cm. Die
Kanten verlaufen parallel. Am Hakenende ist das
Blech dreieckig zugeschnitten und endet in einem
nach innen umgebogenen Haken. Verschiedent-
lich sind zusätzlich bogenförmige Randaus-
schnitte angebracht, die dem Hakenende einen
rhombischen Umriss verleihen. Alternativ kann das
Ende abgerundet oder eckig gestuft abgesetzt
sein. Es entsteht ein schmales bandförmiges Ende,
das leicht rhombisch verbreitert sein und mit
einem nach innen umgebogenen Haken abschlie-
ßen kann. Das Gegenende des Blechs ist gerade
abgeschnitten oder verrundet. Entlang der Mittel-
linie befinden sich in regelhaften Abständen
mehrere Durchlochungen, in die der Haken zum
Verschluss greifen kann. Mit Ausnahme des End-
abschnitts, der in geschlossenem Zustand vom
Hakenende überdeckt wird, ist das gesamte Blech
mit Mustern überzogen, die von der Rückseite
herausgetrieben sind. Die Muster bilden einen fort-
laufenden Rapport (Typ Amstetten) oder bestehen
aus großen umrahmten Feldern. Entlang der Kan-
ten oder Felder verlaufen eine oder mehrere Rei-
hen von kleinen Buckelchen oder ein Leiterband-
muster. Der Innendekor ist durch einen Wechsel
von Buckelreihen und einzelnen oder zu Gruppen
angeordneten halbkugeligen großen Buckeln
bestimmt. Es kommen Zickzackreihen, Rauten und
Mäanderanordnungen vor. Insbesondere die brei-
ten Blechgürtel zeigen komplexe Motive. Sie set-
zen sich in verschiedenster Form und Anordnung
aus Bogen-, Kreis und Rosettenmustern zusam-
men, zeigen Kreuz- und Briefkuvertmuster und
verschachtelte Bandmotive.

Untergeordneter Begriff: Blechgürtel vom Typ
Amstetten.

Datierung: ältere Eisenzeit, Hallstatt C–D1
(Reinecke), 8.–6. Jh. v. Chr.

Verbreitung: Süddeutschland, Österreich,
Slowenien.

Literatur: Kromer 1959, 119; Kilian-Dirlmeier
1969; Kilian-Dirlmeier 1972, 103; Stöllner 2002,
93–96.

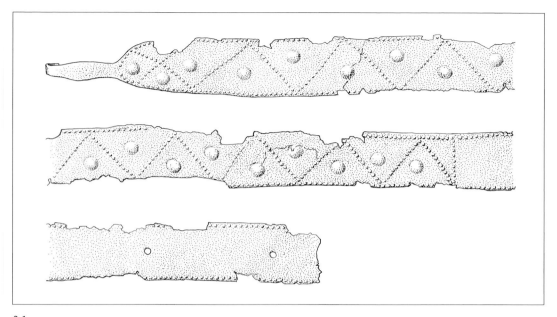

3.1.

3.2. Treibverzierter Blechgürtel mit angenietetem Haken

Beschreibung: Ein kennzeichnendes Merkmal dieser Bronzeblechgürtel besteht in ihrer flächigen Verzierung in Treibtechnik. Die verschiedenen dazu von der Rückseite eingeschlagen Musterpunzen erzeugen einen leicht erhabenen Dekor auf der Schauseite. Die Gürtel sind 90–140 cm lang und 4–13 cm breit. Die Kanten laufen parallel. An einem Ende ist ein Haken montiert. Einige Stücke weisen einen T-förmigen Gürtelhaken auf, der aus einem bandförmigen Hakenarm und einer kurzen Nietplatte besteht. Häufig kommen kleine bandförmige Haken vor, die in der Mitte des Blechendes angenietet sind. In der Regel ist das Blechende dann mit einem schmalen, teils profilierten Blechstreifen verstärkt und weist mehrere, meist drei großköpfige Nieten auf. Oft wird ferner ein Gürtelblech zum Verschluss des Blechgürtels verwendet (siehe [Gürtelhaken] 7.). Gürtelhaken und Blechgürtel sind dann gleich breit, weisen aber häufig abweichende Dekore auf. Alternativ gibt es die Variante, dass der Gürtel aus einem durchgängigen Blech besteht, das vorgesetzte

Gürtelblech aber durch zwei Querleisten mit Nietreihen sowie abweichende Dekore imitiert wird. In diesem Fall sitzt ebenfalls ein kleiner bandförmiger Haken am Gürtelende. Das Gegenende des Blechgürtels ist gerade abgeschnitten oder verrundet. Häufig weist der Endabschnitt keine oder eine nur reduzierte Verzierung auf. Vermutlich wurde dieser Bereich durch das Einhakende überdeckt. Über die genaue Funktion des Verschlusses besteht Unklarheit. In der Regel fehlen Einhaklöcher am freien Gürtelende. Einige Stücke weisen im hinteren Bereich eine Öse auf, in die eine kunstfertig hergestellte Kette eingehängt ist. Sie käme als Teil der Verschlussmechanik infrage; doch ist dies umstritten (Kilian-Dirlmeier 1972, 84; 87; Pauli 1978, 176–180). Anhand der Dekore lassen sich mehrere Typen unterscheiden. Bei einer größeren Anzahl von Gürteln ist die Schaufläche durch Leisten in gleich breite Horizontalstreifen eingeteilt und jeweils mit einer Abfolge der identischen Punzen dekoriert, während die Reihen unterschiedliche Punzen aufweisen können (Typ Dürrnberg). Bei einer anderen Variante ist ein Mittelstreifen mit einer Abfolge quadratischer Zierfelder gefüllt und beiderseits bis zum Rand von horizon-

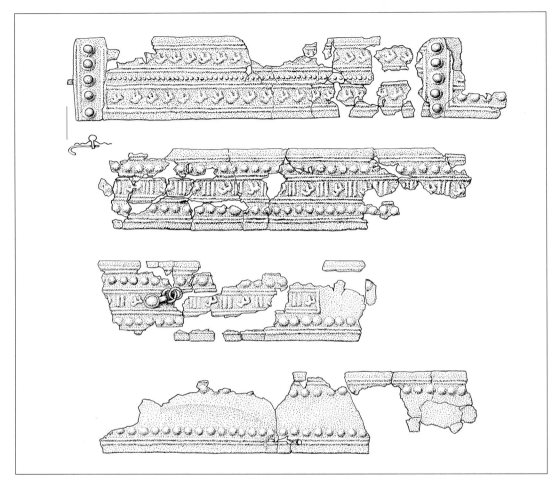

3.2.

talen Zierstreifen flankiert (Typ Echerntal). Zuwei-
len dominieren große, über die ganze Zierfläche
verteilte Buckel den Dekor, der zudem aus Reihen
kleiner Buckelchen und anderen Füllmotiven be-
steht (Typ Huglfing). Seltener kommen Verzierun-
gen vor, bei denen das großflächige Muster ein-
mal in Gürtelmitte wechselt (Typ Statzendorf)
oder bei denen sich senkrechte Reihen von Ring-
punzen und Tierdarstellungen abwechseln (Typ
Oderding). Eine bemerkenswerte Gruppe zeigt ein
Dekor aus großflächigen Motiven, insbesondere
Rosetten- und Rautenkompositionen, die nicht
gegeneinander abgesetzt sind (Typ Schrotzho-
fen). Des Weiteren gibt es eine größere Zahl von

Verzierungsmöglichkeiten durch Bildmotive in ge-
schlossenen Feldern, als Rapportmuster oder in
Horizontalstreifen.
Untergeordnete Begriffe: Blechgürtel vom
Typ Dürrnberg; Blechgürtel vom Typ Echerntal;
Blechgürtel vom Typ Huglfing; Blechgürtel vom
Typ Oderding; Blechgürtel vom Typ Schrotzhofen;
Blechgürtel vom Typ Statzendorf.
Datierung: ältere Eisenzeit, Hallstatt D1–3
(Reinecke), 6.–5. Jh. v. Chr.
Verbreitung: Süddeutschland, Österreich.
Literatur: Kilian-Dirlmeier 1969; Kilian-Dirlmeier
1972, 84–107; Pauli 1978, 176–180; Zürn 1987, 47;
Stöllner 2002, 93–96.

Anhang

Literatur

Ament 1970
Hermann Ament, Die fränkischen Adelsgräber
von Flonheim. Germanische Denkmäler der
Völkerwanderungszeit B 5 (Berlin 1970).

Ament 1974
Hermann Ament, Merowingische Schwergurte
vom Typ Weihmörting. Germania 52, 1974, 153–
161.

Aner/Kersten 1973
Eckehard Aner/Karl Kersten, Frederiksborg
und Københavns Amt. Die Funde der älteren
Bronzezeit des nordischen Kreises in Dänemark,
Schleswig-Holstein und Niedersachsen 1
(København, Neumünster 1973).

Antonini 2002
Alessandra Antonini, Sion, Sous-le-Scex (VS) I.
Ein spätantik-frühmittelalterlicher Bestattungs-
platz: Gräber und Bauten. Cahier d'Archéologie
Romande 89 (Lausanne 2002).

Arents/Eisenschmidt 2010
Ute Arents/Silke Eisenschmidt, Die Gräber
von Haithabu. Ausgrabungen in Haithabu 15
(Neumünster 2010).

Aufleger 1997
Michaela Aufleger, Tierdarstellungen in der Klein-
kunst der Merowingerzeit im westlichen Franken-
reich. Archäologische Schriften 6 (Mainz 1997).

Bächtold-Stäubli 1931
Hanns Bächtold-Stäubli (Hrsg.), Handwörterbuch
des deutschen Aberglaubens, Band 3 (Berlin,
Leipzig 1931), Stichwort »Gürtel«, 1210–1230.

Baitinger 1999
Holger Baitinger, Die Hallstattzeit im Nordosten
Baden-Württembergs. Materialhefte zur Archäo-
logie in Banden- Württemberg 46 (Stuttgart
1999).

Bantelmann 1971
Niels Bantelmann, Hamfelde, Kreis Herzogtum
Lauenburg, ein Urnenfeld der römischen Kaiser-
zeit in Holstein. Offa-Bücher 24 (Neumünster
1971).

Bantelmann 1988
Niels Bantelmann, Süderbrarup. Ein Gräberfeld
der römischen Kaiserzeit und Völkerwanderungs-
zeit in Angeln 1. Archäologische Untersuchungen.
Urnenfriedhöfe Schleswig-Holsteins 11 (Neu-
münster 1988).

Baratte 1991
François Baratte, Ceinturon militaire. In: Masques
de Fer. Ausstellungskatalog Saint-Germain-en-
Laye 1991 (Paris 1991).

Baudou 1960
Evert Baudou, Die regionale und chronologische
Einteilung der jüngeren Bronzezeit im Nordischen
Kreis. Studies in North-European Archaeology 1
(Stockholm 1960).

Becker 1961
Carl J. Becker, Førromersk jernalder i Syd- og
Midtjylland. Nationalmusseets Skrifter 6 (Køben-
havn 1961).

Becker 1993
Carl J. Becker, Studien zur Jüngeren Vorrömischen
Eisenzeit auf Bornholm. Acta Archaeologica 63,
1993, 1–38.

Behaghel 1938
Heinz Behaghel, Ein Grabfund der Spätlatènezeit
von Obersdorf, Kr. Siegen. In: Ernst Sprockhoff
(Hrsg.), Marburger Studien (Darmstdt 1938), 1–8.

Behaghel 1943
Heinz Behaghel, Die Eisenzeit im Raume des
Rechtsrheinischen Schiefergebirges (Wiesbaden
1943).

Behm-Blancke 1969
Günter Behm-Blancke, Die spätvölkerwande-
rungszeitliche »Greifenschnalle« von Griefstedt,
Kr. Sömmerda. Ausgrabungen und Funde 14,
1969, 250–265.

Behrends 1968
Rolf-Heiner Behrends, Schwissel. Ein Urnen-
gräberfeld der vorrömischen Eisenzeit aus
Holstein. Offa-Bücher 22 (Neumünster 1968).

Behrens 1921–24
Gustav Behrens, Aus der frühen Völkerwande-
rungszeit des Mittelrheingebietes. Mainzer Zeit-
schrift 17/19, 1921–24, 69–78.

Behrens 1927
Gustav Behrens, Bodenurkunden aus Rhein-
hessen I. Die vorrömische Zeit (Mainz 1927).

Behrens 1930
Gustav Behrens, Spätrömische Kerbschnitt-
schnallen. In: Römisch-Germanisches Zentral-
museum (Hrsg.), Schumacher-Festschrift (Mainz
1930), 285–294.

Behrens 1941
Gustav Behrens, Mars-Weihungen im Mainzer
Gebiet. Mainzer Zeitschrift 36, 1941, 8–21.

Beltz 1893
Robert Beltz, Wendische Alterthümer. Jahrbuch
des Vereins für Mecklenburgische Geschichte und
Alterthumskunde 58, 1893, 173–231.

Beltz 1910
Robert Beltz, Die vorgeschichtlichen Altertümer
des Grossherzogtums Mecklenburg-Schwerin
(Schwerin 1910).

Beltz 1926
Robert Beltz, Holsteinischer Gürtel. In: Max Ebert
(Hrsg.), Reallexikon der Vorgeschichte, Band 5
(Berlin 1926), 354.

G. Bemmann 1999
Güde Bemmann, Badow. Ein Gräberfeld der
jüngeren vorrömischen Eisenzeit und älteren
römischen Kaiserzeit im Landkreis Nordwest-
mecklenburg. Beiträge zur Ur- und Früh-
geschichte Mecklenburg-Vorpommerns 34
(Lübstorf 1999).

J. Bemmann 1999
Jan Bemmann, Norisch-Pannonische Tracht-
bestandteile aus Mitteldeutschland. Arbeits-
und Forschungsberichte zur sächsischen Boden-
denkmalpflege 41, 1999, 151–174.

Bemmann/Hahne 1994
Jan Bemmann/Güde Hahne, Waffenführende
Grabinventare der jüngeren römischen Kaiserzeit
und Völkerwanderungszeit in Skandinavien.
Bericht der Römisch-Germanischen Kommission
75, 1994, 283–653.

Berger 1962
Ludwig Berger, Jahresbericht der Archäologi-
schen Bodenforschung des Kantons Basel-Stadt.
Basler Zeitschrift für Geschichte und Altertums-
kunde 62, 1962, XVII–XXXI.

Bieger 2003
Annette Bieger, Kugelfibeln. Eine typologisch-
chronologische Untersuchung zu den Varianten
F, N und O von Beltz. Universitätsforschungen zur
prähistorischen Archäologie 98 (Bonn 2003).

Bierbauer/Nothdurfter 2015
Volker Bierbrauer/Hans Nothdurfter, Die Aus-
grabungen im spätantik-frühmittelalterlichen
Bischofssitz Sabiona – Säben in Südtirol 1.

Münchner Beiträge zur Vor- und Frühgeschichte 58 (München 2015).

Blaich 2003
Markus C. Blaich, Das frühmittelalterliche Gräberfeld von Eltville, Rhein-Taunus-Kreis. Beiträge zur Siedlungsgeschichte des Rheingaus vom 5. bis 8. Jahrhundert n. Chr. (Bonn 2003).

Blankenfeldt 2015
Ruth Blankenfeldt, Das Thorsberger Moor 2. Die persönliche Ausrüstung (Schleswig 2015).

Blume 1910
Erich Blume, Die germanischen Stämme und die Kulturen zwischen Oder und Passarge zur römischen Kaiserzeit. Forschungen zur Früh- und Vorgeschichte Europas, Heft 3 (Berlin 1910).

Bockius 1991
Ronald Bockius, Fremdimpulse am Ende der Latènezeit im Rhein-Main-Mosel-Gebiet. In: Alfred Haffner/Andrei Miron (Hrsg.), Studien zur Eisenzeit im Hunsrück-Nahe-Raum. Trierer Zeitschrift, Beiheft 13 (Trier 1991), 281–294.

Böhme 1974
Horst W. Böhme, Germanische Grabfunde des 4. und 5. Jahrhunderts zwischen unterer Elbe und Loire. Münchner Beiträge zur Vor- und Frühgeschichte 19 (München 1974).

Böhme 1986
Horst W. Böhme, Das Ende der Römerherrschaft in Britannien und die angelsächsische Besiedlung Englands im 5. Jahrhundert. Jahrbuch des Römisch-Germanischen Zentralmuseums Mainz 33, 1986, 469–574.

Böhner 1958
Kurt Böhner, Die fränkischen Altertümer des Trierer Landes. Germanische Denkmäler der Völkerwanderungszeit B 1 (Berlin 1958).

Böhner 1959
Kurt Böhner, Das Grab eines fränkischen Herren aus Morken im Rheinland. Führer des Rheinischen Landesmuseums Bonn 4 (Köln, Graz 1959).

Bohnsack 1938
Dietrich Bohnsack, Die Burgunden in Ostdeutschland und Polen während des letzten Jahrhunderts v. Chr. Quellenschriften zur ostdeutschen Vor- und Frühgeschichte 4 (Leipzig 1938).

Bohnsack 1973
Dietrich Bohnsack, Die Urnengräber der frühen Eisenzeit aus Garbsen (Kr. Neustadt a. Rbg.) und aus dem Stadtkreis Hannover. Veröffentlichungen der urgeschichtlichen Sammlungen des Landesmuseums zu Hannover 22 (Hildesheim 1973).

Bokelmann 1977
Klaus Bokelmann, Ein Grabhügel der Stein- und Bronzezeit bei Rastorf, Kreis Plön. Offa 34, 1977, 90–99.

Bokiniec 2005
Ewa Bokiniec, Podwiesk Fundstelle 2: Ein Gräberfeld der Oksywie-Kultur im Kulmer Land. Monumenta Archaeologica Barbarica 11 (Warszawa, Toruf 2005).

Bóna 1963
István Bóna, Beiträge zu den ethnischen Verhältnissen des 6.–7. Jahrhunderts in Westungarn. Alba Regia II–III, 1963, 46–68.

Bott 1939
Hans Bott, Neue Zeugnisse langobardischen Einfuhrgutes aus Württemberg. Germania 23, 1939, 43–53.

J. Brandt 2001
Jochen Brandt, Jastorf und Latène. Internationale Archäologie 66 (Rahden/Westf. 2001).

Joh. Brandt 1960
Johanna Brandt, Das Urnengräberfeld von Preetz in Holstein. Offa-Bücher 16 (Neumünster 1960).

Brieske 2001
Vera Brieske, Schmuck und Trachtbestandteile
des Gräberfeldes von Liebenau, Kreis Nienburg/
Weser. Studien zur Sachsenforschung 5,6 (Olden-
burg 2001).

Broholm 1938
Hans C. Broholm, Kvindedragten i Bronzealderen.
Nationalmuseets Gule Bøger (København 1938).

Broholm 1941
Hans C. Broholm, Mandsdragten i Bronzealderen.
Nationalmuseets Gule Bøger (København 1941).

Broholm 1943
Hans C. Broholm, Danmarks Bronzealder 2
(København 1943).

Broholm 1949
Hans C. Broholm, Danmarks Bronzealder 4.
Danmarks Kultur i den yngre Bronzealder
(København 1949).

Broholm 1953
Hans C. Broholm, Danske Oldsager 4. Yngre
Bronzealder (København 1953).

Broholm/Hald 1939
Hans C. Broholm/Margrethe Hald, Skrydstrup
fundet. Nordiske Fortidsminder 3, Heft 2, 1939,
1–116.

Brückner 1999
Monika Brückner, Die spätrömischen Grabfunde
aus Andernach. Archäologische Schriften 7
(Mainz 1999).

Bujna 2011
Jozef Bujna, Opasky ženského odevu z doby
latènskej [Die Gürtel der Frauentracht aus der
Latènezeit] (Nitra 2011).

Bullinger 1969a
Hermann Bullinger, Spätantike Gürtelbeschläge.
Typen, Herstellung, Trageweise und Datierung.
Dissertationes Archaeologicae Gandenses 12
(Brugge 1969).

Bullinger 1969b
Hermann Bullinger, Spätkaiserzeitliche Gürtel-
beschläge aus der Pfalz. Mitteilungen des Histori-
schen Vereins der Pfalz 67, 1969, 169–181.

Bullinger 1972
Hermann Bullinger, UTERE FELIX: À propos de la
garniture de ceinturon de Lyon. Gallia 30, 1972,
276–283.

Burger 1966
Alice S. Burger, The Late Roman Cemetery at
Ságvár. Acta Archaeologica 18, 1966, 99–124.

Capelle 1968
Thorsten Capelle, Der Metallschmuck von Hai-
thabu. Studien zur wikingischen Metallkunst.
Die Ausgrabungen in Haithabu 5 (Neumünster
1968).

Capelle 1976
Thorsten Capelle, Die frühgeschichtlichen Metall-
funde von Domburg auf Walcheren. Rijksdienst
voor het Oudheidkundig Bodemonderzoek.
Nederlandse oudheden 5, 1976.

Chadwick Hawkes 1962/63
Sonia Chadwick Hawkes, Krieger und Siedler in
Britannien während des 4. und 5. Jahrhunderts.
Bericht der Römisch Germanischen Kommission
43/44, 1962/63, 155–231.

Christlein 1966
Rainer Christlein, Das alamannische Reihen-
gräberfeld von Marktoberdorf im Allgäu.
Materialhefte zur bayerischen Vorgeschichte 21
(Kallmünz/Opf. 1966).

Christlein 1982
Rainer Christlein, Zu den jüngsten keltischen
Funden Südbayerns. Bayerische Vorgeschichts-
blätter 47, 1982, 275–292.

Cieśliński 2017
Adam Cieśliński, A rare find of a double loop oval
buckle from Warmia. In: Berit V. Eriksen/ Angelika
Abegg-Wigg/Ralf Bleile/Ulf Ickerodt/Claus von

Carnap-Bornheim (Hrsg.), Interaktion ohne Grenzen: Beispiele archäologischer Forschung am Beginn des 21. Jahrhunderts (Schleswig 2017).

Claus 1942
Martin Claus, Die Thüringische Kultur der älteren Eisenzeit (Grab-, Hort-, Einzelfunde). Irmin 2–3 (Jena 1942)

Clauss 1982
Gisela Clauss, Strumpfbänder: Ein Beitrag zur Frauentracht des 6. und 7. Jahrhunderts n. Chr. Jahrbuch des Römisch-Germanischen Zentralmuseums Mainz 23/24, 1976/77 (1982), 54–88.

Coblenz 1960
Werner Coblenz, Ein reiches kaiserzeitliches Grab aus Zauschwitz, Kreis Borna. Arbeits- und Forschungsberichte zur sächsischen Bodendenkmalpflege 8, 1960, 29–38.

Cordie-Hackenberg u. a. 1992
Rosemarie Cordie-Hackenberg/Regina Geiß-Dreier/Andrei Miron/Angelika Wigg, Hundert Meisterwerke keltischer Kunst. Schriftenreihe des Rheinischen Landesmuseums Trier 7 (Trier 1992).

Cosack 2008
Erhard Cosack, Neue Forschungen zu den latènezeitlichen Befestigungsanlagen im ehemaligen Regierungsbezirk Hannover. Göttinger Schriften zur Vor- und Frühgeschichte 31 (Neumünster 2008).

Dannheimer 1962
Hermann Dannheimer, Die germanischen Funde der späten Kaiserzeit und des frühen Mittelalters. Germanische Denkmäler der Völkerwanderungszeit A 7 (Berlin 1962).

Daim 2000
Falko Daim, »Byzantinische« Gürtelgarnituren des 8. Jahrhunderts. In: Falko Daim (Hrsg.), Die Awaren am Rande der byzantinischen Welt. Monographien zur Frühgeschichte und Mittelalterarchäologie 1 (Innsbruck 2000), 77–204.

Dehn 1972
Rolf Dehn, Die Urnenfelderkultur in Nordwürttemberg. Forschungen und Berichte zur Vor- und Frühgeschichte in Baden-Württemberg 1 (Stuttgart 1972).

Deschler-Erb 1999
Eckhart Deschler-Erb, Ad Arma. Römisches Militär des 1. Jahrhunderts n. Chr. in Augusta Raurica. Forschungen in Augst 28 (Augst 1999).

Deschler-Erb 2012
Eckhart Deschler-Erb, Römische Militärausrüstung aus Kastell und Vicus von Asciburgium. Funde aus Ascuburgium 17 (Duisburg 2012).

Dorka 1953
Gertrud Dorka, Funde der vorrömischen Eisenzeit in Berlin-Britz. Berliner Blätter für Vor- und Frühgeschichte 2, 1953, 29–61.

Drack 1966
Walter Drack, Gürtelhaken mit Zierblech der Stufe Hallstatt D/3 aus dem Jura und der Waadt. In: Rudolf Degen/Walter Drack/René Wyss (Hrsg.), Helvetia Antiqua. Festschrift Emil Vogt (Zürich 1966), 129–136.

Drack 1968/69
Walter Drack, Die Gürtelhaken und Gürtelbleche der Hallstattzeit aus dem Schweizerischen Mittelland und Jura. Jahrbuch der Schweizerischen Gesellschaft für Ur- und Frühgeschichte 54, 1968/69, 13–59.

Ebel 1990
Wolfgang Ebel, Zu den Plattengürtelhaken der Ripdorfzeit südlich der Elbe. Archäologisches Korrespondenzblatt 20, 1990, 305–310.

Egan/Pritchard 1991
Geoff Egan/Frances Pritchard, Dress accessories c. 1150 – c. 1450. Medieval finds from excavation in London 3 (London 1991).

Egg/Spindler 2009
Markus Egg/Konrad Spindler, Kleidung und
Ausrüstung der kupferzeitlichen Gletschermumie
aus den Ötztaler Alpen. Monographien des
Römisch-Germanischen Zentralmuseums 77
(Mainz 2009).

Eggers 1955
Hans J. Eggers, Zur absoluten Chronologie
der Römischen Kaiserzeit im Freien Germanien.
Jahrbuch des Römisch-Germanischen Zentral-
museums Mainz 2, 1955, 196–244.

Eggl/Herbold 2008
Christiana Eggl/Beate Herbold, Raffiniert
gegürtet – Eine mittellatènezeitliche Gürtelkette
aus Egweil. Das archäologische Jahr in Bayern
2008, 50–52.

van Endert 1991
Dorothea van Endert, Die Bronzefunde aus dem
Oppidum von Manching. Die Ausgrabungen in
Manching 13 (Stuttgart 1991).

Engels 2008
Christoph Engels, Die merowingischen Grabfunde
von Mainz-Finthen. Mainzer archäologische
Schriften 8 (Mainz 2008), 1–136.

Engels 2012
Christoph Engels, Das merowingische Gräberfeld
Eppstein, Stadt Frankental (Pfalz). Internationale
Archäologie 121 (Rahden/Westf. 2012).

Falk 1973
Alfred Falk, Teile einer merowingerzeitlichen
Gürtelgarnitur aus Niedersachsen. Die Kunde
NF 24, 1973, 157–166.

Falk 1980
Alfred Falk, Riemen- und Gürtelteile und ihre
Funktionen nach Befunden des Gräberfeldes
von Liebenau, Kr. Nienburg, und gleichzeitigen
Gräberfunden. In: Hans-Jürgen Häßler (Hrsg.),
Studien zur Sachsenforschung 2 (Hildesheim
1980), 17–52.

Feger/Nadler 1985
Rosemarie Feger/Martin Nadler, Beobachtungen
zur urnenfelderzeitlichen Frauentracht. Germania
63, 1985, 1–13.

Fehr/Joachim 2005
Horst Fehr/Heinz-Eckard Joachim, Das spät-
hallstatt-frühlatènezeitliche Hügelgräberfeld
von Kobern-Gondorf »Chorsang«, Kreis Mayen-
Koblenz. Trierer Zeitschrift 29, 2005, 143–192.

Fenske 1986
Reiner Fenske, Cosa. Ein Gräberfeld der vor-
römischen Eisenzeit im Kreis Neubrandenburg.
Beiträge zur Ur- und Frühgeschichte der Bezirke
Rostock, Schwerin und Neubrandenburg 19
(Berlin 1986).

G. Fingerlin 1971
Gerhard Fingerlin, Die alamannischen Gräber-
felder von Güttingen und Merdingen in Süd-
baden. Germanische Denkmäler der Völker-
wanderungszeit A 12 (Berlin 1971).

I. Fingerlin 1971
Ilse Fingerlin, Gürtel des hohen und späten
Mittelalters. Kunstwissenschaftliche Studien 46
(München 1971).

Fischer 1988
Thomas Fischer, Zur römischen Offiziers-
ausrüstung im 3. Jahrhundert n. Chr. Bayerische
Vorgeschichtsblätter 53, 1988, 167–190.

Fischer 1990
Thomas Fischer, Das Umland des römischen
Regensburg. Münchner Beiträge zur Ur- und
Frühgeschichte 42 (München 1990).

Fischer 2012
Thomas Fischer, Die Armee der Caesaren. Archäo-
logie und Geschichte (Regensburg 2012).

Flügel u. a. 2004
Christof Flügel/Egon Blumenau/Eckhard Desch-
ler-Erb/Stefan Hartmann/Eberhard Lehmann,
Römische Cingulumbeschläge mit Millefiroriein-

lagen. Archäologisches Korrespondenzblatt 34, 2004, 531–546.

France-Lanard/Fleury 1962
Albert France-Lanard/Michel Fleury, Das Grab der Arnegundis in Saint-Denis. Germania 40, 1962, 341–359.

Franke 2009
Regina Franke, Römische Kleinfunde aus Burg-höfe 3. Frühgeschichtliche und provinzialrömi-sche Archäologie. Materialien und Forschung 9 (Rahden/Westf. 2009).

von Freeden 1983
Uta von Freeden, Das frühmittelalterliche Gräber-feld von Grafendobrach in Oberfranken. Bericht der Römisch-Germanischen Kommission 64, 1983, 472–507.

von Freeden 1987
Uta von Freeden, Das frühmittelalterliche Gräber-feld von Moos-Burgstall, Ldkr. Deggendorf, in Niederbayern. Bericht der Römisch-Germanischen Kommission 68, 1987, 493–637.

Frey 1991
Otto-Hermann Frey, Einige Bemerkungen zu den durchbrochenen Frühlatènegürtelhaken. In: Alfred Haffner/Andrei Miron (Hrsg.), Studien zur Eisenzeit im Hunsrück-Nahe-Raum. Trierer Zeitschrift, Beiheft 13 (Trier 1991), 101–111.

Gabriel 1988
Ingo Gabriel, Hof- und Sakralkultur sowie Gebrauchs- und Handelsgut im Spiegel der Kleinfunde von Starigard/Oldenburg. Bericht der Römisch-Germanischen Kommission 69, 1988, 103–291.

Gaedtke-Eckhardt 1991
Dagmar Gaedtke-Eckhardt, Der Pfingsberg bei Helmstedt. Studien zu einem Gräberfeld der Römischen Kaiserzeit bis Völkerwanderungszeit. Forschungen und Berichte des Braunschweigi-schen Landesmuseums 2 (Braunschweig 1991).

Garam 1981
Eva Sz. Garam, A böcsi késöavvarkori leket és köre. Archaeologiai Értesitö 108, 1981, 34–51.

Garam 1992
Eva Sz. Garam, Die münzdatierten Gräber der Awarenzeit. In: Falko Daim (Hrsg.), Awaren-forschungen 1. Studien zur Archäologie der Awaren 4 (Wien 1992), 135–250.

Garbsch 1965
Jochen Garbsch, Die norisch-pannonische Frauentracht im 1. und 2. Jahrhundert. Münchner Beiträge zur Vor- und Frühgeschichte 11 (München 1965).

Garner/Stöllner 2005
Jennifer Garner/Thomas Stöllner, Eisen im Sieger-land. Das latènezeitliche Produktionsensemble von Siegen-Niederschelden. In: Heinz G. Horn (Hrsg.), Von Anfang an. Archäologie in Nordrhein-Westfalen. Schriften zur Bodendenkmalpflege in Nordrhein-Westfalen 8 (Köln 2005), 355–358.

Geisler 1998
Hans Geisler, Das frühbairische Gräberfeld Straubing-Bajuwarenstraße I. Internationale Archäologie 30 (Rahden/Westf. 1998).

Genrich 1963
Albert Genrich, Der gemischtbelegte Friedhof von Dörverden, Kreis Verden/Aller. Materialhefte zur Ur- und Frühgeschichte Niedersachsens 1 (1963).

Genrich 1981
Albert Genrich, Die Altsachsen. Veröffentlichun-gen der urgeschichtlichen Sammlungen des Landesmuseums zu Hannover 25 (Hildesheim 1981).

Giesler-Müller 1992
Ulrike Giesler-Müller, Das frühmittelalterliche Gräberfeld von Basel-Kleinhüningen. Basler Beiträge zur Ur- und Frühgeschichte 11 (Deren-dingen-Solothurn 1992).

Gilles 1981
Karl-Josef Gilles, Germanische Fibeln und Kämme
des Trierer Landes. Archäologisches Korrespon-
denzblatt 11, 1981, 333–339.

Gleser 2004
Ralf Gleser, Beitrag zur Klassifikation und
Datierung der palmettenförmigen Gürtelschlie-
ßen der späten Latènezeit. Archäologisches
Korrespondenzblatt 34, 2004, 229–242.

Godłowski/Wichmann 1998
Kazimierz Godłowski/Tomasz Wichmann,
Chmielów Piaskowy. Ein Gräberfeld der
Przeworsk-Kultur im Świętokryskie-Gebirge.
Monumenta Archaeologica Barbarica 6 (Kraków
1998).

Grabherr/Kainrath 2013
Gerald Grabherr/Barbara Kainrath, Spuren der
römischen Kaiserzeit in Ehrwald. Extra Verren 8,
2013, 7–22.

Gräf 2015
Julia Gräf, Lederfunde der Vorrömischen Eisenzeit
und Römischen Kaiserzeit aus Nordwestdeutsch-
land. Studien zur Landschafts- und Siedlungs-
geschichte im südlichen Nordseegebiet 7
(Rahden/Westf. 2015).

Graue 1974
Jörn Graue, Die Gräberfelder von Ornavasso:
eine Studie zur Chronologie der späten Latène-
und frühen Kaiserzeit. Hamburger Beiträge zur
Archäologie, Beiheft 1 (Hamburg 1974).

Grewe 2003
Holger Grewe, Eine Riemenzunge mit Tassiolo-
kelchstil-Dekor aus der Königspfalz zu Ingelheim
am Rhein. In: Ingolf Ericsson/Hans Lossert,
Aspekte der Archäologie des Mittelalters und
der Neuzeit. Bamberger Schriften zur Archäologie
des Mittelalters und der Neuzeit 1 (Bonn 2003),
167–173.

Grohne 1953
Ernst Grohne, Mahndorf. Frühgeschichte des
Bremischen Raumes (Bremen 1953).

Grünert 1957
Heinz Grünert, Die latènezeitliche Besiedlung des
Elster-Mulde-Landes (ungedr. Diss. Berlin 1957).

Grünert 1967
Heinz Grünert, Kritische Bemerkungen zur Inter-
pretation einer latènezeitlichen Eisenkette von
Großjena, Kr. Naumburg. Ausgrabungen und
Funde 12, 1967, 37–42.

Grünewald 1988
Christoph Grünewald, Das alamannische Gräber-
feld von Untertürkheim, Bayrisch-Schwaben.
Materialhefte zur bayrischen Vorgeschichte A 59
(Kallmünz/Opf. 1988).

Gschwind 2004
Markus Gschwind, Abusina: Das römische
Auxiliarkastell Eining an der Donau vom 1. bis
5. Jahrhundert n. Chr. Münchner Beiträge zur
Vor- und Frühgeschichte 53 (München 2004).

Gustavs/Gustavs 1976
Giesla Gustavs/Sven Gustavs, Das Urnengräber-
feld der Spätlatènezeit von Gräfenhainichen, Kreis
Gräfenhainichen. Jahresschrift für mitteldeutsche
Vorgeschichte 59, 1976, 25–172.

Haberey 1949
Waldemar Haberey, Ein spätrömisches Frauen-
grab aus Dorweiler, Kr. Euskirchen. Bonner Jahr-
bücher 149, 1949, 82–93.

Haberl 1955
Johanna Haberl, Zur Gürtelkette aus Raggendorf,
N. Ö. Germania 33, 1955, 174–180.

Hachmann 1956
Rolf Hachmann, Ostgermanische Funde der
Spätlatènezeit in Mittel- und Westdeutschland.
Archäologica Geographica 5/6, 1956, 55–68.

Hachmann 1957
Rolf Hachmann, Die frühe Bronzezeit im
westlichen Ostseegebiet und ihre mittel-
und südosteuropäischen Beziehungen. Atlas
zur Urgeschichte, Beiheft 6 (Hamburg 1957).

Haevernick 1938
Thea E. Haevernick, Spätlatènezeitliche Gräber
aus Brücken an der Helme. In: Ernst Sprockhoff
(Hrsg.), Marburger Studien (Darmstadt 1938),
77–82.

Haffner 1976
Alfred Haffner, Die westliche Hunsrück-Eifel-
Kultur. Römisch-Germanische Forschungen 36
(Berlin 1976).

Haffner 1989
Alfred Haffner, Das Gräberfeld von Wederath-
Belginum vom 4. Jahrhundert vor bis zum 4. Jahr-
hundert nach Christi Geburt. In: Alfred Haffner
(Hrsg.), Gräber – Spiegel des Lebens. Schriften-
reihe des Rheinischen Landesmuseums Trier 2
(Mainz 1989), 37–128.

Hansen 2010
Leif Hansen, Hochdorf VIII. Die Goldfunde
und Trachtbeigaben des späthallstattzeitlichen
Fürstengrabes von Eberdingen-Hochdorf
(Kr. Ludwigsburg). Forschungen und Berichte
zu Vor- und Frühgeschichte in Baden-Württem-
berg 118 (Stuttgart 2010).

Harck 1972
Ole Harck, Nordostniedersachsen vom Beginn der
jüngeren Bronzezeit bis zum frühen Mittelalter.
Materialhefte zur Ur- und Frühgeschichte Nieder-
sachsens 7 (Hildesheim 1972).

Häßler 1976
Hans-Jürgen Häßler, Zur inneren Gliederung
und Verbreitung der vorrömischen Eisenzeit im
südlichen Niederelbegebiet. II. Der Urnenfriedhof
Bargstedt I, Kreis Stade – Katalog (Hildesheim
1976).

Hatt/Roualet 1977
Jean J. Hatt/Pierre Roualet, La chronologie de
La Tène en Champagne. Revue archéologique
de l'Est et du Centre-Est 28, 1977, 7–36.

Heindel 1982
Ingo Heindel, Tordierte Haken – Angelgeräte?
Zeitschrift für Archäologie 16, 1982, 185–191.

Herrmann 1968
Joachim Herrmann, Siedlung, Wirtschaft und
gesellschaftliche Verhältnisse der slawischen
Stämme auf der Grundlage archäologischen
Materials (Berlin 1968).

Heynowski 1992
Ronald Heynowski, Eisenzeitlicher Trachtschmuck
der Mittelgebirgszone zwischen Rhein und
Thüringer Becken. Archäologische Schriften 1
(Mainz 1992).

Heynowski/Ritz 2010
Ronald Heynowski/Eva Ritz, Der Holsteiner Gürtel
von Hamburg-Altengamme. Hammaburg NF 15,
2010, 21–62.

Hingst 1959
Hans Hingst, Vorgeschichte des Kreises Stormarn.
Die vor- und frühgeschichtlichen Denkmäler und
Funde in Schleswig-Holstein 5 (Neumünster
1959).

Hingst 1962
Hans Hingst, Zur Typologie und Verbreitung
der Holsteiner Gürtel. Offa 19, 1962, 69–90.

Hingst 1983
Hans Hingst, Die vorrömische Eisenzeit West-
holsteins. Urnenfriedhöfe Schleswig-Holsteins 8
(Neumünster 1983).

Hingst 1989
Hans Hingst, Urnenfriedhöfe der vorrömischen
Eisenzeit aus Südostholstein. Urnenfriedhöfe
Schleswig-Holsteins 12 (Neumünster 1989).

Hock 2010
Hans-Peter Hock, Die schnurkeramische Kultur.
In: Ronald Heynowski/Robert Reiß, Ur- und Früh-
geschichte Sachsens. Atlas zur Geschichte und
Landeskunde von Sachsen. Beiheft zur Karte B I
1.1–1.5 (Leipzig, Dresden 2010), 62–69.

Hodson 1968
Frank R. Hodson, The La Tène cemetery at Mün-
singen-Rain. Catalogue and relative chronology.
Acta Bernensia 5 (Bern 1968).

Hoeper 2002
Michael Hoeper, Der Hertenberg bei Rheinfelden
– eine neue völkerwanderungszeitliche Höhen-
siedlung am Hochrhein. In: Christel Brückner u. a.
(Hrsg.), Regio Archaeologica. Archäologie und
Geschichte an Ober- und Hochrhein. Festschrift
für Gerhard Fingerlin zum 65. Geburtstag. Studia
honoraria 18 (Rahden/Westf. 2002), 169–180.

Hoffmann 2004
Kerstin Hoffmann, Kleinfunde der römischen
Kaiserzeit aus Unterfranken. Internationale
Archäologie 80 (Rahden/Westf. 2004).

Holmqvist 1973
Wilhelm Holmqvist, Diskussion. In: Joachim Herr-
mann/Karl-Heinz Otto, Bericht über den II. Inter-
nationalen Kongreß für Slawische Archäologie,
Berlin 24.–28. August 1970. Bd. 2 (Berlin 1973),
266.

Holste 1939
Friedrich Holste, Die Bronzezeit im nordmaini-
schen Hessen. Urgeschichtliche Forschungen 12
(Berlin 1939).

Holter 1933
Friedrich Holter, Die hallesche Kultur der frühen
Eisenzeit. Jahresschrift für die Vorgeschichte der
sächsisch-thüringischen Länder 21, 1933, 1–132.

Hornig 1993
Cornelius Hornig, Das spätsächsische Gräberfeld
von Rulldorf, Lkr. Lüneburg. Internationale
Archäologie 14 (Buch am Erlbach 1993).

Hornung 2008
Sabine Hornung, Die südöstliche Hunsrück-Eifel-
Kultur. Universitätsforschungen zur Prähistori-
schen Archäologie 153 (Bonn 2008).

Hoss 2006
Stefanie Hoss, VTERE FELIX und MNHMΩN–
Zu den Gürteln mit Buchstabenbeschlägen.
Archäologisches Korrespondenzblatt 36, 2006,
237–253.

Hoss 2014
Stefanie Hoss, Cingulum Militare. Studien zum
römischen Soldatengürtel des 1. bis 3. Jh. n. Chr.
(ungedr. Diss. Leiden 2014; https://openaccess.
leidenuniv.nl/handle/1887/23627).

Hoss 2015
Stefanie Hoss, The Origin of the Ring Buckle Belt
and the Persian War of the 3rd Century. In: Lyud-
mil Vagilinski/Nicolay Sharankov (Hrsg.), LIMES
XXII. Proceedings of the 22nd International Con-
gress of Roman Frontier Studies Ruse, Bulgaria,
September 2012 (Sofia 2015), 319–326.

Hübener 1957
Wolfgang Hübener, Ein römisches Gräberfeld in
Neuburg an der Donau. Bayerische Vorgeschichts-
blätter 22, 1957, 71–96.

Hübener 1963/64
Wolfgang Hübener, Zu den provinzialrömischen
Waffengräbern. Saalburg Jahrbuch 21, 1963/64,
20–25.

Hübener 1973
Wolfgang Hübener, Die römischen Metallfunde
von Augsburg-Oberhausen. Materialhefte zur
Bayerischen Vorgeschichte 28 (Kallmünz/Opf.
1973).

Hucke 1962
Karl Hucke, Die Holsteiner Gürtel im nordöst-
lichen Verbreitungsgebiet. Offa 19, 1962, 47–68.

Hundt 1935
Hans-Jürgen Hundt, Spätlatèneimporte in Grab-
funden von Neu-Plötzin, Mark Brandenburg.
Germania 19, 1935, 239–248.

Hundt 1937
Hans-Jürgen Hundt, Zwei germanische Stab-
kettengürtel der frühen Kaiserzeit. Germania 21,
1937, 165–167.

Husty 1989
Ludwig Husty, Grab 1416. Eine Mädchen-
bestattung mit mittellatènezeitlicher Gürtelkette.
In: Alfred Haffner (Hrsg.), Gräber – Spiegel des
Lebens. Schriftenreihe des Rheinischen Landes-
museums Trier 2 (Mainz 1989), 161–172.

Ilkjær 1993
Jørgen Ilkjær, Illerup Ådal: Die Gürtel. Bestandteile
und Zubehör. Jutland Archaeological Society
Publications XXV:3/4 (Århus 1993).

Jacobi 1897
Louis Jacobi, Das Römerkastell Saalburg bei Hom-
burg vor der Höhe (Homburg vor der Höhe 1897).

Jankuhn 1933
Herbert Jankuhn, Gürtelgarnituren der älteren
Römischen Kaiserzeit im Samlande. Prussia 30,
1933, 166–201.

Joachim 1968
Hans-Eckhart Joachim, Die Hunsrück-Eifel-Kultur
am Mittelrhein. Bonner Jahrbücher, Beiheft 29
(Köln/Graz 1968).

Joachim 1977
Hans-Eckhart Joachim, Braubach und seine
Umgebung in der Bronze- und Eisenzeit. Bonner
Jahrbücher 177, 1977, 1–117.

Jütting 1995
Ingrid Jütting, Die Kleinfunde aus dem römischen
Lager Eining-Unterfeld. Bayerische Vorgeschichts-
blätter 60, 1995, 143–230.

Kaufmann 1955/56
Herrmann Kaufmann, Das Brandgräberfeld von
der »Heiligen Lehne« bei Seebergen, Kr. Gotha.
Alt-Thüringen 2, 1955/56, 138–204.

Keiling 1962
Horst Keiling, Ein Bestattungsplatz der jüngeren
Bronze- und vorrömischen Eisenzeit von Lanz,
Kreis Ludwigslust. Bodendenkmalpflege in Meck-
lenburg, Jahrbuch 1962.

Keiling 1967
Horst Keiling, Der Brandgräberfriedhof der jünge-
ren vorrömischen Eisenzeit bei Remplin, Kreis
Malchin. Bodendenkmalpflege in Mecklenburg,
Jahrbuch 1967, 207–238.

Keiling 1969
Horst Keiling, Die vorrömische Eisenzeit im Elde-
Karthane-Gebiet (Kreis Perleberg und Kreis Lud-
wigslust). Beiträge zur Ur- und Frühgeschichte der
Bezirke Rostock, Schwerin und Neubrandenburg
3 (Schwerin 1969).

Keiling 1978
Horst Keiling, Neue Holsteiner Gürtel aus Meck-
lenburg und die Verbreitung der rechteckigen
Plattengürtelhaken. Bodendenkmalpflege in
Mecklenburg, Jahrbuch 1977 (1978), 63–105.

Keiling 1979
Horst Keiling, Glövzin. Ein Urnenfriedhof der vor-
römischen Eisenzeit im Kreis Perleberg. Beiträge
zur Ur- und Frühgeschichte der Bezirke Rostock,
Schwerin und Neubrandenburg (Berlin 1979).

Keiling 1986
Horst Keiling, Parum, Kreis Hagenow. Ein Lango-
bardenfriedhof des 1. Jahrhunderts. Materialhefte
zur Ur- und Frühgeschichte in Mecklenburg 1
(Schwerin 1986).

Keiling 1998
Horst Keiling, Studien zur Formgebung und
Verbreitung der ripdorfzeitlichen Haftarmgürtel-
haken der Jastorf-Kultur. Hammaburg NF 12,
1998, 45–87.

Keiling 2007
Horst Keiling, Urnengräber von germanischen
Bestattungsplätzen der vorrömischen Eisenzeit
auf der Insel Rügen. Beiträge für Wissenschaft und
Kultur 8 (Wentorf b. Hamburg 2007), 99–144.

Keiling 2008
Horst Keiling, Bemerkungen zu den eisernen
v-förmigen Gürtelhaken der Jastorf-Kultur.
In: Felix Biermann/Thomas Terberger (Hrsg.),
»Die Dinge beobachten …« – Archäologische
und historische Forschungen zur frühen Ge-
schichte Mittel- und Nordeuropas. Archäologie
und Geschichte im Ostseeraum 2 (Rahden/Westf.
2008), 93–105.

Keiling 2016
Horst Keiling, Muchow. Ein Bestattungsplatz
der Prignitz-Gruppe der vorrömischen Eisenzeit
in Südwestmecklenburg. Beiträge zur Ur- und
Frühgeschichte Mecklenburg-Vorpommerns 51
(Schwerin 2016).

Keller 1971
Erwin Keller, Die spätrömischen Grabfunde in
Südbayern. Münchner Beiträge zur Vor- und
Frühgeschichte 14 (München 1971).

Keller 1979
Erwin Keller, Das spätrömische Gräberfeld von
Neuburg an der Donau. Materialhefte zur Bayeri-
schen Vorgeschichte 40 (Kallmünz/Opf. 1979).

Keller 1984
Erwin Keller, Die frühkaiserzeitlichen Körper-
gräber von Heimstetten bei München und die
verwandten Funde aus Südbayern. Münchner
Beiträge zur Vor- und Frühgeschichte 37
(München 1984).

Kellner 1960
Hans-Jörg Kellner, Die römische Ansiedlung bei
Pocking (Niederbayern) und ihr Ende. Bayerische
Vorgeschichtsblätter 25, 1960, 132–164.

Kennecke 2008
Heike Kennecke, Die slawische Siedlung von
Dyrotz, Lkr. Havelland. Materialien zur Archäo-
logie in Brandenburg 1 (Rahden/Westf. 2008)

Kern u. a. 2008
Anton Kern/Kerstin Kowarik/Andreas W.
Rausch/Hans Reschreiter (Hrsg.), Salz-Reich.
7000 Jahre Hallstatt. Veröffentlichungen der
Prähististorischen Abteilung 2 (Wien 2008).

Kersten 1935
Karl Kersten, Zur älteren nordischen Bronzezeit.
Veröffentlichungen der Schleswig-Holsteinischen
Universitätsgesellschaft II, 3 (Neumünster 1935).

Kersten 1951
Karl Kersten, Vorgeschichte des Kreises Herzog-
tum Lauenburg. Die vor- und frühgeschichtlichen
Denkmäler und Funde in Schleswig-Holstein 2
(Neumünster 1951).

Kilian-Dirlmeier 1969
Imma Kilian-Dirlmeier, Studien zur Ornamentik
auf Bronzeblechgürteln und Gürtelblechen der
Hallstattzeit aus Hallstatt und Bayern. Berichte der
Römisch-Germanischen Kommission 50, 1969,
97–190.

Kilian-Dirlmeier 1972
Imma Kilian-Dirlmeier, Die hallstattzeitlichen
Gürtelbleche und Blechgürtel Mitteleuropas.
Prähistorische Bronzefunde, Abt. XII, Bd. 1
(München 1972).

Kilian-Dirlmeier 1975
Imma Kilian-Dirlmeier, Gürtelhaken, Gürtelbleche
und Blechgürtel der Bronzezeit in Mitteleuropa.
Prähistorische Bronzefunde, Abt. XII, Bd. 2
(München 1975).

Kimmig 1940
Wolfgang Kimmig, Die Urnenfelderkultur in
Baden. Römisch-Germanische Forschungen 14
(Berlin 1940).

Kleemann 2002
Jörg Kleemann, Sachsen und Friesen im 8. und
9. Jahrhundert. Veröffentlichungen der urge-
schichtlichen Sammlungen des Landesmuseums
zu Hannover 50 (Oldenburg 2002).

von Kleist 1955
Diether von Kleist, Die urgeschichtlichen Funde
des Kreises Schlawe. Atlas der Urgeschichte, Bei-
heft 3 (Hamburg 1955).

Klindt-Jensen 1949
Ole Klindt-Jensen, Foreign Influences in Den-
mark's Early Iron Age. Acta Archaeologica 20,
1949, 1–229.

Kloiber 1957
Ämilian Kloiber, Die Gräberfelder von Lauriacum.
Das Ziegelfeld. Forschungen in Lauriacum 4/5
(Linz/Donau 1957).

Knaut 1993
Matthias Knaut, Die alamannischen Gräberfelder
von Neresheim und Kösingen, Ostalbkreis.
Forschungen und Berichte zur Vor- und Früh-
geschichte in Baden-Württemberg 48 (Stuttgart
1993).

Knorr 1970
Heinz A. Knorr, Westslawische Gürtelhaken und
Kettenschließgarnituren. Offa 27, 1970, 92–104.

R. Koch 1965
Robert Koch, Die spätkaiserzeitliche Gürtel-
garnitur von der Ehrenbürg bei Forchheim (Ober-
franken). Germania 43, 1965, 105–120.

R. Koch 1967
Robert Koch, Bodenfunde der Völkerwanderungs-
zeit aus dem Main-Tauber-Gebiet. Germanische
Denkmäler der Völkerwanderungszeit A 8 (Berlin
1967).

R. Koch 1969
Robert Koch, Katalog Esslingen. II. Die merowingi-
schen Funde. Veröffentlichungen des Staatlichen

Amtes für Denkmalpflege Stuttgart A 14/II
(Stuttgart 1969).

U. Koch 1968
Ursula Koch, Die Grabfunde der Merowingerzeit
aus dem Donautal um Regensburg. Germanische
Denkmäler der Völkerwanderungszeit A 10
(Berlin 1968).

U. Koch 1977
Ursula Koch, Das alamannische Gräberfeld von
Schretzheim. Germanische Denkmäler der Völker-
wanderungszeit A 13 (Berlin 1977).

U. Koch 1982
Ursula Koch, Die fränkischen Gräberfelder von
Bargen und Berghausen in Nordbaden. Forschun-
gen und Berichte zur Vor- und Frühgeschichte
in Baden-Württemberg 12 (Stuttgart 1982).

U. Koch 1984
Ursula Koch, Der Runde Berg bei Urach V.
Die Metallfunde der frühgeschichtlichen Perioden
aus den Plangrabungen 1967–1981. Heidelberger
Akademie der Wissenschaften. Kommission für
alamannische Altertumskunde, Schriften 10
(Heidelberg 1984).

U. Koch 1990
Ursula Koch, Das fränkische Gräberfeld von
Klepsau im Hohenlohekreis. Forschungen und
Berichte zur Vor- und Frühgeschichte in Baden-
Württemberg 38 (Stuttgart 1990).

U. Koch 2001
Ursula Koch, Das alamannisch-fränkische Gräber-
feld bei Pleidelsheim, Kr. Ludwigsburg. Forschun-
gen und Berichte zur Vor- und Frühgeschichte
in Baden-Württemberg 60 (Stuttgart 2001).

U. Koch 2011
Ursula Koch, Das frühmittelalterliche Gräberfeld
von Mainz-Hechtsheim. Mainzer archäologische
Schriften 11 (Mainz 2011).

Kolník 1980
Títus Kolník, Römerzeitliche Gräberfelder in der
Slowakei 1. Archaeologica Slovaca. Fontes 14
(Bratislava 1980).

Konrad 1997
Michaela Konrad, Das römische Gräberfeld von
Bregenz-Brigantium. 1. Die Körpergräber des
3. bis 5. Jahrhunderts. Münchner Beiträge zur
Vor- und Frühgeschichte 51 (München 1997).

Kostrzewski 1919
Józef Kostrzewski, Die ostgermanische Kultur
der Spätlatènezeit (Leipzig, Würzburg 1919).

Kostrzewski 1955
Józef Kostrzewski, Wielkopolska w Pradziejach.
Biblioteka Archeologiczna 7 (Warzsawa/Wrocław
1955).

Krabath 2001
Stefan Krabath, Die hoch und spätmittelalter-
lichen Buntmetallfunde nördlich der Alpen. Inter-
nationale Archäologie 63 (Rahden/Westf. 2001).

J. Krämer 2015
Jan Krämer, Metallfunde von den Ausgrabungen
im Flottenkastell Alteburg 1998. Kölner Jahrbuch
48, 2015, 43–281.

W. Krämer 1950
Werner Krämer, Ein außergewöhnlicher Latène-
fund aus dem Oppidum von Manching. In: Gustav
Behrens/Joachim Werner, Reinecke Festschrift
(Mainz 1950), 84–95.

Kromer 1959
Karl Kromer, Das Gräberfeld von Hallstatt
(Firenze 1959).

Krüger 1961
Heinrich Krüger, Die Jastorfkultur in den Kreisen
Lüchow-Dannenberg, Lüneburg, Uelzen und
Soltau. Göttinger Schriften zur Vor- und Früh-
geschichte 1 (Neumünster 1961).

A. Lang 1998
Amei Lang, Das Gräberfeld von Kundl im Tiroler
Inntal. Frühgeschichtliche und provinzialrömi-
sche Archäologie 2 (Rahden/Westf. 1998).

V. Lang 2007
Valter Lang, The Bronze and Early Iron Ages in
Estonia. Estonian Archaeology 3 (Tartu 2007).

Larsen 1950
Knud A. Larsen, Bornholm i Ældre Jernalder.
Aarbøger for nordisk Oldkyndlighed og Historien
1949, 1950, 1–214.

Laser 1965
Rudolf Laser, Die Brandgräber der spätrömischen
Kaiserzeit im nördlichen Mitteldeutschland.
Forschungen zur Vor- und Frühgeschichte 7
(Berlin 1965).

Lauber 2012
Johannes Lauber, Kommentierter Katalog zu den
Kleinfunden (ohne Münzen) von der Halbinsel
Schwaben in Altenburg, Gemeinde Jestetten, Krs.
Waldshut. Fundberichte aus Baden-Württemberg
32/1, 2012, 717–803.

Lauermann 1989
Ernst Lauermann, Eine latènezeitliche Gürtelkette
aus Oberrohrbach, Gem. Leobendorf, VB. Korneu-
burg, Niederösterreich. Archaeologia Austriaca
73, 1989, 57–66.

Laumann 1993
Hartmut Laumann, Die Metallzeiten. In: Rudolf
Bergmann, Der Kreis Siegen-Wittgenstein. Führer
zu archäologischen Denkmälern in Deutschland
25 (Stuttgart 1993), 49–64.

Laux 1971
Friedrich Laux, Die Bronzezeit in der Lüneburger
Heide. Veröffentlichungen der urgeschichtlichen
Sammlungen des Landesmuseums zu Hannover
18 (Hildesheim 1971).

Leitz 2002
Werner Leitz, Das Gräberfeld von Bel-Air bei
Lausanne. Frédéric Troyon (1815–1866) und die
Anfänge der Frühmittelalterarchäologie. Cahiers
d'Archéologie Romande 84 (Lausanne 2002).

Lenerz-de Wilde 1980
Majolie Lenerz-de Wilde, Die frühlatènezeitlichen
Gürtelhaken mit figuraler Verzierung. Germania
58, 1980, 61–103.

Lenz 2006
Karl-Heinz Lenz, Römische Waffen, militärische
Ausrüstung und militärische Befunde aus dem
Stadtgebiet der Colonia Ulpia Traiana (Xanten)
(Bonn 2006).

Leube 1975
Achim Leube, Die römische Kaiserzeit im Oder-
Spree-Gebiet. Veröffentlichungen des Museums
für Ur- und Frühgeschichte Potsdam 9, 1975,
1–227.

Leube 1978
Achim Leube, Neubrandenburg. Ein germani-
scher Bestattungsplatz des 1. Jahrhunderts u. Z.
Beiträge zur Ur- und Frühgeschichte in den Bezir-
ken Rostock, Schwerin und Neubrandenburg 11
(Berlin 1978).

Lewczuk 1997
Jarosław Lewczuk, Kultura przeworska na
środkowym Nadodrzu w okresie lateń skim.
Poznańskie Towarzystwo Przyjaciół Nauk, Prace
Komisji Archeologicznej 17 (Poznań 1997).

Lohwasser 2013
Nelo Lohwasser, Das frühmittelalterliche Reihen-
gräberfeld von Pfakofen. Materialhefte zur bayri-
schen Archäologie 98 (Kallmünz/Opf. 2013).

Lungershausen 2004
Axel Lungershausen, Buntmetallfunde und Hand-
werksrelikte des Mittelalters und der frühen Neu-
zeit aus archäologischen Untersuchungen in
Braunschweig. Materialhefte zur Ur- und Früh-

geschichte Niedersachsnes 34 (Rahden/Westf.
2004).

Madyda-Legutko 1987
Renata Madyda-Legutko, Die Gürtelschnallen der
Römischen Kaiserzeit und der frühen Völkerwan-
derungszeit im mitteleuropäischen Barbaricum.
British Archaeological Reports. International
Series 360 (Oxford 1987).

Madyda-Legutko 1990a
Renata Madyda-Legutko, Gürtelhaken der früh-
römischen Kaiserzeit im Gebiet des mitteleuro-
päischen Barbarikums. Przegląd Archeologiczny
37, 1990, 157–180.

Madyda-Legutko 1990b
Renata Madyda-Legutko, Doppeldornschnallen
mit rechteckigem Rahmen im europäischen
Barbaricum. Germania 68, 1990, 551–585.

Madyda-Legutko 2011
Renata Madyda-Legutko, Studia nad zróżnicowa-
niem metalowych części pasów w kulturze prze-
worskiej. Okucia koańca Pasa (Kraków 2011).

Madyda-Legutko 2016
Renata Madyda-Legutko, Römische Gürtelteile
im mitteleuropäischen Barbarikum – Vom cingu-
lum militiae zum spätrömischen Militärgürtel.
In: Hans-Ulrich Voss/Nils Müller-Scheeßel (Hrsg.),
Archäologie zwischen Römern und Barbaren.
Kolloquien zur Vor- und Frühgeschichte 22
(Bonn 2016), 603–623.

Mähling 1944
Werner Mähling, Das spätlatènezeitliche Brand-
gräberfeld von Kobil Bezirk Turnau. Ein Beitrag
zur germanischen Landnahme in Böhmen.
Abhandlungen der Deutschen Akademie der
Wissenschaften Prag, Philologisch-Historische
Klasse 12 (Prag 1944).

Maier 1958
Ferdinand Maier, Zur Herstellungstechnik und
Zierweise der späthallstattzeitlichen Gürtelbleche

Südwestdeutschlands. Berichte der Römisch-
Germanischen Kommission 39, 1958, 131–249.

Marti 2000
Reto Marti, Zwischen Römerzeit und Mittelalter.
Forschungen zur frühmittelalterlichen Siedlungs-
geschichte der Nordwestschweiz (4.–10. Jahr-
hundert) (Liestal 2000).

Martin 1976
Max Martin, Das fränkische Gräberfeld von Basel-
Bernerring. Basler Beiträge zur Ur- und Früh-
geschichte 1 (Basel, Mainz 1976).

Martin 1991
Max Martin, Das spätrömisch-frühmittelalterliche
Gräberfeld von Kaiseraugst, Kt. Aargau. Basler
Beiträge zur Ur- und Frühgeschichte 5 (Deren-
dingen 1991).

Marzinzik 2003
Sonja Marzinzik, Early Anglo-Saxon Belt Buckles
(late 5th to early 8th centuries a. D.). British
Archaeological Reports. British Series 357
(Oxford 2003).

Maspoli 2014
Ana Z. Maspoli, Römische Militaria aus Wien.
Die Funde aus dem Legionslager, den canabae
legionis und der Zivilsiedlung von Vindobona.
Monografien der Stadtarchäologie Wien 8
(Wien 2014).

Matešić 2017
Suzana Matešić, Germanen am Limes: Riemen-
endbeschläge als Indikatoren für germanische
Präsenz in römischen Militärlagern. In: Berit V.
Eriksen/ Angelika Abegg-Wigg/Ralf Bleile/Ulf
Ickerodt/Claus von Carnap-Bornheim (Hrsg.),
Interaktion ohne Grenzen: Beispiele archäologi-
scher Forschung am Beginn des 21. Jahrhunderts
(Schleswig 2017).

Mestorf 1886
Johanna Mestorf, Urnenfriedhöfe in Schleswig-
Holstein (Hamburg 1886).

Mestorf 1887
Johanna Mestorf, Die holsteinischen Gürtel.
Mitteilungen des Anthropologischen Vereins
in Schleswig-Holstein 10, 1887, 6–18.

Meyer 1969
Elmar Meyer, Das germanische Gräberfeld
von Zauschwitz, Kr. Borna: ein Beitrag zur spät-
römischen Kaiserzeit in Sachsen. Arbeits- und
Forschungsberichte zur sächsischen Boden-
denkmalpflege, Beiheft 6 (Berlin 1969).

Mildenberger 1963
Gerhard Mildenberger, Ein norisch-pannonischer
Gürtelhaken der Spätlatènezeit aus Rüdigheim,
Kr. Marburg. Fundberichte aus Hessen 3, 1963,
102–107.

Mirtschin 1933
Alfred Mirtschin, Germanen in Sachsen (Riesa
an der Elbe 1933).

Montelius 1917
Oscar Montelius, Minnen från vår forntid
(Stockholm 1917).

Moormann/Uitterhoeve 1995
Eric M. Moormann/Wilfried Uitterhoeve, Lexikon
der antiken Gestalten. Kröners Taschenausgabe
468 (Stuttgart 1995).

Moosbrugger-Leu 1967
Rudolf Mosbrugger-Leu, Die frühmittelalterlichen
Gürtelbeschläge der Schweiz. Monographien
zur Ur- und Frühgeschichte der Schweiz 14
(Basel 1967).

Moosbrugger-Leu 1971
Rudolf Moosbrugger-Leu, Die Schweiz zur
Merowingerzeit B. Handbuch der Schweiz zur
Römer- und Merowingerzeit (Bern 1991).

Moosbrugger-Leu 1972
Rudolf Moosbrugger-Leu, Jahresbericht der
archäologischen Bodenforschung des Kantons
Basel-Stadt 1971. Basler Zeitschrift für Geschichte
und Altertumskunde 72, 1972, 335–430.

Moser u.a. 2012
Stefan Moser/Georg Tiefengraber/Karin
Wiltschke-Schrotta, Der Dürrnberg bei Hallein –
Die Gräbergruppen Kammelhöhe und Sonneben.
Dürrnberg-Forschungen 5 (Rahden/Westf. 2012).

von Müller 1962
Adriaan von Müller, Fohrde und Hohenferchesar.
Berliner Beiträge zur Vor- und Frühgeschichte 3
(Berlin 1962).

G. Müller 1938
Gustav Müller, Swebische Gürtel. Mannus 30,
1938, 33–62.

M. Müller 1999
Martin Müller, Faimingen-Phoebianae II.
Die römischen Grabfunde. Limesforschungen 26
(Mainz 1999).

M. Müller 2002
Martin Müller, Die römischen Buntmetallfunde
von Haltern. Bodenaltertümer Westfalens 37
(Mainz 2002).

R. Müller 1985
Rosemarie Müller, Die Grabfunde der Jastorf-
und Latènezeit an unterer Saale und Mittelelbe.
Veröffentlichungen des Landesmuseums für
Vorgeschichte Halle 38 (Berlin 1985).

R. Müller 1998
Rosemarie Müller, Der latènezeitliche Fundplatz
von Waltershausen im Kreis Rhön-Grabfeld.
Schriftenreihe des Vereins für Heimatgeschichte
des Grabfelds 15, 1998, 123–130.

R. Müller 1999
Rosemarie Müller, Gürtel. In: Hans Beck u.a.
(Hrsg.), Reallexikon der Germanischen Altertums-
kunde. Bd. 13 (Berlin, New York 1999), 159–166.

S. Müller 2015
Silvia Müller, Das awarische Gräberfeld in Zwölf-
axing, Burstyn-Kaserne. Archäologische Forschun-
gen in Niederösterreich 14 (St. Pölten 2015).

Müller-Karpe 1953
Hermann Müller-Karpe, Das späthallstattzeitliche
Wagengrab von Oberleinach, Ldkr. Würzburg.
Germania 31, 1953, 56–59.

Müller-Karpe 1957
Hermann Müller-Karpe, Münchner Urnenfelder.
Kataloge der Prähistorischen Staatssammlung
(Kallmünz/Opf. 1957).

Müssemeier 2012
Ulrike Müssemeier, Die merowingerzeitlichen
Funde aus der Stadt Bonn und ihrem Umland.
Rheinische Ausgrabungen 67 (Darmstadt 2012).

Neugebauer 1994
Johannes-Wolfgang Neugebauer, Bronzezeit in
Ostösterreich (St. Pölten, Wien 1994).

Nierhaus 1966
Rolf Nierhaus, Das swebische Gräberfeld von
Diersheim. Studien zur Geschichte der Germanen
am Oberrhein vom Gallischen Krieg bis zur ala-
mannischen Landnahme (Berlin 1966).

Nilius 1958
Ingeburg Nilius, Ein kaiserzeitliches Brandgruben-
grab aus Wusterhusen, Kr. Wolgast. Ausgrabun-
gen und Funde 3, 1958, 81–84.

Nilius 1977
Ingeburg Nilius, Eine Prachtschnalle der römi-
schen Kaiserzeit vom Kessiner Berg bei Neuen-
dorf, Kr. Greifswald. Ausgrabungen und Funde 22,
1977, 118–124.

Nortmann 1983
Hans Nortmann, Die vorrömische Eisenzeit
zwischen unterer Weser und Ems. Römisch-Ger-
manische Forschungen 41 (Mainz 1983).

Nortmann 1990
Hans Nortmann, Latènezeitliche Hügelgräber bei
Nittel, Kreis Trier-Saarburg. Trierer Zeitschrift 53,
1990, 127–194.

Nowak/Voigt 1967
Heinz Nowak/Theodor Voigt, Ein spätlatène-
zeitlicher Gehängeschmuck von Hadmersleben,
Kr. Wanzleben. Ausgrabungen und Funde 12,
1967, 32–37.

Nowothnig 1970
Walter Nowothnig, Einige frühgeschichtliche
Funde aus Niedersachsen. Nachrichten aus
Niedersachsens Urgeschichte 39, 1970, 126–143.

Nybruget/Martens 1997
Per O. Nybruget/Jes Martens, The Pre-Roman
Iron Age in Norway. In: Jes Martens (Hrsg.),
Chronological Problems of the Pre-Roman Iron
Age of Northern Europe. Arkæologiske Skrifter 7
(Copenhagen 1997), 73–90.

Oesterwind 2008
Bernd C. Oesterwind, Keltischer Gürtelschmuck
aus der Osteifel. In: Hendrik Kelzenberger (Hrsg.),
Forschungen zur Vorgeschichte und Römerzeit
im Rheinland (Mainz am Rhein 2007), 95–104.

Ohlshausen 1920
Otto Ohlshausen, Amrum. Bericht über Hügel-
gräber auf der Insel nebst einem Anhange über
die Dünen. Prähistorische Zeitschrift, Ergänzungs-
band (Berlin 1920).

Oldenstein 1976
Jürgen Oldenstein, Zur Ausrüstung römischer
Auxiliareinheiten. Bericht der Römisch-Germani-
schen Kommission 57, 1976, 49–284.

Ørsnes 1966
Morgens Ørsnes, Form og stil in sydskandinaviens
yngre germanske jernalder. Nationalmuseets
skrifter, Arkæologisk-historisk række 11 (Køben-
havn 1966).

Ørsnes 1988
Mogens Ørsnes, Ejsbøl I. Waffenopferfunde des
4.–5. Jahrh. nach Chr. Nordiske Fortidsminder B 11
(København 1988).

Paddenberg 2012
Dietlind Paddenberg, Die Funde der jungslawi-
schen Feuchtbodensiedlung von Parchim-Löd-
digsee, Kr. Parchim, Mecklenburg-Vorpommern.
Frühmittelalterliche Archäologie zwischen Ostsee
und Mittelmeer 3 (Wiesbaden 2012).

Päffgen/Ristow 1996
Bernd Päffgen/Sebastian Ristow, Zur frühmittel-
alterlichen Elfenbeinkunst. In: Die Franken: Weg-
bereiter Europas (Mainz 1996), 650–652.

Parzinger u.a. 1995
Hermann Parzinger/Jindra Nekvasil/Fritz E. Barth,
Die Býčí skála-Höhle: Ein hallstattzeitlicher Höh-
lenopferplatz in Mähren. Römisch-Germanische
Forschungen 54 (Mainz 1995).

Paul 2012
Martina Paul, Eine Propellergürtelgarnitur
Typ Gala aus Augsburg-Goggingen. Bayerische
Vorgeschichtsblätter 77, 2012, 101–108.

Pauli 1978
Ludwig Pauli, Der Dürrnberg bei Hallein III.
Münchner Beiträge zur Vor- und Frühgeschichte
18 (München 1978).

Pescheck 1939
Christian Pescheck, Die frühwandalische Kultur
in Mittelschlesien. Quellenschriften zur ostdeut-
schen Vor- und Frühgeschichte 5 (Leipzig 1939).

Pescheck 1978
Christian Pescheck, Die germanischen Boden-
funde der Römischen Kaiserzeit in Mainfranken.
Münchner Beiträge zur Vor- und Frühgeschichte
27 (München 1978).

Peschel 1971
Karl Peschel, Ein Gräberfeld der jüngeren Latène-
zeit in Vehlow, Kr. Kyritz. Veröffentlichungen des
Museum für Ur- und Frühgeschichte Potsdam 6,
1971, 5–35.

Peschel 1978
Karl Peschel, Anfänge germanischer Besiedlung im Mittelgebirgsraum: Sueben – Hermunduren – Markomannen (Berlin 1978).

Peschel 2009
Karl Peschel, Der nördliche Mittelgebirgsraum und der römische Ausgriff auf die Elbe. In: Zwischen Kelten und Germanen. Nordbayern und Thüringen im Zeitalter der Varusschlacht [Ausstellung Bad Königshofen 18. Juni – 13. September 2009] (München, Weimar 2009), 13–71.

Petersen 1929
Ernst Petersen, Die frühgermanische Kultur in Ostdeutschland und Polen. Vorgeschichtliche Forschungen 2 (Berlin 1929).

Píč 1906
Josef L. Píč, Le Hradischt de Stradonitz en Bohême (Leipzig 1906).

Píč 1907
Josef L. Píč, Die Urnengräber Böhmens (Leipzig 1907).

Piesker 1958
Hans Piesker, Untersuchungen zur älteren lüneburgischen Bronzezeit (Lüneburg 1958).

Pieta/Ruttkay 2017
Karol Pieta/Matej Ruttkay, Zeit des Untergangs: ein Hort spätawarischer Bronzen aus Donlé Orešany in der Westslowakei. In: Berit V. Eriksen/ Angelika Abegg-Wigg/Ralf Bleile/Ulf Ickerodt/ Claus von Carnap-Bornheim (Hrsg.), Interaktion ohne Grenzen: Beispiele archäologischer Forschung am Beginn des 21. Jahrhunderts (Schleswig 2017).

Pietrzak 1997
Miroslaw Pietrzak, Pruscz Gdański Fundstelle 10: Ein Gräberfeld der Oksywie- und Wielbark-Kultur in Ostpommern. Monumenta Archaeologica Barbarica 4 (Kraków 1997).

Pirling 1980
Renate Pirling, Die mittlere Bronzezeit auf der Schwäbischen Alb. Prähistorische Bronzefunde, Abt. XX, Bd. 3 (München 1980).

Pirling 1966
Renate Pirling, Das römisch-fränkische Gräberfeld von Krefeld-Gellep 2. Germanische Denkmäler der Völkerwanderungszeit B 2 (Berlin 1966).

Pirling 1974
Renate Pirling, Das römisch-fränkische Gräberfeld von Krefeld-Gellep 1960–1963. Germanische Denkmäler der Völkerwanderungszeit B 8 (Berlin 1974).

Pirling 1979
Renate Pirling, Das römisch-fränkische Gräberfeld von Krefeld-Gellep 1964–65. Germanische Denkmäler der Völkerwanderungszeit B 10 (Berlin 1979).

Pirling/Siepen 2006
Renate Pirling/M. Siepen, Die Funde aus den römischen Gräbern von Krefeld-Gellep. Germanische Denkmäler der Völkerwanderungszeit B 20 (Stuttgart 2006).

Planck 1975
Dieter Planck, Arae Flavia I. Neue Untersuchungen zur Geschichte des Römischen Rottweil. Forschungen und Berichte zur Vor- und Frühgeschichte in Baden-Württemberg 6 (Stuttgart 1975).

Plank 1964
Lieselotte Plank, Die Bodenfunde des frühen Mittelalters aus Nordtirol. Veröffentlichungen des Museum Ferdinandeum in Innsbruck 44, 1964, 99–209.

Polenz 1971
Hartmut Polenz, Mittel- und spätlatènezeitliche Brandgräber aus Dietzenbach, Landkreis Offenbach am Main. Stadt und Kreis Offenbach a. M., Studien und Forschungen 4, 1971, 3–115.

Polenz 1976
Hartmut Polenz, Die Latènezeit im Kreis Gießen.
In: Werner Jorns (Hrsg.), Inventar der urgeschicht-
lichen Geländedenkmäler und Funde des Stadt-
und Landkreises Gießen. Inventar der Boden-
denkmäler 5 (Darmstadt 1976), 197–251.

Polenz 1988
Helga Polenz, Katalog der merowingerzeitlichen
Funde in der Pfalz. Germanische Denkmäler der
Völkerwanderungszeit B 12 (Stuttgart 1988).

Prohászka/Nevizánsky 2016
Péter Prohászka/Gabriel Nevizánsky, Ein seltener
karolingischer Fund aus Siebenbürgen. Archäolo-
gisches Korrespondenzblatt 46, 2016, 421–429.

Quast 1994
Dieter Quast, Merowingerzeitliche Funde aus
der Martinskirche in Pfullingen, Kreis Reutlingen.
Fundberichte aus Baden-Württemberg 19, 1994,
591–660.

Quast 2006
Dieter Quast, Die frühalamannische und mero-
wingerzeitliche Besiedlung im Umland des Run-
den Berges bei Urach. Forschungen und Berichte
zur Vor- und Frühgeschichte in Baden-Württem-
berg 84 (Stuttgart 2006).

Raddatz 1953
Klaus Raddatz, Anhänger in Form von Ringknauf-
schwertern. Saalburg Jahrbuch 12, 1953, 60–65.

Raddatz 1956
Klaus Raddatz, Germanische und römische
Schnallen der Kaiserzeit. Saalburg Jahrbuch 15,
1956, 95–101.

Raddatz 1957
Klaus Raddatz, Der Thorsberger Moorfund.
Gürtelteile und Körperschmuck. Offa-Bücher 13
(Neumünster 1957).

Raddatz 1962
Klaus Raddatz, Kaiserzeitliche Körpergräber von
Heiligenhafen, Kreis Oldenburg. Offa 19, 1962,
91–128.

Randsborg/Christensen 2006
Klavs Randsborg/Kjeld Christensen, Bronze Age
Oak-Coffin Graves. Acta Archaeologica 77, 2006,
1–246.

Rangs-Borchling 1963
Almut Rangs-Borchling, Das Urnengräberfeld von
Hornbek in Holstein. Offa-Bücher 18 (Neumünster
1963).

Rau 2010
Andreas Rau, Die personengebundenen Gegen-
stände des 3.–5. Jahrhunderts n. Chr. aus Nydam
(Grabungen 1989–1999). Jysk arkæologisk
selskabs skrifter 1 (Aarhus 2010).

Reinecke 1965
Paul Reinecke, Mainzer Aufsätze zur Chronologie
der Bronze- und Eisenzeit (Mainz 1965).

Reitinger 1966
Josef Reitinger, Die latènezeitlichen Funde des
Braunauer Heimathauses, ein Beitrag zur Kenntnis
der latènezeitlichen Bronze- und Eisenketten.
Jahrbuch des Oberösterreichischen Museal-
vereins 111, 1966, 165–236.

Rempel 1966
Heinrich Rempel, Reihengräberfriedhöfe des
8. bis 11. Jahrhunderts aus Sachsen-Anhalt,
Sachsen und Thüringen (Berlin 1966).

Renner 1970
Dorothee Renner, Die durchbrochenen Zier-
scheiben der Merowingerzeit. Kataloge vor- und
frühgeschichtlicher Altertümer 18 (Mainz 1970).

Rettner 1998
Arno Rettner, Pilger ins Jenseits: Zu den Trägern
frühmittelalterlicher Bein- und Reliquiarschnallen.
Beiträge zur Mittelalterarchäologie in Österreich
14, 1998, 65–76.

Rick 2004
Sabine Rick, Die latènezeitlichen Grabfunde am nördlichen Oberrhein (ungedr. Diss. Mainz 2004).

Rieckhoff-Pauli 1983
Sabine Rieckhoff-Pauli, Spätkeltische und frühgermanische Funde aus Regensburg. Bayerische Vorgeschichtsblätter 48, 1983, 63–128.

Ritterling 1912
Emil Ritterling, Das frührömische Lager bei Hofheim im Taunus. Annalen des Vereins für Nassauische Altertumskunde und Geschichtsforschung 40, 1912, 1–416.

Röhrig 1994
Karl-Heinz Röhrig, Das hallstattzeitliche Gräberfeld von Dietfurt a. d. Altmühl. Archäologie am Main-Donau-Kanal 1 (Buch a. Erlbach 1994).

Roth 1986
Helmut Roth, Zweifel an Aregunde. In: Otto-Hermann Frey/Helmut Roth/Claus Dobiat, Gedenkschrift für Gero von Merhart. Marburger Studien zur Vor- und Frühgeschichte 7 (Marburg/Lahn 1986), 267–276.

Roymans 2004
Nico Roymans, Ethnic Identity an Imperial Power. The Batavians in the Early Roman Empire. Amsterdam Archaeological Studies 10 (Amsterdam 2004).

Roymans 2007
Nico Roymans, On the latènisation of Late iron Age material culture in the Lower Rhine/Meuse area. In: Sebastian Möllers/Wolfgang Schlüter/Susanne Sievers (Hrsg.), Keltische Einflüsse im nördlichen Mitteleuropa während der mittleren und jüngeren vorrömischen Eisenzeit. Kolloquien zur Vor- und Frühgeschichte 9 (Bonn 2007), 311–325.

Rybová/Drda 1994
Alena Rybová/Retr Drda, Hradiště by Stradonice. Rebirth of a Celtic Oppidum (Praha 1994).

Sage 1984
Walter Sage, Das Reihengräberfeld von Altenerding in Oberbayern I. Germanische Denkmäler der Völkerwanderungszeit A 14 (Berlin 1984).

Saggau 1986
Hilke E. Saggau, Bordesholm. Der Urnenfriedhof am Brautberg bei Bordesholm in Holstein. Offa-Bücher 60 (Neumünster 1986).

Sági 1954
Károly Sági, Die Ausgrabungen im römischen Gräberfeld von Intercisa im Jahre 1949. In: László Barkóczi (Hrsg.), Intercisa I. Geschichte der Stadt in der Römerzeit. Archaeologia Hungarica NF 33 (Budapest 1954), 61–123.

van der Sanden 1996
Wijnand van der Sanden, Udødeliggjorte i mosen. Historierne om de nordvest-europæiske moselig (Amsterdam 1996).

Schaaf 1971
Ulrich Schaaf, Ein keltisches Fürstengrab aus Worms-Herrnsheim. Jahrbuch des Römisch-Germanischen Zentralmuseums Mainz 18, 1971, 51–113.

Schach-Dörges 1970
Helga Schach-Dörges, Die Bodenfunde des 3. bis 6. Jahrhunderts nach Chr. zwischen Elbe und Oder. Offa-Bücher 23 (Neumünster 1970).

Schade-Lindig/Verse 2014
Sabine Schade-Lindig/Frank Verse, Latènezeitliche Siedlungsstrukturen zwischen Lahn und Sieg. In: Sabine Hornung (Hrsg.), Produktion – Distribution – Ökonomie. Siedlungs- und Wirtschaftsmuster der Latènezeit [Kolloquium Otzenhausen 2011]. Universitätsforschungen zur Prähistorischen Archäologie 258 (Bonn 2014), 319–340.

Schäfer 2007
Andreas Schäfer, Nördliche Einflüsse auf die Latènekultur. In: Sebastian Möllers/Wolfgang Schlüter/Susanne Sievers (Hrsg.), Keltische

Einflüsse im nördlichen Mitteleuropa während der mittleren und jüngeren vorrömischen Eisenzeit. Kolloquien zur Vor- und Frühgeschichte 9 (Bonn 2007), 347–360.

Schenk 1998
Thomas Schenk, Ein neuer slawischer Schließhaken von Lüssow, Landkreis Güstrow. Archäologische Berichte aus Mecklenburg-Vorpommern 5, 1998, 68–71.

Schlabow 1962
Karl Schlabow, Gewebe und Gewand zur Bronzezeit. Veröffentlichungen des Fördervereins Textilmuseum Neumünster e. V. 3 (Neumünster 1962).

Schlotfeldt 2014
Saryn Schlotfeldt, Eine ungewöhnliche Bestattung der römischen Kaiserzeit aus Neuwittenbek, Kr. Rendsburg-Eckernförde. Arkæologi i Sleswig/ Archäologie in Schleswig 15, 2014, 33–39.

Schmauder 2000
Michael Schmauder, Vielteilige Gürtelgarnituren des 6.–7. Jahrhunderts: Herkunft, Aufkommen und Trägerkreis. In: Falko Daim (Hrsg.), Die Awaren am Rande der byzantinischen Welt. Monographien zur Frühgeschichte und Mittelalterarchäologie 7 (Innsbruck 2000), 15–44.

Schmid 1970
Peter Schmid, Das frühmittelalterliche Gräberfeld von Dunum, Kr. Wittmund (Ostfr.). Nachrichten aus Niedersachsens Urgeschichte 36, 1967, 39–60.

Schmid-Sikimić 1996
Biljana Schmid-Sikimić, Der Arm- und Beinschmuck der Hallstattzeit in der Schweiz. Prähistorische Bronzefunde, Abt. X, Bd. 5 (Stuttgart 1996).

B. Schmidt 1976
Bertold Schmidt, Die späte Völkerwanderungszeit in Mitteldeutschland. Katalog (Nord- und Ostteil). Veröffentlichungen des Landesmuseums für Vorgeschichte in Halle 29 (Berlin 1976).

J.-P. Schmidt 1993
Jens-Peter Schmidt, Studien zur jüngeren Bronzezeit in Schleswig-Holstein und dem nordelbischen Hamburg. Universitätsforschungen zur prähistorischen Archäologie 15 (Bonn 1993).

V. Schmidt 1989
Volker Schmidt, Drense. Eine Hauptburg der Ukrane. Beiträge zur Ur- und Frühgeschichte der Bezirke Rostock, Schwerin u. Neubrandenburg 22 (Berlin 1989).

Schmidt/Albrecht 1967
Bertold Schmidt/Hermann Albrecht, Ein münzdatiertes Grab der spätrömischen Kaiserzeit von Schlotheim, Kr. Mühlhausen. Alt-Thüringen 9, 1967, 184–194.

Schmidt/Bemmann 2008
Bertold Schmidt/Jan Bemmann, Körperbestattungen der jüngeren Römischen Kaiserzeit und der Völkerwanderungszeit Mitteldeutschlands. Veröffentlichungen des Landesamtes für Archäologie – Landesmuseum für Vorgeschichte – Sachsen-Anhalt 61 (Halle [Saale] 2008).

Schmidt-Thielbeer 1955
Erika Schmidt-Thielbeer, Ein Friedhof der frühen Bronzezeit bei Nohra, Kr. Nordhausen. Jahresschrift für Mitteldeutsche Vorgeschichte 39, 1955, 93–114.

Schmidt-Thielbeer 1967
Erika Schmidt-Thielbeer, Das Gräberfeld von Wahlitz, Kr. Burg. Veröffentlichungen des Landesmuseums für Vorgeschichte in Halle 22 (Berlin 1967).

Schmiedehelm 2011
Marta Schmiedehelm, Das Gräberfeld am Jaskowska-See in Masuren (Warszawa 2011).

von Schnurbein 1977
Siegmar von Schnurbein, Das römische Gräberfeld von Regensburg. Materialhefte zur bayerischen Vorgeschichte A 31 (Kallmünz/Opf. 1977).

Schönberger 1978
Hans Schönberger, Kastell Oberstimm. Grabung 1968–1971. Limesforschungen 18 (Berlin 1978).

Schoknecht 1977
Ulrich Schoknecht, Menzlin. Ein frühgeschichtlicher Handelsplatz an der Peene. Beiträge zur Ur- und Frühgeschichte der Bezirke Rostock, Schwerin und Neubrandenburg 10 (Berlin 1977).

Schopphoff 2009
Claudia Schopphoff, Der Gürtel. Funktion und Symbolik eines Kleidungsstücks in Antike und Mittelalter. Pictura et poesis 27 (Köln, Weimar, Wien 2009).

Schuldt 1955
Ewald Schuldt, Pritzier: Ein Urnenfriedhof der späten Römischen Kaiserzeit in Mecklenburg. Deutsche Akademie der Wissenschaften Berlin, Schriften der Sektion Vor- und Frühgeschichte 4 (Berlin 1955).

Schuldt 1976
Ewald Schuldt, Perdöhl: Ein Urnenfriedhof der späten Kaiserzeit und der Völkerwanderungszeit in Mecklenburg. Beiträge zur Ur- und Frühgeschichte der Bezirke Rostock, Schwerin und Neubrandenburg 9 (Berlin 1976).

Schulz 1925
Walther Schulz, Funde aus dem Beginne der frühgeschichtlichen Zeit. Jahresschrift für Vorgeschichte der sächsisch-thüringischen Länder 11, 1925, 27–68.

Schulz 1928
Walther Schulz, Die Bevölkerung Thüringens im letzten Jahrhundert v. Chr. auf Grund der Bodenfunde. Jahresschrift für Vorgeschichte der sächsisch-thüringischen Länder 16, 1928, 1–128.

Schulz 1953
Walther Schulz, Leuna – ein germanischer Bestattungsplatz der spätrömischen Kaiserzeit. Deutsche Akademie der Wissenschaften zu Berlin. Schriften der Sektion für Vor- und Frühgeschichte 1 (Berlin 1953).

Schulze-Dörrlamm 1990
Mechthild Schulze-Dörrlamm, Die spätrömischen und frühmittelalterlichen Gräberfelder von Gondorf, Gem. Kobern-Gondorf, Kr. Mayen-Koblenz. Germanische Denkmäler der Völkerwanderungszeit B 14 (Stuttgart 1990).

Schulze-Dörrlamm 2009a
Mechthild Schulze-Dörrlamm, Byzantinische Gürtelschnallen und Gürtelbeschläge im Römisch-Germanischen Zentralmuseum, Teil 1: Die Schnallen ohne Beschläg, mit Laschenbeschläg und mit festem Beschläg des 5. bis 7. Jahrhunderts. Kataloge vor- und frühgeschichtlicher Altertümer 30,1 (Mainz 2009).

Schulze-Dörrlamm 2009b
Mechthild Schulze Dörrlamm, Byzantinische Gürtelschnallen und Gürtelbeschläge im Römisch-Germanischen Zentralmuseum, Teil 2: Die Schnallen mit Scharnierbeschläg und die Schnallen mit angegossenem Riemendurchzug des 7. bis 10. Jahrhunderts. Kataloge vor- und frühgeschichtlicher Altertümer 30,2 (Mainz 2009).

Schulze-Forster 2014/15
Jens Schulze-Forster, Die latènezeitlichen Funde vom Dünsberg. Berichte der Kommission für Archäologische Landesforschung in Hessen 13, 2014/15, 1–375.

Schuster 2010
Jan Schuster, Lübsow. Älterkaiserzeitliche Fürstengräber im nördlichen Mitteleuropa. Bonner Beiträge zur vor- und frühgeschichtlichen Archäologie 12 (Bonn 2012).

Schuster 2018
Jan Schuster, Czarnówko, Fpl. 5. Acht Prunkgräber – Zeugnisse neuer Eliten im 2. Jh. n. Chr. im Ostseeraum. Monumenta Archaeologica Barbarica XIX (Lębork, Warszawa 2018).

Schwantes 1911
Gustav Schwantes, Die ältesten Urnenfriedhöfe
bei Uelzen und Lüneburg. Die Urnenfriedhöfe in
Niedersachsen 1, H. 1.2 (Hannover 1911).

Sehnert-Seibel 1993
Angelika Sehnert-Seibel, Hallstattzeit in der
Pfalz. Universitätsforschungen zur prähistori-
schen Archäologie 10 (Bonn 1993).

H. Seyer 1965
Heinz Seyer, Die germanischen Funde der vor-
römischen Eisenzeit in Brandenburg (ungedr.
Diss. Berlin 1965).

H. Seyer 1976
Heinz Seyer, Bemerkenswerte Bronzen des
1. Jahrhunderts v. u. Z. in einem Grabfund von
Lüdersdorf, Kreis Luckenwalde. Jahrbuch des
Märkischen Museums 2, 1976, 71–78.

H. Seyer 1982
Heinz Seyer, Siedlung und archäologische Kultur
der Germanen im Havel-Spree-Gebiet in den
Jahrhunderten vor Beginn u. Z. Schriften zur
Ur- und Frühgeschichte 34 (Berlin 1982).

H. Seyer 2001
Heinz Seyer, Die Riemenzunge aus der untersten
Schicht des Pennigbergs. In: Felix Biermann
(Hrsg.), Pennigberg – Untersuchungen zu der
slawischen Burg bei Mitttenwalde und zum
Siedlungswesen des 7./8. bis 12. Jahrhunderts
am Teltow und im Berliner Raum. Beiträge zur
Ur- und Frühgeschichte Mitteleuropas 26
(Weißbach 2001), 231–233.

R. Seyer 1976
Rosemarie Seyer, Zur Besiedlungsgeschichte
im nördlichen Mittelelb-Havel-Gebiet um den
Beginn unserer Zeitrechnung. Schriften zur
Ur- und Frühgeschichte 29 (Berlin 1976).

Sicherl 2007
Bernhard Sicherl, Eisenzeitliche Befestigungen
in Westfalen. Die Forschungen des vergangenen
Jahrzehnts und Ansätze zu einer regionalen

Gliederung. In: Sebastian Möllers/Wolfgang
Schlüter/Susanne Sievers, Keltische Einflüsse im
nördlichen Mitteleuropa während der mittleren
und jüngeren vorrömischen Eisenzeit. Kolloquien
zur Vor- und Frühgeschichte 9 (Bonn 2007), 107–
151.

Siegmund 1996
Frank Siegmund, Kleidung und Bewaffnung
der Männer im östlichen Frankenreich. In: Alfred
Wieczorek/Patrick Périn/Karin von Welck/Wilfried
Menghin, Die Franken – Wegbereiter Europas
(Mainz 1996), 691–706.

Siegmund 1998
Frank Siegmund, Merowingerzeit am Niederrhein.
Rheinische Ausgrabungen 34 (Bonn 1998).

Siegmund 1999
Frank Siegmund, Gürtel. In: Hans Beck (Hrsg.),
Reallexikon der Germanischen Altertumskunde
13 (Berlin, New York 1999), 166–175.

Sievers u. a. 2014
Susanne Sievers/Matthias Leicht/Bernward
Ziegaus, Ergebnisse der Ausgrabung in
Manching-Altenfeld 1996–1999. Die Ausgrabun-
gen in Manching 18 (Wiesbaden 2014).

Simek 1995
Rudolf Simek, Lexikon der germanischen
Mythologie. Kröners Taschenausgabe 368
(Stuttgart 1995).

Simon 1987
Klaus Simon, Eine Bronzeblechkrone der
Späthallstattzeit von Fischersdorf, Kr. Saalfeld.
Zeitschrift für Archäologie 21, 1987, 145–178.

Sommer 1984
Markus Sommer, Die Gürtel und Gürtelbeschläge
des 4. und 5. Jahrhunderts im römischen Reich.
Bonner Hefte zur Vorgeschichte 22 (Bonn 1984).

Spehr 1968
Erika Spehr, Zwei Gräberfelder der jüngeren
Latène- und frühesten Römischen Kaiserzeit

von Naumburg (Saale). Jahresschrift für mittel-
deutsche Vorgeschichte 52, 1968, 233–290.

Splieth 1900
Wilhelm Splieth, Inventar der Bronzealterfunde
aus Schleswig-Holstein (Kiel, Leipzig 1900).

Sprockhoff 1956
Ernst Sprockhoff, Jungbronzezeitliche Hortfunde
der Südzone des Nordischen Kreises 1. Römisch-
Germanisches Zentralmuseum zu Mainz, Katalog
16 (Mainz 1956).

Sprockhoff/Höckmann 1979
Ernst Sprockhoff/Olaf Höckmann, Die gegossenen
Bronzebecken der jüngeren nordischen
Bronzezeit. Kataloge der vor- und frühgeschicht-
lichen Altertümer 19 (Mainz 1979).

Stanczik/Vaday 1971
Ilona Stanczik/Andrea Vaday, Keltische Bronze-
gürtel »ungarischen« Typs im Karpatenbecken.
Folia Archaeologica 22, 1971, 7–27.

Starè 1954
Francè Starè, Ilirske najdbe železne dobe s
v Ljubljani (Illyrische Funde der Eisenzeit in
Ljubljana). Slovenska Akadademija Znanosti
Umetnosti. Dela 9. Sekcija za Arheologijo 7
(Ljubljana 1954).

Stein 1967
Frauke Stein, Adelsgräber des achten Jahrhun-
derts in Deutschland. Germanische Denkmäler
der Völkerwanderungszeit A 9 (Berlin 1967).

Steiner 2011
Lucie Steiner, La nécropole du Clos d'Aubonne
à la Tour-de-Peilz 2. Cahiers d'Archéologie
Romande (Lausanne 2011).

Stöllner 2002
Thomas Stöllner, Die Hallstattzeit und der Beginn
der Latènezeit im Inn-Salzach-Raum. Archäologie
in Salzburg 3 (Salzburg 2002).

Strahm 1965/66
Christian Strahm, Renzenbühl und Ringoldswil.
Jahrbuch des Bernischen Historischen Museums
in Bern 45/46, 1965/66, 321–371.

Stroh 1980
Armin Stroh, Reihengräberfeld Schirndorf, Stadt
Kallmünz, Lkr. Regensburg. Jahresbericht der
Bayerischen Bodendenkmalpflege 21, 1980,
203–213.

Stümpel 1967/68
Bernhard Stümpel, Latènezeitliche Funde aus
Worms. Der Wormsgau 8, 1967/68, 9–32.

Swoboda 1986
Roksanda M. Swoboda, Zu spätantiken Bronze-
schnallen mit festem, dreieckigem Beschlag.
Germania 1986, 91–103.

Tackenberg 1925
Kurt Tackenberg, Die Wandalen in Nieder-
schlesien. Vorgeschichtliche Forschungen 1, H. 2
(Berlin 1925).

Thieme 1978–1980
Bettina Thieme, Ausgewählte Metallbeigaben
aus dem Gräberfeld von Ketzendorf, Kreis Stade.
Hammaburg NF 5, 1978–1980, 65–89.

Tejral 1992
Jaroslav Tejral, Die Probleme der römisch-ger-
manischen Beziehungen unter Berücksichtigung
der neuen Forschungsergebnisse im niederöster-
reichisch-südmährischen Thayaflußgebiet. Be-
richt der Römisch-Germanischen Kommission 73,
1992, 377–475.

Toepfer 1953
Volker Toepfer, Ein Gürtelhaken der jüngeren
Bronzezeit aus der Altmark. Jahresschrift für
mitteldeutsche Vorgeschichte 37, 1953, 338–340.

Torbrügge 1979
Walter Torbrügge, Die Hallstattzeit in der
Oberpfalz. Materialhefte zur Bayerischen Vor-
geschichte A 39 (Kallmünz/Opf. 1979).

Trier 2002
Marcus Trier, Die frühmittelalterliche Besiedlung
des unteren und mittleren Lechtals nach archäo-
logischen Quellen. Materialhefte zur Bayerischen
Vorgeschichte A 84 (Kallmünz/Opf. 2002).

Ulbert 1968
Günter Ulbert, Römische Waffen des 1. Jahr-
hunderts n. Chr. Kleine Schriften zur Kenntnis
der römischen Besatzungsgeschichte Südwest-
deutschlands 4 (Stuttgart 1968).

Ulbert 1969
Günter Ulbert, Das frührömische Kastell Rhein-
gönheim. Limesforschungen 9 (Berlin 1969).

Ulbert 2015
Günter Ulbert, Der Auerberg IV. Münchner Bei-
träge zur Vor- und Frühgeschichte 63 (München
2015).

Unz/Deschler-Erb 1997
Christoph Unz/Eckhard Deschler-Erb, Katalog der
Militaria aus Vindonissa. Veröffentlichungen der
Gesellschaft Pro Vindonissa 14 (Brugg 1997).

von Uslar 1964
Rafael von Uslar, Spätlatènezeitliche Gräber in
Leverkusen-Rheindorf. Germania 42, 1964, 36–54.

Veeck 1931
Walter Veeck, Die Alamannen in Württemberg.
Germanische Denkmäler der Völkerwanderungs-
zeit 1 (Berlin 1931).

Verse 2007
Frank Verse, Die Befestigung auf dem »Oberwald«
bei Greifenstein-Holzhausen, Lahn-Dill-Kreis.
Profane Siedlung oder Kultplatz im peripheren
Mittelgebirgsraum? In: Sebastian Möllers/Wolf-
gang Schlüter/Susanne Sievers (Hrsg.), Keltische
Einflüsse im nördlichen Mitteleuropa während
der mittleren und jüngeren vorrömischen Eisen-
zeit. Kolloquien zur Vor- und Frühgeschichte 9
(Bonn 2007), 153–166.

Voigt 1960
Theodor Voigt, Einige Funde der Spät-Latène-Zeit
von Halle und Umgebung. Jahresschrift für mittel-
deutsche Vorgeschichte 44, 1960, 223–251.

Voigt 1966
Theodor Voigt, Neues zu einer latènezeitlichen
Kesselkette von Großjena, Kr. Naumburg. Aus-
grabungen und Funde 11, 1966, 32–35.

Voigt 1971
Theodor Voigt, Zwei Formengruppen spätlatène-
zeitlicher Gürtel. Jahresschrift für mitteldeutsche
Vorgeschichte 55, 1971, 221–270.

Völling 1994
Thomas Völling, Bemerkungen zu einem Loch-
gürtelhaken aus Alzey. Germania 72, 1994,
291–297.

Voss 2005
Hans-Ulrich Voss, Hagenow in Mecklenburg –
ein frühkaiserzeitlicher Bestattungsplatz und
Aspekte der römisch-germanischen Beziehungen.
Berichte der Römisch-Germanischen Kommission
86, 2005, 19–59.

E. Wagner 1911
Ernst Wagner, Fundstätten und Funde aus
vorgeschichtlicher, römischer und alamannisch-
fränkischer Zeit im Großherzogtum Baden.
2. Das Badische Unterland (Tübingen 1911).

K. Wagner 1943
Karl H. Wagner, Nordtiroler Urnenfelder. Römisch-
Germanische Forschungen 15 (Berlin 1943).

Walter 2002
Susanne Walter, Eine bemerkenswerte Schild-
dornschnalle aus Grab 84A des Gräberfeldes
von Mengen, Kreis Breisgau-Hochschwarzwald.
In: Christel Brückner u. a. (Hrsg.), Regio Archaeo-
logica. Archäologie und Geschichte an Ober- und
Hochrhein. Festschrift für Gerhard Fingerlin zum
65. Geburtstag. Studia honoraria 18 (Rahden/
Westf. 2002), 231–244.

Literatur

245

Wamers 1994
Egon Wamers, Die frühmittelalterlichen Lese-
funde aus der Löhrstraße (Baustelle Hilton II)
in Mainz. Mainzer archäologische Schriften 1
(Mainz 1994).

Wegewitz 1944
Willi Wegewitz, Der langobardische Urnenfried-
hof von Tostedt-Wüstenhöfen im Kreise Harburg.
Die Urnenfriedhöfe in Niedersachsen 2, 5/6
(Hildesheim 1944).

Wegewitz 1965
Willi Wegewitz, Der Urnenfriedhof von Hamburg-
Langenbek. Urnenfriedhöfe in Niedersachsen 8
(Hildesheim 1965).

Wegewitz 1972
Willi Wegewitz, Das langobardische Brandgräber-
feld von Putensen, Kreis Harburg. Urnenfriedhöfe
in Niedersachsen 10 (Hildesheim 1972).

Werner 1951
Joachim Werner, Die ältesten Gürtelhaken. In: Karl
Kersten (Hrsg.), Festschrift für Gustav Schwantes
zum 65. Geburtstag (Neumünster 1951),
151–156.

Werner 1953
Joachim Werner, Das alamannische Gräberfeld
Bülach. Monogaphien zur Ur- und Frühgeschichte
der Schweiz 9 (Basel 1953).

Werner 1955
Joachim Werner, Byzantinische Schnallen
des 6. und 7. Jahrhunderts aus der Sammlung
Diergardt. Kölner Jahrbuch 1, 1955, 36–48.

Werner 1957
Joachim Werner, Les boucles de ceinture trouvées
dans les tombes d'hommes VIII, XI, XIII, XVI et XVII.
In: Jacques Breuer/Heli Roosens, Le cimetière
franc de Hailot. Archaeologia Belgica 34 (Bruxelles
1957), 320–336.

Werner 1958
Joachim Werner, Kriegergräber aus der ersten
Hälfte des 5. Jahrhunderts zwischen Schelde
und Weser. Bonner Jahrbücher 158, 1958,
372–413.

Werner 1960
Joachim Werner, Die frühgeschichtlichen Grab-
funde vom Spielberg bei Erlbach, Ldkr. Nörd-
lingen, und von Fürst, Ldkr. Lauffen a. d. Salzach.
Bayerische Vorgeschichtsblätter 25, 1960,
164–179.

Werner 1961
Joachim Werner, Bemerkungen zu norischem
Trachtzubehör und zu Fernhandelsbeziehungen
der Spätlatènezeit im Salzburger Land. Mitteilun-
gen der Gesellschaft für Salzburger Landeskunde
101, 1961, 143–160.

Werner 1962/63
Joachim Werner, Aquileia – Velem – Hrazany.
Palmettenförmige Gürtelschließen aus pannoni-
schen und boischen Oppida. Altthüringen 6,
1962/63, 428–435.

Werner 1966
Joachim Werner, Zu den donauländischen
Beziehungen des alamannischen Gräberfeldes am
alten Gotterbarmweg in Basel. In: Rolf Degen/
Walter Drack/René Wyss (Hrsg.), Helvetia Antiqua.
Festschrift Emil Vogt (Zürich 1966), 283–292.

Werner 1977
Joachim Werner, Zu den Knochenschnallen
und den Reliquiarschnallen des 6. Jahrhunderts.
In: Joachim Werner (Hrsg.), Die Ausgrabungen
in St. Ulrich und Afra in Augsburg 1961–1968.
Münchner Beiträge zur Vor- und Frühgeschichte
23 (München 1977), 275–351.

Westphalen 2002
Petra Westphalen, Die Eisenfunde von Haithabu.
Die Ausgrabungen in Haithabu 10 (Neumünster
2002).

Wieczorek 1987
Alfried Wieczorek, Die frühmerowingischen
Phasen des Gräberfeldes von Rübenach. Bericht
der Römisch-Germanischen Kommission 68, 1987,
353–492.

Willvonsender 1937
Kurt Willvonsender, Die mittlere Bronzezeit in
Österreich. Bücher zur Ur- und Frühgeschichte 4
(Wien, Leipzig 1937).

Wiloch 1995
Renata Wiloch, Klamry do pasa kultury oksywskiej
(Okywska Culture Belt Buckles). Pomorania Anti-
qua 16, 1995, 9–60.

Winckelmann 1901
Friedrich Winckelmann, Das Kastell Pfünz.
Der Obergermanisch-Rätische Limes des Römer-
reichs B 73 (Heidelberg 1901).

Windler u. a. 2005
Renata Windler/Reto Marti/Urs Niffeler/Lucie
Steiner (Hrsg.), Frühmittelalter. Die Schweiz
vom Paläolithikum bis zum frühen Mittelalter 6
(Basel 2005).

Winter 1997
Heinz Winter, Awarische Grab- und Streufunde
aus Österreich. Monographien zur Frühge-
schichte und Mittelalterarchäologie 4 (Innsbruck
1997).

Ypey 1969
Jaap Ypey, Zur Trageweise frühfränkischer Gürtel-
garnituren auf Grund niederländischer Befunde.
Berichten van den Rijksdienst voor het Oudheid-
kundig Bodemonderzoek 19, 1969, 89–127.

Zanier 2016
Werner Zanier, Der spätlatène- und frühkaiser-
zeitliche Opferplatz auf dem Döttenbichl südlich
von Oberammergau. Münchner Beiträge zur Vor-
und Frühgeschichte 62/1 (München 2016).

Zeller 1989/90
Gundula Zeller, Das fränkische Gräberfeld von
Ingelheim, Rotweinstraße. Grabungskampagne
1978–79. Mainzer Zeitschrift 84/85, 1989/90,
305–367.

Zeller 1992
Gundula Zeller, Die fränkischen Altertümer des
nördlichen Rheinhessen. Germanische Denkmäler
der Völkerwanderungszeit B 15 (Stuttgart 1992).

Ziemlińska-Odojowa 1999
Wlodzimiera Ziemlińska-Odojowa, Niedanowo.
Ein Gräberfeld der Przeworsk- und Wielbark-
Kultur in Nordmasowien. Monumenta Archaeo-
logica Barbarica 7 (Kraków 1999).

Zürn 1970
Hartwig Zürn, Hallstattforschungen in Nord-
württemberg. Veröffentlichungen des Staatlichen
Amtes für Denkmalpflege Stuttgart A 16 (Stutt-
gart 1970).

Zürn 1987
Hartwig Zürn, Hallstattzeitliche Grabfunde in
Württemberg und Hohenzollern. Forschungen
und Berichte zur Vor- und Frühgeschichte in
Baden-Württemberg 25 (Stuttgart 1987).

Zylmann 2005
Dedert Zylmann, Prunkvoll mit Gürtel bestattet.
Archäologie in Deutschland 2005, H. 6, 57.

Zylmann 2006
Dedert Zylmann, Die frühen Kelten in Worms-
Herrnsheim (Worms 2006).

Verzeichnisse

Verzeichnis der Gürtelhaken

Verzeichnis der Schnallen

Verzeichnis der Riemenzungen

Verzeichnis der Gürtelgarnituren

Verzeichnis der Gürtelketten

Verzeichnis der Blechgürtel

Zum Autor

Ronald Heynowski (Jahrgang 1959) hat in Mainz und Kiel Vor- und Frühgeschichte studiert und mit Promotion abgeschlossen. Seine anschließende Habilitation behandelte Fragen zur Chronologie der Bronze- und Eisenzeit in Mittel- und Nordeuropa. Er hat in verschiedenen Fachzeitschriften Beiträge zu kulturgeschichtlichen Fragestellungen veröffentlicht. Dabei spielen prähistorische Schmuckgegenstände als Forschungs-

objekte und wissenschaftliche Quelle eine wichtige Rolle. Mehrere Jahre leitete er Lehrveranstaltungen an den Universitäten Mainz und Freiberg. Seit 20 Jahren arbeitet Ronald Heynowski am Sächsischen Landesamt für Archäologie in Dresden und führt dort das Referat Inventarisation und Dokumentation. In der Reihe *Bestimmungsbuch Archäologie* sind von ihm die Bände 1 »Fibeln« und 3 »Nadeln« erschienen.

Abbildungsnachweis

Fotos:
Aschaffenburg, Museen der Stadt Aschaffenburg: Gürtelgarnitur 6.2.
Augst, AUGUSTA RAURICA: Gürtelgarnitur 5.1. (Foto: Susanne Schenker).
Bonn, LVR-LandesMuseum Bonn: Umschlagabbildung, Schnalle 7.3.1. (Foto: Jürgen Vogel).
Dresden, Landesamt für Archäologie Sachsen: Riemenzunge 5.2.1. (Foto: Ursula Wohmann).
Hamburg, Archäologisches Museum Hamburg: Gürtelbuckel 2.; Gürtelhaken 6.8.; Schnalle 7.1.2.; Gürtelgarnitur 3.2. (Fotos: Torsten Weise)
Hannover, Niedersächsisches Landesmuseum Hannover: Gürtelhaken 1.2.1., 1.2.3., 1.3.1., 6.3.; Schnalle 6.2.2.5., 6.2.2.5.1., 8.4.1.; Riemenzunge 1.2.5. (Fotos: Kerstin Schmidt)
München, Archäologische Staatssammlung München: Gürtelhaken 6.6.2.; Schnalle 5.2.3.; Gürtelgarnitur 10. (Foto: M. Eberlein); Gürtelhaken 3.6.; Schnalle 5.1.3.1., 7.6.4., 8.4.6.; Gürtelgarnitur 7., 8.; Gürtelkette 1.3., 2.2. (Foto: Stefanie Friedrich)

Rastatt, Archäologisches Landesmuseum Baden-Württemberg: Gürtelhaken 4.1.1., 7.3., 7.4.; Schnalle 2.1.3.3., 2.1.7.1., 2.1.9., 2.1.9.2., 2.1.10.1., 2.2.1., 5.2.2., 6.1.1.1., 6.1.3.1.1., 7.4.1., 7.5.2., 7.6.1., 7.6.3., 8.3., 8.4.3.; Riemenzunge 2.1., 4.3.2., 6.1.4., 6.1.5., 6.5.2., 6.5.3., 7.1.4., 8.3.1., 9.2. (Fotos: Matthias Hoffmann).
Schleswig, Stiftung Schleswig-Holsteinische Landesmuseen Schloss Gottorf, Archäologisches Landesmuseum, Schleswig: Schnalle 2.1.6.1., 6.2.2.3., 6.2.2.4., 6.2.2.4.1., 6.2.2.6.4.; Riemenzunge 1.2.3., 5.2.3., 5.2.4., 5.3.2. (Fotos: M. Höflinger).

Zeichnungen:
Die Objektzeichnungen wurden von Ronald Heynowski angefertigt. Die verwendeten Vorlagen sind unter dem jeweiligen Literaturnachweis aufgeführt. Der Maßstab beträgt einheitlich 1:2.

Reihe
»Bestimmungsbuch Archäologie«

Band 1

Ronald Heynowski
FIBELN
Erkennen – Bestimmen – Beschreiben

168 Seiten mit 55 farbigen Abbildungen
und 260 Zeichnungen, 17 × 24 cm, Broschur
ISBN 978-3-422-98098-3

3., durchgesehene und aktualisierte Auflage 2019

Band 2

Ulrike Weller
ÄXTE UND BEILE
Erkennen – Bestimmen – Beschreiben

112 Seiten mit 50 farbigen Abbildungen
und 110 Zeichnungen, 17 × 24 cm, Broschur
ISBN 978-3-422-07243-5

2. Auflage 2018

Band 3

Ronald Heynowski
NADELN
Erkennen – Bestimmen – Beschreiben

184 Seiten mit 48 farbigen Abbildungen
und 249 Zeichnungen, 17 × 24 cm, Broschur
ISBN 978-3-422-07447-7

2., aktualisierte und verbesserte Auflage 2017

Band 4

Ulrike Weller, Hartmut Kaiser und
Ronald Heynowski
**KOSMETISCHES UND MEDIZINISCHES
GERÄT**
Erkennen – Bestimmen – Beschreiben

180 Seiten mit 84 farbigen Abbildungen
und 192 Zeichnungen, 17 × 24 cm, Broschur
ISBN 978-3-422-07345-6

Band 5

Ronald Heynowski
GÜRTEL
Erkennen – Bestimmen – Beschreiben

260 Seiten mit 65 farbigen Abbildungen
und 297 Zeichnungen, 17 × 24 cm, Broschur
ISBN 978-3-422-98429-5

2., aktualisierte und verbesserte Auflage 2020

Band 6

Ulrike Weller
DOLCHE UND SCHWERTER
Erkennen – Bestimmen – Beschreiben

312 Seiten mit 100 farbigen Abbildungen
und 360 Zeichnungen, 17 × 24 cm, Broschur
ISBN 978-3-422-97992-5

Die Reihe wird fortgesetzt.

Zu beziehen im Buchhandel.